教習劇場與歷史的相遇

《一八九五開城門》與《彩虹橋》
導演作品說明

許瑞芳 著

本篇導演創作報告，圖文、照片，依下列方式編排：

編號開頭「0」，表非《一八九五　開城門》、《彩虹橋》二齣戲

編號開頭「1」，表《一八九五　開城門》

編號開頭「2」，表《彩虹橋》

編號末尾「A」，表國立臺灣歷史博物館提供之照片

編號末尾「B」，表臺南大學戲劇創作與應用學系提供之照片

編號末尾「C」，表創作者自繪圖稿

如：1-8A：表《一八九五　開城門》圖片編號 8，國立臺灣歷史博物館提供之照片

2-42B：表《彩虹橋》圖片編號 42，臺南大學戲劇創作與應用學系提供之照片

感謝：國立臺灣歷史博物館及臺南大學戲劇創作與應用學系提供演出劇照，章琍吟協助繪圖，增添本書內容的豐富性。

衷心感謝

本書的出版，首先歸功於臺灣歷史博物館之「展場戲劇展演計畫」，在資源的挹注下，讓教習劇場在臺灣有大展身手的機會。筆者曾於 2009 年香港的「世界華人戲劇教育會議」，及 2011 年新加坡 SDEA 的「劇場藝術研討會」中，分享這兩齣博物館劇場製作，與會者均對臺灣的博物館能有如此遠見，推出此計畫表示讚許與稱羨。計畫期間承蒙臺史博全體同仁的協助與配合，特別是：江明珊與邱婉婷兩位前後期展示組組長的全力支持，研究員曾婉琳、謝仕淵、陳怡宏的史料提供與劇本建議，及展示組組員周宜穎細心與謙和的行政聯繫，與後期汪怡君為劇本出版所做的努力，不僅讓我們看到年輕博物館員們執行能力的專業表現，也讓我們看到該館挑戰傳統，開創臺灣博物館嶄新面貌的企圖心。

我也要特別感謝臺南大學戲劇創作與應用學系，對這項博物館劇場計畫的全力支持，在主任林玫君的親自帶領下，不僅於製作前期就邀請兩位國際學者，英國的山姆斯（John Somers）與澳洲的史丁森（Madonna Stinson）前來進行工作坊，並針對博物館劇場的概念與製作提供許多寶貴的意見；同時號召全系師生及系辦總動員，無論是行政上的配合、課程的安排與統整，及同仁間的密切合作，尤其能與王婉容老師及系辦助理呂季樺、郭旂玎、李佩珊的並肩作戰，身邊又有導師班 95 級學生的全力投入，均是我勇往直前的力量。而幾位合作的藝術家於製作期間無私的付出，更是創作上的精神助力：黃詩媛的音樂設計，柯世宏的多媒材創作，姜建興的嗩吶吹奏與鑼鼓點設計，李維睦的舞台設計與技術指導，及沈輝雄、楊凱翔的客串演出等等，其藝術上的獨創表現，均為教習劇場的演出呈現最佳的美學典範。

另外，在《彩虹橋》的製作上，要特別感謝尤巴斯‧瓦旦的史料提供與劇本的精審校讀，在其忙碌的高山田野工作與博士班課程壓力下，仍義不容辭地擔任本劇泰雅語的翻譯工作，並時時惦記著回覆我任何有關泰雅歷史與慣習的問題，為我們加油打氣；同時感謝古宏‧希盼夫婦的道具提供與指導，並不遠千里自花蓮來看我們的演出；及修慕依‧北戶的泰雅歌舞教唱與生活分享。而兩位超級專案助理陳雅慈與章琍吟的全心投入，是製作上的重要助力，為我分擔許多「重要瑣事」，讓我得以專心創作，無須分心；研究生宋育如與陳雅慈赴演出班級所進行的「前置作業」教學活動，及合作的各班級導師們，亦是本計畫得以順利推展的重要關鍵。當然，還有許許多多的伙伴，在製作期間的付出與努力，是此博物館劇場計畫能夠亮麗演出不可或缺的力量，在此無法一一列名致謝，僅在書內的製作團隊名單中致上最誠摯的謝意，並輕輕呼上一句「有你真好」！

書寫期間，感謝我在創作與研究路途上的恩師汪其楣教授的鼓勵與提點；而在本書交稿之前，感謝系辦專案助理羅心宜、及學生鄭宇軒與陳雅慈協助校稿；更感謝研究生章琍吟在本書的書寫過程中，協助繪圖、編輯與校稿，幾經數個挑燈夜戰的日子，和我一起完成本書。另外也要感謝秀威出版社慨然允諾出版本書，讓我有機會和讀者分享這兩齣教習劇場創作的實踐過程；出版期間，特別感謝文字編輯蔡曉雯與美術編輯陳宛鈴的費心，使本書能盡善盡美地呈現在讀者面前。

最後要感謝母親與妹妹及大哥大嫂的支持，分攤我的家務責任，讓我毫無後顧之憂地完成創作；同時要感謝蔡奇璋博士帶領我認識教習劇場與英國格林威治青少年劇團（GYPT），及華燈劇團／台南人劇團的滋養，沒有過去的這些基礎，我是不可能有現在的創作成績。而我要將此書獻給在天之靈，前格林威治青少年劇團藝術總監賀薇安女士（Vivien Harris），感激她過去對教習劇場及青少年劇場的貢獻，與來臺期間無私地分享其對劇場的熱情，並邀請我至教習劇場原生地英國與 GYPT 合作，引導我認識教習劇場的人文精神，這本書見證了她對我的影響。

序論——
教習劇場[1]（Theatre-in- Education, T.I.E.）
與我的創作生涯

　　大學時期就讀於中文系的筆者，有機會於學期課程中接觸傳統戲曲與現代戲劇；大四也修習了劇本創作課，開始嘗試劇本寫作；那是七〇年代末期至八〇年代初期，臺灣實驗劇場／小劇場[2]萌芽發展的階段，「蘭陵劇坊」因《荷珠新配》的演出掀起一陣熱烈討論，不僅打響實驗劇場名號，亦帶動實驗劇場的狂飆運動。筆者當年有幸參與了「蘭陵劇坊」在藝術教育館的這場演出，如同我的劇場啟蒙運動，瞭解到原來劇場也可以這麼玩。此時期正值臺灣解嚴前後，社會多元開放，追求自由民主成為重要的核心價值，影響所及，劇場亦呈現多樣面貌，百家爭鳴，行動劇、環境劇、政治劇、實驗劇……，乃至社區劇場紛紛出籠。由於筆者大學畢業後隨即返

[1]　鄭黛瓊於 1992 年 9 月在臺北市立師範學院幼教系課程中首度以「教育劇場」之譯稱介紹 T.I.E（theatre-in-education），爾後在相關的工作坊與課程中，T.I.E.「教育劇場」之譯稱一直為部分戲劇教育界人士所沿用；雖然 1999 年成長文教基金會曾邀請幾位專家學者擬就國外戲劇教育相關名詞做一譯稱上的統一，會議中決定將 T.I.E 改譯為「教育劇坊」（林玫君 2003：9），但「教育劇坊」似乎未被認同，多年來在文獻或活動中很少被使用。1998 年台南人劇團邀請英國格林威治青少年劇團來臺主持以 T.I.E.為訓練目標的「綠潮——互動劇場研習營」，T.I.E.才由當時活動的計畫主持人之一蔡奇璋將其更譯為「教習劇場」，以強調在 T.I.E.演出中，觀眾在演教員的帶領下，「實際參與戲劇演出」引發自我學習的特殊劇場形式（蔡奇璋&許瑞芳編著 2001：vi-vii）；並避免與 Educational Theatre 的「教育性劇場」譯稱混淆，及避免因「教育劇場」四字通常用來作為包含高中、學院與大學內之戲劇社團與戲劇課程的通稱（E. Wright 石光生譯，1992：95）而引起不必要的誤解。

[2]　六〇年代李曼瑰提出小劇場運動，八〇年代姚一葦接任「中國話劇欣賞演出委員會」的主任委員，於 1980 到 1984 年舉辦了一連五屆的「實驗劇展」，「實驗劇場」一詞漸被廣為使用，以表走出傳統寫實主義路線的現代劇場運動。

鄉工作，並沒有參與臺北在八〇年代的這一波小劇場運動；返回南部後，有機會到由美籍天主教神父紀寒竹（Don Glover）所創辦的「華燈藝術中心」服務，透過與電影、視聽媒體與藝術講座的接觸，開啟新視野。紀寒竹神父在推廣視聽教育之餘，更發想創辦劇團，以提供在地青年更多創作的機會，並交由筆者統籌劇團相關業務，筆者於是一頭栽進劇場領域，直到現在。「華燈劇團」（1997 年更名為「台南人劇團」）在神父一聲令下，於 1987 年開始招兵買馬，匯聚當地青年[3]，嘗試各種不同的劇場實驗，筆者也跟著「玩」（play）得不亦樂乎，玩出興致來了，便思索得再進修充實自己了。

　　1991 年筆者有機會考上國立藝術學院（今臺北藝術大學）戲劇研究所北上進修，隔年便聽聞有關「教育劇場[4]研習會」的消息，這是由中華戲劇學會在文建會支持下所籌辦的研習會，於國家戲劇院芭蕾舞排練室進行為期三週的課程，邀請美國紐約大學（N.Y.U.）教授史瓦茲夫婦（Nancy Swortzell & Lowell Swortzell）前來主持。此研習會以師大楊萬運教授為首，王士儀、鍾明德、黃美序、司徒芝萍、張曉華等多位學者亦參與其事；活動內容包含演講、工作坊、排演等階段，史瓦茲夫婦並親自帶領學員收集資料，進行討論，最後發展出《安公子，安啦！》作品，並對外公演兩場（鄭黛瓊，2001：60）。這項研習營兼顧理論與實務，且具規模，是教習劇場在臺灣正式被認知、學習的開始。當年筆者對此工作坊訊息雖感到好奇，但因忙於研究所課程及其他製作，而錯過認識教習劇場的機會。

　　研究所畢業，筆者返回南部繼續耕耘劇團，帶領劇團製作大小不同的演出；時於倫敦大學金匠學院（Goldsmiths College, University of London）攻讀博士學位的蔡奇璋為研究所需，自英倫返鄉前來造訪劇團，擬就華燈劇團的社區性格，對照位居東南倫敦的格林威治青少年劇團（Greenwich and

[3] 華燈劇團成立之初，由曾任蘭陵劇坊團員的蔡明毅擔任團長並負責團員訓練；光環舞集創辦人劉紹爐老師於早期亦曾前來指導團員肢體開發將近兩年的時間。

[4] 此處「教育劇場」即是 T.I.E.。

Lewisham Young People's Theatre, 簡稱 GYPT[5]）以戲劇教育進行社區服務的作法，進行相關研究；言談間蔡奇璋時而提起 GYPT 以教習劇場模式深入社區、校園的工作模式，深深吸引正在為社區戲劇發展尋找新活力的筆者，期能一探教習劇場的究竟。

　　1998 年台南人劇團（原華燈劇團），承辦了文建會的「輔導地區劇團人才培育及戲劇推廣計畫」，在經費的挹注下，因而有機會邀請 GYPT 來台主持「綠潮──互動劇場研習營」[6]，短短一週與 GYPT 的相處，開啟筆者對教習劇場與戲劇教育的興趣。「綠潮研習營」[7]由 GYPT 藝術總監賀薇安[8]（Vivien Harris）女士，帶領三位資歷豐富的年輕演教員[9]及一位負責技術的製作總監[10]全程參與。研習營除了互動劇場相關概念與策略的學習外，更難得的是 GYPT 帶來兩齣形式完全不同的教習劇場節目《天際循環》(Circle in the Sky)、及《承諾滿袋》(A Pocketful of Promises) 作為示範演出；兩齣戲均有非常豐富的互動劇場形式，無論是《天際循環》裡的勞工安全與現實利益間的衝突，還是《承諾滿袋》中離家漂泊的難童該何去何從的兩難問題，學員透過親自參與，在戲劇的虛擬情境中做出自己命運的「抉擇」，實際瞭解研習營中所學習到的互動劇場技巧，是如何地在演出中被靈活運用；當時筆者於參與的過程中身陷角色困境裡，已分不清於戲劇進行間所做「抉擇」的那個「我」，是「自己」還是「角色」，當下所受的撼動真是無

[5]　GYPT 為彰顯他們同時服務 Lewisham 地區，近年已將簡稱改為 GLYPT。本文為行文方便，仍以 GYPT 相稱。

[6]　該研習營先於 1998 年 4 月 26 日於臺北國立藝術學院戲劇系小劇場舉行講習會，繼之 4 月 29 日至 5 月 3 日於臺南勞工中心舉辦四天研習營暨一日的講習會。

[7]　此研習營相關課程內容與劇本，完整地收錄在蔡奇璋與許瑞芳聯合編著《在那湧動的潮音中──教習劇場 TIE》，2001，臺北：揚智。

[8]　1998 年 GYPT 來臺灣舉行工作坊，計畫主持人蔡奇璋特為 GYPT 總監 Vivien Harris 取了這麼一個饒富華人味的中文名字賀薇安。賀薇安不幸於 2004 年過世，時年五十，令人不勝唏噓。

[9]　演教員為安納德（Adam Annand）、夏綺達茲（Jan Sharkey-Dodds）、及戴（Satis Steve Day）。夏綺達茲與戴的劇場資歷十分豐富，夏綺達茲曾擔任自由演員多年，其演出曾遍及全英國及歐洲內陸。

[10]　製作總監為阿貝爾（Jonathan Abell）。當年來臺的四位 GYPT 伙伴，年齡均不到四十歲。

法言喻，教習劇場以活潑的劇場形式引燃的激辯火花，內蘊豐沛人文精神的教育力量，令人滿心佩服與讚嘆。

　　GYPT 藝術總監賀薇安在「綠潮」研習結束，有感於研習營的成功及學員積極熱情的學習態度，於評估報告最後一章寫著：「……我們在行前所設定要傳達的教育理念和互動劇場技巧，幾乎都能在活動中順利地推廣出去。這股強大的震撼使得我們對於英、臺雙方未來的合作充滿期待……」（蔡奇璋／許瑞芳，2001：85），於是在研習結束後便積極邀約筆者前往英國與GYPT 合作，進行一齣有關多元族群議題的教習劇場節目。1999 年二月筆者在國家文化藝術基金會的贊助下，負笈前往倫敦與 GYPT 合作半年，完成一齣以 9-11 歲學童為對象，探討倫敦族群衝突的節目《流光如潮》（*Time and Tide Line*），並巡迴東南倫敦十六所小學，演出三十四場。《流光如潮》[11]由安納德所執導，排演中三位來自不同族群（黑人、白人、黃種人）的演教員巴斯提德（Yolande Bastide）、赫辰斯（Simon Hutchens）、及筆者，以即興方式發展出自己的角色，與人物間的衝突，最後由導演統籌編寫劇本進行排演；音樂設計歐岡比（Juwon Ogungbe）並安排與演員個別即興，發展角色「自報家門」的開場曲，筆者因此也編寫了一首「台語歌」，於戲的開始和其他角色分別演唱來表白自己的身分。本劇透過一棟公寓裡，三戶不同族群鄰居間的互動與衝突，來探討英國的族群問題；劇中筆者同時扮演母與女兩角色，母親是剛從臺灣嫁到香港，爾後移民英國的華人婦女美儀（Mai），女兒華英（Rebecca）則是在香港出生，因為剛移民，英文還不是很靈光，偶會遭到歧視；為避免女兒受到傷害，美儀因而反對女兒繼續參加社區活動。戲末導演安排一段論壇，由孩童上台來向劇中美儀挑戰，說服她讓女兒繼續參加社區千禧年的籌備會。第一次參加教習劇場演出，就要以英語和參與者進行論壇互動，為筆者真是一大挑戰；東南倫敦區的英語有很重的腔調，孩童上台來與筆者進行對談時，就要慢慢的說，否則

[11] 同上，詳見頁 84-92。

「美儀」就會不斷提醒他／她，「請你說慢一點，我實在聽不懂……」；導演在此讓孩童透過虛擬的戲劇情境，學習和「外國人」溝通，是本劇十分成功的互動設計。而筆者在每次的論壇中，面對不同參與者的挑戰，充分感受到議題的衝擊性，及演教員在「出戲」和「入戲」間，來來回回於「角色我」、「教師我」與「自我」間的微妙關係，對筆者而言是全新且令人興奮的劇場體驗。筆者能在「綠潮研習」結束後，有機會到教習劇場發源地英國實際參與製作與演出，遂能對教習劇場的操作有更完整的概念，在三十四場的演出中，親自感受教習劇場操作議題的撼動力量，成為日後在臺灣推動教習劇場的繆斯泉源。

　　1999 年夏季筆者自英國返台後，便在劇團積極籌劃教習劇場製作，截至 2002 年，一共製作了三齣教習劇場節目，內容包括：討論族群議題與認同問題的《大厝落定》（1999-2000）、探討生涯規劃的《追風少年》（2001）、及探索家園與家庭意義的《何似歸去》（蔡奇璋編劇，2002）。筆者於台南人劇團期間所製作的三齣教習劇場演出，創作上均秉持著藝術性與教育性兼具的目標，由劇團全力配合演出製作細節；同時安排多場巡迴進入校園／班級演出，其中《大厝落定》巡迴大專院校、高中暨社區演出了十六場[12]，《追風少年》則有二十三場演出之多[13]；2002 年製作的《何似歸去》則是首部以國中生為對象的教習劇場節目，巡迴南部十二所國中、三所大學及社區做示範演出，共演出二十二場[14]（許瑞芳，2008：123）。此三個製作於

[12] 《大厝落定》巡演學校／科系包括：文藻外語學院夜二專英文科、協同中學高二生、南英商工影視科高二生、臺南海事水產高職話劇社、長榮中學高二生、國立成功大學大一企管系暨中文系、國立政治大學心理諮商中心義工團、高苑技術學院二專生及國立第一科技大學應用外語一年級生。

[13] 《追風少年》演出學校及社區包括：文藻外語學院戲劇選修課、屏東師範學院幼教系、臺南高商高二生、成功大學中文系、長榮管理學院（輔導中心主辦，自由參加）、長榮中學高二生、南英商工高二影視科、臺南師範學院國語教系、和春技院大寮校區應用外語系、和春技院旗山校區應用外語系、嘉義協同中學高三幼保科、政治大學（輔導中心主辦，自由參加）、敦安文教基金會（開放自由報名參加）、華燈藝術中心（開放自由報名參加）。

[14] 《何似歸去》演出學校及社區包括：土城國中、長榮中學、崇明國中、獅甲國中、建興國中、南隆國中、長榮女中、鳳甲國中、大成國中、大內國中、復興國中、協同中學等學校之國一或國二生，及靜宜大學外語系、暨南大學外文系，誠品書店小劇場的社區觀眾。

演出時，並堅持觀眾的參與以一班人數（40人以下）為限，以維持良好的互動效能；演出內容則兼具社會性與批判性，而正式公演前也確實安排「試演場」，以探知整體演出規劃是否恰當；同時編寫教師手冊，以與班級老師保持密切聯繫。總之，想盡辦法將從 GYPT 所學習到的經驗，如實地搬回臺灣來實驗，屏東教育學院幼教系教授陳仁富在看過《追風少年》後表示：

> 教習劇場雖較不強調專業劇場的舞台燈光佈景，但台南人劇團在這方面仍極為用心，事實上這樣的用心對整個演出氣氛的塑造有極大幫助，觀眾也因此較易入戲。演員素質很高，能深入表現出人物的內心世界，因此演出當天的觀眾都能為劇情中角色的困境感同身受，而熱烈參與討論。（2001：1）

台南人劇團製作上的用心與美學上的要求，使筆者初試啼聲的幾齣教習劇場製作獲得極大的肯定與鼓勵。只是身負多重目標的台南人劇團，作為文建會的扶植團隊，既要規劃常態性的演出節目，以多元風格來取得觀眾的興趣，又得兼顧地方劇場人才的培訓，經營上實難以教習劇場為發展重點，而此現象與英國多數教習劇場團隊所面對的生存難題是相似的；筆者因此轉而思考教習劇場與教育體系結合的可能性。

臺南大學 2003 年成立戲劇研究所，2006 年增設大學部，系所更名為「戲劇創作與應用學系」，標示該系「應用劇場」的發展方向；全系在前主任林玫君與同仁的大力支持下，致力推動教習劇場。2005-2007 年間筆者帶領研究生製作完成六齣教習劇場節目，並於國中小做演出，內容包括：2005 年製作兩齣以同儕關係為主題的節目，分別是《同班同學》於國小演出，及以國中生為對象的《約定》。2006 年製作以高中生為對象，性教育為主題的《迷走愛情》；及以國小中高年級生為對象，探討同儕關係的《舞動青春》。2007 年則製作兩齣以國中生為對象，探討生命教育的《空位》與《成績單》，兩齣戲除了於國中演出外，並配合臺灣文學館「生命的盛宴——微笑的小太陽：馬漢忠和他的同班同學特展」，分別於文學館做兩場演出。教習劇場

能以生命教育為主題，配合抗癌小鬥士馬漢忠[15]的詩畫展來呈現，是非常難得且具意義的經驗。2009 年筆者因參與「國立臺灣歷史博物館展場戲劇展演計畫」，帶領臺南大學戲劇創作與應用學系大學部同學完成兩齣博物館劇場製作《一八九五　開城門》與《彩虹橋》。2010 年則受邀為「悅萃坊劇團」八八風災專案「健康你我他——教習劇場工作坊暨演出計畫」，進行工作坊及製作《尼拉拉村》教習劇場節目，由筆者帶領南大研究生於災區及臺南縣市國民中小學演出；並將節目交由研習營高雄組成員於不同災區同步演出。南大戲劇所研究生有半數以上是在職老師，教室是他們所熟悉的場域，當他們擔任演教員面對參與學生時，從容自在的態度與場面控制的能力，都是以往筆者在劇場演員身上比較看不到的特質，如此亦讓筆者肯定未來教習劇場與學院結合的可能發展性。

　　這十年隨著九年一貫藝術教育的實施，戲劇教育漸漸受到重視，自 2001 年起，民間機構及學院經常舉辦國際型的戲劇教育研討會，幾乎每年都有戲劇教育大師來臺，筆者曾多次參與研討會，及戲劇／社區教育大師工作坊，如英國的山姆斯（John Somers）[16]、尼藍（Jonothan Neelands）[17]、溫斯頓（Joe Winston）[18]；澳洲的奧圖（John O'Tool）[19]、唐（Julie Dunn）[20]、史丁森（Madonna Stinson）[21]；及現任國際教育戲劇／劇場與教育聯盟（International Drama/ Theatre and Education Association，簡稱為 IDEA）主席柯翰（Dan Baron Cohen）等人的工作坊，因而能對戲劇教育相關策略的

[15] 馬漢忠是臺東布農族人，父親是韓裔傳教士，他一歲時即被發現罹患「原始性神經外胚層惡性腫瘤」，長年受電療、化療之苦，但他仍然樂觀向上，不為病魔打倒。國立臺灣史前文化博物館於 2007 年以「微笑的小太陽」為題，特別為這位擅於畫畫、寫詩的抗癌小鬥士舉行詩畫展，該展同年亦於臺灣文學館展出。馬漢忠 2010 考上台東中學。http://tw.myblog.yahoo.com/sunnyboy_nmp/

[16] 英國艾斯特大學（University of Exeter）應用戲劇所教授。（現已退休）

[17] 英國華威大學（University of Warwick）戲劇與劇場教育研究所教授。

[18] 同上。

[19] 澳洲格里菲斯大學（Griffith University）戲劇系教授。（現已退休）

[20] 澳洲格里菲斯大學（Griffith University）戲劇系副教授。

[21] 為葛雷菲斯大學教育和專業研究學院（Griffith University, The School of Education and Professional Studies）戲劇系的副教授，隸屬應用戲劇的教師團隊。

運用概念更加熟悉，得以將之活化運用於教習劇場的創作。而過去在劇團長達十七年的工作經驗，也時時提醒筆者製作富涵劇場美學的教習劇場作品，期能以豐沛的劇場形式及人文關懷的教育潛質，吸引更多劇場界與教育界人士願意投身教習劇場的創作，共同經營出屬於臺灣特色的教習劇場作品，嘉惠更多學子與不同場域的觀眾。在教習劇場的演出中，參與者宛若 VIP，在學校或者社區所安排的劇場空間裡，他們不僅看戲，還有機會和表演團隊親密互動，並針對相關議題進行深入討論；透過互動劇場形式的交流溝通，他們打開自己，展現自己，從中所綻放出的自信與愉悅的表情，每每令筆者感到動容，尤其是在偏遠地區，或者資源較為缺乏的學校。當劇場可以不只為中產階級服務，可以不受限於炫目的舞台道具與燈光等相關劇場設備的花費，可以重新找回劇場與民眾相互依存的本質，那麼也將讓我們看到劇場更多元表現的可能性與存在的意義。

　　本書透過以歷史為題的教習劇場作品《一八九五　開城門》、《彩虹橋》來分享筆者十年教習劇場的學習成果。內容分為兩個部分，第一個部分為教習劇場 T.I.E.的概述，介紹教習劇場相關理論及其創作概念與方法，同時說明教習劇場在其原生地英國的發展情形，及飄揚至臺灣後的實踐概況；第二部分為《一八九五　開城門》與《彩虹橋》兩齣博物館劇場的導演製作論述，從歷史研讀、文本分析，到導演策略的說明、及與演教員工作的方法，鉅細靡遺地將教習劇場導演的工作內容作了詳細的紀錄，文中並引用參與者的問卷與學習單，來說明參與者對演出議題的所感所知。

　　2001 年蔡奇璋與筆者將「綠潮」研習營的檔案資料彙整出版《在那湧動的潮音中-教習劇場 TIE》一書，是臺灣，甚至華人地區第一本教習劇場專書；羅伯茲（Brain Roberts）在為本書所寫的前言中，言簡意賅地簡介了教習劇場在英國的發展，同時指出教習劇場雖在英國逐漸式微，卻在國際間呈現「復興」的面貌，同時大力稱許「綠潮」研習營是「這股復興勢力中最令人感到振奮的徵兆」（Roberts 蔡奇璋譯，2001：8）：

本次活動具體地呈現了教習劇場運動中的教育精神和基本原則；因此，我們即使將之稱為 TIE 的再生運動也不為過。⋯⋯我深切地希望本書中所描述的國際交流經驗，可以為教習劇場這個重要的劇場形式之重生提供一股新的動力。⋯⋯（同上）

　　筆者這十年的教習劇場工作，與本書的出版，希望能不負羅伯茲當年對「綠潮」研習所賦予的重望，而我們也衷心期待教習劇場能如實地在臺灣枝葉繁茂，以戲劇力量來培力年輕人的思辯力與想像力，及一顆充滿人文關懷的心。

目次

附錄

教習劇場 T. I. E. 概述

教習劇場的理論

前言

　　教習劇場起源於歐美社會運動風起雲湧的六〇年代英國，在發展上與二十世紀所發生的一連串教育與劇場的變革有關。在教育方面，二十世紀的歐美教育受到近代人文主義及進步教育中一股「以兒童為中心」的理念所影響，為此，教師們開始嘗試各種新的教學法，戲劇也因而成為實驗教學法中的新元素，如運用「課程主題戲劇化」（curriculum subjects into dramatization）來建構情境式教學[1]；或者透過戲劇化結構（dramatic structure）及「做戲」（making a play）來學習語言與文學[2]（張曉華，2004：9、47）；或以戲劇來「鼓勵學生創造」、「提供體驗式學習」等具有教育潛質的教學法漸為教師所接受（陳韻文，2006：45）。1944 年英國國會通過新的教育法案，強調教育機會的均等，課程內容採用「進步教育」中以學生為中心的概念（陳奎憙、溫明麗，2000：21），並開始重視皮亞傑（Jean Piaget）[3]有關兒童發展的理論，及維高斯基（Lev Vygotsky）[4]所強調的社會文化論認知觀點（Coult, 1980：76）；值此之際，戲劇教育家史萊德（Peter Slade）受邀為新政策法案的戲劇顧問，戲劇也因此能夠名正言順地成為新教育的教學工具，對戲劇教育的推展更具積極的效能。1960 年代英國政府更邀集包括史萊德在內的戲劇學者共

[1]　此乃英國小學教師芬蕾－強生（Harriet Finlay-Johnson, 1871-1956）所提出。

[2]　此為英國初中教師庫克（Henny Caldwell Cook, 1889-1937）所提出。

[3]　皮亞傑（Jean Piaget, 1896-1980）是瑞士的心理學家、教育哲學家，其論述有關兒童發展階段的認知論對後世甚有影響力。

[4]　維高斯基（Lev Vygotsky, 1896-1934）是俄國人，當代重要的認知心理學家，從文化歷史角度強調社會環境對人的影響。

擬特別教學法案，強調學童的學習必須包含戲劇活動，並強調以「假如」（as if）來實作，鼓勵學校與劇場合作；同時高等教育中也廣設師範學院，負起戲劇教師的培育工作（張曉華，2004：11-12）。綜觀英國六〇年代一系列的教育改革實反映著戰後社會積極重建的樂觀態度，而這一系列戲劇教育的發展對於教習劇場實有催生之效；其不以「戲劇演出」為最終教學目標，而是強調「過程」的學習[5]，並將戲劇「問題化」（problematize）的作法，對教習劇場發展深具影響力。

教習劇場背後理論

布萊希特（Bertolt Brecht，1898-1956）：新時代新戲劇的啟迪

二十世紀歐洲劇場發生了兩次前衛運動，第一次約莫發生在世紀初，隨著照相、電影新科技的發明，與一次大戰的爆發，掀起一股反寫實與反自然主義的聲浪，如現代主義（modernism）、表現主義（expressionism）、達達主義（Dadaism）、超現實主義（surrealism）等；第二次前衛運動則發生於二次戰後一系列的劇場變革，影響此變革的關鍵性人物乃是德國劇作家布萊希特（Bertolt Brecht，1898-1956）。美國導演科恩（Robert Cohen）在《劇場》（Theatre）一書中，對於布萊希特的介紹，開宗明義即說：

> 二次戰後，沒有一個對戲劇的影響能超過布萊希特。他的影響體現在兩方面：第一，其戲劇手段，至少在表面上，完全不同於自亞里斯多德以來人們慣用的戲劇手段；第二，他的劇作中粗硬的人道主

[5] 不同於一般人「戲劇即演出」的刻板印象，此類教育性戲劇是一種以「扮演」為媒介，透過教室中自發性的即席創作，教師鼓勵學童運用遊戲中「假裝」的本能，和同儕與老師共同去探索故事情境，並解決故事人物或自己所面臨的問題，學童們藉此能有更多具體的機會來體驗生活、並學習溝通與分享、尊重與關懷，是一種強調以生活經驗為中心的課程。在美國，一般人稱這類的戲劇活動為「創造性戲劇」（Creative Drama）；在英國則稱之為教育戲劇（Drama-in-Education, DIE）；在加拿大及紐西蘭則稱為「發展性戲劇」（Developmental Drama）；有的戲劇專家則把這種在教室中進行的戲劇活動統稱為「過程戲劇」（Process Drama），或者直接就稱呼它為「即興創作」（Improvisation）。（林玫君，2003：4,13-15）

義，活躍了戲劇，重新喚起了戲劇界的社會責任感，並使之重新認識到戲劇影響公共事務的能力。（Cohen，費春放主譯，2006：253）

布萊希特這兩方面的影響力，可從戰後劇場敘事方式的多元性，及六〇年代之後相繼出現的貧窮劇場（poor theatre）、發生劇場（happenings theatre）及另類劇場（alternative theatre）來證明，諸如政治劇場（political theatre）、民眾劇場（people theatre）、地方劇場（regional theatre）、社區劇場（community theatre）、市民劇場（civic theatre）、教育戲劇（drama-in-education）、黑人劇場（black theatre）、被壓迫者劇場（theatre of oppressed）、開發性劇場（theatre for development）、同性戀劇場（gay theatre），甚至近年才崛起的一人一故事劇場（playback theatre）……等等。而1965年教習劇場也是在這波前衛劇場運動影響下所發展出來的新劇場形式。

《牛津戲劇辭典》在「布萊希特」辭條中指出：「布萊希特幫助英語世界的戲劇從典型的三幕「佳構劇」的桎梏中解放了出來[6]。」言簡意賅地說明布萊希特在二〇年代所進行的劇場革命，對西方現代劇場的影響。布萊希特能敏感於社會、環境、歷史與劇場間的關係，因而可以擺脫窠臼，另闢蹊徑；他於1948年彙整過去多年的劇場理念，完成〈戲劇小工具篇〉（Little Organon for the Theatre），闡述他個人對科學時代戲劇美學的想法。他認為處在一個科學時代來臨的新世紀，必須去推動「科學時代的戲劇」，使之能與環境對話，反映國際局勢及政治社會的紛擾不安，尤其是資本主義所帶來的貧富差距與勞工剝削的問題；因此一向做為階級娛樂場所的傳統劇場不再符合時代需求，必須有新的劇場來滿足科學時代的觀眾，

6 辭條是這麼說：「他（布萊希特）把他的『史詩式』的演出看作是對於『戲劇式』劇場的必要替代，這些戲有說服力，辯證地令人滿意，確實是對於傳統戲劇的很有價值的一種平衡，……評論家還注意到布萊希特身後出現不少追隨者，雖然他們往往不願意承認直接受到他的影響，但有一點似乎是無可否認的：布萊希特幫助英語世界的戲劇從典型的三幕『佳構劇』的桎梏中解放了出來。」（引自孫惠柱譯 2006：227，Hartnoll, 1983：103）

因此主張打破舞台和觀眾藩籬界線的「第四面牆」，以「疏離劇場」（Alienation Theatre）來取代強調幻覺／移情作用的亞里斯多德[7]式的傳統劇場美學；方法上改採「史詩劇場」（Epic Theatre）的敘述技巧：戲劇情節以「歷史化」（過去式）、「陌生化」來表現，撿場人可以自由進出舞台，並以音樂、幻燈、電影等元素來打破幻覺（Brecht 張黎譯，1990：208-214），這些作法都是為了製造「陌生化效果」，並刻意與當代保持距離，以產生驚異和新鮮的效果，讓觀眾能夠重新以批判態度來看待他一向視為理所當然的事物。

　　而為了徹底革新戲劇以迎接新時代，布萊希特另提出「演員的藝術」和「觀眾的藝術」，並特別針對觀眾主體性進行討論。在更早之前，俄國導演梅耶侯（Vsevolod Meyerhold）便提出觀眾是劇場裡不可或缺的第四元素[8]，並認為演員的創造力和觀眾的想像力所撞擊出來的火花乃是所有劇場的根源（蔡奇璋，2001：22）。布萊希特認為觀眾不應只是一群在劇場裡「昏睡」、「中了邪」、「著魔」般，只能被動地接受劇中人物的見解與感受，而是應該有如陪審團一般，能夠冷靜省思所有戲劇過程的運作與意義，劇場必須像法庭上的論辯一樣具有說服力[9]。為了實踐觀眾參與的戲劇，布萊希特更進一步提出「教育劇」（Lehrstücke）[10]的理念，認為不分觀眾與演員都得親自演出，其教育成效是「透過實際參與演出，而不是透過觀賞演出而獲得的。」（藍劍虹，2002：415）在寓教於樂的參與過程中，參與者由於對劇中被壓迫者的同情，基於對人性的尊重，使其能夠重新看待問題，並彼此

[7]　亞里斯多德（Aristotle, 384-322BC）希臘哲學家、詩人、戲劇理論家，著有《詩學》，影響歐洲二千多年的劇場美學。

[8]　梅耶侯所提劇場四元素為：劇作家、導演、演員及觀眾。

[9]　Eric Bentley, *The playwright as Thinker*, 1946，頁 219；轉引自孫惠柱，《戲劇的結構與解構》，2006，臺北：書林，頁 201。

[10]　布萊希特由史詩劇場轉為教育劇有兩個原因：其一，是他觀察到劇場中無產階級的觀眾少之又少，為了達到以劇場改造社會的理想，必須讓無產勞動階級有接觸劇場的機會；其二，一般以製造現實幻覺為主的寫實劇無法達到任何預期效果，必須以教育劇取代，而教育劇正是為了那些「想要成為具有優秀辯證思考的精神的運動員所使用的柔軟體操」。（藍劍虹，2002：391-392，393）

交換意見來解決問題，從中獲得因學習而產生的「娛樂」；想要擁有此「娛樂」，其前提是必須相信人是可以改變，人不應該總是那副樣子，是可以介入一切，表現出他所期許的樣子（Brecht 張黎譯，1990：12-20）；觀眾在參與劇場的過程中，實踐其改變與轉化的可能性，也從中獲得「創意上」的喜悅：

> 他們獲得娛樂，是借助於解決問題的過程中得來的智慧，借助對被壓迫者的同情轉變而來的有益的憤怒，借助於對人性尊嚴的尊重，亦即博愛……借助於一切足以使生產者感到開心的東西。（B. Brecht，張黎譯，1990:12-13）

為此布萊希特並以「辯證戲劇」（dialectical theatre）來取代「史詩劇場」，以強調現實是可改變的；而人就是在改變世界的同時，改變了自己。在「教育劇」中，布萊希特另提出「交換角色」的作法，提供一套觀眾參與的形式，譬如在他著名的教育劇《措施》（Die Maßnahme，The Measures Taken，The decision，1930）中，他便要求參與者輪流扮演不同的角色，輪流扮演被告、原告、證人和法官，以建立參與者的辯證觀念，使其不斷地交錯於「認同」與「去認同」之間，經驗不同角色的處境，讓意識型態無以生根（藍劍虹，2002：404）。布萊希特一再強調他的「教育劇」是獻給那些想要藉由藝術改變世界的創作者而不是藝術的消費者，因此禁止「教育劇」做任何「公開」的演出；換句話說，在「教育劇」的現場裡，是不可以有觀眾，其過程是透過呈現一政治不正確的戲劇片段來做教導（藍劍虹，2002：400），經由演員與參與者間的互動所產生的交互影響，促使參與者能以一種全新的角度去面對他們的問題，以增進他們對自我的認識（Volker 李健銘譯，1987：166；藍劍虹，2002：415）。

迎接新時代的戲劇，當然也要重新思維「演員的藝術」，在疏離／辯證的劇場裡，演員應該具備思辯能力，並與「角色」有所區隔，能以第三者

的角度來解讀「角色」的行為，並提出其批判[11]。布萊希特晚年針對表演，另提出「批判式的模仿」，即演員對其角色應包含「認同」和「批判」兩部分，即演員在模仿、抄襲角色的過程中，要不斷提出不同觀點進行批判，只有在「認同」與「去－認同」的雙向運作中，才有機會重新認識角色，並達到自我覺察的目的（藍劍虹，2002：269-278）。簡而言之，做為辯證劇場的演員，必須時時掌握「入戲」（認同／模仿）與「出戲」（去認同／批判）間的分寸，並在參與和疏離間產生持續不斷的雙向交互作用（Vianver 藍劍虹譯，2002：331-332）[12]。

布萊希特為新時代新戲劇，建立打破寫實佳構劇框架的具體作法，無論是針對舞台空間、演員藝術、觀眾藝術所提出的見解；或者疏離劇場、史詩劇場、教育劇及辯證劇場的觀念，幾乎都成為教習劇場的理論依歸。雖然布萊希特在其時代未能如實地實踐他的理想，但他革命性的見解，卻在教習劇場的運作中得到充分的實踐，譬如觀眾的參與成為演出的一部份、引導者經常打破戲劇的進行對觀眾遊行提問、演出中只有「參與者」沒有「觀眾」，及對劇中情境與角色困境提出討論與辯證等等；更影響七〇年代巴西導演波瓦的「被壓迫者劇場」理論的提出，而這股挑戰演員與觀眾的劇場形式在新世紀仍持續延燒，以發揮其影響力。

波瓦：被壓迫者劇場

七〇年代巴西教育思想家弗雷勒（Paul Freire,1921-1997）寫著《受壓迫者教育學》（Pedagogy of the Oppressed）[13]一書，在以孩童／學生為中心的教

[11] 布萊希特有時會要求演員以第三者的口吻說出角色的台詞，如，以他／她說：「……」，來取代直接進入角色說台詞。（Brockett&Findlay 1991:251）

[12] 援引自法國劇作家暨評論家米納維爾（Michel Vinaver）〈史坦尼斯拉夫斯基與布雷希特〉（1958）一文，收錄於藍劍虹（2002），《回到史坦尼斯拉夫斯基——人作為一種技藝》臺北：唐山，頁313-333。

[13] 弗雷勒的教育思想與理念隨著批判教育學（critical pedagogy）在西方的日漸盛行，愈發受到重視，有人甚至稱他為「可能是廿世紀晚期最重要的教育思想家」（Smith, 1997）。弗雷勒著作的影響力在第三世界極為鉅大，其代表作《受壓迫教育家》（Pedagogy of the Oppressed）早已是拉丁美洲、非洲與亞洲最常被引用的教育經典之一。

育理念下，打破教師權威，以「提問式教學」（problem-posing education）取代「囤積式教學」（backing education），以催化引導取代傳統的講述教學法，強調「對話」溝通的重要，鼓勵學生多元思考。弗雷勒認為人所處的現實是一未臻完美的現實，透過教育使人們瞭解自己的未完成性，將教育當作批判練習與公開「論壇」的場域，來覺察社會、政治及經濟上的矛盾與不公平，經由「覺醒」，瞭解社會是可以被改造，進而能夠採取行動，反抗現實中的壓迫現象，為自己發聲，使教育成為一種持續不斷的活動，而參與教育者都能獲得「賦權增能」（empowerment），不再有教師與學生的界線。

巴西劇場導演波瓦（Augusto Boal，1931-2009）於七〇年代更進一步將布萊希特的「疏離技巧」與弗雷勒的「受壓迫者教育學」結合，於 1974 年提出「被壓迫者劇場」（Theatre of the Oppressed）理論，將英文中的「觀賞者」spectator 拆解成 spect-actor 的「觀・演者」，強調觀戲的過程中，觀眾不再只是坐著看戲，而是有主動參與戲劇演出的可能，此舉大大改寫了觀眾在劇場中的角色與地位。其後他又發表「論壇劇場」（forum）、「靜像劇面」（image theatre）[14]、「隱形劇場」（invisible theatre）、及立法劇場（legislative theatre）等，不僅影響了社區／民眾劇場的發展，對八〇年代教習劇場的編劇意涵與劇場策略的運用發揮極大的影響力。

波瓦在《被壓迫者劇場》一書中，強調「靜像劇場」是透過參與者小組間的身體「姿態雕塑」來呈現他們的感受與意見，其操作上通常先呈現「現實靜像」（actual image），第二次則是呈現「理想靜像」（ideal image），第三次則被要求作一個「轉化靜像」（transitional image），藉此表現如何從第一個現實轉換為另一個現實，也就是如何實踐改變（change）→轉變（transformation）→改革（revolution）的過程（Boal 賴淑雅譯，2000：188）。透過靜像（still image）的分享往往能夠刺激參與者對該議題的討論，引導者可依實際的戲劇內容靈活運用「靜像」的操作，不一定非要有三個「靜像轉

[14] 賴淑雅在譯作波瓦的《被壓迫者劇場》中，將 image theatre 翻譯為「形象劇場」，此處採蔡奇璋譯稱「靜像劇面」。

化」的過程。由於靜像活動的操作比較容易，參與者能夠很快上手，因此能成為教育戲劇 DIE、教習劇場 TIE，與社區劇場中最常使用的戲劇策略之一。

「論壇劇場」是波瓦所創發的新劇場形式，演出焦點放在一個未被解決的困境上，請觀眾針對此問題提出建議想法，並期待他們能如劇中人物一般，在內心燃起一股想要扭轉現狀的欲望，且有機會上台取代原有角色，與故事中造成角色困境的「壓迫者」進行論辯，並試著去改變劇情的結局（蔡奇璋 2001：26）。在方法上，論壇劇場的角色塑造必須十分清楚，其中也必包含壓迫者與受迫者，觀眾因此可以明確掌握每個角色的思想，及其行為背後的動機；而主角兩難困境的抉擇必須包含一違反政治／社會正確的錯誤，或者是一個挫敗，以激起觀眾企圖尋得解決管道的慾望；然而問題／困境的設定必須明白清楚，並具有急迫性，必須於短時間內解決，如此才能在劇場引發討論進行論壇；但要小心，情境絕對不能是超現實或者非理性的片段，或者根本就是一個完全無法解決的事，否則觀演者將無法找到「施力點」，如此一來，論壇就沒有進行的可能，過於嚴重的困境，無翻身的機會，也只能被當成是「悲劇」了（Boal, A. Jackson 譯，1992：18,224-226）。當觀演者上台取代原有角色解決問題時，不可一味地站在台上滔滔不絕地講，必須延續被取代角色的肢體動作、性格，把劇情和行動都表演出來（Boal 賴淑雅譯，2000：195）；而飾演壓迫者的演員仍必須持續「施壓」，讓上台的觀演者感受改變現實的困難：

> 遊戲是這樣進行的：觀演者試著找出新方法解決問題，改變世界；（然而相反地），演員（壓迫者）卻極力要把他們抓回現狀，強迫他們接受真實世界就是如此。當然，論壇的目的並不是要「得勝」，而是去學習與訓練。觀演者在演出他們想法的過程中，為真實生活的行動作了演練，演員同觀眾一樣，透過演出學習到這些行動的可能性結果。（Boal, A. Jackson 譯，1992：20）

波瓦更進一步說明論壇劇場的核心理念是：

> 在論壇劇場裡，沒有任何想法或點子是被強迫的：觀眾或民眾都有
> 機會試驗他們的想法，排練所有的可能性，且實際檢證它們，換言
> 之，在劇場的練習中做檢證。……劇場不是用來展現正確道路的地
> 方，只是提供這項工具，讓所有可能的道路可以藉此測試。……或
> 許劇場本身並非革命性的，但是，這些劇場的形式無疑地是一項「革
> 命的預演」（rehearsal of revolution）。（Boal 賴淑雅譯，2000：198）

透過此「革命的預演」，觀演者上台，在虛構想像的世界中與壓迫者進行抗
爭，正是為他們將來在面對真實壓迫情境所做的增強練習準備（Boal, A.
Jackson 譯，1992：246）。

　　為了讓論壇的進行順暢、活潑、有深度，波瓦更發展出「丑客」（joker）
角色。丑客在論壇劇場中是扮演觀眾和演員之間的斡旋者（intermediary），
同時是指引者（director）、仲裁者（referee）、協調者（facilitator），及工作
坊的指導者（workshop leader），他／她不屬任何一邊，就像撲克牌中的丑
客，不屬誰，卻沈浮於其間。丑客的作用是確保論壇過程進行順暢，同時
教導觀眾參與的規則；過程中若參與者對該丑客不滿意，認為他不能持平
主持，也可要求更換丑客；參與者或對規則不滿意，也可要求改變（同上，
xxi、xxiv）。波瓦所創發的「丑客」角色，對教習劇場引導者（facilitator）
的職責提供許多可供參考的具體法則。

教習劇場的創作

概說

　　1965 年第一個教習劇場團隊，貝爾格瑞劇團（Belgrade Theatre）在英國卡
芬特里（Coventry）成立，劇團隨即邀請學校老師共同參與製作，建立一套結
合教育與劇場的新型態戲劇演出，同時也將以往在舞台上只需負責「演出」單
一責任的「演員」，改造為兼具教師職責的「演教員」（actor-teacher）；此一新

型態的演出在發展過程中不斷吸取相關的互動劇場理念，如戲劇教育前輩希絲考特（Dorothy Heathcote）[15]的「教師入戲」[16]（teacher-in-role）及「專家外衣」[17]（mantle of the expert approach）等技巧，與前述波瓦「被壓迫者劇場」中的劇場策略、及後繼發展者尼藍和古德[18]（Tony Goode）所統整出來的戲劇教學「慣例方法」[19]（Convention Approach）等，使得教習劇場的創作內容愈趨多元活潑。然而萬變不離其宗，無論其形式內容如何，依早期所發展的教習劇場[20]形式，演出必得包含幾項要求[21]：

一、專業劇場的演出：一齣以角色為中心，具戲劇衝突的內容，並包含：開始——中間——結束（開放式結局）之完整的戲劇結構，有完善的服裝、道具、舞台及音效輔以呈現，符合劇場藝術的要求。

二、觀眾參與的元素：一些互動劇場策略的運用，使參與者於戲劇發展中有機會透過身體或語言來表達個人的意見和想法，或者和演教員做即席的互動演出。

三、演出內容具有清楚的教育目標。

[15] 希絲考特是英國戲劇教育界的前輩大師，曾於多所學校任教，於新堡大學（Newcastle- upon Tyne）執教 46 年之久，大力推動「戲劇學習媒介論」（drama as a learning medium）2011 年去世。1970年代中葉希絲考特代提出「教師入戲」、「專家外衣」兩項戲劇教學策略，對戲劇教育的推展影響深遠。（Dorothy Heathcote & Gavin Bolton 鄭黛瓊、鄭黛君譯，2006：I,VII）

[16] 參頁 32「進入角色」。

[17] 「專家外衣」是一個教學方法，常用來作為課程統整之用，與傳統教學法很不同。課程中老師設計讓學生罩上「專家」的身分，引導學生發現問題、學習知識，並於前後關聯的事件中，透過情境、角色及任務來學習，於過程中重新看這個世界，是一段理性與感性的認知歷程。（Heathcote & Bolton, 鄭黛瓊&鄭黛君譯，2006:III-V）

[18] 現為紐約市立大學教育戲劇（Education Draman, City University of New York）客座教授。

[19] Convention Approach 香港的舒志義譯為「習式方法」，在此採陳韻文的翻譯「慣例方法」。尼藍與古德在合著的《建構戲劇——戲劇教學策略七十式》中說明，所謂的 conventions 指的是界定戲劇中的時間、空間與人三者之間關係的架構——隨著不同架構，人與時、空的關係亦將不同；不同的架構，會影響從戲劇的想像轉化為意義的歷程。由於「慣例方法」的運用，使 DIE 與 TIE 的界線不再壁壘分明。（陳韻文，2006：55&57）

[20] 是指九〇年代以前，以校園為主要演出場域的教習劇場節目。九〇年代以後教習劇場開始與特定單位合作，服務對象不限學校，因此演出內容不一定要與課程做配合。

[21] 此處教習劇場演出通則，乃綜合傑克遜（Tony Jackson，1993:4）、奧圖（John O'Tool，1976：9）、羅伯茲（Brain Roberts，2001：4）、蔡奇璋（2005:33-38），及筆者這十年教習劇場工作經驗。

四、演出團隊會設計一些與演出內容及主題有關的「活動」，做為演出前於課堂所執行的「前置作業」，及演出後的評估與訪問的「後續追蹤」內容。通常在演出前，劇團會給老師們一份包含「前置作業」與「後續追蹤」的教師手冊（teachers' pack），教師手冊內容不僅說明演出主題與內容，同時包含與演出議題相關的資訊，供教師參考。

五、演出以校園為主要場域，演出對象通常以同一個班級為限。

由於教習劇場不同於一般劇團只做「演出」的表演活動，而是包含前置作業與後續追蹤，有時也會有工作坊的安排，因此我們通稱教習劇場的作品是「一套」節目（B. Roberts, 2001：4）（圖：0-1C）。前置作業的進行，有時是由演出小組針對演出相關議題與內容，為學校老師舉辦工作坊，老師們在參與工作坊後將相關議題帶回課堂操作；有時則由劇團的教學小組或者演教員直接進到教室，和學童們進行一些與演出內容有關的活動或者議題的討論；演出團隊的教學小組在進行前置作業時，常會運用一些教育戲劇的策略，如靜像（image）、教師入戲（teacher-in-role）等；也常透過裝滿與演出內容相關的文物的百寶箱（compound stimulus）來連結劇中情節與人物，使參與者對該角色有更多想像，或者用來認識故事中的歷史與社會。後續追蹤通常透過問卷來瞭解參與者對該劇的體會，以使演出小組得以針對演出內容與效益進行評估，做為日後改進的依據；有些班級還能配合教師手冊上的「學習單」進行相關文字書寫，如請參與者寫一封信給劇中人，透過書寫不僅能整合孩童對該劇感性與知性的瞭解，同時能協助演出小組進一步瞭解該班學童對該劇的反應。由於教習劇場演出包含許多台上、台下的互動場面，為達整體互動的演出效果，參與人數儘量以一班（四十人以下）為限。教習劇場節目長度則依劇團所規劃的形式而有不同，通常以 90 分鐘演出最為普遍，但也有包含工作坊，長達 3 小時，甚至 6 小時的節目；活動時間越長，需與學校配合的細節更多，組織也就更行繁複。

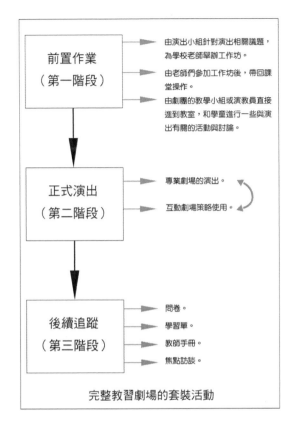

前置作業
（第一階段）
→ 由演出小組針對演出相關議題，為學校老師舉辦工作坊。
→ 由老師們參加工作坊後，帶回課堂操作。
→ 由劇團的教學小組或演教員直接進到教室，和學童進行一些與演出有關的活動與討論。

正式演出
（第二階段）
→ 專業劇場的演出。
→ 互動劇場策略使用。

後續追蹤
（第三階段）
→ 問卷。
→ 學習單。
→ 教師手冊。
→ 焦點訪談。

完整教習劇場的套裝活動

圖 0-1C：完整教習劇場的套裝活動

山姆斯（John Somers）認為這種結合劇場和教育意涵的戲劇，「彼此無須妥協，必須同時是好的劇場與好的教育，但是當以動態方式並置時，二者都會產生變化與改變」（引自容淑華，2002：76）[22]。而「好的教育」，絕對摒除說教形式，也絕對不是宣教式的只能有單一概念或選擇，它是經由思辯、抉擇、體悟而來，當教育能以劇場藝術為媒介，來讓孩童認知人們所處的環境與人生的問題，其先決條件是，該劇場所呈現的必是「好的劇場」，也就是劇場演出能否具備足以讓參與者「入戲」的條件？製作小組對於該議

[22] 容淑華，〈教育劇場在國民教育階段實踐之研究〉，《國民中小學戲劇教育國際學術研討會論文集》，2002 年，頁 76。

題是否熟悉？研究做得夠不夠？情節安排是否合情合理？文本鋪陳與人物角色是否有一定的深度，足以喚起參與者的共鳴？布萊希特的疏離劇場雖反對「亞理斯多德式」的幻覺劇場，但他從不否定「佈局」是戲劇的靈魂與核心（B. Brecht，張黎譯，1990：8），唯有經過苦心經營的戲劇結構，才有可能牽動觀眾的心，集中而又強烈的戲劇衝突才能引起觀眾的「內模仿」，渲染觀眾緊張的情緒，進而造成懸念，催化觀眾「入戲」的可能性，最後因共鳴而達到「由物我兩忘進到物我同一」[23]的淨化與昇華作用（孫惠柱，2006：82-83）；只是布萊希特所以強調戲劇的佈局經營，並不是期待觀眾掉入移情的陷阱中成為被動的觀看者，而是期望觀眾在「認同」、「模仿」的過程中，置入異質元素，以產生疏離效應（藍劍虹，2002：276）。因此陌生化必要建立在共鳴之上才得以完成：

> 入而能出。觀眾不入戲的話，則始終只是陌生人，漠不關心。這也是新舊陌生化的差別。（西西，1995：130）

唯有觀眾真正入戲，在「事關己」的基礎上，劇場互動效能才能展開，「批判」也才能隨之產生。傑克遜（Anthony Jackson）並強調這是一段「入戲」與「出戲」間複雜的距離過程（a complex distancing process），在親近（closeness）與交會（engagement）的觀戲歷程中，同時保有一定程度的批判及情感的疏離；觀眾必須關注在他們面前發生了什麼？看出角色的利害衝突，但卻不會陷入布萊希特所說的「移情陷阱」裡（A. Jackson, 2007b：143）。當然期待觀眾入戲，也必要提供足夠的「娛樂」內容，布萊希特認為「娛樂」是生活的基本需求，因此在以改造社會為前提所發展出來的戲劇也必要在娛樂的基礎上，達到教育與宣傳的作用，因為「娛樂」向來就是戲劇的使命（B. Brecht，張黎譯，1990：5、13）。布萊希特所強調戲劇的娛樂，除了透過劇場藝術的經營得到感官的愉悅外；另外他也認為，在

[23] 見朱光潛《文藝心理學》，1936，開明書局。引自孫惠柱，《戲劇的結構與解構》，2006，臺北：書林書局，頁82。

資本主義的時代，做為生產勞動者並不能為自己「生產」，然而透過劇場裡的參與、討論與問題的解決，參與者因特殊熱情的付出而得到「生產」（創意）的快樂，此即構成劇場令人愉悅的部分（同上，1990：14）。

布萊希特「教育劇」在佈局與娛樂上的要求，對於同時包含「戲劇展演」與「觀眾參與」兩部分的教習劇場，具有多方啟示。也就是說，教習劇場的演出得依循亞理斯多德戲劇理論，對於主題、情節、角色、對話、音樂、排場（舞台效果）的要求與經營，然而題材上卻要符合布萊希特「陌生化」、「歷史化」的要求，以使參與者因「情感上的距離」而能客觀地針對劇中所發生的情境進行分析、反思與批判；情節上必須製造一個觀眾可以牽腸掛肚的內容，並運用角色的兩難困境來做為戲劇衝突的根源，兩難的牽扯也必要勢均力敵，任何退讓都會造成角色某些遺憾，最後再催之以時間的緊迫性來壓迫當事人非做決定不可，以製造戲劇的高潮點，牽動參與者的入戲。教習劇場與一般戲劇展演最大的不同在於，它承襲布萊希特「疏離劇場」觀念，於戲劇進行間，透過引導者的提問，打斷戲劇的進行；同時安排一系列觀眾參與的活動，觀眾變為「參與者」，成為演出的一部份，有時也是「觀‧演者」雙重身份；觀眾角色的改變也預示著劇場空間的改變，舞台打破第四面牆，參與者不再只是固地坐在觀眾席看戲，他們會被邀請上台和演教員一起互動，或者一起參與演出：

> 劇場空間觀念的改變，全然不同於以中產階級為主的鏡框式舞台的演出，台上、台下的距離縮短了，給予觀眾更多自由創造的可能性；在這樣強調演員與觀眾交流互動的劇場，允許年輕人創造無限的意義。（David Booth and Alistair Martin- Smith（ed.），1988：41）[24]

[24] David Booth and Alistair Martin-Smith（ed.）, Re-Cognizing Richard Courtney: Selected Writings on Drama and Education, Ontario: Pembroke Publishers Ltd.（1988）. 頁 41。引自蔡奇璋，2005，*The Transplantation of Theatre-in-Education from Britain to Taiwan*（教習劇場由英國至臺灣的移植經驗），博士論文電子檔，UK:Goldsmiths College, University of London，頁 34。

教習劇場的演出像一個不完整的球體，需要邀請觀眾以不同的方式來「參與」，才能使之變得完整（C. Williams, 1993：101-102）；參與者在互動的過程中所散發的能量光譜是與真實生活無異，過程中他們既是「自己」又是「他者」（容淑華，2005：69），在演員所呈現的一個既真實而又虛構的劇場世界裡，學習去做選擇與判斷，而在此安全的虛構世界裡，他們瞭解如何為自己的選擇所造成的「後果」做承擔，某些個人經驗透過移情作用在此空間不斷地被揭露與挑戰（T. Coult, 1980：80；蔡奇璋，2005：12）；他們或能因此體會生命不完滿的實境，而嘗試勇於面對問題與解決問題。英國戲劇教育學者派培門特（David Pammenter）認為教習劇場最強的力量，始終來自於參與者化為劇中人，以「行動」來做決定的過程（D. Pammenter, 1993：56-57），透過此過程建立其多元探索及自我對話的機會，並能自發性的學習與認知，達到教育的目的。由於教習劇場的發展深受布萊希特的影響，其作品往往能反映經濟、社會與政治現象，並將焦點放在不公不義的社會議題上，透過情節的兩難困境，將問題具象化，啟發參與者對此議題的關注與瞭解，並升起一股想要扭轉困境的渴望，以求生活的改善。教習劇場的工作者通常懷有理想主義，他們相信「人類的行為與制度是由社會所約制，因此是可以被改變的；以此類推，觀眾也具有被改變的潛能，因而能夠透過活動的參與而有所學習。」（Chris Vine,1993：109）在此所謂的「活動參與」即是劇場中互動策略的運用。教習劇場的進行唯有互動劇場策略運用得宜，才能讓參與者透過戲劇來「體驗」生活裡的種種情境與難題，進而有所學習，達到劇場與教育結合的理想目標。

教習劇場常用的互動劇場策略

　　以下介紹幾個教習劇場常用的互動劇場策略，其中有許多都與教育戲劇的策略有關[25]：

[25] 由於戲劇策略的慣例方法已有其固定模式，以下策略之說明，直接參酌或者引用自：蔡奇璋〈教習劇場之發展脈絡〉，《在那湧動的潮音中──教習劇場 TIE》，2001，頁 38-40；Jonothan Neelands

一、戲劇遊戲（Drama Games）：暖身、營造輕鬆氣氛、建立信任、信心與規則；引介與演出相關的主題或概念。

二、靜像（Still Image）：演教員或參與者用「定格」肢體動作，呈現劇中某一情境的畫面或心情，透過「靜像畫面」的分享，可將意義具體化，參與者可以更充分、深刻地去檢視某一議題的核心。連接數個靜像可以構成「靜像劇面」，這項技巧是由波瓦所發展出來的。

三、進入角色（Working in Role）：可以分兩部分來談：一為「教師入戲」（teacher-in-role），為課堂教師或者演教員轉換身份，將自己變成戲劇情境中的某個角色，來與學生或者觀眾（參與者）進行互動。二為「角色扮演」（role-play），乃參與者們化身為某一角色直接地參與演出，如扮演劇中某班學生，或者某社區學童，或如《一八九五　開城門》中扮演城民等，但他們並非一定要和演教員做出實質互動，也可以只是自然地處在戲劇情境中。

四、坐針氈（Hot-Seating）：與「教師入戲」息息相關，參與者在看過一段表演（不論是戲劇演出、說故事或是角色呈現）之後，劇中角色在引導者的引介下「現身」，直接與參與者對談，使其有機會詢問「劇中人物」一些問題，或者幫助此人物解決困境並給與建議等。

五、論壇劇場（Forum Theatre）又分為兩類：

§　「傳統」論壇（'classic' forum）

讓觀眾觀賞一齣戲或一段戲之後，能如劇中人一般，燃起想要扭轉現狀的慾望。接著演員們再把這齣戲重新演一遍；不同的是，這回參與者有權喊停，並且可以上台取代原有主角，嘗試改變故事的結局。

& Tony Goode, 舒志義&李慧心譯，《建構戲劇——戲劇教學策略 70 式》，2005，臺北：成長文教基金會，頁 78、90、95、115、125、140、144、146、149。為方便讀者閱讀，不再一一做註。

§ 「困境」論壇（'dilemma' forum）

　　和上述的程序相近，不過故事在進行到劇中主角面臨某兩難困境高潮時便嘎然而止，此時參與者可以提出幫助主角解決難題的不同意見，甚且可以上台扮演這個角色，藉以驗證將這些意見付諸實行的可能性。困境論壇是 GYPT 秉持教習劇場「互動」、「參與」原則，將波瓦系統內的某些元素和傳統教習劇場略做整合後，所發展出來的技巧[26]。

六、儀式（Ritual）：是一種風格化的形式，參與者透過劇中所進行的「儀式」，感受群體氛圍與意識型態，而擬化為該團體的一份子。

七、會議（Meetings）：參與者以角色身份參與會議，聽取相關資訊、討論解決問題的可行方案、排解糾紛、規劃行動、集體做決定等。

八、凍結瞬間重要時刻（Marking the Moment）：「是一個思考的工具，用來尋找戲劇裡的一個時刻，……利用其他慣例去表達那種感覺或領悟，或者進一步探索那個處境或時刻[27]。」孩童能經由此策略「尋找表達個人感受和思想的形式；透過表達將反省和分析『具象化』；啟發對戲劇過程的敏銳意識。」

九、選邊站（Taking Sides）：將劇中兩難情境置於一隱形線的兩端，或將舞台分為左右兩邊，請參與者想像自己為陷入兩難困境的劇中角色，思考如何做決定，最後以其選擇站定的位置點，來表示個人意見，透過「行動」將其理念「具體化」，將分析與感受合而為一。與選邊站相近的活動是「觀點與角度」（spectrum of difference），該策略亦是邀請參與者進行「選邊站」行動，但「觀點與角度」沒有強迫參與者做出非 A 即 B 的選擇，而是可以站在表達觀點的假想線上任何一點，以身體

[26] 蔡奇璋整合「綠潮」研習營所得。

[27] Jonothan Neelands & Tony Goode, 舒志義&李慧心譯，《建構戲劇-戲劇教學策略 70 式》，2005，臺北：成長，頁140。

接近某方觀點之遠近來表示對此議題的支持「傾向」，以行動來表達個人的價值觀，同時瞭解群體中個人的觀點與角度。

十、思緒追蹤（Though-Tracking）：通常是在劇中角色成「靜像」時進行，引導者或者參與者可以輕拍角色肩膀，讓角色說出心底的話，以瞭解其行為背後的意義。

十一、百寶箱（Compound Stimulus）：組合一些與劇中情節有直接與間接相關性的物件，或者該物件是針對歷史中某個事件所選取的，每樣物件都是一個線索，能讓觀眾去思考、探究這些物件的擁有者是怎麼樣的人，在他身上或周遭發生了什麼事，觀眾在演教員的引導下能慢慢拼湊出故事情節，將整個情境引發出來。

教習劇場的演員

教習劇場的演員由於肩負帶領參與者進行互動劇場的責任，有如教師在課堂上帶領學生進行活動一樣，因此除了要具備基本表演能力外，與一般劇場演員較為不同的是，還要扮演「教師」角色，於演出中必須經常與參與者互動，不似傳統演員只要專注在自己的演出角色即可。演教員若對教師工作沒有興趣，或者不喜歡「出戲」面對觀眾，往往會對自己得時時進出角色，不能全然享受「進入角色」的樂趣而感到不耐煩，更令他們精疲力竭的是，有時還得擔負劇場秩序的維持（Jackson, 1993：27）；相反地，若是對執行教師工作充滿熱情的演員，則會認為，能夠自如地進出角色是表演上的一大挑戰，尤其在進行各種互動策略時，因每場觀眾不同，難題不同，在互動過程中就會有不同火花產生，使劇場活水源源不絕，生機不斷（許瑞芳，2008：130）。由於演教員得經常在互動活動中和參與者直接交鋒，如坐針氈、論壇、會議……策略的進行，除了必須具備思辯能力外，尚必須針對該演出議題做更多的資料搜尋與研究，以充實自己的「資料庫」，發掘該角色更多的內在動機，並擬定一套「提問與回答」（Q&A）的戰略練習，以應付參與者各式的提問，藉此發揮更多的創造力、對白及

行動。在互動演出中也經常會遇到許多意料之外的情況，演教員必得保持彈性，從容應付，其過程充滿挑戰，而樂趣也在其中。整體而言，演教員在演出中不僅透過「提問」來刺激挑戰參與者的思維，並要釐清他們的想法、鼓勵他們向問題挑戰，但絕對要避免異想天開與奇蹟式的解決方法，以提醒參與者面對實際問題的重要性，提供他們思考及參與體驗的機會，其過程是兼具劇場性與教育性的（C.Vine, 1993：116）。

演教員中的「引導者」（facilitator）[28]，乃是一位穿梭於觀眾與戲劇情境間的催化員，他／她是建立台上台下的溝通橋樑，他／她經常遊走於場次間擔任故事的敘述者、提問者，及互動劇場的帶領者，透過他／她的引導，演出才得以自如地在虛／實之間進出；演出中他／她必須保持中庸持平的儀態，並具親切感，能適時地鼓勵參與者提供不同的觀點，並需有敏銳的觀察，能對問題窮追不捨，但卻要避免主觀的介入，而將問題還給參與者去決定，並能整合參與者的差異性，以刺激多面向的學習機會；引導者同時還需具備場面控制的能力，正如一般學校教師的班級經營一樣。引導者是教習劇場的靈魂人物，也是演出成敗的關鍵者，他／她必須臨危不亂，能適切地織密戲劇演出與觀眾參與間的節奏與情境的創造，如此才能讓整個教習劇場的演出看起來流暢愉悅，毫無阻塞之感。

[28] Facilitator 或有稱為「主持人」、「協調者」，在此依林吟姍碩士論文《教習劇場內「引導者」之角色與效能——以臺灣本地三名實作人員為例》（2008 年 9 月，臺灣：臺北藝術大學）的譯稱，以「引導者」稱呼之。

教習劇場的發展論述

教習劇場在英國的發展

　　教習劇場在二次大戰後，劇場多元的發展變化，及強調漸進式以兒童為本的民主教育浪潮中，於 1965 年誕生。教習劇場強調由劇團規劃製作，進入校園進行戲劇教育活動，它是由一批對教育懷有使命的劇場人結合教師所發展出來的特殊劇場形式，和二十世紀初以來英國境內所進行的一系列以教師為主，於教室內所進行的戲劇教育活動並不相同，因為它雖具教育性，但劇場藝術的經營仍是它必要的重點。傑克遜在《透過劇場來學習》（*Learning through Theatre*）一書中，將教習劇場在英國的發展分為四個階段，以下依傑克遜的論述，分別說明如下（Jackson, 1993：18-31）：

第一階段：草創時期

　　隨著六〇年代英國劇場所呈現的實驗氛圍與學校戲劇教育的發展，1965年第一個教習劇場團隊貝爾格瑞劇團（the Belgrade Theatre）在卡芬特里（Coventry）成立。當年劇場導演理查德遜（Tony Richardson）邀請學校老師瓦林（Gordon Vallins）共同參與，製作一齣結合教育與定目劇觀念的節目於校園演出（Coult 1980：77），同時建立了一套以四名演教員為基礎，提供包含戲劇工作坊和演出的套裝節目；經費除了劇團自籌外，主要來源是英國國家藝術會（the Art Councel）及地方主管單位，特別是地方教育主管委員會（local educational authorities, LEAs）[1]。英國國家藝術會是英國主要的文化藝

[1] 1944 年英國所通過的教育法案採地方分權制，經費由中央先撥到地方教育局，再由地方教育局撥款給學校，地方主管委員會被賦予完全的責任與權力，包括法規的制訂（陳奎憙、溫明麗，

術補助單位，自 1965 年才開始注意到青少年劇場的發展，為此，該單位特別
成立調查小組，尋訪兒童暨青少年劇場，並到卡芬特里訪視貝爾格瑞教習劇場
的節目呈現，英國國家藝術會在 1966 年所做的最後報告中，不僅表示支持教
習劇場的演出，並同意給予經費上的補助，此舉對教習劇場的發展深具鼓舞作
用。卡芬特里劇團早期的幾位團員後來相繼離開，並分別於波頓（Bolton）、
里茲（Leeds）、格雷斯哥（Glasgow）和諾汀罕（Nottingham）等地成立新的
劇團，他們均沿用卡芬特里模式來經營新團隊，唯資金來源因地區相異而略有
不同。此後不久，由劇團提供固定教習劇場演出的情況已遍及全英國都會區及
偏遠社區。

　　在教習劇場草創期，演員之一瓦林對教習劇場的描述是非常模糊的：
「……透過發展孩童的特質來探索戲劇的價值，運用劇場技巧於教學實
驗，並引發人們對劇場的興趣。」（Coult,1980：77）在經過多年的操作，
1968 年班耐特（Stuart Bennett）成為貝爾格瑞劇團新的領導者，他則進一
步補充：

> 教習劇場是個重視劇場觀念，形式簡單卻富想像力的團隊，通常以
> 教室或者學校玄關大廳為活動場所，以孩童所處環境為首要考量。
> （Coult，1980：78）

班耐特在此清楚地說明，教習劇場工作團隊是以形式簡單的劇場為基礎直
接進入校園演出。通常在教習劇場演出前，團隊會先至學校和教師進行工
作坊，互相激盪想法，以使學校教師瞭解他們的工作目標，演教員也從中
琢磨該教習劇場節目的規劃方向是否得宜（Coult, 1980：78）。在有心人士

2000：21&237）。因此，地方主管委員會可以全權決定是否願意支付教習劇場的演出費用，有
的地方主管委員會則會希望劇團的演出經費由學校自行擔負，但這對學校有限的經費來說還是
一大負擔。在教習劇場的黃金時期，很多地方主管委員會十分支持教習劇場將藝術融入教育的
理念，他們或將經費直接補助教習劇場團隊（例如格林威治劇團），或者如內倫敦教育署（the
Inner London Education Authority, ILEA）自己成立所屬的教習劇場或者教育戲劇的團隊
（Jackson，1993：21），此舉大大鼓勵教習劇場的演出。

的推動下，教習劇場很快地就被認可為是一項深具價值的教學資源，其以班級為單位的演出規模，不僅展現了教育服務的立場，並成為它獨有的特色，使它和以表演廳格局為規模的傳統兒童劇場有了清楚的區別，也反映出它的劇場信念是：為改變社會，而非以建立觀眾群為目標；也因此，在充滿社會改造的理想下，教習劇場演教員經常成為劇場與教育兩方改造運動的先鋒者（Jackson, 1993：18-19）。

第二階段：1970-1980 的黃金時期

1971 年倫敦教育署（Inner London Education Authority）自行成立「鬥雞場教習劇場組」（Cockpit TIE team），間接成為鼓勵各地教育主管委員會重視教習劇場的標示，遂使教習劇場蔚為一股新興潮流，逐漸拓展開來，創作手法也愈加多元豐富；有些劇團開始致力於打破教育與娛樂及個人與公眾學習的界線，並嘗試將教習劇場直接注入學校課程與社區劇場中，而教育與戲劇學院也開始留意如何提升演教員工作技巧與知性能力的培養，凡此種種均有助七〇年代英國教習劇場的推動（Coult, 1980：78）。影響所及，許多原隸屬定目劇團組織裡的教習劇場小組，紛紛自組劇團，不再依附於大型劇團之下，其獨立後不僅擁有經營自主權，且能以「非營利機關」（limited liability companies with non-profit-making）或「慈善團體」（charity status）的名義直接向地方政府或英國國家藝術會申請經費（Jackson, 1993：22）。

此階段的教習劇場節目明顯地偏重社會議題，有些團隊並有逐漸左傾的現象，「讓世界變得更美好」成為團隊當仁不讓的理想，他們明顯地受到馬克斯主義及教育哲學家的影響，如伊萬・伊利奇（Ivan Illich）[2]、約翰・霍特[3]（John Holt）及保羅・弗雷勒等人對一般學校教育內容的質疑，認為

[2] 伊萬・伊利奇（Ivan Illich, 1926-2002）出生於奧地利首都維也納，是一位集神學、哲學、社會學及歷史學於一身的學者，著有《非學校化社會》（Deschooling Society）一書，反對現代社會的學校化，並指出學校「制度」對學習者自主性與創造性的壓迫，因而指望通過學校來普及教育是不可能的，而期許通過「學習網路」（educational webs）來相互學習。（Illich 吳康寧譯，1997）

[3] 約翰・霍特（John Holt, 1923-1985），美國教育改革領導者，反對強制入學、填塞知識，認為學

一般學校教育多為配合國家／政治／社會／經濟需求而設，不僅阻礙了學生獨立思考與創意能力，還造成價值單一的異化現象（Jackson, 1993：24）；他們因而呼籲重新反思教育與學習的本質，並鼓勵以啟發式教學取代填鴨式的強迫（囤積）教學法。出生於巴西的弗雷勒以第三世界的觀點所撰寫的《受壓迫者教育學》理論，進一步提出教育的初步階段是要讓民眾「覺醒」（*conscientização*），體悟自己的被壓迫身份，透過「提問」與「對話」教學法，學習者因而能夠進一步有所行動，改變其被壓迫的命運；弗雷勒相信自我的覺醒可以讓人活得更有自尊，可以懷著希望與信心面對未來的生活（弗雷勒，方永泉譯，2004：59-62）。這些反對現有學校教育異化制度的理論，均提出批判檢視這個世界的必要，對原就以布萊希特「自覺性教誨式劇場」為依歸的教習劇場來說，無疑更強化了其背後的理論基礎（Jackson, 1993：24）。傑克遜認為教習劇場的作品：

> 通常建立在不公平、非正義的議題上，以議題作為動機的主導，是
> 為了讓世界變得更美好，並視此為己任。（1993：24）

教習劇場以「劇場」為手段，透過孩童的主動參與來思維社會問題與個人處境，並協助孩童瞭解他與周遭世界的關係，如種族歧視、環保議題、人權問題、邊界問題、原住民問題……，建立了教習劇場社會關懷與批判的特質；然而無可避免地，有些團隊會過於理想主義，簡化了社會議題，把教習劇場當成改造社會的行動，甚或有鼓勵政治之嫌，反而模糊了教育目標，因而受到質疑（Jackson, 1993：24-25）。

在 1975 年所召開的青少年劇場會議（the Standing Conference of Young People's Theatre，SCYPT）對教習劇場的發展有著推波助瀾之效，會議中針對教習劇場的發展及青少年劇團組織及相關資金問題進行討論，並描繪未來

校制度與教學模式往往破壞孩子的天賦與創造力，並提出「孩子熱愛學習，非常擅長學習」的觀點。他的第一本書《孩子為何失敗》對當代教育提出反省與批判，對 60 年代中期的教育改革運動甚有影響。參自《孩子為何失敗》一書，作者簡介，張美惠譯，2005 年，張老師文化出版。

遠景；1979 年 SCYPT 年會則針十多年來教習劇場所發展的相關理論進行爭辯討論，一些資深的教習劇場工作者更對他們的工作提出反省與檢討，席間一股為開創八〇年代教習劇場新局面引頸企盼的聲潮，深深感染著現場與會者（Coult, 1980：79）。

值得反省的是，在此教習劇場蓬勃發展階段，卻也出現一些演出目標模糊及經營上魚目混珠的亂象。如有些團隊為了向地方教育主管委員會或其他單位申請補助，便假教習劇場之名勉與學校課程配合，但其演出根本只是一般的定目劇內容，完全不符教習劇場創作精神；而令人遺憾的是，有些演員則將教習劇場演出視為進入正規成人劇場的跳板，或是獲得演員工會（Equity）會員資格的機會，因此演員跳槽離職時有所聞，也因而造成此階段教習劇場從業人員某些負面複雜的現象（Jackson, 1993：24）。

大體而言，七〇年代英國上下經濟穩定，政府得以將大量預算用在教育文化的投資上，因而無論是英國國家藝術會，或者地方政府均能對教習劇場挹注金援，使劇團在無後顧之憂的情況下，創作上可以多方嘗試，並持續與學校密切合作，有效地幫助教習劇場的推動與發展。

第三階段：1980-1990 的危機與轉變時期

雖然八〇年代教習劇場已成為學校教育中的重要資源，且其相關理念也在師範教育及大學戲劇系所中受到重視（Roberts，蔡奇璋譯，2001：4），但八〇年代初期英國經濟的衰退，為教習劇場帶來空前的危機。由於經濟蕭條、通貨膨脹、工會動盪及高度失業率，致使中央與地方政府實施緊縮公債的措施，並大幅裁減藝術補助經費；而 1988 年柴契爾夫人所領導的保守黨通過新的教育改革法案[4]，擬定教育經費改由中央直接撥款給學校，

[4] 英國為了因應八〇年代的經濟危機，教育政策轉趨配合市場機制，以科技、經濟及管理為重；由柴契爾夫人所領導的保守黨受到「新右派」的影響，認為教育政策應該同經濟一樣，走向自由競爭的途徑，因此主張政府應該補助私立學校，而公立學校也該學習自籌經費，以和私立學校一樣具有競爭力，進而鼓勵開放學生就讀學校的選擇權，不再以學區為限。此政策無形中也大大削弱了地方教育局的職權。（陳奎憙、溫明麗，2000：22）

不再由地方轉交，此舉大幅削弱了地方教育局的經費及控制權，致使教習劇場來自地方教育主管委員會的重要補助大幅縮水；加之教育法案擬定了新的國家通識課程[5]，一反過去教育的自由精神，呈現「市場導向」的趨勢，不僅將戲劇移降為英文課的旗下，並且壓縮了課外活動的空間（Jackson, 1993：26；Roberts 蔡奇璋譯，2001：4-5；陳奎憙、溫明麗，2000：22）。由於教習劇場工作模式較為特殊，它需要劇場專業人員彼此緊密合作，為達互動劇場的教育目標，每次演出活動的參與人數也必為小眾，所以特別需要仰賴外來經費的補助，才有實行的可能性[6]，也因此政府新教育政策的實施，讓教習劇場的生存發展面臨前所未有的困境，也威脅著從業人員的信心（Roberts 蔡奇璋譯，2001：5）。

教習劇場為了因應環境的變化，在經費緊縮的情況下，不得不採取一些應變的做法；許多團隊開始取消觀眾參與的形式，改以「純表演」的方式做演出，偶而加入討論或者工作坊；而劇團為了減少人事行政的開銷，以縮短製作期來應變，因而不得不犧牲集體創作所需的磨合時間，改邀請劇作家來書寫劇本，或者運用現有文本來改寫。這段期間，許多從事教習劇場的演教員不禁對自己的工作產生困惑徬徨之感，幸而戲劇教育家希絲考特與波瓦所建立的互動劇場技巧為教習劇場帶來新的生機，挽救了教習劇場的頹危困境。自七〇年代以降希絲考特的戲劇教育理論廣被重視，她強調在進行戲劇教學時應設法讓學生有「身歷其境」（living through）的感受，並要主導景況陷入「某個絕境」（a state of desperation），形成一兩難困境，此概念也幾乎成為教習劇場創作方法上的通例；而「教師入戲」的技巧，及後來發展為「專家外衣」的教學法，均協助演教員找到「進出

[5]　英國教育行政在 1992 年以後改採中央集權制，課程由國家統一訂定，規劃出核心課程有三：英文、數學、科學；基礎課程有七：歷史、地理、音樂、藝術、藝能、體育、第二外語，一共十個科目。在此之前，英國教育明顯地受到米爾（John Stuart Mill）「自由論」的影響，教育由學校、教師自訂課程與考試，也沒有統一的教科書，也因此英國國定課程的訂定，明顯地晚於歐陸其他國家。（陳奎憙、溫明麗，2000：40、41 & 1996：200）

[6]　一般展演的出資單位多期望參與人數越多越好，以符經濟效益；因此很難接受教習劇場一場只服務 50 人以下觀眾的要求，這也是為什麼教習劇場特別需要專款補助的原因。

角色」更為自在活現的竅門。而波瓦「被壓迫者劇場」理論中「問題具象化」的創作觀點，以「靜像」來呈現角色處境，並透過「論壇劇場」來為受迫者發聲的作法，更如源頭活水般，適時地解決教習劇場創作上的困境，並提供新的視野。新的工作技巧鼓舞了這批對戲劇教育仍心懷使命感的劇場人，讓他們有信心繼續往前走，真可說是「危機即轉機」的關鍵時期（Jackson, 1993：27-28）。

第四階段：九〇年代後的新展望——新劇場、新方向、新形式

由於八〇年代經濟風暴的影響，根據一份由國家藝術自救會（National Campaign of the Arts, NCA 所做的調查）[7]，在實施新的教育改革法的十年裡，英國境內至少有十分之一以上的教習劇團宣告倒閉；而礙於補助款的流失，迫使劇團開始向學校收費，演出內容也傾向配合國家通用課程；為了生存，劇團也必要廣增巡迴演出的機會，甚或改變經營模式，往傳統「青少年劇場」和「兒童劇場」模式走（Roberts 蔡奇璋譯，2001：5-6）。由於經費來源變得不固定，劇團開始嘗試與不同的特定單位合作，依循社會服務的目的，發展不同的議題，如愛滋病防治、毒品防治、移民問題、兒童照養問題，甚至與博物館、旅遊區發展適合遊客及兒童觀賞的教習劇場節目，以爭取足夠的經費來維持劇團的創作水平；也有些劇團開始嘗試透過電腦科技和跨校參與的方式，讓不同學校的學生可以一起分享問題解決的過程和創意寫作的成果（Roberts 蔡奇璋譯；2001：7）。凡此種種，都說明了教習劇場團隊活潑包容的潛能，及試圖從改變中找到新方向、新形式與新生機的教育熱誠。

綜觀英國教習劇場近四十年的發展，最初由於地方教育主管委員會的支持，得以實踐其以劇場做為教育服務的目的，它與同樣具有教育服務精神的教育戲劇 DIE 最大的不同在於，它是以兼備劇場藝術的演出做為媒介

[7] 調查報告名稱為：《教習劇場：十年的變革》（Theatre in Education: Ten Years of Change, NCA），1997 年 7 月（Roberts 蔡奇璋譯 2001：5&13）

／手段，運用劇團組織來運作，使參與者可以在欣賞戲劇的同時，又能以旁觀者角度參與劇中問題困境的討論，達到教育的目的，其多元性是不同於教育戲劇，僅由教師一人獨當引導課程進行所受到的限制。然而也因教習劇場需仰賴劇團組織來執行，實踐的背後就有更多複雜因素要考量，如演教員的訓練與穩定性，及經費的來源等；一旦發生像八〇年代經濟風暴所引發的一連串改革政策，便會導致教習劇場頓失依靠的窘境，遂得再四處尋找經費以謀生存，此危機亦警示著教習劇場的發展是不能單靠教育單位的補助，畢竟政策隨時會變，另闢管道才是上策。回顧七〇年代中期，帕拿比（Bert Parnaby）在預估教習劇場發展與變化的文章裡[8]，即已預示教習劇場走向社區的可能性，無疑也說明了教習劇場以議題為主導的創作取向，是同時適用於各種社區議題的討論，也就是說，教習劇場不再侷限以校園演出為唯一的目標，概念上視學校為社區的一環，而將服務對象擴及社區。九〇年代教習劇場因經費管道來源的不固定，逼得劇團不得不「改變體質來求活路」（Roberts 蔡奇璋譯，2001：3），反倒「收之桑隅」得到不同社教單位的重視，拓展更多社區服務的機會。九〇年代教育戲劇 DIE 因受了英國新教育改革方案未將戲劇納入國定課程的打擊，在經過一番痛定思過之後，反省戲劇教育之路必要回歸劇場思維才能凸顯其價值，「慣例方法」（Convention Approach）也因而成為新的趨勢（陳韻文，2006：55）；尼藍與古德合著的《建構戲劇——戲劇教學策略 70 式》（Structuring Drama Work），適時地提供 DIE 教學新的方法與觀念，強調劇場性的「慣例方法」亦同時滋養教習劇場多元活潑的創作手法，以為新世紀開創新的局面。教習劇場如此具有變通性，除劇場互動形式的魅力外，實得力於一

[8]　1976 年開始有一個 HM schools 組織著手進行有關學校的劇場工作調查，報告名稱為〈學校中的演員〉（actors in schools）對教習劇場的發展有著顯著的影響。兩年後此報告的主要執筆者波爾特・帕拿比（Bert Parnaby）寫了一篇預估教習劇場發展與變化的報告刊登在《邁向教育》（Trends in Education）期刊，在報告中他將重點放在教習劇場於社區的表現，他憂慮教習劇場在社區受到歡迎，將增加學校對與教習劇場團隊合作的疑慮，尤其是擔心教習劇場節目是否能適切地融入學校課程。帕拿比的顧慮不是沒道理的，但也預示了教習劇場社區化的未來。（引自 Jackson, 1993：24）

群認同教習劇場理想的劇場工作者，他們堅守崗位，服膺於教習劇場兼具劇場藝術性的強大教育力量，不斷吸納各類互動劇場技巧，以豐富創作元素來迎接不同的挑戰，實踐他們服務與改造社會的熱忱。

教習劇場在臺灣[9]

臺灣自 1992 年引進教習劇場，十八年來經過戲劇教育界、劇場界的努力，已逐漸受到重視。在史瓦茲夫婦所主持的「教育劇場研習會」之後，學者黃美序、司徒芝萍、張曉華及鄭黛瓊[10]等均曾在他們任教的社團或課程中安排教習劇場單元[11]。1998 年台南人劇團邀請 GYPT 來臺舉辦工作坊之後，亦分別製作四齣教習劇場節目[12]。總而論之，千禧年以前曾製作過教習劇場節目的劇團僅有鞋子劇團、九歌兒童劇團及台南人劇團，其中僅有台南人劇團嘗試教習劇場巡迴演出計畫。雖然臺灣劇場界對於教習劇場的經營有著力不從心的遺憾，但進入新世紀在九年一貫課程的推動下，戲劇教育逐漸受到重視，有關過程戲劇、教育戲劇、創造性戲劇的研究者與實踐者越來越多，教習劇場也不例外；而以各地教師輔導團[13]為班底所舉辦的各類戲劇教育研習，教習劇場以其迷人的互動魅力，更是受到老師們的歡迎。澎湖東衛國小教師團的老師們曾在教習劇場研習結束後，便自發性地以「保護澎湖的海洋環境」為題，製作了《大海啊～故鄉》教習劇場節目，並於

9　本章節內容詳見自許瑞芳，〈T-I-E 在臺灣的發展與實踐──以台南人劇團教習劇場之經營為例，探討教習劇場的未來與展望〉，《戲劇學刊》8 期，2008，113-136。

10　於臺北市立師範學院幼教亦多次開設教習劇場課程，並製作演出《萬能娃娃》（1994）、《圓圓國與方方國》（1995）、《停電的晚上》（1996）、《垃圾總動員》（1997）等以幼稚園小朋友為對象的節目。

11　詳見許瑞芳，〈T-I-E 在臺灣的發展與實踐─以台南人劇團教習劇場之經營為例，探討教習劇場的未來與展望〉，《戲劇學刊》8 期，2008，頁 118-119。

12　詳見前文頁 12。

13　各地教育局均設有國民教育輔導團，簡稱「輔導團」，由國中小教師以自願方式加入團隊，團部依各學科領域成立不同小組，為當地教師舉辦各種進修活動與資源分享，促進教師專業的提升與相互的交流。

澎湖多所國小演出，便是一個成功的例子（汪春玲 2005：78）。而成立於2003 年的臺南大學戲劇研究所，2006 年更名為「戲劇創作與應用學系」，在該系明確的應用劇場目標中，「教習劇場」成為必修課程並與演出製作並行，昭示著該系每學年製作教習劇場的決心[14]。而向以標榜專業劇場製作為系所發展方向的臺北藝術大學戲劇學院，近年亦曾於研究所開設教習劇場相關課程，2007 年更邀請戲劇教育工作者高仔貞前來教學，並與該系天使蛋劇團合作，製作了《快樂村的頭箍》，於臺北三所小學做演出；臺北藝術大學文化資源學院，更於 2005 成立「藝術與人文教育研究所」，2006 年正式招生，也說明了藝術教育與教育性劇場有漸受臺灣市場歡迎的趨勢。1992年即開始接觸「教習劇場」的鄭黛瓊，多年來持續在不同大專院校講授教習劇場相關課程，2003 年其所任教的經國管理學院與基隆外木山社區合作，結合學校臺灣史、戲劇教師、戲劇社團及地方民俗學者完成「草鞋祭」活動，並由彩虹魚兒劇社演出《草鞋恩仇錄》教習劇場節目（鄭黛瓊，2004：3）[15]，尤饒具意義。更有非劇場科系老師，以教習劇場為媒介開設專題研究的課程，如臺大林維紅老師在歷史研究所所開設的「性別與教習劇場」即是一例[16]。另外，許多社區大學紛紛開設與社區劇場、民眾劇場、教習劇場相關的課程，亦有助教習劇場的推廣。

　　資深劇場工作者，臺北藝術大學「藝術與人文教育研究所」容淑華老師，曾在文化大學戲劇系教授教育劇場相關課程，近年在財團法人跨界文教基金會及差事劇團的支持下，帶領學生與劇場工作人員合作，以讀書會方式建立議題討論，製作了許多以社會議題為出發的教習劇場節目[17]，分別

[14] 詳細製作內容請參序論「教習劇場與我的創作生涯」，頁 x。

[15] 「草鞋祭」乃經國管理學院依據教育部中程計畫架構中「人文社會科學教育改進計畫」之基礎所計畫的專案，計畫名稱為：外木山社區海洋文化之重現與發展計畫——從田野到「社區劇場」、「博物館劇場」。計畫中並推出教習劇場節目《草鞋恩仇錄》，由邱少頤編劇，鄭黛瓊導演。

[16] 臺大歷史所曾於 2005 年首開此門課，2006 年轉為通識中心開課，2008 年 2 月林維紅教授再重開此課，並邀請教習劇場專家蔡奇璋擔任理論教學，南風劇團團長陳姿仰則自 2005 年就開始在臺大這些課程中指導教習劇場創作。

[17] 容淑華的作品包括：2000-2001 年《生命教育：「網咖」》，探討青少年沉迷網咖的問題，以國中

在國中、高中及大專院校巡迴演出；2007年藉著英國戲劇學者山姆斯的造訪，開始與高雄教師輔導團接觸，並促成該團成立教習劇場小組；2009年容淑華帶領他們完成《藍色天空》，持續在高雄市的國、高中演出；2010亦與高雄教師輔導團合作，於「性別平等教育教習劇場」工作坊中演出《阿勇的柔情與哀愁》。這些在北高兩地所進行的工作坊與演出，對教習劇場的推動值得持續觀察與重視。

劇場工作者高伃貞過去五年帶領位於臺北天母的「婦慈戲劇班」媽媽們做戲劇活動，每一學期都會選擇不同的教育議題來發展教習劇場創作，並進入天母地區的校園做二至三場的演出；2005-2006年獲國建局補助，演出以乳癌防治為題的教習劇場節目《生命的泉源》，前前後後共演出了近25場，堪稱臺灣教習劇場製作與政府特定單位、學校、社區暨藝術團隊嶄新合作的首例（高伃貞、陳淑琴2007：131）。高伃貞後來成立了主要以推動「一人一故事劇場」為目標的「悅萃坊」，該團2010年在財團法人愛心第二春基金會的贊助下，針對88災區進行了「一人一故事劇場」與「教習劇場」的工作坊及演出；教習劇場於東部及南部兩區域分別進行，高伃貞帶領東部團隊演出《我們的土地，我們的家》，南部團隊則由筆者帶領演出《尼拉拉村》，兩齣戲都與環保議題有關，分別巡迴演出十場以上。

近年來在「藝術與人文」課程的推動下，以工作坊及研討會形式學習戲劇教育相關課程蔚為風潮，民間團隊與學院紛紛舉辦國際性的研討會，邀請國內外知名戲劇教育與社區劇場的專家學者前來主持工作坊，並發表專題演講，藉著這樣的機會，不僅讓求知者有機會增廣視野，向他人請益；透過論文的發表，也讓國內戲劇教育與社區劇場工作者有相互交流的機會，對戲劇教育及社區劇

生為對象；2004年《生命教育：「阿祥的選擇」》，探討憂鬱症的問題，以高中生為對象；2005年《生命教育：「基因魔法」》，則從人倫角度來探討基因問題，特以醫學院學生及社區民眾為對象；2006年《公民教育：「美好的人生」》，以法學院學生及社區民眾為對象，由楊儒門白米炸彈客事件及其他全球化事件之報導，探討「美好的人生」的藍圖；2007年《性／別教育：不安的沈靜》，探討性別文化的差異存在，對象是一般大學生（容淑華2007：123-124）。

場的推動助益良多[18]。教習劇場在其原生地英國,隨著經濟及教育文化政策的改變,政府的補助款每況愈下,至九〇年代不得不改與固定單位合作,以爭取經費來維持劇團的運作與創作水平,雖然這類作法讓教習劇場的存立不再純粹,但卻為此極度仰賴政府補助的劇種帶來新的生機(Jackson, 1996:30;蔡奇璋,2004:4)。臺灣戲劇教育起步得晚,加之政府在文化藝術與教育經費的預算編列上亦是少得可憐,有心經營教習劇場的團隊,若能如九〇年代英國教習劇場的變通方式,嘗試與不同特定單位合作,才有可能拓展出更多的生存空間;如高伃貞與國建局合作乳癌防治的案例,容淑華與仁濟療養院合作有關憂鬱症議題的製作;及臺南大學戲劇創作與應用學系與臺灣文學館合作的生命議題製作《空位》,及與臺灣歷史博物館合作的博物館劇場等等,均為教習劇場於校園之外,開拓更多的可能性與新生機。

過去十二年來,由劇團所操刀製作的教習劇場活動受到經濟及現實的壓力,實有無以為繼的窘境。除了經濟因素外,一般學校在課程進度的壓力下與人力資源有限的窘境中,未必樂意安排劇團的造訪演出;再者,有些受舊系統教育的傳統教師對九年一貫課程所強調的科目統整、小組活動、想像創意開發、自我表達、討論式及建構式教學等皆尚未做好準備,亦心存疑慮,實需要更多時間來學習與適應。凡此種種,都造成劇團向學校主動出擊的客觀阻礙,也因此,由劇團自行擔當教習劇場的校園推廣必為吃力又事倍功半的事,更遑論還能如早期教習劇場的操作,在演出之前,可以先至學校進行工作坊,並於演出後與學校老師合作「後續追蹤」活動,完整實踐教習劇場「套裝」節目的概念。幸而臺南大學「戲劇創作與應用學系」以戲劇教育與應用劇場為發展目標,加之該系有許多研究生都是中小學在職老師,透過與他們所任教的學校/班級配合,能為教習劇場在臺灣的生存提供一大奧援。在教育體制尚未能完全接納表演團隊的過渡期,

[18] 有關近年臺灣所舉辦的應用劇場相關工作坊與研討會,詳見:許瑞芳。2008。〈T-I-E 在臺灣的發展與實踐—以台南人劇團教習劇場之經營為例,探討教習劇場的未來與展望〉一文,頁128。該文收錄於《戲劇學刊》第八期。

教習劇場或可試著由學院出發，與地方教育輔導團合作，也許能打出一片天。臺灣體制重視學院及專家學者的參與，若戲劇學系能夠成立自己的教習劇場團隊，在戲劇學者的領導下，較容易獲得學校的信任而進入校園演出，尤其是國民中小學。當然戲劇相關學系也可以結合當地劇團資源，共同為社區服務。

結語

英國戲劇教育學者派培門特(David Pammenter)在〈教習劇場的創作〉（*Devising for TIE*）一文中，對當代劇場僅能代表少數中產階級的價值與想法提出了批評，他認為這樣的作品內容大多是性、暴力、要不就是充滿鄉愁的懷舊作品，不僅不能反映多數中產階級的生活價值觀，更失去劇場溝通與解析人類經驗的功能；他同時也對某些為勞工階級或者青少年劇場所製作的演出，內容欠缺完整性與挑戰性提出批判（1993：59-60），並大聲疾呼：

> 劇場最大的功能，在於提供人類經驗的溝通與探索，是人類價值觀、政治、道德、倫理的論壇，專注在哲學、情感及知性層面等價值間的互動關係。（1993：59）

派培門特的語重心長，讓我們重新反思劇場存在的意義及作品精神意涵的重要。在一個網際網路雲端科技快速通訊的時代，人們互動溝通的模式大大地不同於以往，見面直接溝通的機會相對減少，人際互動也愈顯冷漠，在此二十一世紀，必要重新思索劇場存在的價值。教習劇場以議題為出發，借用劇場形式和民眾進行公共論壇，挑戰個人思維，企圖找回劇場與民眾相依相存的根本，使劇場形同小型社區，溝通被鼓勵，相互間的同理與關心成為必要過程，不僅為現代社會的冷漠提供一破冰關係的可能性，亦讓不同背景、不同價值觀的人在劇場裡變得更為親近。

過去臺灣在日本殖民時期及光復後長期政治戒嚴的影響下，教育無形中成為政治宣導的工具，許多議題也絕非在教育現場中可以直接被論述的；解嚴後雖然社會開放了，但由於政治上兩黨惡鬥的影響，一些社會議題的討論容易被貼上「顏色」標籤，為免招惹不必要的是非與困擾，教育中避談社會問題與人生處境的封閉現象也因而未被改善，許多教師也同解嚴前一樣，總有「腦袋中的警察」[19]在迴避社會環境的問題，形成教育與社會脫節的現象，多元論述與辯證無法在教育中實踐，二元對立的現象也難以改善；而臺灣教育升學主義掛帥，向來考試引導教學，學生只求「標準答案」，教育中總是一再強調「讀寫考、背多分」，忽略生命價值與社會課題的探究，學生就更沒有思辨學習的機會與訓練了。教習劇場以人為本的理念，議題常觸及當代社會、政治與環境問題，正可彌補正規教育中欠缺生活與社會議題的遺憾，也能讓一些活在象牙塔中，只關心課本知識與考試方式的學生／教師／家長，透過教習劇場的互動機制，能夠了解自我處境、關心他人與社會環境，進而學習更為寬廣的胸襟與見地。

雖然教習劇場的推展依舊困難重重，但其豐沛的劇場形式及人文關懷的教育潛質，仍吸引著懷有教育理想的劇場工作者繼續耕耘推展。臺灣教習劇場經由各方努力，十多年下來所累積的移植經驗與創作資源堪稱是日趨可觀（蔡奇璋，2001：8）；進入新世紀，如何積極培訓教習劇場人才，並建立團隊與學校、社區的連結，尋求與不同組織機構間的合作關係，以廣闢經費來源，讓教習劇場在支援充分的條件下，有機會在臺灣繼續成長茁壯，發揮其教育劇場與社區服務的力量，提供人們寓教於樂的學習效果，值得推廣與學習。

[19] 波瓦繼 70 年代提出「受壓迫者劇場」後，於 80 年代流亡歐洲之際，另發展出「慾望彩虹」理論，認為人們內心的慾望往往會受到「腦袋中的警察」所壓制，阻擾自己追求慾望的勇氣，並無法對壓迫者採取行動，這種畏懼壓迫者的心理，即便在壓迫者遠離後依然殘留操控著自我，致使他們難有「真實的」的權力。（Boal, A.Jackson 譯，1995:xviii-xix）

創作說明

創作說明　前言

　　九〇年代開始，英國教習劇場為求生存遂而開始調整服務方向，由原本以學校班級為主要對象的演出模式，漸改與特定單位合作，發展出適合不同團隊需求的演出主題，其強調打破舞台界線的互動劇場形式廣受歡迎，也因此能夠為教習劇場爭取更多的演出空間，帶來新生機。教習劇場此番體質的改變，與九〇年代「博物館」所開啟的新定義，試圖於策展中減少知識的權威性，增以互動交流方式，以引起參觀者好奇心來刺激學習的理念有了媒合的機會[1]（Jackson, 2007a：234），兩相結合，可謂相互得利。

　　甫於 2007 年成立的「國立臺灣歷史博物館」（以下簡稱「臺史博」），在以提供人們對話場域的理念下[2]，於開館之前，便策劃了「國立臺灣歷史博物館展場戲劇展演計畫」（以下簡稱「本計畫」），邀請臺南大學「戲劇創作與應用學系」（以下簡稱「南大戲劇系」）合作，於計畫中規劃了四齣博物館劇場製作，期於 2009 年年底博物館開幕時，做一系列的戲劇展演，以為慶賀。該計畫由南大戲劇系前主任林玫君擔任計畫主持人，並負責部分演出前的校園「前置作業」教案引導；另由王婉容老師負責子計畫一：編

[1]　Antony Jackson 在其論文 *Inter-acting with the past: the use of participatory theatre at museums and heritage sites*（該文收錄於 *Theatre, Education and The Making of Meanings* 一書 P.233-263）中引用 ICOM 網頁資料，提到：「2002 年博物館聯盟對博物館的定義，更加入了：為了靈感、學習及樂趣，允許參訪者對展示品進行探索。英國的許多博物館都開始嘗試與參訪者進行交流，他們盡量減少權威的知識，而以好奇心、提問及活動的引導來刺激學習。」（P.234）請參網頁：http://ictop.f2.fhtw-berlin.de/content/view/ 42/56,accessed，26 July 2006。

[2]　國立臺灣歷史博物館網頁「館長的話」刊登現任館長呂理政之言：「……二十一世紀的新時代博物館，已經不再只是由國家單方面出資興建來進行民眾教育的『社教機關』，而應該是匯聚社會資源、全民智慧與意見共同建置的一個整合、溝通之平台，也是一個提供對話的場域。也就是說，它將體現一個古老的口號：of the people, by the people, for the people 的理想。」（http://www.nmth.gov.tw，2009 年）

導兩齣導覽式劇場《大肚王》與《草地郎入神仙府》，及由筆者負責子計畫二：編導兩齣教習劇場《一八九五　開城門》與《彩虹橋》。

　　本計畫自 2008 年 6 月一直進行到 2009 年 12 月，共十八個月，期間分為三個期程（期程甘特圖，圖 0-2C）：

進度　項目	九十七年							九十八年											
	06月	07月	08月	09月	10月	11月	12月	01月	02月	03月	04月	05月	06月	07月	08月	09月	10月	11月	12月
蒐集研究資料、修改導覽劇場創作劇本	●	●	●	●															
蒐集資料、創作教習劇場的劇本					●	●	●	●											
導覽劇場及教習劇場的排練									●	●	●	●	●						
導覽及教習劇場的教育前置宣導									●	●	●	●	●						
劇場舞台、燈光、音樂服裝及道具製作及行政宣傳期														●	●	●			
導覽及教習劇場在史博館演出																	●	●	●
博物館劇場觀眾反應及相關研究																	●	●	●
完成進度				25%				50%					75%			95%			100%

圖 0-2C：展演活動計畫甘特圖

一、編劇創作期：2008 年 6 月至 2009 年 1 月

進行資料收集、確定主題與劇本的編寫。臺史博研究員依其個人研究領域，分任兩個子計畫創作的諮詢者與資料提供者。期間並針對演出場地、主題內容召開多次會議，簡述如下[3]：

(一) 2008 年 10 月 6 日：討論開館前、開館後的演出場地

　　臺史博雖訂於 2009 年 10 月開幕，但屆時展覽場則尚未能全部完工，故演出得另覓替代空間，館方希望執行團隊的製作能同時符合替代空間與未來計畫於館內演出的預訂空間。

(二) 2008 年 10 月 27 日：決定演出的替代空間與演出方向

1. 決定教習劇場開館前於武德殿做演出，開館後於一樓場內的兒童廳及故事屋演出。

2. 教習劇場的製作以日治時期為背景，館方希望兩齣戲的主題內容，一齣與 1895 年日軍接收臺灣之際，臺灣人民處境的艱難與矛盾有關；另一齣則是有關皇民化政策的影響，或者與原住民相關的議題內容。

(三) 2008 年 11 月 3 日：編劇會議 I

1. 後續延展計畫的可能性：如與臺史博鄰近小學合作、培訓教育志工等，宣傳方面可以結合社區大學台江分部與市政府，並期待開館後由南大戲劇系繼續提供相關服務。

2. 討論日治原住民議題發展的可能方向，決定不以皇民化政策為重心。

3. 筆者報告《一八九五　開城門》劇本大綱，並進行討論。

(四) 2008 年 11 月 10 日：編劇會議 II

　　決定原住民議題以「傳統文化與現代文明的衝突」為主題，會議中並針對相關史料進行討論，及進行腦力激盪的情節想像。

[3] 屬於子計畫一的「導覽式劇場」因與本創作論文無關，在此有關編劇會議的記錄只列子計劃二「教習劇場」部分。

(五) 2008 年 12 月 01 日：編劇會議 III

筆者報告《彩虹橋》劇本大綱，並針對製作細節進行討論。

2008 年 5 月得知系上將與臺史博合作博物館劇場專案，雖尚未確定未來製作主題的方向，但為了讓參與的學生對臺灣史有更多的研究與觀察，於是分派暑期作業，分組利用暑假進行臺灣史相關的研究題目與田野訪查，於開學後進行分享。九十七學年度第一學期開學後，於「應用劇場創作演出 II」課程進行了約末六週的臺灣史研究報告（2008 年 8 月-10 月）[4]，並從研究中試圖找出戲劇主題，訓練學生編創想像的能力。其間筆者則一方面進行歷史研究，另方面與臺史博同仁進行編劇會議，開始構思劇本。

二、排練製作期及前置教學期：2009 年 2 月至 6 月

劇本完工，便是製作排練的開始。寒假回來的第二學期（2009 年 2 月－6 月），結合「教習劇場編導」與「應用劇場創作演出 II」兩門大三必修課程，來進行《一八九五　開城門》與《彩虹橋》兩齣戲的製作，並計畫於 6 月先行「試演」，邀請國小學童參與演出，以探知該演出運作成效，期於 10 月博物館開幕正式演出前仍然有修正改善的空間，以使製作更趨完善。但博物館工程卻因故未能如期完成，影響臺史博原定的開幕計畫。4 月底所召開的期中報告會議中，決定開幕演出將由導覽式劇場與教習劇場原定的各兩齣戲中，分別擇一演出，教習劇場訂在 10 月 9-10 號演出，導覽式劇場則於隔週演出；其餘兩齣戲雖不要求「公演」，但得完成包含舞台、服裝等的所有製作內容。

筆者因學期計畫已經擬定，且於開學初也與合作的國小老師安排好看戲的時間，因此兩齣教習劇場製作仍依原訂計畫於 6 月如期「公演」，雖因

[4]　「應用劇場創作演出 II」課程期中考後規劃為導演課的製作準備期，因此有關臺灣／臺南史的研究與戲劇討論只進行到該學期 10 月底。針對「臺灣史研究報告」，學生自訂的題目，包括：原住民巫術、日治時期的娛樂生活、臺南五條港研究、臺南二空眷村、臺南的二二八等。

公部門經費按期撥款所限，服裝與舞台的製作尚未能完成，但多半能找到替代物，而其他的製作項目均已完成，因此不影響演出成效。

三、公演期：2009 年 7 月至 12 月

　　此階段包含宣傳、課堂前置作業、演出，及結案等相關工作。原參與製作的大三生變成大四生，雖上一學期已做過幾場「試演」，但經過一個漫長的暑假，仍須花心思排演，該製作配合當學期「應用劇場創作演出 III」與「兒童及青少年劇場編導」兩門課進行排練；筆者因考量到場地問題，最後選擇推出《一八九五　開城門》，該戲因多了 10 月公演場，因此演出場次比僅於 6 月演出的《彩虹橋》多出許多，容後再分別說明。

　　2009 年 10 月臺史博以【開城・入府・戲臺灣】（圖 0-3A）為標題推出《一八九五　開城門》與《草地郎入神仙府》兩齣博物館劇場節目，並以「搶先公演」[5]來宣示臺史博製作博物館劇場的開始。

　　《一八九五　開城門》與《彩虹橋》兩齣戲在演出前，均由林玫君老師所指導的「教學小組」到學校與看戲班級的學生進行前置作業的教學活動，以針對歷史相關議題與互動策略先行進行引導[6]；同時九十六學年度第二學期，參與本計劃的同學除了有「教習劇場」課程可以學習相關理念與技巧外，當學期亦有「教育戲劇」課程，在林玫君老師的帶領下，學生從兩齣戲的議題中，嘗試規劃教育戲劇教案的編寫，並至國小實際操練，如此也讓學生在兩齣戲推出前，能對國小生有更多的瞭解，同時可以實驗（test）戲中議題的設定是否恰當，如此作法也是一般教習劇團在前置作業中理當規劃進行的。《一八九五　開城門》與《彩虹橋》演出結束後，透過問卷與「教師手冊」上的學習單來做效益評估與檢討，對演出小組深具意

[5]　請參國立臺灣歷史博物館網頁【開城・入府・戲臺灣】節目宣傳活動報名表（2009 年 http://www.nmth.gov.tw）由於開幕活動延後，原四齣戲擇二演出：《一八九五　開城門》與《草地郎入神仙府》，因此才稱呼 2009 年的演出為「搶先公演」。

[6]　僅《一八九五　開城門》10 月 10 日兩場自由報名的觀眾，沒有參與前置教學活動。

義，本書亦將引用許多學童的問卷與學習單上的反思來做呼應與對話，協助讀者進一步瞭解本製作的成效與參與者的想法。

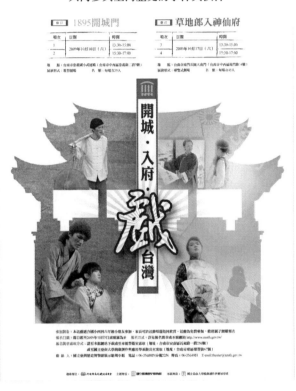

圖 0-3 A：【開城・入府・戲臺灣】宣傳海報，臺史博製

　　以下將分別敘述教習劇場導演如何運用劇場策略，透過《一八九五　開城門》與《彩虹橋》兩齣戲來與歷史媒合，完成博物館劇場歷史教學的使命；於論述之前，先於下一節簡述劇場導演的工作職責。

劇場導演

劇場導演的定位與職責

　　中、西方劇場的發展均有很長的一段時間，但「導演」概念的出現則是不到 150 年的事。據記載第一位開始運作「導演」職權的是 1874 年德國的薩克斯・曼尼根公爵（Duke Saxe-Meiningen），他完整地統籌了劇團的製作，並將作品帶到歐洲各國巡迴，引起劇場界的震撼，形成爭相模仿的對象。十九世紀俄國導演史坦尼斯拉夫斯基（Constantin Stanisalvski, 1863-1938）於莫斯科藝術劇場（Moscow Art Theatre）開展寫實的表演體系，同為俄國導演的梅耶侯（Vsevolod Meyerhold, 1874-1940）則強調導演是劇場中唯一的藝術家，更指出劇作家、導演、演員與觀眾是劇場中不可或缺的四個元素[1]，遂使整個歐洲掀起一陣重視導演的熱潮（邱坤良，1998：2；E.wright 石光生譯，1992：191-192）。到了二十世紀，劇場百家爭鳴，各領風騷，「導演」已成為劇場的領導者，亦是統合整體演出的靈魂人物。導演隨著地位的提昇，影響著現代劇場的運作模式，那麼又該如何界定「導演」在劇場中的角色呢？萊特（Edward Wright）言簡意賅地指出了導演的責任：

> 導演的責任在於創造劇本的類型、風格、精神與目的所亟需的戲劇效果，同時運用視覺與聽覺上的刺激，來實現這個戲劇效果，以期使觀眾獲得絕對情感與理智的感受。（石光生譯，1992：205）

[1]　參蔡奇璋，〈教習劇場之發展脈絡〉，《在那湧動的潮音中》，2001，頁 22。

此段文字說明了導演的基本職責在於詮釋劇本，尋得適當的風格，並能運用劇場藝術將劇本的精髓呈現給觀眾，其工作充滿挑戰與權威，並需要具備統整不同劇場元素的能力，能結合眾人智慧，發揮領導與協調能力，以使演出盡善盡美。面對多元發展的現代劇場，有些演出並不以「劇本」為重，在此可以將「劇本」廣義的解釋為「演出內容」。

劇場導演的工作內容

　　一般而言導演的工作可分前期與後期兩階段來看。前期工作主要為選定演出劇本、劇本的詮釋、概念的形成及製作團隊的組成；後期工作則為排演計畫的執行，主要責任在於如何與演員進行排演、適切地統合各部門、掌握排演／製作進度，及演出前的技術彩排與彩排。

一、導演的前期工作

（一）劇本的選擇：

　　一般製作期通常至少兩個月[2]，導演必要選擇自己喜歡的劇本來工作，才能對該作品充滿熱情、想像與創意。劇本的選擇也要考慮導演對該劇本的執行能力，及劇團組織與預算能否承擔該戲的完成，或者該劇本是否符合劇團現階段的發展方向？可否找到適當的劇場做演出等等。當然也不是所有導演均有權力能決定製作的演出劇本，一些比較大規模的製作，像美國百老匯的演出，或者音樂劇與歌劇的製作，通常都是由製作人或者劇院藝術總監來決定劇目，然後再聘請適合的導演來執行（邱坤良，1998：7-8）。再如臺灣的歌仔戲班，過去也都只有「講戲人」[3]，並沒有導演；受到現代劇

[2]　一些商業劇場，為了減少人事開支，往往將排演製作期壓縮為三個星期。

[3]　臺灣歌仔戲野台演出以幕表即興「做活戲」為主，因此需要「講戲人」來統籌演出，各戲班講戲人有時多達數十人，依其專長各有不同使命，大抵而言「講戲人」主要分為「傳遞型」（講述

場的影響，傳統戲曲也開始聘請導演來合作，尤其是非野台的劇院製作。百花齊放的現代劇場，也有許多演出是依靠集體即興來完成，雖沒有既定劇本，但導演需對演出主題有一明確方向，才能在排練場上有目標地指導演員即興排演，並有能力將即興創作內容剪裁得宜，具體呈現給觀眾。自「導演」概念出現後，導演在劇場製作中所扮演的角色愈行重要，由於導演地位的提高，致使當代劇場編導合一的情形非常普遍。教習劇場的演出由於包含許多互動策略，導演必須對演出主題、內容與互動劇場形式非常熟悉，如此才能清楚駕馭互動策略的方向，不致偏離該劇的教育目標；因此教習劇場編導合一的情形亦是十分普遍，導演／編劇可以針對實際操練的情形，直接進行劇本架構的更動，有利互動劇場的排練與實驗。教習劇場導演有時也會運用集體創作的方式，像許多現代劇場的作法一樣，從演員出發，即興發展後再由導演統合內容，如此形式亦可使角色的形塑更為鮮明。

（二）劇本分析：

　　導演必須很清楚地瞭解劇本的中心理念，並對劇作家與該戲的歷史背景及社會環境做深入的研究，如此才能具體瞭解劇本內容、戲劇動作與對白間的意涵，並以此做為和各製作部門對話溝通的材料；另外，角色分析也是非常重要，這關係著導演與演員的工作內容。雖然有些劇團會另外聘請戲劇顧問（dramaturge）來協助導演做文本的相關研究，但導演還是需要自己多方瞭解，才能深刻地呈現劇作家的概念，做出好品質的演出。導演在閱讀劇本的同時，最好能畫出情節高潮曲線圖，以掌握劇本流動的脈絡，調整演出的節奏；在進行文本分析時，同時要依劇中人物的話題（subject）與行動（action）來將劇本進行分段，形成不同的拍子（beat），而每一個拍子都能清楚呈現角色的「目的」（object）與行為動機；文本的分段與主題

劇本內容與演出程式）、「導演型」及「編劇型」。參林鶴宜，〈「做活戲」的幕後推手：臺灣歌仔戲知名講戲人及其專長〉，《戲劇研究》創刊號，2008，頁222。

環環相扣，導演必要細細推究，才能掌握劇本中的拍子，如此一來戲的進行就能在節奏性的動能中充滿生機，吸引觀眾的目光（邱坤良，1998：18-20）。

（三）概念的形成：

　　導演完成劇本分析後，必要對該劇本建立一完整的概念與想法，並慢慢形構出表達此劇的美學方向，確立風格形式，然後尋找各部門的合作對象，將製作團隊組織起來，並開始進行各項製作會議的溝通討論，與決定演出劇場的安排。劇場的選擇關係著全劇風格的呈現，室內或者戶外演出？實驗劇場或者鏡框式舞台？決定好演出場地，才能確實地進行演出製作的創意討論與相關統整問題。導演亦要依據演出風格來尋找適合的演員，有些導演會直接與想合作的演員做聯繫，有些則以「演員徵選」方式來找到適當的演員。而與風格相關的是，導演必須決定演員的表演方式是以觀眾為中心，非幻覺式的表象手法（presentational）；還是以舞台為中心，幻覺式的具象手法（representational）；或者兩者相間，依導演對該劇的美學態度及演出與觀眾的關係，來決定移情作用與美感距離間（empathy and aesthetic distance）比例的分配，如此也影響著設計群該從什麼角度來評估該劇的氛圍與色彩。一般鬧劇的表演方式多以觀眾為中心，演員常會直接對觀眾講話，或者以誇張的手法來造成觀眾情感上的「疏離」，當劇中人物陷入窘境，觀眾卻因超然的優越態度而放聲大笑；相反地，悲劇及寫實主義的戲劇，則多以舞台為中心的幻覺手法來呈現，期待觀眾因移情作用而與劇中人物有情感上的聯繫，進而同情他們的處境（E.wright 石光生譯，1992：209-216）。而以教育為目標的教習劇場，則是移情作用與美感距離交叉進行，導演需在兩者間妥當安排，稍有失衡，均會損及教習劇場「教育」與「劇場」任一目標的實踐。

（四）排演計畫表：

　　待製作團隊組織完成後，接下來便要制訂排戲計畫表（參附件一）、設計會議時間，及技術彩排與彩排的時間；舞台監督則依導演的工作進度，協助擬定各部門（舞台、道具、服裝、音效等）的進度；執行製作則以首演日為參考點，安排各項票務、宣傳與諸多行政工作，並與導演聯繫相關配合事項。

二、導演的後期工作：排演計畫的實踐

（一）舞台畫面的處理：

　　場面調度（miseen scene）是導演的基本功夫，舞台上隨著演員身體的移動、及其與布景道具的關係、燈光的變化、甚至音樂／音效的催化，都將使舞台畫面看起來流動有變化，但於變化中，仍須留意焦點，才不會使畫面看起來漫無章法。導演在決定好風格以後，接下來就要進行該劇視覺的經營，除了與舞台設計溝通舞台布景的裝置外，演員的走位安排（blocking）更是決定導演視覺美學成敗的重要因素。導演需依角色間的關係、角色動機、情節張力、舞台動線、空間特性、場景調度、美學與風格等，來安排演員在舞台上的位置與移動方式；而走位與演員的動作、姿態間的連接，往往能形成舞台圖像的意義，導演必得細心經營。進行「走位安排」之前，多數導演會先紙上作業，在排練本上繪製走位表，以先行模擬舞台畫面的效果，及留意畫面的流動性，以此為本，進排練場實際與演員工作時再斟酌的修正；有的導演則會讓演員即興走位，或者在排練場上進行各種實驗，之後再進一步確認演員的移位關係（邱坤良，1998：36-40）。無論哪一種方法，走位能儘快確定，對演員來說比較沒有負擔，但導演與演員也必須保持彈性，依需求隨時可改走位。

（二）韻律、節奏與步調（rhythm, tempo, pace）：

　　韻律是一齣戲的基調，與風格有關，該劇是熱鬧的紅顏色彩？還是淡淡的憂鬱藍調？或是積極向上的耀眼黃光？或為滿是衝突的不協調混雜色？主旋律的進行中，當然也會有突兀的旋律插入，但大體上以不影響整齣戲的基調為主。而導演針對劇本分析所決定的分段與拍子，及高潮曲線，均是用來決定一齣戲節奏變化的參考，何時快拍？何時慢拍？何時延長？何時重複？導演得細心斟酌節奏的變化，才能讓觀眾對戲產生興趣與期待，不會因同一節奏（快或慢）進行太久而煩躁生膩。步調則是指基本的「韻律」與變化不定的「節奏」兩者間的關係：

> 一般而言，新意念的出現、人物的發展、或舞台情境的改變皆能引
> 起觀眾的興趣，而步調即是源自引起觀眾這些興趣所需的速度。
> （E.wright　石光生譯，1992：225）

　　步調像是一齣戲的呼吸，導演得好好處理「呼吸」，才能讓觀眾有能量繼續觀賞演出。演出時導演要特別留意換景及轉場的處理，能將「轉場」也當成一場戲來設計，才能使戲的步調流暢，不因換場而停滯，如此才能不斷累積觀眾看戲的情緒。至於像教習劇場演出中，戲劇的進行與觀眾的互動幾乎是交叉進行的，導演更要留意整體步調的整合，讓演出與互動間的銜接自然有序，能不斷累積劇中衝突，增進參與者對演出內容理性與感性上的理解，不因引導者的提問與互動的進行打亂戲的節奏。導演在此要善用音樂／音效在戲劇韻律與氛圍上的幫助，能找到好的音樂設計對戲有極大的加分效果。

（三）與演員的排練：

　　導演須是很好的「說戲人」，能清楚說明劇本裡的主題，及劇本對話裡的動作關係與潛台詞，遇到演員表現不如預期飽滿時，導演更要發揮說戲

能力，清楚剖析人物的性格、心情與狀態，讓演員有更多的瞭解與體會。通常在決定演員人選後的第一次排演，導演會安排「讀劇」，邀請劇作家、設計者、執行製作等人一起參與，於讀劇後，彼此分享對該劇的想法，導演可以談談本劇吸引他／她的地方，及個人的創作理念，讓與會者都能清楚導演的概念與風格，有助日後溝通。導演與演員的工作關係是非常密切，在排練場上經由對方的互動，或者導演的指導與修正，演員在表現←→修改／糾正中反覆練習，關係上像「上」對「下」，但其實不然，兩者間應該是平等的合作關係。每回排演前導演得做充分準備，清楚當日的排演重點，及預期目標；遇到和演員想法相左時，必得清楚陳述概念與溝通，取得雙方共識；排練時也要協助演員突破瓶頸，並不忘鼓勵演員，在他們有好表現時，得讓他們知道「自己」好在哪裡，或者做對什麼，演員有信心了，上台就能大方自在，表現也就更亮眼。總之，導演與演員間若能建立信任感，整體演出成果將會很不一樣。而演員在排練場上得盡量將自己歸零，像海綿一樣吸收各方想法，並不忘創造自己的角色，使自己充滿可塑性，如此溝通管道也比較容易建立。排演末期，導演最好能安排演員個排的時間，以讓演員能夠更專心地處理表演上的細節，透過個排也能建立雙方更多的共識。教習劇場的導演在末期的個排時間，除了琢磨演員的角色詮釋外，另得針對互動技巧（如坐針氈、論壇）進行反覆的練習，以使演教員能有更多磨練，應付來自參與者的各方挑戰。

（四）設計會議與製作會議：

　　導演另外要花時間與各設計部門溝通開會，尤其在設計者看完整排（run-through），雙方必須針對設計理念有更多的討論，並針對演員表演上的安全與方便，進行更多細節上的修改。舞監得協助導演安排設計會議與製作會議，以做製作進度上的協調與追蹤。

（五）演出前的整排、彩排與技術彩排：

　　首演前 2-3 週的整排必須安排幕後工作人員看排[4]，舞監要負起所有幕後工作人員的安排，並找時間和道具手練習上下道具。此時各項幕後工作大致底定，因此排演時也要多花時間處理各項技術問題（如音效、道具，甚至影像的處理等）。由於進劇場的時間非常緊迫[5]，因此導演得熟悉進劇場的流程，並與舞監合作無間，進行燈光畫面的處理、技術彩排與著裝彩排的進行，確實掌控進度，以使首演盡善盡美。

　　教習劇場的導演工作與一般導演最大的不同，在於後期整排、技排與彩排的處理。一般的演出，在首演前很少安排非製作小組人員到現場看排；然而教習劇場演出因有許多觀眾互動的部分，此期的整排會將重點擺在互動練習，導演得安排不同的「觀眾」到現場來挑戰演員，有時甚至安排「試演場」，直接邀請目標觀眾到排練場看戲，以讓製作團隊在首演前能掌握觀眾的參與情況。由於教習劇場的演出多半在一般教室或禮堂進行，比較沒有複雜的幕後技術要處理，因此後期技術彩排與著裝彩排就比一般劇場輕鬆很多，此階段導演會花比較多的心思處理演教員與觀眾間的互動關係，而非舞台技術相關問題；但若演出地點是在小劇場裡[6]（如《彩虹橋》），則依然要花時間進行裝燈、調燈及技術彩排等工作，以發揮劇場演出的優勢。

　　大體而言，從前期的文本分析、組織製作群、選定角色與制訂排練計畫表，到後期的舞台佈局、畫面處理、韻律、節奏與步調的處理，及排練場上與演員的合作關係等，就教習劇場導演與一般劇場導演，在職責與基本能力上的要求上並無二致；唯一的不同，除了前述排演後期的技、彩排

[4] 大劇院的製作，則不可能要求懸吊系統工作人員到排練上看排，一般都是進大劇場後，舞台、燈光小組（crew）才開始工作。

[5] 在臺灣，除了國家劇院能給一週以上的裝台時間外，一般劇場都只給 2-3 天的裝台時間，有時甚至只有一天的時間，因此首演前的工作非常高壓緊迫。

[6] 過去筆者在台南人劇團製作的三齣教習劇場演出，校園巡演之後，最後會安排至少三場的劇場版社區演出，此時就會進行燈光裝台與畫面的處理，並如一般劇場演出，有清楚的技術彩排、著裝彩排。

與「試演場」處理方式相異外，教習劇場導演還必須熟悉相關互動劇場策略的運用，並具備處理互動場面的能力，同時他／她也應該對以議題為目標的教育性劇場充滿熱情，並具濟弱扶傾的社會理想，如此才可能帶領出深具人文關懷的作品（圖 0-4C）。

　　以下將依本節所提導演的責任，來分述筆者所製作兩齣博物館教習劇場演出，《一八九五　開城門》與《彩虹橋》的導演創作說明。

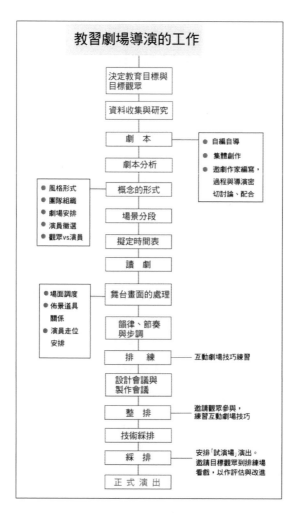

圖 0-4C：教習劇場導演工作流程圖

《一八九五　開城門》作品說明

一八九五　開城門作品說明

前言：

　　《一八九五　開城門》與《彩虹橋》兩齣 90 分鐘的教習劇場製作，是 2009 年臺史博「展場戲劇展演計畫」演出劇目，原訂與南大戲劇系的教習劇場課程結合，於該年六月期末先行舉行對外演出。參與演出的南大戲劇系 95 級[1]全班只有二十三人，依學生興趣，將全班拆成兩組，分別負責兩齣教習劇場製作。《一八九五　開城門》製作小組分配到十位同學，對第一次嘗試互動劇場演出的戲劇系學生來說，6 月底的公演，是前所未有的經驗，尤其該劇的互動場面又是十分吃重的一環。10 月底的臺史博展演計畫因館方工程延宕，開幕延後，演出場次減少；經審慎考量到場地問題，最後決定推出《一八九五　開城門》做為當年下半年臺史博博物館劇場「開城‧入府‧戲臺灣」的推廣活動演出，《彩虹橋》劇組十三人轉來協助舞台及演教員的工作，使製作的進行得以更加從容。

　　2009 年《一八九五　開城門》包含試演場，一共做了十一場演出[2]，6 月以前所進行的公演，除了服裝尚未齊備及部分場次未到武德殿進行外，與正式演出幾乎無異。經歷這麼多場演出，對參與製作的該班學生實在是很難得的實戰經驗。

[1]　95 級指 95 學年度（2006 年 9 月）入學的第一屆南大戲劇系學生。

[2]　參與的班級如下：5 月 13 日 TN 大學部一年級（南大小劇場）、5 月 20 日 YH 國小五年五班（南大小劇場）、5 月 27 日 YH 國小五年七班（南大小劇場）、6 月 4 日 CY 國小五年一班（武德殿）、6 月 4 日 CY 國小五年二班（武德殿）、9 月 30 日 WS 國小輔導班（南大小劇場）、10 月 7 日 YH 國小六年九班（武德殿）、10 月 9 日 CY 國小六年四班（武德殿）＆六年三班（武德殿），及 10 月 10 日兩場觀眾自由報名參加。每場參與者均限定 35 人以下。

《一八九五 開城門》創作過程

　　《一八九五 開城門》是2009年臺南大學戲劇創作與應用學系參與「國立臺灣歷史博物館展場戲劇展演計畫」中的演出劇目之一，劇目構想是由該館研究員所提出，他們希望能以1895年日軍進城為背景，來做為該館開幕時「日治特展」的演出節目，在與研究員的第一次會議中，雙方針對1895年日軍接收臺灣的史事有了許多討論，對於當時臺灣住民面對局勢邊變的無奈不安逐漸成為筆者關注的焦點。那是一個局勢大變動的時代，沒有人知道未來是什麼？日本人來臺執政好嗎？不好嗎？我們會變成日本人嗎？還是會成為奴隸？之後又會怎樣？大家都不知道。當時的臺灣人對未來充滿許多不確定的徬徨，沒有一個人可以肯定怎麼樣的決定才是對的；對照今日的兩岸關係，擺盪之間的種種考量，無論是政治、經濟或者文化層面，竟有許多雷同之處。會議裡，腦中隱約浮現種種參與者「入戲」參與活動的場景，彷彿他們可以有機會回到那個年代去做選擇。是開城門好？還是不開？其結果又會是什麼樣的承擔？「神入歷史」概念的運用，在規劃此劇方向時，大大地發揮了它的效能。

展讀歷史：1895乙未年

　　1894年8月清國與日本因朝鮮問題爆發了甲午戰爭，清軍節節失利，平壤陸戰與黃海戰役均告失敗，日軍攻進清國境內，佔領遼東半島的旅順港，日本軍部進而計畫直撲山海關、攻佔北京。日本總理大臣伊藤博文對於軍部的計畫則有不同的意見，一方面是他對華北平原的冬季作戰沒有信心，二方面則認為戰事近逼北京，恐引起列強干涉，造成清國大亂，屆時將沒有談判的對手；因此主張將戰事改為鎖定以「衝威海衛、略臺灣方略」的「局部性戰爭」，並著手為以奪取為目標的「和談」做準備。1895年1月日軍進佔山東半島，2月14日清軍投降，伊藤博文攻佔威海衛的構想順利達成（吳密察導讀，1995：10-11），緊接著出兵澎湖，以求順利取得臺灣。

1894 年 11 月，清廷透過美國公使，向日本表達和解的意願，雙方在日本廣島、下關進行了數次會談[3]，最後因臺灣割讓問題僵持數十日，清廷代表李鴻章只好以「台民強悍」、「臺灣瘴氣甚大」試圖阻嚇日方對臺灣的興趣，但伊藤不為所動；最後李鴻章只好使出切割法來做最後要脅：「臺灣清人不肯遷出，又不願變賣產業，日後恐生事變，當與清國政府無涉。」又說：「台民戕官聚眾紛擾乃為常事，他日不可怪。」伊藤表示無關緊要，只要取得臺灣，其他的問題日本政府會自行解決。1895 年 4 月 17 日，清、日雙方終於達成協議，簽訂了改變臺灣命運的「馬關條約」（鄭天凱，1995：23-26）。無論李鴻章對臺灣的看法是為了脅迫日本，還是真的認為臺灣是蠻夷之地不可治，日軍接收臺灣的行動果真遭遇到許多波折。1895 年 5 月底日軍從臺灣北部澳底登陸，一直到 10 月底進入臺南城，歷經了五個月有餘的苦戰才真正取得臺灣，其間清國也的確不聞不問，更奉旨囑咐在臺文武百官內渡，與臺灣切割得清清楚楚，清廷對臺態度不言而喻（陳俊宏，2003：37）。

4 月 17 日馬關條約簽訂後，留守臺灣的清廷官吏與臺灣住民陷入極度恐慌，於是展開自救，臺灣紳商與翰林組織代表團到北京遞上陳情狀，請求勿將臺灣割讓，並希望謀得列強干涉，但計畫均告失敗（鄭天凱，1995：46；陳俊宏，2003：22）。5 月 15 日紳民發佈一篇「台民布告」，表達決不拱手讓台的決心，並強調只要列強「肯認臺灣自主，共同衛助」則臺灣資源，如土地、礦產等皆可分享。法國是唯一對此佈告有所回應的西方國家，他們派出兩艘小巡洋艦於 5 月 19 日抵達臺灣，鼓舞了臺灣民眾保臺獨立的決心，5 月 23 日仕紳們發表「臺灣民主國自主宣言」，25 日推臺灣巡撫唐景崧為總統，並舉行呈印儀式，民主國以「藍底黃虎」為旗，年號「永清」，象徵永遠效忠清廷（鄭天凱，1995：46）。當時留在臺灣的高官，除了唐景崧外，尚有駐守臺南的「民主國大將軍」劉永福，原任工部主事的臺中丘

[3] 會談時間分別於：1895 年 2 月 1 日、3 月 19 日、3 月 24 日、4 月 10 日、4 月 15 日、4 月 17 日舉行。參鄭天凱，1995，《攻台圖錄》，頁 23-25。

逢甲、候補道林朝棟、副將陳季同等人。唐景崧延續前任臺灣巡撫邵友濂積極辦防的措施，大量募兵，兵源來自湘、淮、閩、粵、土（臺灣土勇）、客；陳昌基在《台島劫灰》[4]中，記載這群從大陸募來的軍隊是龍蛇雜然，有的甚至是汪洋大盜；當然其中也不乏優秀戰士，如廣東軍及客家民兵（陳俊宏，2003：11）。除了於大陸募兵外，馬關條約後，唐景崧也在本地大量募兵準備對抗日軍，當時美國在臺記者禮密臣（J.W.Davidson）[5]描寫他在臺北街上所看到的募兵情況：

> ……無法逃往大陸去的人，必定有許多見了這些佈告而來當兵，臺灣的流氓地痞都爭先報名，……。招兵官首先對民眾演講宣傳當兵的好處，……時時雜以詼諧，使群眾哈哈大笑，很像在街頭賣藥的人。（吳密察導讀，1995：29）

無怪乎當時大稻埕紳商李春生對於臺灣民主國的成立完全不以為然：

> ……馬關和議告成，割台之論既下，道路謠言四起，……於是民情洶洶，莫知所措，加有在留未去舊政府官吏，居間煽惑，構成民主之舉，義旗大舉，妄想奮螳臂以衝車，圖謀反抗藉期僥倖於萬一。（1911：89）[6]

4 陳昌基是甲午戰爭期間任臺灣軍械局委員，手寫草稿《台島劫灰》記載 1894-95 年臺灣防辦情形，此書目前收藏在日本的「東洋文庫」。引自許佩賢譯，吳密察導讀，1995，《攻台戰紀》，頁 20。

5 禮密臣（James W.Davidson, 1872-1933）是蘇格蘭裔美國人，1895 年他成為見證日軍進臺，臺灣攻防戰五個月的戰地記者，期間他曾拜會過唐景崧，並於日軍進佔臺北城扮演重要角色，後來又成為日本進衛師團的隨軍記者。1896 年任美國駐淡水領事，1903 年出版《臺灣的過去與現在》，1926 年當選為國際扶輪社副總裁。晚年定居加拿大。參陳俊宏編著《禮密臣細說臺灣民主國》，2003，臺北：南天。

6 參李春生，1911，〈後藤新平公小傳跋〉，《哲衛續編》，福州：美華書局，頁 89。引自陳俊宏編著，2003，《禮密臣細說臺灣民主國》，頁 29。

這群由烏合之眾所組成的抗日軍，於瑞芳失守時殺害軍官、勒索搶劫，並在獅球嶺搞內訌；臺灣民主國瓦解時，他們更肆無忌憚地成為搶劫民舍的盜匪，殘暴行徑令人髮指（鄭天凱，1995：62；陳俊宏，2003：39）。

而日本對臺的接收行動始於 5 月 24 日，日本派遣首任臺灣總督樺山資紀率領文武各級官員、憲兵及人伕等等數百餘眾搭乘「橫濱丸」自日本廣島出發，並於 5 月 27 日與能久親王所率領的近衛師團由遼東出發，雙方在琉球中城灣會合，一起向南航行。日軍 5 月 29 日從澳底登陸，一路經過三貂嶺、瑞芳，進入基隆城，接著就攻下獅球嶺，直逼臺北城。大總統唐景崧 6 月 4 日前後，丟下士兵棄職潛逃回中國，成立才短短十天的「臺灣民主國」也跟著瓦解；林朝棟、丘逢甲亦紛紛內渡，留下惶恐無助的百姓、散亂脫序的士兵及趁機作亂的盜匪，臺北城陷入一片混亂（鄭天凱，1995：54-63）。據悉，6 月 5 日凌晨大總統不見了，士兵們衝進總統府搶錢，數十萬圓不消片刻就被搶光，分不到錢的就放火燒總統府，烽火連天，槍聲、狂呼聲處處可見；5 日夜裡火藥廠起火，6 日凌晨火藥庫也跟著爆炸，死傷無數，殘屍滿街（陳俊宏，2003：41-43）。當時的文人、仕紳便記載著：「散兵、亂民群起攘掠，道路不通，民競閉戶」；「廣勇劫倉庫，相率南下，到處鄉民阻之，互有死傷」；「……臺北爭渡內地者不下數千。」（鄭天凱，1995：65）社會秩序大亂、性命不保、民無所從，不安情形可見一斑。

面對如此亂局，臺北的紳商及外僑為顧及自家財產及人身安全，紛紛希望日軍早日進城，好鎮壓匪徒，恢復社會秩序。他們相約於龍山寺開會研議迎請日軍進城的可行方法，後來又轉往李春生家中，討論該派誰送求撫書（請願書）去日軍陣營，會中推舉數人均遭拒絕，最後由鹿港行商辜顯榮獨自一人扛下送請願書，引領日軍進城的大任[7]；當時參與會議的仕紳也有多人因擔心清廷官軍轉敗為勝，日後會被當成漢奸處理，拒絕在請願書上簽名（陳俊宏，2003：43）。6 月 7 日清晨日本進衛師團的前鋒部隊，

7　本段史料由臺史博研究員陳怡宏，於編劇會議中提供給製作團隊，他個人所彙整的資料：〈1895：改朝換代的臺灣〉，頁 3。

不費一槍一彈順利進駐臺北城；日軍進城時，臺北城民手搖日章旗夾道歡迎，甚至準備酒食迎接他們，總督樺山資紀更在電報中以「簞食壺漿」來形容城民迎接他們的盛況（鄭天凱，1995：66）。然而在同時則有另一批臺灣人選擇逃亡，他們或從淡水內渡回中國；或逃亡至中南部，意圖伺機再舉，抵抗日軍。臺灣人民此刻忐忑與無奈的心情是可想而知的（同上，68）。

日軍於 6 月 17 日舉行在臺「始政式」，由於接收臺北城意外地迅速，總督樺山資紀便自信滿滿地預計在一個月內佔領臺灣全島，但萬萬沒有想到，南下的攻佔行動會受到民間自發的保衛組織「義勇軍」及地方鄉兵所阻擾，大大挫敗日軍的計畫。「義勇軍」源自於唐景崧 1895 年號召鄉間子弟所組成的保衛家鄉的組織「義民軍」，以丘逢甲等地方仕紳為首，其數目極為龐大，然而在臺北情勢緊急時，唐景崧電請支援，丘逢甲和林朝棟卻不聞不問，一走了之，留下頂替其責的後輩成為領導階級。於是吳湯興整合了林朝棟、丘逢甲的殘部義軍及新竹、苗栗一帶的的義民兵，同時聯合北埔土豪姜紹祖、頭份土豪徐驤等數團家鄉義民軍，以及由中部前來支援的臺灣知府黎景嵩的「新楚軍」[8]，以變裝及游擊方式阻擾日軍行動；日軍雖有現代化精良武器，但面對義勇軍的游擊戰，完全束手無策。針對義勇軍的游擊戰，當時日軍的隨軍記者這樣寫著：

> 我們從潛伏處暗中窺伺敵人的動靜。只見每二十人或每三十人成群，集在這處，集在那處，其中還有婦女執槍者，⋯⋯當我們且戰且走時，敵人卻出現於我們的前後左右，依然對我們狙擊。最令人驚訝的，就是婦女執槍在追趕我們。因此，可以說這個地方不管草木山川莫非敵人。（大谷城夫）[9]

[8] 唐景崧逃亡後，林朝棟、楊汝翼亦相繼出走，黎景嵩遂吸收林、楊所留下的棟軍與湘軍，並召集彰化、台中、苗栗、雲林等縣的募兵，組織為「新楚軍」。（鄭天凱，1995：97）

[9] 大谷城夫所寫《臺灣征討記》，引自許佩賢譯，吳密察導讀，1995，《攻台戰紀》，頁38。

禮密臣則這樣寫著：

> 反抗軍「最得意的還是能夠隨時化身為沒有武裝的搬運夫、兵站苦
> 力、軍情刺探者及小偵察隊。」「日軍或許會碰到和氣的農人，荷著
> 鋤頭之類的和平工具在田裡幹活兒。沒有絕對的證據可證明眼前的
> 農人就是前夜作案的盜匪，不過這些農人要做這種轉變卻是不費吹
> 灰之力。……而經此一變，日軍就拿他們沒辦法了。日軍完全無計
> 可施！」反抗軍不斷運用上述方法，讓日軍疲於奔命。（鄭天凱，
> 1995：94）

桃園、新竹的義勇軍以這種草木皆兵、敵友難分的游擊戰方式，令日軍窮
於應付，日方為了反擊，遂於 7 月中下旬擬定兩期的「掃攘計畫」，在大嵙
崁（大漢溪）一帶進行「無差別掃蕩」，火燒民房，見人就殺，遍地死屍，
慘不忍睹（黃秀政，1992：215）。期間所屠殺的無辜鄉民約莫一千人以上，
民舍焚燬者也在三千座以上，日軍屠殺無辜的殘忍手段，使原本順服的鄉
民也被逼上梁山，同時引起西方媒體的譴責。

日軍的「掃攘計畫」對反抗軍是一大重擊，然而反抗軍北、中、南形
成畫地自守、不相支援的內部衝突[10]更是致命傷（吳密察導讀，1995：42）。
從日本獲得兵力增援的進衛師團，由能久親王親自領軍，8 月 8 日猛烈砲擊
苗栗，8 月 14 日進佔苗栗；8 月下旬彰化八卦山之役，臺灣反抗軍餘銳盡
出，終在武器、裝備、訓練樣樣匱乏的情況下，慘烈敗戰，吳湯興等人戰
死東門外，桃、竹、苗義勇軍勢力瓦解，知府黎景嵩落荒而逃，新楚軍欲

[10] 在臺抗日軍中，坐擁南部兵防的是臺南劉永福所領導的黑旗軍，北部兵防則由黎景嵩所指揮。
劉永福於 6 月 26 日成為臺灣民主國總統，為了籌集餉銀，甚至還發行官銀票及郵票。黎景嵩所
領導的新楚軍，在北上支援義勇軍於新竹、後壠戰役後信心大增，黎景嵩因此「恃勝而驕」，顧
盼自雄，與臺南劉永福劃清界限，甚至批評他非大將，直到日軍逼近才積極向劉永福求援，但
為時已晚；劉永福也因過去受到唐景崧的排擠，樂得貫徹「畫地自守臺南」的決心，坐觀臺中
之成敗，相應不理。吳湯興則因與苗栗知縣李烇發生齟齬，知縣不再支援吳湯興軍餉，抗日陣
營的矛盾白熱化，大大影響抗日士氣。（吳密察導讀，1995：42、46、48；黃秀正，1992：223）

振乏力。然而，經此一戰，日軍五分之四兵員也病倒了，因此暫時休兵養息，總督府則重新規劃新的作戰計畫，蓄勢待發（鄭天凱，1995：95-104）。

新的作戰計畫於 9 月 17 日展開：

> 由進衛師團從陸路挺進至嘉義附近；軍司令部及混成第四旅團則在嘉義布袋口登陸，肅清附近地區；第二師團則在屏東枋寮登陸，並與艦隊配合，陸、海兩軍聯合攻略鳳山、高雄，最後，這三路人馬再一齊圍攻臺南，以竟全功。（同上，頁 106）

海、陸兩軍聯合聯合戰略奏效，日軍捷報頻傳，10 月 19 日日軍直逼臺南城外，劉永福棄守乘船潛逃，臺南城民恐慌不已，當地仕紳便循臺北城模式，推舉英國牧師巴克禮（Thomas Barclay）與宋忠堅（Duncan Ferguson）為代表，前往請求日軍和平進城協助維持秩序，10 月 21 日日軍順利進入臺南城。至此日軍算是完成了佔領臺灣的任務（同上，頁 128-130），殖民臺灣的歷史自此展開。

《一八九五　開城門》主題：
1895 年臺灣人面臨時代巨變的心情與處境

日軍接收臺灣的武力行動，自 5 月底一直到 10 月底，歷經了五個月有餘，臺灣民眾家毀人亡，死傷無計，是臺灣有史以來最大的一場戰爭（鄭天凱，1995：31；吳密察導讀，1995：23），史稱「乙未戰爭」。在這場激烈戰爭之後，臺灣正式成為日本的殖民地，臺灣人民將面對與過去截然不同的生活方式；而在臺灣歷史進程中，日本是第一個以帝國之姿將其統治權佈及全島，從政治、經濟、文化、教育等不同層面來運作，更甚而將臺灣當成其「內地」（日本本國）的延長，其殖民統治的最後目的是要將臺灣全面性的「日本化」。那麼 1895 年對臺灣的影響，就決不是教科書上以短短三、四百字提及有關「甲午戰爭」、「馬關條約」與「臺灣民主國」等簡單內容所能涵蓋。因此當臺史博研究員提出以 1895 年日軍進城為背景，來

做為該館日治特展的演出節目時，利用劇場重回歷史現場的積極意義立即浮現眼前。面對此歷史的巨變，當時臺灣人的所思所想為何？社會呈現出一個什麼樣的面貌？臺灣人該何去何從？這些都是構思《一八九五　開城門》教習劇場製作時，值得和參與者一起思索探討的。

《一八九五　開城門》戲劇架構、人物安排與劇本分析

面對史實的思考，在構思文本時，筆者便參酌歷史教學中有關「歷史意識」（historical consciousness）概念的運用。所謂的歷史意識，乃指處於變遷中的人們，藉著不斷調整與提升自我，試圖安頓自己的內在，讓自己不致陷入困頓的一種心靈活動；它企盼結合過去、現在及對未來之想望，使人能突破外在的紛擾，獲得方向，遂能免於茫然失所的困頓。在這樣的心靈活動中，過去的事件因人們對現實的認識及對未來的期盼，而被挑選出來重新解釋，使之獲得意義；而現實也因為與過去事件的連接，而獲得它的位置與方向，使人們對現況因而能有更多的瞭解（胡昌智，1988：25-27）。在歷史教學中，強調學習者參與一個歷史現場與情境的「神入歷史」（historical empathy）[11]最能與「歷史意識」相輔相成。吳翎君在《歷史教學理論與實務》書中提到：

> 「神入歷史」是理性理解歷史的重要步驟，……理解歷史上各種人物的活動和行為；考察他們所面臨和經歷的情境及問題；關注人類事務在歷史長河中的變遷──就是歷史學習的基本理由；……歷史教學的挑戰，是要激發學生把自己置於歷史人物的處境……（2004：70）

而為了有效激發學生把自己置身歷史中，「神入歷史」又多採用「議題中心」（issues-centered approach）教學法，整理和歸納正反立場的觀點，以協助學童聚焦，進而能透過討論進行「反省」，重新看待他們對原有歷史的

[11] empathy 在劇場的用語多譯為「移情作用」，早在希臘時代亞理斯多德（Aristotle）即提出悲劇移情作用的重要。「神入教學」之譯稱已廣為歷史教學者使用，此論文遵從其譯法，以「神入」代替「移情」。

認識，發展出自己的批判觀點；策略上也常運用角色扮演，讓學生設身處地去分析，批判歷史人物的種種行徑（吳翎君，2004：74,76,156）。以議題為導向的教習劇場，蘊含三個基本元素：劇場演出、教育目標、與觀眾的參與，亦即含括了「歷史意識」、「神入歷史」及「議題中心」教學法所必備的情境教學精神；在編劇策略上，為了有效建立與深化觀眾參與的可能性，情節上設法建立角色的兩難處境，透過「提問」、「角色扮演」等互動劇場技巧，讓參與者有機會聆聽不同意見，建立多元觀點（許瑞芳，2010：39）。

　　而為讓觀眾有更多感同身受的參與感，在構思《一八九五　開城門》劇本時，便嘗試以「神入歷史」為手段，情節環繞在經營茶葉生意的林家父子與其長工間的關係，在戲劇演出與劇場活動交叉進行的結構中，企圖建立參與者有「回到歷史現場」的經驗，使其體會 1895 年日軍進城接收臺灣之際，臺灣小老百姓面臨是否該開城門迎接日軍的兩難心情。策略上多次運用「角色扮演」（role play）來讓參與者身歷其境，他們或者戴上瓜皮帽扮演參加「仕紳會議」的城民；或者成為站在城門口石板路上準備「迎接」日軍進城的老百姓；他們也以諮詢者的角色，對劇中人物榮春的兩難困境提出忠告與意見。總括而言，《一八九五　開城門》最重要的戲劇策略即是運用參與者「進入角色」來製造身歷其境的機會，帶領參與者一同進入 1895 的臺灣時空，體會當時代的臺灣人面臨時代巨變的心情與處境。

　　《一八九五　開城門》採用布萊希特「歷史化」的編劇概念，以虛構故事來描述當時臺灣人面對日軍進入臺灣的複雜心情，以增進參與者歷史情境的想像。故事發生的時間點選在九月初八卦山戰役後，地點改以臺灣中部的某一城鎮。內容透過經營茶葉生意的林家父子林福生、林榮春與其長工邱紹興間的關係，在戲劇情節與互動劇場策略層層鋪疊中，和參與者一同探索 1895 年臺灣人面對大時代變動的徬徨處境；角色除了前述三位主角外，另有參加仕紳會議的商紳張員外、李員外、陳老闆及長工，他們於仕紳會議中各自表述，表達其對日軍進城的看法，並帶領參與者一起互動進行會議。本劇的靈魂人物，則是帶領參與者穿梭於不同時空的「引導者」，

他／她扮演戲劇演出與觀眾參與間的橋梁，透過他／她的引導，演出才得以在虛／實之間進進出出，經由戲劇策略的適當規劃，帶領參與者透過「假如」（as if）來「入戲」，允許演員與參與者在隱喻的境地裡相遇，並經由所呈現的想像素材來映照他們的現實生活經驗（Jackson, 2007b：146、152）。當然本劇最特殊的「角色」，就是參與者多次扮演「城民」，來與演教員或者劇中情境互動，透過扮演，參與者進而能設身處地感受 1895 年臺灣小老百姓面對日軍進城的種種心境。在這樣的過程中，參與者同時置身於現實經驗與虛擬的戲劇空間中，不自覺地以戲劇語言與劇中人物進行對話，如同在遊戲世界裡，真實與虛構合而為一；波瓦便稱這樣真假難分的戲劇空間為「Métaxis」，或者稱為潛在性空間（藍劍虹，2002：445-449）。英國戲劇學者傑克遜針對 Métaxis，更進一步補充說明：

> 我們可能為虛構故事所縈繞，為其劇中的情境感到興奮、幻想、危險、兩難，但理性上，我們知道這是虛構的。Boal 稱此種似是而非的情境為 métaxis。（2007b：141）

英國另一位戲劇學者山姆斯（John Somers）則說明 Métaxis 潛在性空間在戲劇教育實踐上的重要性：

> 描述來自於戲劇性的與「真實的」世界之必要能量。……我們期待參與者為其「牽腸掛肚」，同時又能保持疏離，以避免過度陷入的現象。很多人宣稱，運用戲劇來學習的獨到之處，在於這種對話關係。（2002：54&63）

《一八九五　開城門》透過這層對話，以小市民觀點來探究這段臺灣歷史上的巨大轉變，無形中也拉近參與者與該歷史的關係。本劇配合國小「社會科」單元[12]，主要的參與者為國小五、六年級學生，節目除了戲劇演出外，

[12] 國小課本五年級「社會科」教學有一學期以臺灣歷史為主要內容。

更利用動畫媒體、角色扮演與互動劇場策略來吸引學童的注意力，增進多元開放的論述空間，讓歷史成為可以「討論」的議題，不再只是教科書上一元標準化觀點的學習。

以下依場次發展順序，以圖表來說明《一八九五　開城門》戲劇情節與觀眾參與之互動劇場策略的安排與目標，以說明該劇在「虛擬故事」與「真實世界」間是如何轉化：

場次／段落	內容／情節	互動策略	目標
前導活動	1.靜像練習 2.由一般性的指令，如游泳、打籃球、騎單車等，慢慢地進入和本劇有關的情境，如寫書法、賣菜、背小孩、害怕、開心等等；以及進入劇中有關的人物角色，如生意人、長工、強盜等等。	靜像 （still image）	暖身
S1 臺灣民主國瓦解後的臺北城	1.配合動畫片，引導者解說有關 1895 年馬關條約簽訂後，唐景崧成立「臺灣民主國」，及民主國瓦解，導致日軍登陸臺北城的情形。 2.請參與者共同創造一張照片，呈現 1895 年日軍進入臺北城後的城內景象，並以「靜像」來呈現照片中的一個人物。 3.「謠言圈」：兩兩一組以耳語的方式彼此傳遞有關 1895 時局及社會現象的謠言，並與不同對象分享。	靜像 謠言圈	1.進一步熟悉「靜像」策略。 2.掌握劇中歷史背景。 3.強化參與者進入歷史的氛圍。 4.熟悉劇場空間。
S2 辭行	1.戲劇演出： 1）劇中主人翁林榮春在書房練習書法，即將返鄉參加義勇軍的長工邱紹興背著包袱前來辭行。 2）林老爺請兒子榮春和他一同參加「仕紳會議」，以決定是否要迎接日本人進城；並提醒兒子不要再跟參加義勇軍的長工邱紹興見面。 2.引導者提問： 為什麼林福生（林老爺）要兒子盡量避免再跟邱紹興接觸？ 面對 1895 年這個不平安的年代，林老爺跟兒子榮春的態度一不一樣？有什麼不同？	提問	釐清角色：建立三個立場不同的人物角色。

場次／段落	內容／情節	互動策略	目標
S3 仕紳會議	1. 戲劇演出＋觀眾參與：林老爺召集地方仕紳開會，討論是否該主動開城門迎接日軍進城？ 2. 引導者請參與者扮演參加仕紳會議的城民，並在名牌上填寫自己角色的姓名、年齡與職業，之後將名牌貼在自己的身上。 3. 參與者貼上名牌、戴上瓜皮帽扮演城民一起參加會議。 4. 會議結束後，林老爺請支持開城門迎接日軍進城者在請願書上「簽名蓋章」；反對者則另立一旁。 5. 引導者詢問參與者做最後決定的考量點為何？	1. 教師入戲（teacher in role） 2. 角色扮演（role play） 3. 選邊站 4. 提問	1. 激發參與者的歷史參與感。 2. 不同立場意見的表達與分享。 3.「神入」歷史，身歷其境感受歷史事件所帶來的紛擾與人們的處境。
S4 米糧	戲劇演出： 邱紹興因義勇軍嚴重缺糧，回來找少爺榮春幫忙，榮春勸紹興得評估局勢，不要做無謂的犧牲，但紹興與日軍抵抗到底的心意已決；榮春最後也答應設法用牛車載米糧出城，解決義勇軍的燃眉之急。 引導者提問： 1）邱紹興說：「阮已經有戰死的決心，阮絕對不要向日本軍點頭」這句話是怎麼樣的心情？ 2）你們支持邱紹興現在的決定嗎？為什麼？	提問	1. 進一步瞭解1895年日軍進入臺灣的局勢。 2. 進一步對義勇軍處境有所了解。
S5 兩難	1. 戲劇演出：林老爺提醒兒子榮春明日一同前往日本軍營送請願書，並吩咐榮春備妥牛車，準備以米糧為禮送給日本軍。聞此言，已答應送米糧給義勇軍的榮春頓時陷入兩難困境，不知如何是好？！ 2. 坐針氈：榮春請參與者提供意見，幫助他解決此時困境。	坐針氈（Hot-Seating）	透過「坐針氈」的問答形式，進一步深化議題，瞭解當時人們處境的艱難之處。
S6 日軍進城	1. 引導者請參與者扮演城民站到城門口的石板路上等待日軍進城，當參與者抵達城門口前，看到成「靜像」的林家父子早已手上拿著日本國旗站在城門口等待日軍進城，引導者請參與者分別說出林老爺與林榮春此刻的心情與內心的話。 2. 日軍即將進城，請參與者扮演城民，自行決定要站在石板路的哪一個位置迎接日本人？是否拿日本國旗？	1. 思想軌跡（thought-tracking） 2. 角色扮演 3. 凍結瞬間重要時刻（marking the moment）	1. 反思角色的內在思維。 2.「神入」歷史，身歷其境感受歷史的重要時刻。

場次／段落	內容／情節	互動策略	目標
結語／分享	引導者請參與者圍坐討論 1. 比起現在，你們覺得與 1895 那個年代最大的不同是什麼？生活在那個年代難不難？ 2. 你們在「仕紳會議」中對於是否簽請願書的決定，跟迎接日本人進城門的態度和決定一不一樣？為什麼？	提問／討論	反思活動過程

　　教習劇場的創作通常以「議題」為核心，為製造一個讓觀眾「牽腸掛肚」的情節，多採用佳構劇（well-made play）[13]堆砌高潮（climax）的結構法，製造矛盾、衝突與角色困境，以引誘觀眾「入戲」，並能認同劇中人物的處境，藉此激化參與者間的觀點與想像力，也因而在互動劇場活動進行中，能有明確的「施力點」介入戲中觀眾參與的段落裡；觀眾在一段複雜的距離過程，遂能對戲逐漸產生親近與交會的需求，並關注在他們面前發生了什麼？覺知角色的利害衝突，但卻同時仍能保有一定程度的批判與感情的疏離，使藝術徹底發揮它的功效（Jackson，2007b：143）。如此一來，劇場就能因觀眾的參與而產生如英國導演布魯克（Peter Brook）所言，像碳弧燈兩極碰觸，產生熠熠的光亮（蔡奇璋，2001：23）[14]。因此，在佈局上《一八九五　開城門》以林榮春為主角，透過他和長工邱紹興的友誼，與違背

[13] 佳構劇是源起於十九世紀的戲劇文類，伴隨寫實主義（realism）的興起而大受歡迎。布羅凱特（Oscar Brockett）在其《世界戲劇藝術欣賞》書中對「佳構劇」的論述如下：「佳構劇的基本特徵為：情節交代清楚，未來事件都經過仔細的佈局，出乎意料但合乎邏輯的轉變，持續而漸增的懸宕感，不可或缺的必要戲，邏輯而可信的收場。……」（胡耀恆譯，1989：420）。臺灣戲劇學者石光生更將佳構劇情節發展簡單條列出以下規則：說明（exposition）、刺激事件（inciting incident）、提升作用（rising action）、轉捩點（crisis point）、高潮（climax）、收場（denouement）（愛德華・賴特著，石光生譯，1992：114）。本篇論文因字數限制，不擬在編劇技巧上花太多篇幅，僅作簡單說明。

[14] 蔡奇璋在〈教習劇場的發展脈絡〉一文中，引用彼德・布魯克與尚・考曼（Jean Kalman）對談的訪問稿（*New Theatre Quarterly, Vol.8, No.29-30, 1992, P.108*），來說明劇場觀眾和碳弧燈一樣，本身並不具任何自燃性，而是需要另一方的引動。「因此，如果每位觀眾原本渙散的注意力能夠從一開始就被演員生動精采的演出所吸引，那麼場內的氣氛便會隨著雙方積極的投入而逐漸加溫，越演越烈，終至火花迸射，最後，一個強而有力的劇場（『光亮』）就這麼誕生了。」（引自：蔡奇璋，〈教習劇場發展脈絡〉，收錄於蔡奇璋／許瑞芳編著，《在那湧動的潮音中——教習劇場TIE》，2001：23）

了父親林福生的願景來做為戲劇的衝突點，以觀眾熟悉的人情糾葛為餌（hook），營造一探索臺灣 1895 巨變年代氛圍的場域；而為了增強本劇的時代氛圍，情節對白全以台語來表現，更具加分效果。

前導活動及第一場「照片」：臺灣民主國瓦解後的臺北城

本劇演出前，由引導者帶領進行了將近十五分鐘的「暖身活動」與「歷史背景說明」，這是吸引參與者進入戲劇情境的重要安排。首先進行前導活動：「靜像」遊戲（詳見下節「互動策略」的安排），讓剛剛走進劇場參與演出的孩童放鬆心情、活絡肢體，並熟悉「靜像」策略的使用，以利後面活動的進行。

接著進入第一場「照片：臺灣民主國瓦解後的臺北城」，引導者配合動畫片，解說一段有關臺灣民主國從成立到瓦解的故事，動畫片活潑的影像可以讓枯燥的歷史變得比較具有親和力。解說此段歷史之前，引導者先詢問參與者：「在歷史課本上有沒有讀過『馬關條約』？」以溫故知新，引起學習的動機。接著引導者開始敘述有關簽訂馬關條約的歷史背景：（圖1-01B）

> 這是發生在 1895 年，距離現在快要 115 年了，當時日本和中國打戰，中國吃了大敗戰，就和日本簽訂了「馬關條約」，在條約裡中國答應把臺灣送給日本做賠償。

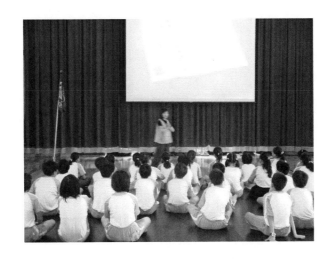

圖 1-01B：中國與日本簽訂「馬關條約」，把臺灣送給日本做賠償

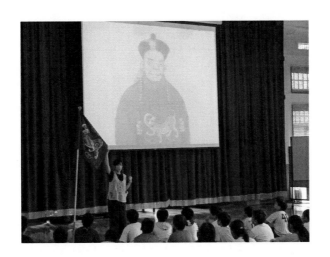

圖 1-02B：「臺灣民主國」國旗，為藍底黃虎

　　說完，引導者停下來，詢問參與者：「如果有一天你住的地方突然來了不認識的人要管你們，你們會不會害怕？」試著讓參與者同理即將為異族統治的心情；接著開始描述馬關條約簽訂後，至日軍進入臺北城之前的一些事件，包括：

一、仕紳們上書北京：祈求朝廷不要放棄臺灣。但清廷從平壤、黃海、遼東半島到威海衛之役，接二連三地跟日本打仗都打輸了，實在沒有餘力處理臺灣問題。

二、「臺灣民主國」的成立：希望落空的仕紳們尋求自救，於是慫恿成立了「臺灣民主國」，由臺灣巡撫唐景崧擔任總統，並設計了一面「藍底黃虎」的國旗，以「永清」為年號，希望藉此引起列強的注意，可以出面阻擾日本接收臺灣的行動。（圖：1-02B）

三、日軍進入臺灣：由於臺灣民主國的軍隊良莠不齊，領導者也沒有真正抗日的決心，致使日本從臺灣北部澳底登陸，一路攻下三貂嶺、瑞芳、基隆城、獅球嶺，直逼臺北城。

四、大總統跑了：唐景崧丟下士兵，自己坐船逃回中國，成立才短短十天的「臺灣民主國」也跟著瓦解。

五、臺灣民主國瓦解後的臺北城：總統跑了，散亂的民主國士兵到處搶劫，小偷盜匪也趁機起來作亂，臺北城陷入一片混亂，大家都不敢隨便出門。

引導者配合著動畫片解說完此段歷史後，請參與者延續剛才的故事情境，想像一張表達此時此刻臺北城景象的照片，並邀請參與者以「靜像」來呈現照片中的一個人物，以試著回到 1895 現場，並將「靜像」活動做延伸練習。為了讓參與者進一步體會當時臺北城民的心情，接著進行「謠言圈」活動，請參與者想像，在人心惶惶的當時，會有什麼謠言在周邊傳開？然後兩兩一組彼此傳遞此謠言（詳見下節互動策略的說明）。透過以上活動及第一場的動畫與歷史解說，以遊戲方式，建立參與者對 1895 年臺灣歷史的初步認知，是非常重要的入戲步驟。第一場活動結束後，引導者做總結，並帶領參與者進入下一階段的活動：

> 剛剛大家都聽到很多關於 1895 年日軍進入臺北城前夕的謠言了，現在我要請你們跟我一起進入 1895 年……

引導者說完，便舉起右手指揮，像名導遊，指引參與者跟著她移動到下一個空間林家書房（圖 1-03B、1-04C），在打擊樂隆隆陣響中，彷若走進 1895年的時光隧道。

圖 1-03B：引導者指引參與者移動到下一個空間

圖 1-04C：參與者前往林家書房動線圖

第二場：辭行

引導者帶領參與者移動至林家書房後，戲進入第二場，在參與者坐定後，引導者接續第一場「臺灣民主國瓦解後的臺北城景象」，對此段歷史作進一步的說明：

> 引導者：日本軍隊終於進入臺北城了，他們佔據臺北以後，接著就計畫繼續往南進攻，此時臺灣各地有許多勇敢的讀書人及農民就在各地組織義勇軍，準備抵抗日本軍隊。日本原以為可以輕輕鬆鬆的接收清廷所割讓的臺灣島，沒想到因為義勇軍的反抗勢力，讓這一戰打了將近五個月，這就是臺灣歷史上有名的「乙未戰爭」（拿出「乙未戰爭」指示牌）。

在此段敘述中，提示了有關「乙未戰爭」和義勇軍的概念，建立參與者對日軍接收臺灣的歷程有一初步的認識。接著說明故事的場景，是發生在臺灣中部某個小城賣茶的林家，並介紹故事的三個人物。主角林榮春在引導者的敘述中緩緩地步上舞台，走向書桌，伏案寫書法（圖1-05B）：

> 引導者：劇中有一位十分斯文好學的年輕人林榮春，他的父親林福生是中部一帶很有名的茶商，家裡的茶葉生意做得非常的好，可是林榮春自己對做生意並沒有興趣，平日喜歡到學堂裡教漢文；他家有一個長工叫邱紹興，大他兩歲，他們是很談得來的朋友，林榮春常常教邱紹興讀書、寫字，這一天邱紹興背著包袱（邱紹興拿著包袱上）來向林榮春辭行。

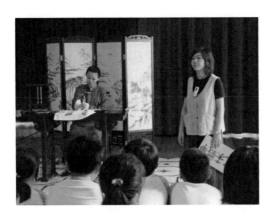

圖 1-05B：引導者引述過程中，主角林榮春步上舞台區定位
（該圖為六月份演出照片）

引導者在介紹完劇中角色後，戲由榮春與紹興的對話開始。本齣戲以主要的三個角色作為當時代人物的縮影：老爺林福生代表紳商階級，一切以社會安定及個人生命財產為考量，尤其在乎個人事業的發展，如當時代的辜顯榮[15]、李春生[16]等；而和林老爺相反的人物，是即將返鄉加入義勇軍的長工邱紹興，他從小就在林家工作，與少爺榮春成為好朋友，他滿腔熱寫，為保衛家園犧牲生命也在所不惜，正如當時參加義勇軍的年輕人一般；主角林榮春雖生在紳商之家，但受傳統儒家影響，以教漢文為樂，他身上有部分當時讀書人的影子，如洪棄生[17]等，雖沒有參加抗日行動，但滿懷不

[15] 辜顯榮（1866-1937），鹿港人，具有泉州人經營商業的本領，二十一歲便開始從事貿易，往返於上海、天津、廈門、香港；1895年至基隆引日軍進入臺北城，奠立他和日本的友好關係，日治時期置產無數，並經常接受總督府的表揚、敘勳授章。參辜顯榮翁傳記編纂會原著，楊永良譯（2007），《辜顯榮傳》，吳三連臺灣史料基金會。

[16] 李春生（1838-1942），出生於福建廈門，十五歲到錢莊當伙計，有機會經常和外國人往來，因此學會英語及商業經營。1866年受聘來艋舺擔任寶順洋行總辦，協助英國商人多德（John Dodd）自福建安溪引進茶種成功，大量的茶樹才開始在臺灣種植。1895年臺灣民主國瓦解後，由紳商所召開的仕紳會議，即是以李春生為首。李春生不僅是位企業家，身為基督徒的他，亦混合著漢人意識型態與西方思維模式。參 TIPI 玉山社星月書房網站。http://www.tipi.com.tw/taiwanhistory_detail.php?twhis_type=2&twhis_id=118

[17] 洪棄生（1866-1928），本名攀桂，字月樵，號棄父，鹿港人。清朝時高中秀才，乙未割台後改名繻，字棄生，日治後閉門讀書，堅不做官，不著西服，對薙髮，充滿遺世之志。著作甚多，《瀛海偕亡記》記錄了殖民與抗日的亂象慘狀，在該書自序中他寫道：「自古國之將亡，必先棄民。

滿，只能透過詩文來抒發情緒。戲的開始，寄情詩畫的林榮春正在臨摹字帖，背著包袱的邱紹興前來辭行，林榮春一看到邱紹興進來，連忙將字帖拿給紹興看：「紹興，你來得正好，你看，這是我今仔日[18]寫的。」榮春急著跟他分享書法（圖1-06B），可見主僕間的關係早已超越彼此的身份階級；榮春看到紹興背著包袱進來，以為他要去收帳；紹興表明是來辭行，準備返鄉參加義勇軍；榮春為其安危表示擔心，但紹興強烈表達返鄉抗日的決心：

> 邱紹興：阮阿兄在家鄉組織義勇軍，今嘛[19]真需要人加入，這遍是一定
> 　　　　要戰。
> 林榮春：我聽講日本人有真多現代化的武器，義勇軍敢阻擋得了？
> 邱紹興：敢講咱就要按呢[20]毋反抗舉雙手投降？予日本人笑咱是貪生
> 　　　　怕死？
> 林榮春：這……

圖 1-06B：榮春分享他寫的書法給紹興

棄民者民亦棄之。棄民斯棄地，雖以祖宗經營二百年疆土，煦育數百萬生靈，而不惜軋斷於一旦，以偷目前一息之安，任天下洶洶而不顧；如割臺灣是已。」充分表達他對割台的悲憤心情。《瀛海偕亡記》，臺北市：臺灣銀行，1959年，頁3。

[18] 今仔日：今天。
[19] 今嘛：現在。
[20] 按呢：這樣。

邱紹興：嘛是要拼看覓，咱總不行不明不白裝恬恬[21]就予日本人來
　　　　欺侮。

林榮春：不過今嘛局勢真歹，義勇軍可能會白白犧牲，你按呢做敢有
　　　　價值？

邱紹興：總比無骨氣等人來欺負較好啊……（發現說錯話了，尷尬地）

林榮春：是啊，總比無骨氣等人來欺負較好，我就無你這款的勇氣，
　　　　我不知道我自己可以做啥？我真是無路用[22]。

　　這段對話一方面說明日軍擁有現代化武器，義勇軍難以抵擋；二方面表達
兩人對日軍犯台的不同想法，一為積極抗日，一為消極等待。面對紹興義無反
顧的決心，榮春為自己的「無所為」而羞愧，說自己是沒有用的人，紹興反安
慰他，連忙解釋抗日是為了保衛自家的土地，其實也是「為自己」：「少爺，你
不要按呢講。阮家鄉的人攏[23]真怕日本人來之後會搶走阮的土地，阮是為著要保
護阮自己的故鄉才會這樣拼生命。」給榮春台階下，可見紹興良善體貼的一面。
林榮春雖然不準備與日軍對抗，但在精神上他以友誼、以銀兩來支持鼓勵他的
好朋友：

林榮春：（拿出銀兩給紹興）這銀兩你拿去用。

邱紹興：我不能收你的錢，你已經真照顧我了。

林榮春：為了保護家鄉來抗戰，我不能出力，至少可以出些錢，敢不
　　　　是咧？

邱紹興：（接過錢）多謝你。

林榮春：你要較保重，若可以的話，多買些槍，日後有什麼需要我湊
　　　　相工[24]的，再跟我講一聲。

21　裝恬恬：不聞不問。

22　無路用：沒有用。

23　攏：都。

24　湊相工：幫忙。

林榮春：現在治安真歹，四界[25]攏有搶匪，你一路上要較細意[26]。

邱紹興：我會的，你也要保重，告辭！（離場）

　　榮春給紹興銀兩，一樣地留餘地給他，表明銀兩是用來為家鄉出力的，同時提醒他多買現代化武器才足以和日軍抗衡，並多留意自身的安全。透過榮春關照之語，來表達兩人間的友情，對談間也同時針對當時的治安狀況做了說明。

　　在邱紹興離去後，林福生（林老爺）緊接著出場，在得知邱紹興去參加義勇軍的消息後，他生氣的說：

林福生：伊哪會按呢無講一聲就者伊走了？工作放著不管，伊眼睛裡敢還有我這個老爺的存在？

林榮春：爹，您別生氣，伊是怕你留伊不肯予伊走。

林福生：但是也不能按呢不告而別。我看伊是頭殼壞去，義勇軍根本就打不過日本番，伊去只是白白送死。

　　林福生對邱紹興不告而別頗有微詞，認為他完全沒有顧到主僕情誼；更嚴重的是，他去參加義勇軍，不識時局現況，自赴火坑。林福生藉此進一步表達，在亂局中能夠安定求生存才是務實的作法：

林福生：這兩天咱城內這些生意人攏在討論，看是不是要跟臺北城同款，派一個代表去跟日本人講和，若是日本人較早入城，咱城裡說不定會較安定，大家生意也會較好做。

林榮春：所以大家的意思是……？

林福生：明仔載[27]就要開會來做決定，看是要安怎[28]跟日本人講。

[25] 四界：到處。

[26] 細意：小心。

[27] 明仔載：明天。

[28] 安怎：怎麼。

林榮春：你是講，你們要親像臺北的生意人同款寫請願書予日本人
　　　　進來？

林福生：是啊，大家攏希望能夠像臺北城同款容早[29]安定下來。

林榮春：按呢咱不就要變成日本人了？

林福生：這再講了，可以活下來才是重要，今嘛四界攏這亂，咱這安
　　　　分守己的老百姓根本就無法度[30]好好過日子。前幾天我還聽
　　　　講，城外有一批盜匪搶了幾多台準備要入城的牛車，還亂殺
　　　　無辜，真的有夠殘忍的。

　　林福生進一步說明當時的社會亂象，並從社會安定的角度來表示支持
日軍進城，至於兒子榮春所在意的「認同」問題：「按呢咱不就要變成日本
人了？」林福生則認為無關緊要，因為「可以活下來才是重要」，充分展現
他的人生哲學；其態度也同當時許多紳商一樣，「商人無祖國」足能說明他
們的生存之道。

　　林福生接著邀榮春一起去參加討論是否迎請日軍進城的「仕紳會議」，
以為下一場戲做鋪陳；為了劃清界限，同時提醒榮春別再與去參加義勇軍
的紹興有所瓜葛：

林福生：對了，既然紹興去參加義勇軍了，你盡量避免再跟伊接觸，免
　　　　得日本人來了之後會引起誤會，給自己惹麻煩。

29 容早：儘快，提早。
30 無法度：沒辦法。

戲在此暫告一段落，林福生與林榮春成定格（圖 1-07B），引導者出場提問，釐清狀況：

- 為什麼林福生（林老爺）要兒子盡量避免再跟邱紹興接觸？[31]

圖 1-07B：引導者出場，向參與者提問

- 面對 1895 年這個不平安的年代，林老爺跟兒子榮春的態度一不一樣？有什麼不同？

這場戲以佳構劇開場「說明」（exposition）的方式展開，充分地表達三個人物面對日軍進城的不同立場，透過提問，協助參與者重新整理對這些角色的看法；並在對話中一再透露有關當時的社會狀況，以讓參與者對當時代有更多的認知。

[31] 參與者的多能瞭解林老爺的顧忌，每場的回答都大同小異：「怕日本人找他麻煩，這樣就沒生意」（CY 國小六年四班）、「怕兒子被拖下水」（自由場）、「林老爺不希望成為叛軍的一份子」（YH 國小六年九班）等。

第三場：仕紳會議

接著進行「仕紳會議」，在會議進行之前，引導者先釐清召開仕紳會議目的，而詢問參與者：

剛剛林老爺說要帶兒子去參加仕紳會議，你們知道這個會議的目的是什麼嗎？

圖 1-08B：林老爺進行會議的主持

待參與者都清楚瞭解「仕紳會議」的目的後，引導者便邀請他們一起參加仕紳會議，進入會場前，請他們先想一想，自己將扮演什麼角色來參加會議，然後在「名片卡」上填寫所扮演角色的姓名、年齡與職業（有關「仕紳會議」的進行方式，將於下一節「戲劇策略——角色扮演」做詳細解說）。此場會議由林福生主持，在參與者貼上名片、戴上瓜皮帽「角色扮演」進入會場後，林老爺先招呼大家坐下，並針對此會議的目的做一說明，以使參與者能夠掌握會議的目的，瞭解他們「角色扮演」可以施力的方向：（圖1-08B）

林福生：來，來，來，歡迎歡迎，看起來今仔日士農工商攏有人來參
　　　　加，感謝各位撥空來參加這個會議，……此時此刻咱大家坐
　　　　在這攏是真關心臺灣的前途，想要為咱城盡一點心力對不
　　　　對？（參與者回答）那個唐景崧不顧「臺灣民主國」的前途，
　　　　自己坐船返去大陸，咱臺灣今嘛無人來作主，四界攏真亂，
　　　　相信大家跟我同款，攏真關心咱城裡的安全問題。目前咱只
　　　　能自己救自己，希望趕快恢復太平的日子，所以才會請你們
　　　　大家來這發表些意見，針對這點不知各位有什麼意見跟想法
　　　　可以提供出來予大家做參考的？

　　林老爺此番招呼必須非常熱絡，在參與者戴上象徵改變身份的瓜皮帽後，
要繼續維持他們因角色扮演所帶來的新鮮感與興奮感，掌握會議氣氛，讓參與
者感受會議內容是與己有關的。這是一場由演教員和參與者「聯合演出」的場
次，劇中安排演教員分別扮演立場不同的角色與參與者列席並坐，打破台上台
下的界線，參與者亦是劇中人。待林老爺以一番迎接詞挑起大家的興趣後，由
演教員所扮演參加仕紳會議的角色，開始一一發言做「示範」，使參與者能尋
此模式瞭解會議進行的方式。林老爺先邀請張員外發言（圖1-09B）：

張員外：我希望日本人較早進來，按呢地方會較安定，咱也較好做生意。
李員外：（北京話與台語參雜著講，但以北京話居多）日本人來了，說
　　　　不定會把咱做生意的本錢都拿走了，到時候咱們就什麼都沒
　　　　有了。
陳老闆：我知道臺北城日本人進來之後，狀況真安定，咱是不是也可
　　　　以學臺北城的作法，派一個人去跟日本人講看覓，請他們入
　　　　城來，不過要跟他們把條件講清楚，就是不准殺人或者是搶
　　　　老百姓的財物。

圖 1-09B：經營糖業，張員外首先發言

長工甲：不過你敢可以保障，日本人能講話算話不會有改變？誰敢保障日本軍進城不會殺人？空嘴薄舌[32]什麼人敢相信？⋯⋯

林福生：是啦，大家攏有不相款的意見，不知各位還有什麼想法要來發表的？首先發言的張員外，三代經營糖業，凡事以個人事業為考量，因此希望日軍早日進城；第二位發言的是李員外（圖 1-10B），是從中國來臺灣經營布料的貿易商，三十多歲，曾多次進出香港，語言以北京話為主，偶爾夾雜台語，也會說些英語，對於是否迎日軍進城仍存有遲疑；第三位發言的是陳老闆（圖 1-11B），做藥材生意，雖贊成迎日軍進城，但希望能事先將條件說清楚，以保障城民安全；第四位發言的則是陪伴老爺一起出席會議的長工（圖 1-10B），他質疑和日軍講條件的可信度，反對日軍進城。以上四個角色代表當時對於是否支持日軍進城的互異立場，藉著他們於會議中的「暗樁」發言，表達不同的擔憂與顧忌，並提供更多歷史相關資訊給參與者，同時隨機鼓譟參與者表達意見。

[32] 空嘴薄舌：意旨說話不算話。

圖 1-10B：（左）李員外，經營布料貿易商，（右）長工，陪伴老爺出席會議

圖 1-11B：做藥材生意的陳老闆，贊成日軍進城

在他們各自表述後，林老爺開始依照參與者名牌上所擬定的角色，邀請他們針對「是否迎日軍進城」的議題表示意見（圖1-12B），活絡他們的參與感；在一陣討論後，演教員再進行第二波的發言，以透露更多的觀點與訊息：

圖1-12B：林老爺針對是否是否讓日本人進城與參與者進行討論

張員外：義勇軍今嘛攏在城外的山區跟日本人在對抗，為了要予日本人信任，咱應該要斷絕義勇軍的糧食，還有他們的資源。

長工甲：不可以，他們是為了咱去殺日本人，咱哪可以按呢害自己的同胞？！

張員外：義勇軍只是在破壞社會的安定，只有斷絕他們的糧食，才有可能解散義勇軍，今嘛最重要的就是趕快恢復社會安定，你們大家講對不對？

陳老闆：是啊，生活安定最重要，活著才有希望。為了要予日本人感覺咱是誠心誠意要請他們入城，我這已經準備好請願書，大家若同意，就趕快簽名支持日本人進來。

李員外：萬一沒多久朝廷的勢力又回來了，要怎麼辦？誰敢簽名？

陳老闆：不可能啦，朝廷今嘛去予日本人打得東倒西歪，軍隊貪污的貪污，誰管咱臺灣啊？他們顧自己就攏未赴[33]了。

　　張員外首先提起義勇軍可能會成為日軍進城的阻礙，因此建議斷絕他們的糧食及資源，在後濟無援的情況下，他們自可知難而退；在此軍糧問題的提出是做為下場戲的伏筆，也是後續「坐針氈」活動的導因線索。而陳老闆拿出所準備的請願書，正是這場仕紳會議戲劇行動的主要焦點物件。經常在大陸做生意的李員外，如同當時許多紳商一樣，顧慮朝廷勢力會再回來，因此不敢在請願書上簽名；長工則提醒臺灣南部還有抗日的黑旗軍，大家不該棄守。透過他們的發言，進一步將時局再做更多的描述。此時與父親一同出席會場的林榮春，聽聞長工提起黑旗軍，思及自己的好友紹興，立刻說道：「是啊，咱再觀察一陣子再講。」話才說完，迅速遭到父親的制止：「榮春，沒你的代誌[34]，你閉嘴。」林福生不希望兒子的立場影響到他擔任主席的地位及會議的目的；張員外則諷刺林榮春年少不經事：

張員外：（起身）少年仔，你不知道臺灣總統唐景崧已經驚得跑返去大陸了，你還寄望劉永福的黑旗軍？別憨啦，義勇軍、黑旗軍是不可能拿柴刀、還是菜刀就會打贏日本人，你們要為自己、為鄉親多設想。

　　雖然張員外的話聽來有道理，然而對日軍進城仍多有疑慮的李員外，則再次提醒必須要求日軍寫一份不濫殺無辜、不沒收財產的保證書，林老爺則催促大家還是得先簽請願書才有談判的空間，多慮的李員外提出一個重要而實際的問題，「誰該去送請願書？」大家互推，吵吵鬧鬧，無一定論，景象彷如臺北城經驗的翻版，此時張員外忽然拱出請林榮春去最為恰當：

[33] 未赴：來不及。
[34] 代誌：事情。

張員外：唉呀，別吵啦，我看就林老爺你去嘛，你兒子[35]不是跟一個美
　　　　國記者真好，請美國人跟你們做伙去最安全了。

在此所指的美國記者是禮密臣，蓋因臺北城的仕紳會議與當時外僑的
積極運作十分有關，因此張員外也相信有「外人相助」，人身安全絕對沒問
題。林老爺眼看事情波及到自己的兒子，連忙轉移焦點：

林福生：我看今仔日就先處理請願書的代誌，日後看要派啥人去送請
　　　　願書咱再來慢慢參詳[36]，這樣好否？

圖 1-13B：紳商紛紛表示同意，開始鼓動參與者一起來簽名，
　　　　　　長工眼看紳商勢力龐大，憤而離去

將專注力先拉回簽請願書的問題上，幾位紳商紛紛表示同意，開始鼓
動參與者一起來簽名，長工眼看紳商勢力龐大，憤而離去（圖 1-13B）：

長工甲：你們這群狼狽為奸的生意人，你們哪知道日本人來了，咱就
　　　　要改姓換祖，若按呢咱敢對得起為家鄉拼戰的臺灣人？

[35] 兒子讀音「後生」。
[36] 參詳：商量。

長工不僅是義勇軍的支持者，同時從愛鄉愛祖的角度來表達臺灣人的價值，以提供參與者另一個可能的觀點。

　　這場戲乃模擬臺北城所進行的一場關於是否迎接日軍進城所召開的「仕紳會議」而寫，其中的支持、質疑、掛慮各是什麼？簽不簽名？誰該去送請願書？與會出席者各有意見，凸顯局勢的詭譎不明，與眾人內心的忐忑不安。會議的高潮是進行「選邊站」活動，同意日軍進城者，得在「請願書」上蓋上手印，以茲為證（圖 1-14B～1-16B）；反對日軍進城者則站到會議場上的另一邊。這場「仕紳會議」讓參與者進入一虛擬的歷史空間，透過角色扮演來抒發己見，經由討論來聆聽各方意見，於真實與虛擬間穿梭，身歷一場 1895 年「神入」歷史的機會。參與者因為直接地「參與」戲劇，成為劇中人，感官隨著虛擬情境的「異樣」經驗而興奮起來，當「仕紳會議」結束，他們再走回林家場景（圖 1-17C），心情便與之前大不相同，他們知道自己「曾是」劇中人，無形中就能與戲有了更多的連結，是本劇互動策略得以繼續推動發展的關鍵場次。

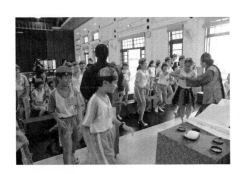

圖 1-14B：參與者以行動表示是否贊成日軍進城，支持者往前，
　　　　　在請願書上面蓋手印

圖 1-15B：同意日軍進城者，在「請願書」上蓋上手印

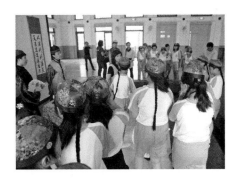

圖 1-16 B：贊同者、不贊同者，分邊站

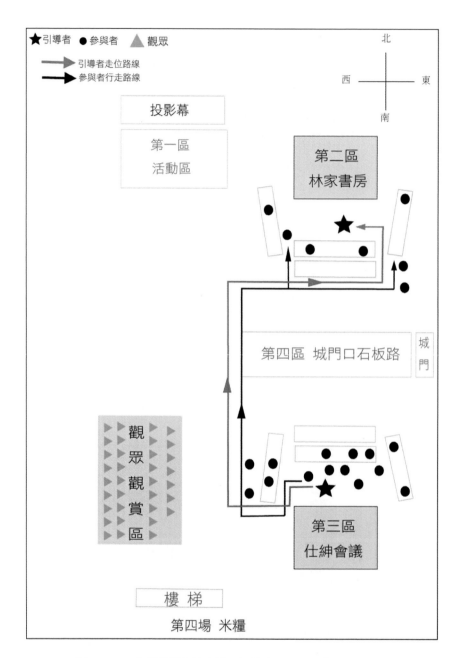

圖 1-17C：參與者從仕紳會議現場離開，返回林家書房動線圖

第四場：米糧

參與者在仕紳會議後，重回林家書房場景，坐定後，引導者先總結仕紳會議的後續發展，「林老爺決定挺身而出，帶著請願書到日本軍部去表達城民的意見。」並說明林福生挺身而出的目的是「除了顧及城裡的安危，當然也考量到自己做買賣的需求，他和城裡的生意人一樣，都盼望日本軍隊趕快進城來維持治安，早點恢復往昔太平的日子。」重申當時人們對社會安定的需求。接著，將戲引入第四場「米糧」：

> 引導者：就在他（林福生）準備去日本軍營送請願書的前兩天，去參
> 　　　　加義勇軍的邱紹興偷偷跑回來找林榮春，我們來看看邱紹興
> 　　　　回來做什麼？

原來去當義勇軍抗日的邱紹興匆匆地返回林家，一進榮春書房，他趕緊將門關上，並對榮春解釋：「我不想要連累你，還是要較細意的。」看到此情形，榮春心疼地說：

> 林榮春：日本軍隊已經一步一步落南來了，我聽講他們又增加兩個軍
> 　　　　師團要來接收臺灣，現在日本的部隊越來越多，義勇軍恐怕
> 　　　　不是他們的對手。

義勇軍在八卦山戰役敗陣，折損許多大將，反抗軍勢力大挫，而日軍新的作戰計畫卻即將展開，面對此情況，榮春只能勸說抗日行動的不可為，但紹興卻更加義無反顧地表示犧牲的決心，並說明：「咱總是要活得有志氣，貪生怕死只是予日本人看無賢[37]，以後還不知道他們會安怎欺負咱臺灣人？」即便犧牲，但總要讓日本人知道臺灣人不是好欺負的；榮春認為白白犧牲是毫無用處，紹興以古先訓來回應他的看法：

[37] 看無賢：看不起。

邱紹興：少爺，你較早教我讀冊[38]的時陣，曾講過一位文天祥先生，伊那款勇敢的精神也是留到今嘛；阮的抗日精神，就是要予後代子孫做模樣，予他們知道咱是有勇氣、有骨氣，不是隨隨便便[39]就來投降。前一陣子，在桃園、新竹、苗栗，日本人不分男的女的老的少年的，看到就殺，他們用這種殘忍的手段要來壓制臺灣人的抗日行動，我跟義勇軍的兄弟沿路收埋真多無辜的屍體，其中有真多囝仔、婦人跟老伙仔，想到那個情景，就足辛酸的。

　　紹興以文天祥為例來稱許勇氣與忠誠的生命價值，並強調立榜樣給後代的必要；接著述及 7 月中下旬，日軍在桃竹苗實施「無差別掃蕩」，濫殺無辜、焚燬屋舍的殘暴行動，臺灣人遭受到如此迫害，做為反抗軍的他，豈能容忍？邱紹興的無畏精神，代表著另種臺灣人的凜然之氣，這股強烈的意志很容易煽動參與者的認同。然而榮春卻提醒著：「不過再繼續抗日，可能會犧牲到更較多無辜的百姓，你們敢有考慮過？」這一拍，對受邱紹興行為感動的參與者而言，可謂棒喝一擊，逼著他們從現實角度來思索問題；紹興經此問，一時無法回答，但對照過去日軍的殘暴行動，他質疑著：「但是你也不能保證，阮不反抗，日本軍隊就不會濫殺無辜。」是啊，一切都這麼的沒有確定性，沒有人可以保證臺灣未來處境會是如何，什麼樣的選擇才是對；但現實是，「咱城裡已經準備要予日本人進城，真多人攏簽請願書……」榮春揭露現狀讓紹興面對，紹興生氣而責備地說：

邱紹興：又是一群生意人的主意？
林榮春：（點頭）嗯，當然也有真多鄉親的看法。

[38] 讀冊：讀書。
[39] 亦可讀成「青青菜菜」。

邱紹興：生意人顧自己，一點也無錯，他們頭殼想的永遠只有自己囊
　　　　袋仔[40]的錢。（停）老爺也有簽請願書？

林榮春：（尷尬的點頭）嗯，後日伊還要拿請願書去予日本人。

邱紹興：（驚訝的）這……

　　雖然榮春解釋，希望日軍進城的決定是多數鄉親的看法，但令紹興訝
異的是，林老爺居然是送請願書的代表，如此一來更讓他的處境顯得難堪，
榮春接著說：「我也不同意我阿爹按呢做，不過我無法度[41]可阻擋……，阮
阿爹講，日子安定比什麼攏還重要，活著才有希望，抗日只是白了工。」
再次重申鄉親對社會安定的渴望；紹興轉而詢問榮春的意見：

邱紹興：那你呢？你也支持日本人進城？

林榮春：我……我不知道……，戰爭死傷這麼多人，實在太殘忍，……
　　　　不過我也不願意予日本人進城……我真的不知道應該安怎做？

　　紹興希望榮春對日軍進城的看法作表態，卻問出榮春的莫衷一是，為
後續「坐針氈」活動做伏筆；這場戲也藉著榮春與紹興的對談，交代「乙
未戰爭」的發展情形，提供參與者更多當時代的資訊，為「坐針氈」做準
備。邱紹興在瞭解現狀後，仍不得不鼓起勇氣說出此行的目的：

邱紹興：少爺，……我……我想要請你湊相工，不過，這咧時陣不知
　　　　道敢可以講？

林榮春：你做你講。

邱紹興：阮義勇軍的糧食快要沒了，你敢可以幫我們款些糧食？

林榮春：這……

[40] 囊袋仔：口袋。

[41] 無法度：沒辦法。

邱紹興：我知道按呢做會予你真為難，尤其老爺後日就要去日本軍營
　　　　送請願書……你若給義勇軍湊相工，傳出去，一定會予日本
　　　　人嫌疑。

林榮春：（有點為難的）我也不是那麼貪生怕死，只是……

邱紹興：少爺，我真的不想要拖累你，不過義勇軍的兄弟已經沒糧食
　　　　可吃了，有人已經生病，我真正是無法度了，要不，你先予
　　　　我一點米，予阮先度過這幾日，剩下的我再想辦法，我今晚
　　　　就要先揹些米返去。

　　紹興所以這麼在乎榮春的看法及林老爺的態度，原來此行他是來尋求
米糧支援，在得知老爺即將前去送請願書，他更不知該如何開口，但為了
義勇軍的弟兄，他還是鼓起勇氣表明來意；林榮春得知他的需求，也的確
為難，不知如何回應，紹興不想多為難他，但求幾包可以度過幾日難關的
米糧。榮春關心的問他：「你有多少兄弟？」紹興回答約莫有一百人，林榮
春憂心地說著：「你是要安怎自己揹這多米？」然後毅然決然地說：「好啦，
明天晚上你找些手腳[42]來，我會準備一台牛車予你載米出城。」原來，林榮
春的猶豫，是在盤算該怎麼幫助紹興，雖然他不支持義勇軍此時的抵抗行
動，但為了好友，他以義氣相挺，慨然答應籌糧，紹興激動地跪下答謝（圖
1-18A）：

[42] 手腳：幫手。

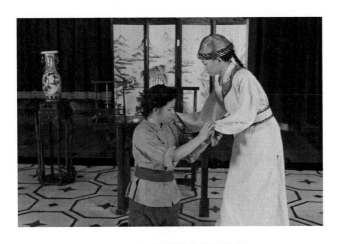

圖 1-18A：紹興激動跪下答謝

邱紹興：少爺多謝你（跪拜）。

林榮春：（攙扶紹興起來）你這是在做啥？

邱紹興：少爺，阮強[43]要走投無路了。

林榮春：若事不可為，那就不要再打，返來啦。

邱紹興：不行，不行，阮已經有戰死的決心，這遍一定要戰下去，為了家鄉的土地，阮絕對不要向日本軍點頭。

　　紹興這一跪，真情流露，說出義勇軍走投無路的難堪，榮春心疼地勸說不要做無畏的犧牲，但紹興再次表明白非戰不可的決心，此時嗩吶聲悄悄揚起，似在訴說著紹興的悲戚。戲在此暫告一段落，引導者悄悄地走向前，詢問觀眾：

・邱紹興說「阮已經有戰死的決心，阮絕對不要向日本軍點頭」這句話是怎麼樣的心情？

・你們認同（支持）邱紹興現在的決定嗎？為什麼？
（請參與者舉手表示支持與否）

[43] 強：就要。

這場戲透過林榮春、邱紹興間的對話，不僅鋪寫歷史，也透過兩人間的友誼，來傳遞傳統價值中最為人們所敬重的忠義精神；戲每走到此處，參與者的靜默專注，總在劇場中凝聚一股如布魯克所形容的碳弧燈兩極碰觸的火花，令人動容。孩童一方面為劇中榮春與紹興可貴的友情所動容，另方面則又擔心紹興的安危，充分表現他們對劇中角色深切關懷之意；如此一來也加深他們對當時代百姓兩難處境的體會，因此當引導者請他們舉手表示是否支持紹興的決定時，有許多參與者都表示很猶豫。

第五場：兩難

承接第四場「米糧」，引導者緊接著為第五場做開場：

> 引導者：邱紹興離開後，隔天一早林榮春就急著張羅米糧給邱紹興的義勇軍，林老爺等了榮春一個早上，一直沒看見他的人影，就在這個時候，他聽見了榮春的腳步聲，便急著把榮春叫了去。

引導者下場後，坐在書桌前打算盤記帳的林老爺，立刻呼叫兒子榮春，直到榮春匆忙進屋，林老爺略微不悅地責備他：「你這一透早攏在無閒[44]什麼，找你找半天[45]啊。」瞞著父親籌備米糧的榮春便欺騙父親是到店裡走走看看，順便去看貨品；林老爺聞之，大為歡喜，沒想到一向不愛打理生意的兒子居然有了改變，於是提醒他明天要一同前往日本軍營送請願書，雖然榮春一再推託，但林老爺還是執意要他一同前往，並提醒他備妥牛車載米糧做為給日軍的見面禮。聽到父親的吩咐，已答應要接濟義勇軍米糧的榮春頓時慌張起來，開始以各種理由希望能打消父親送軍糧到日本軍營的念頭：

[44] 無閒：忙。
[45] 找半天：讀音「找歸甫」。

林榮春：阿爹，送請願書就已經真無面子了，你還要送軍糧去予日本人，以後人攏會講咱林家是日本走狗，甘若[46]會曉向日本人點頭行禮。

林福生：他們識什麼？咱冒著生命危險為全城的安定去到日本軍營，是不是可以平安返來，攏無人可以給咱保證。攔再講，阿爹按呢做也是為了咱的生意，識時務者為俊傑，你敢毋識？

林榮春先提醒父親此行有可能遭致「走狗」罵名，父親則認為此行是冒著生命危險前往，不僅關係著全城的安危，也關係著家族的生意。當年辜顯榮迎日軍進入臺北城有兩極的榮辱評價，一則稱讚他的勇氣，在無人敢前往與日軍交涉的情況下，他一馬當先，保住臺北城的安定；二則以「漢奸」詆罵他，認為他為個人事業，不顧民族自尊，引賊入城，並於日後一再逢迎日本人，取得相關資源。林福生在此有某部分辜顯榮的影子，但巧妙地以虛擬角色的「陌生化」手法，使其角色不受歷史人物史實的限制所拘泥，以讓參與者有更多的想像空間，得以進行批判與分析。林榮春繼續勸說父親：「送請願書可以予別人去做，咱顧好自己的生意就好了。」父親則語重心長地說：

林福生：事到如今，咱今嘛是不去不行[47]，咱這樣做也是在替甘苦的老百姓解決問題，……若再按呢亂下去，大家的性命恐怕攏會有危險。

林榮春：不過誰可以保障，日本人來了會更佳好？

林福生：至少我看臺北城今嘛就真好真安定。

林榮春：說不定那是日本人先做一咧樣，你沒聽講日本軍在桃園、新竹、苗栗那些所在殺死真多無辜的百姓。

林福生：這要怪就要怪義勇軍，無他們的抗日行動，日本人也不會亂殺無辜。

[46] 甘若：只有。

[47] 不行：讀音「未駛」。

林榮春：所以咱就要認輸？

林福生：你要按呢講也可以，活著總是可以做些代誌，總比白白犧牲
　　　　還有價值。（停）說不定這遍是咱的機會，反勢[48]咱可以親像
　　　　臺北的辜顯榮那樣前途無量。好了，時間不早了，不跟你爭
　　　　辯了，快去準備糧食，晚上好好休息。

　　林老爺送請願書是勢在必行，在這段他與兒子針對時局你來我往的交鋒
中，重新整合前面幾場有關此議題所陳述的異元價值，指出當時臺灣人民何
去何從的徬徨無奈，加深參與者對此議題的看法，同時為後續的「坐針氈」
及「日軍進城」兩場戲／活動預作準備。林老爺不見得對他自己的決定多有
信心，但他願意冒險試試看；兒子榮春見無法改變父親的決定，只好坦承：
「阿爹，我牛車已經借予別人了。」已盤算好一切的林福生，聞之勃然大怒，
逼著榮春儘快解決此事：

林福生：去把牛車討返來，這件代誌真重要。

林榮春：不行啦，我已經借人了，他們也真需要。

林福生：去討返來，你分明是七月半鴨仔不知死活[49]，這事關重大，你
　　　　快去處理。

林榮春：咱可以慢兩天再去日本軍營。

林福生：你講什麼瘋話，這樣重大的代誌哪可以講改就改。我下午就
　　　　要看到牛車還有糧食，這件代誌真重要，攸關咱整個城還有
　　　　你老父的生命，你知道否？

　　榮春不能洩漏借米糧給紹興的義勇軍，父親則誤以為兒子事不關己的態
度，是將送請願的事當兒戲處理，最後以個人性命及全城安危來威脅榮春茲事

[48] 反勢：說不定。

[49] 七月半鴨仔不知死活：罵人不知死活。每年農曆七月十五中元節，臺灣民間祭拜好兄弟，牲禮一
　　定少不了鴨；所以，常以此諺語來罵一些搞不清楚狀況，不知死期將至的人。

體大。戲在此嘎然而止，林福生父子成「靜像」，父子衝突形成靜默的張力。引導者出，詢問參與者：「林老爺為什麼這麼生氣？」以重新釐清衝突形成的原因；接著問：「林榮春是不是面臨到一個兩難問題？」順此提問，開啟下一段「坐針氈」活動的進行，透過林榮春面對牛車與米糧問題所引發的兩難困境，來與參與者一同商議解決問題的辦法（詳見下節「互動策略──坐針氈」內容）。「兩難困境」最常用來做為教習劇場的戲劇衝突，戲劇演出通常會在此衝突的高點暫歇下來，以安排互動劇場活動來深化議題的討論。前面幾場戲中已建立林榮春「有情有義」的特質，較易吸引參與者對他的認同，願意和他面對面交談，藉此雙方互動的機會，幫助參與者以更多元的角度來瞭解當時人們的處境，一種不知未來的惶惑感，讓戲的主題目標再往前跨進一步。

第六場：日本進城

結束「坐針氈」活動，引導者再次承上引下，讓戲繼續往前推進：

> 引導者：剛剛大家都試著和榮春聊一聊，榮春也綜合了大家的意見做出最妥善的安排，但不能改變的事實是，日本人要進城來了；就在日本人進城的前一天，林老爺製作了日本國旗準備發送給大家。日本人進城的那天早上，城民們都聚集在城門口，現在我要請大家跟我一起到城門口……

林老爺順利完成送請願書去日本軍營的任務後，日本進城的日子就要到來，引導者再次邀請參與者扮演城民，一起移動位置，走至城門口迎接日軍（圖1-19C）。當他們抵達象徵「城門」口前的石板路上，林福生父子早已站在城門口前，手持日章旗成「靜像」做等待狀（圖1-20A）。這一場「日本進城」迎接日軍的戲，全由參與者「演出」，他們在引導者的指引下，自行決定是否手持日章旗（圖1-21B）？計畫站在石板路的哪一個位置迎日軍？

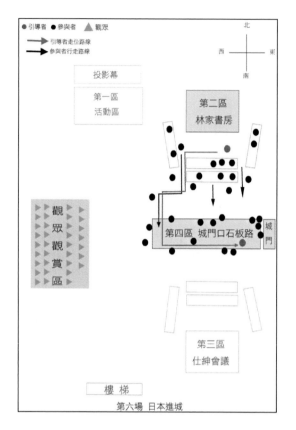

圖1-19C：參與者扮演起城民，前往石板路上迎接日軍動線圖

圖1-20A：在城門口成「靜像」的林家父子

圖 1-21B：參與者可以自行選擇是否拿日本旗幟迎接日軍

圖 1-22B：參與者扮演城民，於城門口迎接日軍，身歷其境感受歷史的重要時刻

引導者：現在我給大家五拍的時間，五拍內請走到你預備迎接、等候
　　　　日本軍隊的位置，越靠近城門，表示你越歡迎日本人進城，
　　　　離城門越遠表示你不歡迎日本人進城。好，現在開始行動，
　　　　一、二、三、四、五、定格（音樂收）。再三分鐘日本軍隊就
　　　　要進城了，想想你現在的心情是什麼？（馬蹄聲、行軍聲，

嗩吶音樂漸漸響起）城門漸漸打開了……（城門開啟），遠遠
地可以聽到日本軍隊行軍的聲音，還有馬蹄的聲音，你的心
情又是什麼？

（引導者輕拍每位參與者，詢問他們此時的心情。）

　　引導者先給參與者五拍的時間來決定他們的行動，以所站位置離城門
的遠近來表示其態度；接著將虛擬時間壓縮在「三分鐘」後日軍即將進城
的時刻，企圖製造更為緊張的氣氛；最後在一陣象徵日軍已逼臨城門口的
馬蹄聲、行軍聲與嗩吶聲所交錯的音效中，城門漸漸開啟，「城民」（參與
者）的引頸期盼燃為戲劇的高潮點，固著的等待凝為舞台上的張力。此段
情節同時結合「凍結瞬間重要時刻」策略，以戲劇裡的某個重要時刻，讓
參與者透過模擬的「場景」來領悟當時的景況，將參與者的情緒引入「神
入歷史」的最高峰（圖 1-22B）；在音效的引導渲染中，參與者化為城民站
在石板路上，體會 1895 年臺灣人民面對日軍進城的那個「特殊時刻」，複
雜的心情與嗩吶悲歌相互映照，戲在此漸入尾聲。最後引導者穿梭在參與
者間敘述，作為整齣戲的下降「收場」（denouement）（圖 1-23B）：

圖 1-23B：引導者穿梭在參與者間，為整齣戲收場

引導者：1895乙未年，日軍從臺灣北部一路往南攻陷桃園、新竹、苗栗、彰化、雲林、嘉義、10月23日攻佔臺南，至此日本殖民統治正式進入臺灣，展開了五十年的對臺殖民統治，臺灣歷史也因此進入一段很不一樣的年代。

　　戲在此做落幕，引導者請參與者放鬆，大家圍坐進行討論與回饋。引導者詢問大家，生活在1895那個年代難不難？對於日軍進城的態度，在「仕紳會議」與最後「日本進城」站在城門口等待，所做的決定是否相同？為什麼？

　　綜合論之，《一八九五　開城門》運用三個主要人物林榮春、林福生、邱紹興之所思所行，來做為當時代人物的代言者，他們立場不同，有各自的價值觀，透過他們開啟參與者對當時代人物的瞭解。結構上以友情與親情間的糾葛為主線，透過林榮春的兩難，來關照變動時局中小人物的徬徨無定；內容兼以情義相挺的友誼來牽動參與者的情感，催化入戲；演出並與劇場互動策略交錯進行，參與者在「觀戲」與「扮演」間穿梭，虛擬情境因入戲而幻真，層層鋪疊，終達「神入歷史」的目標。

導演策略說明及與演教員的工作方法

《一八九五　開城門》導演的工作除了歷史研究與劇本分析等案頭工作外，劇場實踐上可以分幾個項目來談：一、為劇場美學，包含（一）動畫片的使用、（二）移動的舞台、（三）音樂的催化等；二、為互動劇場策略的運用，包含（一）靜像、（二）角色扮演、（三）坐針氈、（四）會議等慣例的使用；三、為演教員的訓練。以下分別說明：

一、劇場美學

（一）以生動的動畫片說史

為使參與者更加瞭解 1895 年中、日簽訂馬關條約後，日軍進入臺灣，及臺灣民主國成立的背景，因此安排引導者在第一場的活動中，有一長段說史的表演，導演除了要求引導者說故事時儀態語調的生動活潑外，另外運用動畫片輔以說明，增加孩童聽史的樂趣。動畫片的規劃如下：

引導者台詞	動畫片	演教員位置
小朋友在歷史課本上有沒有讀到「馬關條約」？這是發生在 1895 年，距離現在快要 115 年了。		
當時日本和中國打戰，中國吃了大敗戰，就和日本簽定了「馬關條約」，		

引導者台詞	動畫片	演教員位置
在條約裡中國答應把臺灣送給日本做賠償。（問小朋友）小朋友，如果有一天你住的地方突然來了不認識的人要管你們，你們會不會害怕？	 	
當時很多臺灣仕紳非常害怕日本來佔領臺灣，於是一些地方有力人士就寫信給中國朝廷，		
希望他們不要放棄臺灣，可以派更多軍隊來這裡；		
但是當時的中國朝廷已經跟日本打仗打輸了。		
要應付的事情實在太多，沒有餘力可以處理南邊的臺灣問題。		

引導者台詞	動畫片	演教員位置
當時擔任臺灣巡撫的唐景崧在眾人的慇懃期盼下，便成立了「臺灣民主國」，當上大總統，他們也設計了一面「藍底黃虎」的國旗，國號「永清」，象徵臺灣已成為一個獨立的國家，希望藉此引起國際列強的注意，進而能干涉日本接收臺灣。但在臺灣民主國建立後，列強並沒有如預期的出面干涉，而且臺灣民主國的軍隊良莠不齊，領導者也沒有真正抗日的打算。	先出現唐景崧畫面數秒，黃虎旗才慢慢出現，此時唐景崧的眼珠子會跟著轉動	
因此日本一路從臺灣東北部的澳底登陸後。		
經過三貂嶺、瑞芳，進入基隆城，		
接著就攻下獅球嶺，		
直逼臺北城，		

引導者台詞	動畫片	演教員位置
成立才短短十天的「臺灣民主國」也跟著瓦解，		
總統跑了，散亂的民主國士兵很久沒有拿到薪餉，就到處搶劫，		
小偷盜匪也趁機起來作亂，臺北城陷入一片混亂，大家都不敢隨便出門。		

　　這段動畫片由柯世宏老師所設計，以生動活潑的人物造型吸引孩童的注意力，但為了不讓孩童因觀看動畫片而無法專心聆聽演教員的歷史解說，因此動畫片的換片不宜太過頻繁，如此孩童才能兼顧觀看與聆聽，以具備相關歷史資訊，利於下一階段揣摩「照片：臺灣民主國瓦解後的臺北城」靜像活動的進行，及後續情節的推動。

　　由於這是一段長篇的歷史敘述，演教員的口條相對的格外重要，不僅要字字清楚，且要說得生動有趣，再輔以簡單的走位，搭配動畫片的播放，如此才能讓枯燥的歷史活潑躍動起來。

（二）移動的舞台

　　由於臺史博場地尚未完工，演出場地便改在較具歷史意義的臺南武德殿[50]做為替代展演場所。「武德殿」原是日本平安時代的殿舍，主要做為觀

[50]　臺南武德殿位於忠義國小內，現為學校禮堂及學生的多元活動空間。

賞馬賽等活動之用；現今所稱的「武德殿」則是 1895 年位於京都的「大日本武德會」，為發揚日本核心價值及提倡國民軍事化教育，而在日本本島及海外殖民地大力推廣武道，其武館便沿用平安時代的「武德殿」名稱[51]。1906年日本在臺灣成立「大日本武德會臺灣支部」，積極在臺推廣武道，廣設「演武場」（即武德殿），建築採用傳統及式社殿形式，主要做為柔道及劍道的練習場所，內部還設有神龕供參拜之用。臺南武德殿原位於臺南大正公園（今民生綠園）東側，1936 年（昭和十一年）移至現址，緊鄰孔廟及當時的臺南神社[52]。《一八九五　開城門》選擇於武德殿演出，能反映殖民時期日本的黷武價值，對照本劇主題，別有另番意義（圖 1-24C、1-25C）。

圖 1-24C：武德殿外觀

[51] 參維基百科及臺灣大百科全書。
[52] 同上，及臺南市政府文化局網站。

圖 1-25C：武德殿內部

　　本劇結構以戲劇情節與大量互動劇場形式互疊交織而成，舞台仿歐洲中古世紀教堂演出景觀站[53]的概念，將不同場景分設在劇場的不同空間裡（圖 1-26C），藉由參與者隨著場次變化，步入另一時空，起而行的「行動」（詳見前段「劇本分析」），來製造身歷其境的幻化感；因空間流動所形成的脈動，進入「神入歷史」的情境中。以下依武德殿的空間，分別說明各場景分佈的情況：

1. 第一區／活動區：為前導活動、第一場「照片：臺灣民主國瓦解後的臺北城」，及動畫片故事講解與靜像活動、謠言圈活動的進行（圖 1-27C）。

2. 第二區／林家書房：為第二場「辭行」、第四場「米糧」、第五場「兩難」及「坐針氈」活動的進行（圖 1-28C）。

3. 第三區／仕紳會議場：為第三場參與者角色扮演，共同參與的「仕紳會議」（圖 1-30C）。

4. 第四區：運用作為兩個不同空間

[53] 景觀站（Aedes）是簡單的景觀佈置點，用來標明事件發生的地點，演出中各景觀佈置都留在原地，不加撤換。參胡耀恆，1989，《世界戲劇藝術欣賞》，臺北：志文，頁 147。

1) 仕紳會議過渡空間：為參與者戴上瓜皮帽、想像自己成為參與「仕紳會議」角色的準備區；此區與「城門口石板路」是同一空間，但未鋪上石板路（圖1-29C）。

2) 城門口石板路：為第六場「日本進城」的場景，地板鋪上石板路（圖1-31C）。

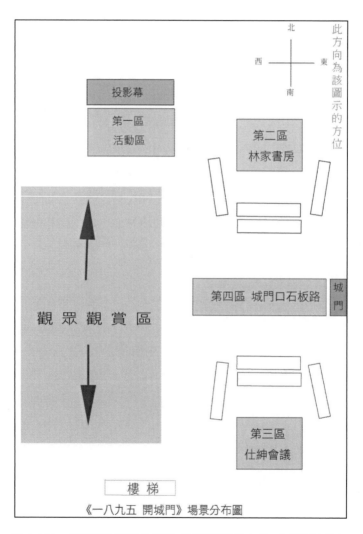

《一八九五 開城門》場景分布圖

圖1-26C：武德殿內場景分佈圖（圖示所指的方向，為該圖方位）

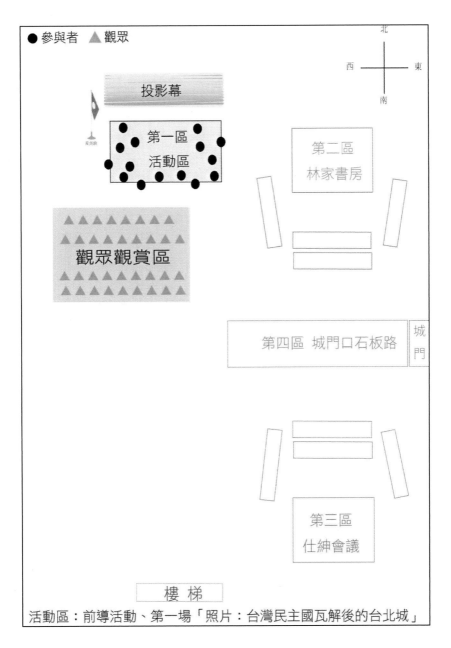

圖1-27C：活動區：為前導活動、第一場「照片：臺灣民主國瓦解後的臺北城」
　　　　　場景分佈圖

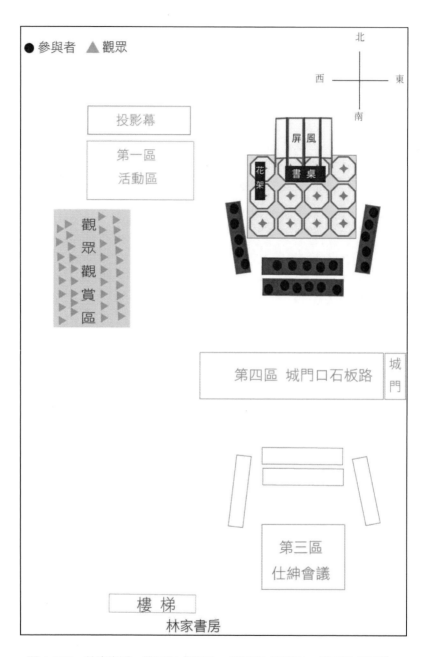

圖 1-28C：林家書房：第二場「辭行」、第四場「米糧」、第五場「兩難」場景分佈圖

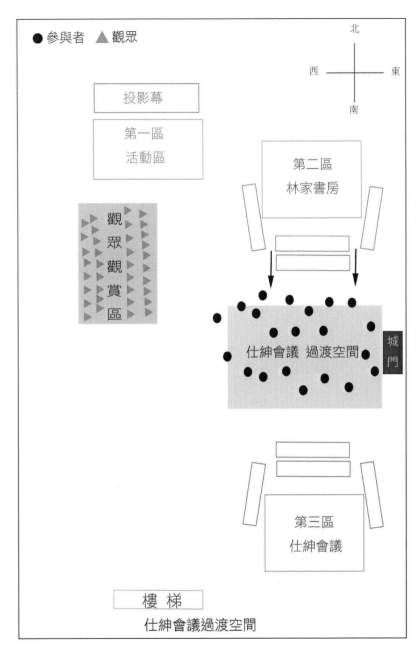

圖 1-29C：仕紳會議過渡空間。為參與者戴上瓜皮帽、想像自己成為「仕紳會議」角色的
準備區場景分佈圖

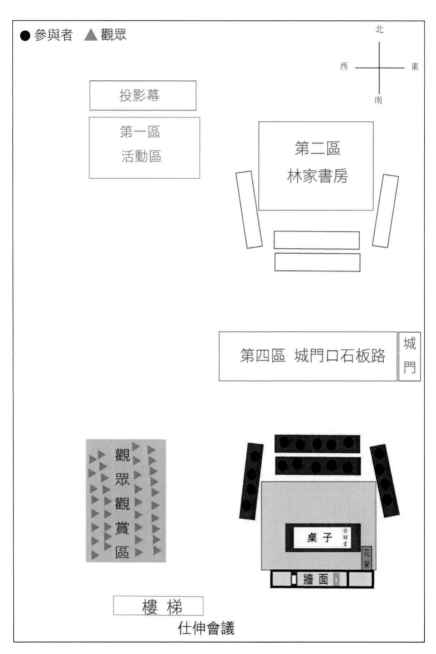

圖 1-30C：仕紳會議場景分佈圖

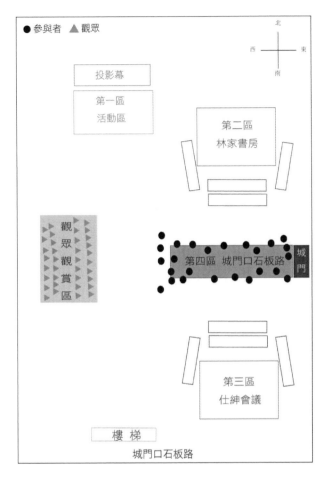

圖 1-31C：城門口石板路：為第六場「日本進城」的場景分佈圖

　　以上場景各自獨立在劇場的不同空間，演出中由引導者帶領參與者穿梭其間，彷如進入不同的「時光隧道」，置身其中的新奇感與臨場感也渲染出活潑的律動。林家書房與仕紳會議場以局部寫實手法，營造仿古氣息。林家書房的道具以古典咖啡色系為主，屏風則是米白色背景的山水畫，地板以耀眼的鵝黃色為基底，使場景在穩重中不失活潑調性，如此較能吸引參與者的目光（圖 1-32B）。而「仕紳會議」是一個開放討論的空間，為營造自由對談的氛圍，以樸素的色澤做為主要色系（圖 1-33B），呈現一

種「安靜陪伴」的姿態，讓帶著醒目紅藍相間瓜皮帽的與會者得以盡情發言，不受干擾（章琍吟，2010：70）；會議場背景為咖啡色勾邊的白色牆面，古意盎然，牆面上以兩幅字軸為裝飾，莊重簡要，其中一幅字軸顯而易見寫著道德經「人法地、地法天、天法道、道法自然」數語，似在暗示著會議得面對「變」與「順應」的問題；上舞台則擺設一張鋪上灰色印花桌巾的長桌，沈穩持重地「載負著」請願書簽署的重任。

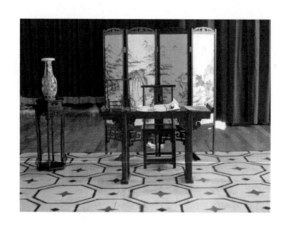

圖 1-32B：林家書房場景

圖 1-33B：仕紳會議場景

最後「日軍進城」的城門口石板路場景，將演出場地正殿的木門擬為「城門」（圖1-34B），此門是日治時期「武德殿」用來做為進入神龕朝拜的出入口[54]，今轉化為「城門」，隱喻日本勢力的侵入；準備開門的演教員則站在門外等候，以門的開啟來象徵日軍進城的情境（圖1-35B）。舞台地板運用繪景的灰石板景片自「城門」延伸鋪排，作為城民「夾道」迎接日軍的象徵，參與者以行動來表達是否歡迎日軍進城，自行決定要站在石板路的哪個位置，與城門的遠近距離代表著參與者的立場；整體場景設置和參與者的行動產生密切的連結，場景也因而有更豐富的歷史意象。《一八九五開城門》透過行動空間的流動規劃，拉近參與者與表演者間的距離，使參與者能在劇場中全然打開自己，並能保持高度自覺，以適時回應戲劇中的衝突與兩難，美學距離在參與者入戲與出戲間應然形成。針對本劇空間的流動，戲劇教育學者陳韻文表示[55]：

> 經由身體空間的變換，孩子不僅被引導在現實與戲劇情境間切換身份，意識也在聽講的學生與看戲的觀眾（被動參與）、戲外的提問者／評論者（互動參與）、入戲的提問者／評論者間（主動參與）流動。其結果是，孩子對事件的意義感和歷史的參與感變得深刻，從開始以迄結束，不少孩子基於不同的理由，使得立場產生變化，做出不同的選擇。（2010：385）

54　臺南市政府文化局網站。
55　陳韻文，2009，〈移動的觀點——記【開城・入府・戲臺灣】歷史、戲劇與當下的三方通話〉，《戲劇學刊》第十一期，頁383-388。

圖 1-34B：武德殿正門

圖 1-35B：演教員站在門外開門

布萊希特認為教育劇的「教育成效是透過實際參與演出，而不是透過觀賞演出而獲得」，更進一步的說，他認為教育劇應該禁止「公開演出」（藍劍虹，2002：31、390），也就是演出中只能有「參與者」，不能有「觀眾」。教習劇場的實踐也是依循此理念，演出中通常只有「參與者」，即便有「觀眾」，也頂多是兩三位帶班導師或者前來觀摩的學校老師，如此才不會對「參與者」造成干擾。但《一八九五　開城門》是博物館計畫的製作，未來必得面對家長陪同孩童看戲的場面；而在互動式劇場中又要盡量避免不同年齡層的觀眾一起參與，以免影響孩童的自主性與自發性的參與。因此為了解決博物館開放空間的需求，《一八九五　開城門》2009 年 10 月的演出就嘗試了五場有「觀眾」的實驗場，將家長與看戲的孩童「隔離」在不同空間，也就是說，演出中同時有「觀眾」與「參與者」的存在，如此作法雖然有違傳統教習劇場的操作理念，但為了顧全博物館的推廣目的，也不失是為折衷權變的方法。演出中既然多了「觀眾」，他們自然也要隨著戲劇的進行更動位置，在這五場特殊的演出中，演教員[56]特別於開場前針對移動的方式向觀眾做說明，指引他們如何跟著演教員的指示移動位置。開演前的解說非常重要，導演得和演教員多次練習口條，指導他們如何引導觀眾行進的動線，以使觀眾能夠精準地抓到要領，於演出中跟著演教員指示順利地完成移位動作，而能不干擾演出的進行。以下以圖表說明「觀眾」移位的動線（圖 1-36C～1-40C）：

[56] 此處指沒有參與演出的工作人員。

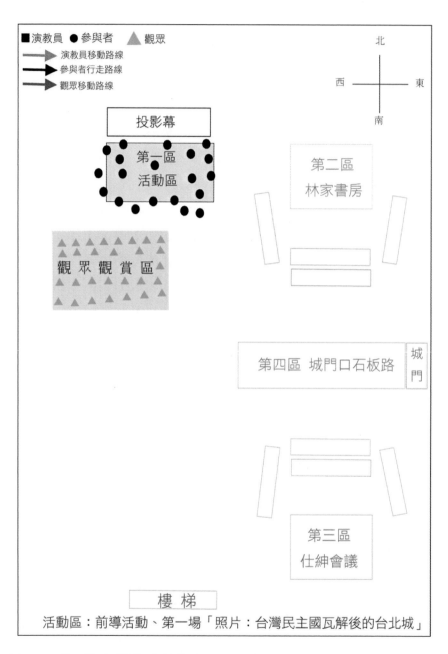

圖 1-36C：第一區／活動區：為前導活動、第一場「照片：臺灣民主國瓦解後的臺北城」。
觀眾面向北方。（此方向為該圖示方位）

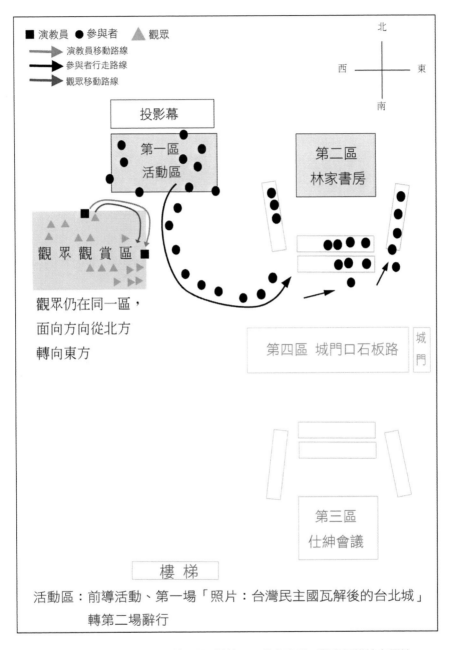

活動區：前導活動、第一場「照片：台灣民主國瓦解後的台北城」
　　　　轉第二場辭行

圖 1-37C：從第一場轉換至第二場「辭行」，林家書房。觀眾仍維持在原地，
　　　　　面向則從北方轉向東方。

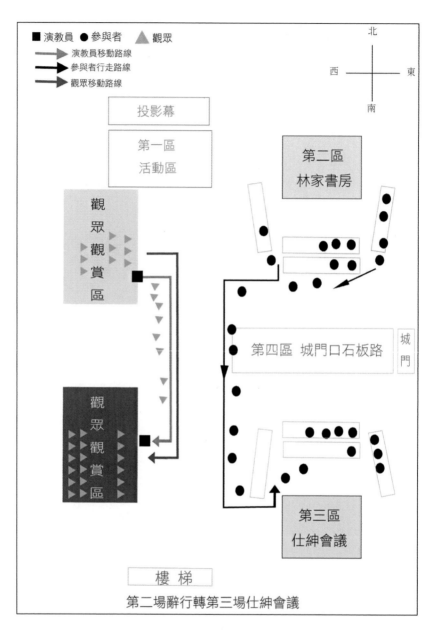

圖 1-38C：第二場「辭行」轉第三場「仕紳會議」。觀眾往南方移動。

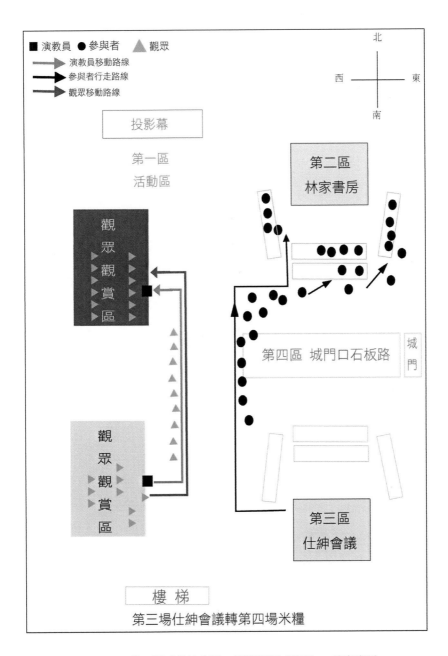

圖 1-39C：第三場「仕紳會議」轉第四場「米糧」，林家書房。
　　　　　觀眾往北方移動。

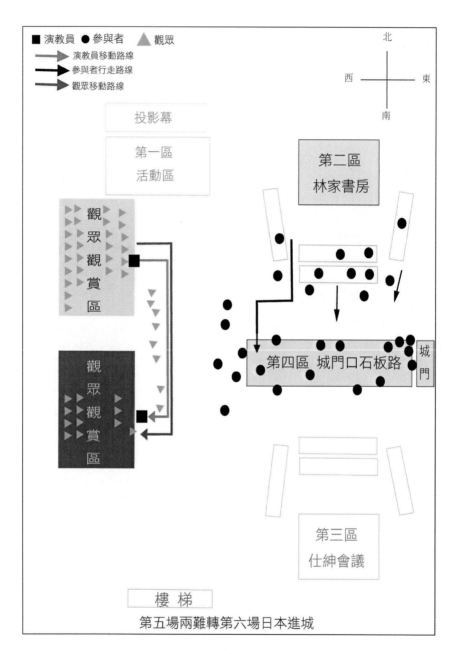

圖 1-40C：第五場「兩難」轉第六場「日本進城」，城門口石板路。
觀眾往南方移動。

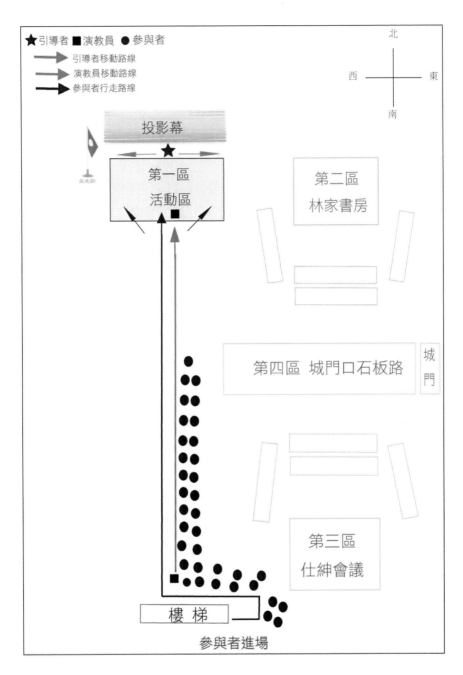

圖1-41C：參與者進入會場路線圖

（三）音樂的催化：

　　本劇無論是劇中氣氛的營造或者轉場的行進均使用大量的打擊樂，鼓聲隆隆，或輕擊或重拍，述說著當時代臺灣人處境與命運的不可知。音樂設計黃詩媛認為：「打擊樂器是最深層也最直接能夠觸動聽覺的脈動」（許瑞芳，2009：54），最能夠表達劇本中兩難困境的內心掙扎。從參與者自一樓等待區走上二樓的表演區，在一段長長的行進中，他們在演教員的引導下，伴隨著打擊樂聲魚貫而入（圖：1-41C），一種「不安」的樂音先為本劇氛圍立下伏筆[57]。

　　除了打擊樂之外，在第三場參與者進入仕紳會議場、第四場邱紹興視死如歸的決定，及第六場城民（參與者）站在城門口等待日軍進城，三場決定臺灣人民命運的重要關卡，設計者更以嗩吶來唱出人們面對大時代變動的萬般無奈。劇末，日軍進城的時刻，參與者扮演城民，手持日本國旗（有些人則選擇不拿旗）站在石板路上，悲愴的嗩吶聲交織著強烈的馬蹄聲與行軍聲，訴說著悲傷、混亂與恐懼的心情，將參與者的情緒引燃至高點，此時引導者請參與者以定格的「靜像」來呈現此時心情：「城門漸漸打開了（城門開啟），遠遠地可以聽到日本軍隊行軍的聲音，還有馬蹄的聲音，你的心情又是什麼？」（詳見後段「靜像」的說明）在引導者的敘述中，劇場裡營造出日軍進城的緊張氣氛，及一種不知未來的惶惑感。「城門開啟」是本劇的高潮點，雖然這場戲僅是以武德殿的大門做為城門的象徵，沒有實景的搭設，但在音效的催化下，參與者多能感受到一種緊張的壓迫感。有學童在學習單上寫著：「那時的音樂用得非常像」[58]、「開城門的時候很緊張」[59]；也有在問卷上「讓你印象深刻」的題目中寫著：「日本進城的聲

[57] YH 國小 6 年 9 班學童問卷，有人覺得這樣的氣氛「有點神秘感」。（10 月 7 號）
[58] CY 國小 6 年 4 班學童，10 月 9 號。
[59] 同上。

音」[60]、「開城門的時候讓我有點擔心」[61]；另有觀眾在問卷中提到「開門那一刻，令人有點心酸」[62]。

另外，在「選邊站」活動中，音樂設計編寫了一段非常紛亂的鋼琴樂音，配合著林老爺的口令，讓場面充滿混亂不協調的氣氛：

> 林福生：（對參與者）時候不早了，大家也攏發表真多意見了，你若真贊成日本人入城來，可以維持咱城裡的安定，就請過來這邊蓋章，大家攏可以自由選擇，如果你不想要蓋章，有些顧慮，這樣也不勉強，就請你站過來這位少年仔旁邊（指著長工甲所站的位置），今嘛時間不早了，我算十拍請你做出決定，要蓋印仔請過來這，一、二、三……
>
> （林福生數拍，讓參與者做出自己的決定並行動。）
>
> （參與者依是否要蓋章的決定選邊站。）
>
> （引導者出場，接續林福生數拍。）
>
> （林福生退場。）
>
> 引導者：（數拍）八、九、十，定格。……

紛亂的琴音自林老爺說：「今嘛時間不早了，我算十拍請你做出決定」開始；在琴音的渲染中，參與者做出他們的決定，或者至桌前「蓋章」支持日軍進城，或者選擇和長工站一邊反對日軍進城；混亂的琴音一直進行到引導者喊「定格」便嘎然而止，參與者回到現實空間，彼此討論做此決定的原因。在此，音樂也做了時空轉換的效應。

鋼琴聲與本劇歷史背景有種不協調的「疏離」性，在仕紳會議的「選邊站」活動中，反能製造驚異的突兀感；黃詩媛更大膽地在第四場戲，當邱紹興提到，文天祥的義勇精神與日軍殘酷的「無差別掃蕩」的長段對白

[60] CY 國小 5 年 2 班學童，6 月 4 號。
[61] 同上。
[62] CY 國小 6 年 3 班，成人觀眾，10 月 9 號。

中（參前段「劇本分析」），寫了一段悲涼的鋼琴音樂，樂聲令人心酸，然而鋼琴的現代／西方特質與鄉土／民族情懷的不搭嘎，更透露出此時此刻邱紹興所做的決定，是多麼「政治不正確」的選擇，殊不知時局的改變已在眼前。

音樂具有戲劇性的渲染效果，能直接牽動觀眾感性的靈魂，在打擊樂與嗩吶聲的催化下，參與者遊走於不同的場景空間，同時感受到時代巨變下忐忑不安的心境，在緊密的情節安排與互動策略交叉進行下，透過角色的對白與引導者的帶領，參與者不知不覺地進入虛構的歷史情境，進行不同的角色扮演，「神入歷史」教學於焉實踐。

二、互動策略的安排

觀眾的參與是教習劇場的核心，因此如何在劇中安排恰當的互動劇場策略影響著教習劇場演出的成敗。《一八九五　開城門》運用到的互動劇場慣例（conventions）主要有：靜像、角色扮演、會議、坐針氈、凍結瞬間重要時刻（此項已於前述）等，讓參與者透過「行動」來參與／學習歷史，於過程中或扮演角色，或提出他們的想法與意見，或以實際行動來表態（是否簽名蓋章？決定站在石板路的哪一個位置？）。以下針對互動策略逐一做說明：

（一）靜像（image）：

1895 年對參與者是一段久遠而陌生的年代，為了增進參與者的歷史感，戲劇演出開始之前，必須先進行一系列建構歷史氛圍的「暖身」活動，以使後續互動劇場的進行能夠更加順利。由於劇中多次用到「靜像」來做議題討論與角色扮演，因此演出前的「暖身」活動先從「靜像」入手，由一般性的指令，如游泳、打籃球、騎單車……，慢慢地進入到和本劇有關的情境動作，如寫書法、賣菜、背小孩、害怕、開心……；以及進入與劇

中有關的人物角色，如生意人、長工、強盜……。經由靜像活動「好玩有趣」的帶領，不僅放鬆參與者的情緒，同時也「預告」演出的進行將是特別而有趣的。

接著進入第一場「照片：臺灣民主國瓦解後的臺北城」，這是以參與者為「表演」主體的演出場次。首先由引導者配合動畫片解說，在日軍即將進入臺灣的時刻，臺灣民主國倉促成立到瓦解，導致臺北城陷入混亂的那段史事（詳見前段「動畫片說史」）。動畫片故事簡述完之後，引導者邀請大家共同呈現一張 1895 年臺灣民主國瓦解後，臺北城景象的「照片」，請參與者以「靜像」來扮演照片裡的一個人物；為了提供學童想像的空間與情境的進入，引導者先邀請四名演教員做示範[63]，示範的角色包含各階層：媽媽、賣豆花的人、士兵及義勇軍，並以關鍵語「1895 年 6 月 7 號前夕，日本軍隊一路攻進臺北城外，城裡群龍無首，到處都很混亂，請小朋友一起來扮演照片中的一個靜像角色」為指令，配合現場鑼鼓聲的氣氛渲染，請參與者做出某角色的動作，同時不忘提醒他們想想這個角色：「現在幾歲了？正在做什麼？此時心情如何？」以讓他們能對所設定的角色有更多的想像[64]。

在照片靜像活動結束後，為了更進一步塑造日軍進城前的詭譎不安氣氛，引導者接著進行「謠言圈」活動，使參與者想像當時有什麼現象會引發大家的不安？關於日軍進城可能會有些什麼傳言？對於日本人又有什麼想像？關於「謠言」，引導者先舉例說明：

引導者：剛剛大家都有扮演照片中的一個人物，有人扮演 xxx，有人扮演 xxx，現在請你用這個人物的想法，發散一些有關臺北城的

[63] 此項示範對於沒有機會進行「前置作業」教學活動的孩童（如博物館的遊客）非常重要，有助孩童對該歷史有多一些認識。

[64] 綜合所有場次，小朋友所扮演的台北城民照片角色有：士兵、背（或抱）小孩的媽媽、餵寶寶吃東西、發呆的、在椅子上咳嗽的八十歲老太太、賣麵的（有人強調正在舀湯）、走路的人，逃命的路人、學走路的寶寶、玩球的小孩、在哭的小孩、讀書人、乞丐、做買賣的人（有賣文具的、賣肉、賣菜的等等）、日軍（在殺人）、強盜……等等。

狀況，或者有關日本人的一些謠言，譬如：聽說唐景崧是假扮婦人抱著小孩坐船離開臺灣的；昨天我的鄰居家被搶了，小女兒還被士兵、土匪搶走了，可能去做山寨夫人了；或者，聽說日本人很愛吃狗肉，尤其是黑狗……

引導者在說明時必得唱作俱佳，幫助參與者對此段活動的瞭解，並且要強調，謠言乍聽之下是合情合理的，所以「絕對不會說，日本人有翅膀會飛」，以提醒參與者必須回到當時情境來想像，隨後兩人一組，以耳語方式，彼此傳遞有關時局及社會現象的謠言。

「靜像前導活動」與「臺灣民主國瓦解後的臺北城照片」兩項活動的進行均有暖身的意味，對於隨機組合的博物館遊客尤其重要，一方面讓他們可以逐漸熟悉劇場空間，二方面建立參與者彼此間的熟悉感，同時藉著參與一系列的「靜像」活動，感受此劇的進行是不同於一般只要「坐著看」的戲，彼此建立共識，以開展下一階段活動的進行，此步驟的重要性是絕對不能忽略的。

本劇每場小戲結束前，運用多次角色的定格「靜像」，來進行戲劇內容的討論，協助觀眾釐清問題、瞭解人物關係與事件發生的始末。此外，並運用「靜像」來做為探索角色內心活動的畫面（思想軌跡），如第六場戲「日本進城」，當引導者將參與者帶到城門口的石板路空間時，林福生、林榮春父子早已手持日章旗，表情各異地成定格站在城門口（參圖：1-20A）。引導者問參與者：

> 引導者：再過十分鐘，日本軍隊就要進城了，（指著門）日本軍隊將從這個城門口進來，沿著這條石板路走到目的地，林老爺一早就帶著榮春到城門口準備迎接日本人（音樂收），他們現在站在這裡，你們覺得他們的心情各是什麼？他們內心想說什麼話？

在看過戲劇演出，瞭解劇中人物關係，並參與過「仕紳會議」與「坐針氈」後，參與者對於林福生、林榮春父子，及有關日軍進城的態度自有一番看法，他們也能從他們的表情中體會角色各自的心情[65]。在參與者回答完問題後，引導者分別手搭林福生、林榮春的肩膀，請他們說出此時此刻的心情。林福生的回答是：「日本人就要進城來，生活就快要恢復太平了……」而林榮春的回答卻是：「我真的不知道這樣做對不對？以後的日子會有什麼變化？」這段結合「靜像」與「思想軌跡」的活動，除了進一步瞭解角色的內心想法外，也是為了給參與者一個「示範」，讓他們瞭解，接下來該如何參與有關石板路迎接日軍的靜像活動。這段石板路迎日軍的戲，引導者先給參與者五拍的時間，請他們決定好所站位置離城門的遠近為何？並提醒他們：

> 引導者：現在請你想一想：你是誰？你為什麼來到城門口？你想站在
> 這條石板路的那個位置？你的心情如何[66]？

然後以「靜像」定格所在位置，隨著嗩吶、馬蹄聲與日本行軍步伐聲的揚起，體會三分鐘後日軍即將進城，及城門打開的那一剎那內心的波動。

「靜像」活動是互動劇場最常使用的策略之一，劇中除了利用「靜像」來做為每場劇中人物的心境探索外，更結合角色扮演，讓參與者實際體會當時代人民的想法與心情，透過實際揣摩，化想像於實踐中。

[65] 針對林榮春的心情，學童的回答多數為：「很生氣」、「很煩惱」、「心情很亂」、「心不甘，情不願」等等，關於林榮春心裡想說的話，有的回答：「為什麼要讓這些人進來？」「我這樣做對嗎？」「為什麼要把我們割讓給日本人？」（以上，10月10日，自由報名，第一場）；也有回答：「日本人進城後一定不會履行契約」表示不信任的態度；甚至想著「要把菜刀插在石板路讓日本人走過去」的報復心理（以上，10月10日，自由報名，第二場），或者「幹嘛來迎接狗屁日本人」的抱怨心情（YH小學，10月7號）。針對林老爺的心情，則認為他：「很高興」、「很開心」，其內心想說的話是：「太好了，我的生意要變好了」、「治安終於可以安定了」等等。

[66] 即將開門了，該童的心情有：「很害怕」（做此回應最多）、「很緊張」、「很生氣」、「很著急／很焦急」、「很震驚」；也有些人是「很高興」、「很興奮」；或者「還好」、「很平常」；有些孩童則表示比較複雜的雙重心情：「很高興也很害怕」（10月10日，自由報名，第二場）、「很緊張也很興奮」（同上）。

（二）角色扮演（role play）與會議（meeting）

　　角色扮演讓參與者以「假裝」的身份，扮演與劇中情境相符的角色，以揣摩當時代人物的作為。前述的「靜像」活動中，已說明本劇如何運用「角色扮演」來讓參與者體會 1895 年臺灣市井小民的心情；而本劇「角色扮演」的重頭戲，則是結合「會議」慣例，由演教員與參與者聯合演出的「仕紳會議」。「會議」是戲劇教育活動中常用來做為「聽取新資訊、籌劃行動、集體作決定、討論解決」的策略（J. Neelands & T. Goode, 舒志義與李慧心譯，2005：90）。在「仕紳會議」進行之前，首先由引導者及演教員協助參與者填寫參與會議角色扮演的「名片」（圖：1-42B），以作為參加仕紳會議的「身份認證」，名片資料包括：姓名、年齡與職業，填寫完名片，再請參與者將「名片」貼在胸前，以所預設的角色身份，戴上瓜皮帽進入「仕紳會議」現場（圖：1-43B）。名片和瓜皮帽作為身份轉化的象徵物，對於參與者進行「角色扮演」[67]效力十足。這場「進入角色」的橋段，原本的設計是孩童戴上有長辮子的瓜皮帽，嗩吶音樂緩緩響起時，試想他們可以像仕紳一樣地直接進入會場，但第一次「試演」完全出乎意料之外，導致會議的進行完全走樣。那次彩排，小朋友戴上瓜皮帽興奮異常，完全失控，他們要不就是彼此「欣賞」對方戴瓜皮帽的樣子，要不就是一直甩辮子，以致進入仕紳會議現場後，許多孩童的焦點都放在那頂令他們亢奮的瓜皮帽上，根本無心安靜聆聽扮演林老爺的演教員，刻在進行的議題討論。經試演場的「震撼教育」後，導演必須另增加一項讓孩童專注「進入角色」的活動，於他們戴上瓜皮帽後，不直接進入仕紳會議場，而是先進入準備區的「過渡空間」，在嗩吶音樂的催化下，靜下來想想自己即將要扮演的角色（圖：1-44B）：

[67] 不僅是孩童對此表示印象深刻，「大家都戴帽子很好玩。」（CY 國小，6 年 3 班）、「寫名片，一起做另一個自己。」（CY 國小，6 年 4 班）；連參加「試演場」的大學部一年級學生都在問卷寫著：「『名牌』＋『帽子』，很有參與感。」、「運用帽子做道具讓每個人能夠投入角色。」（NUTN 大一生，2009/09/30，晚上）。

圖 1-42B：參與者各自書寫自己的名片

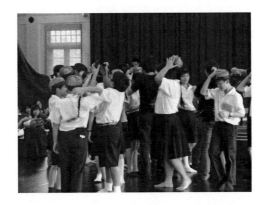

圖 1-43B：戴上瓜皮帽，準備進入「仕紳會議」現場

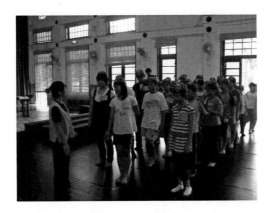

圖 1-44B：想想自己扮演的角色是用什麼姿態、立場來參加這個會議

引導者：……請閉上眼睛，想像自己就是你名片上所寫的人物，（響起
　　　　嗩吶音樂）（引導者穿梭在參與者間，依著小朋友所填寫的名
　　　　牌資料稱呼他們），現在有賣菜的XXX、賣糖的XXX，還有
　　　　當官的XXX……，一起來到仕紳會議現場外面，想想你為什
　　　　麼要來參加這個會議？你的立場是什麼？是支持日本軍隊進
　　　　城？還是反對？還是你只是來關心一下事情的變化？在會議
　　　　現場你有什麼話想說？
　　　　好，現在請大家慢慢打開眼睛，我們要一起進入仕紳會議的
　　　　現場，請大家保持自己的角色，用這個人物走路的姿態進入
　　　　會場。（嗩吶音樂更大聲）

在「準備區」停頓的這一拍中，引導者在參與者間穿梭流動，看著參與者名片上所寫的角色，一一稱呼他們，如「賣茶的陳大川」、「20歲賣水果的劉心妹」、「29歲賣土地的黎怡蓁」、「讀書人劉育成」、「18歲的鹽商潘玉龍」、「25歲的雜貨小販朱麗心」[68]等等，以提醒他們即將扮演的角色是誰？及他們參加會議的任務是什麼？當參與者有了這一拍安靜入戲的機會，進入會場就能將專注力放在議題的討論上，不再是那頂誘人的瓜皮帽了。「仕紳會議」由林福生主持，演教員們以「教師入戲」策略，一方面扮演劇中人物，另方面則像老師一樣時時留意孩童狀況，適時加入不同元素，激化他們的討論。現場在林老爺的引導下，均能熱絡討論。總而論之，參與者表示：「贊成日軍進城」的多是為了：大家的平安、社會安定、有生意做、活著才重要等等；「反對日軍進城」的則多表示：對日本人不瞭解、也許臺北城的安定是謠言、擔心日本人不遵守約定會濫殺無辜，或者考慮到民族與認同的問題等等。許多學生在問卷中都表示非常喜歡「角色扮演」的活動，一方面覺得自己「發明」名字扮演角色很有趣，也覺得這樣的活

[68] 以上引自10月7號HY國小學童所設定的角色。

動「比較好玩，能參與大人事務」[69]、「可以發表自己的意見」[70]、「可有自己的主張」[71]。而透過互動劇場形式，無論是小朋友或者成人，多數認為能對歷史有更多的瞭解，並覺得比教室裡的教學活動有意思多了。角色扮演不僅能夠提高孩童的參與興趣，能在演出中與劇中人物交會，提供自己的意見與看法，更加深他們的「價值感」，認為自己不再只是課堂裡聽課的學生，而是有所貢獻的參與者[72]（Jackson,2007a：246）。

（三）坐針氈

在戲接近尾聲前，安排因牛車、米糧問題而陷入兩難困境的林榮春來和參與者進行「坐針氈」對談，以深化有關本劇議題的討論。林榮春在劇中展現的是一個立場比較猶豫的角色，他的猶豫也反映著參與者面對時代巨變的兩難心情，因此反而能博得參與者的同情。問卷中詢問參與者與觀眾「哪一個劇中人物的想法或觀點，是讓您覺得最具共鳴的？」每一場問卷統計幾乎都是以「林榮春」獲得最多支持。問其原因，孩童的回應雖然簡單，但以「友情」、「幫好朋友」、「正義感」作回答的不在少數，可見孩童最看重的是林榮春情義相挺的人格展現；成人觀眾則較能具體說明林榮春的處境「代表大部分的人性」[73]，「心中有兩難的意見掙扎，不是全然的錯，反而是求生的方法」[74]。本劇一路鋪陳林榮春的兩難，時機成熟時置入「坐針氈」，便能輕易點燃讓台上／台下交流的火花。當父親以嚴厲的命令語氣，吩咐榮春：「我下午就要看到牛車還有糧食，這件代誌真重要，攸關

[69] CY 國小 6 年 3 班學童，10 月 9 號。
[70] CY 國小 6 年 4 班學童，10 月 9 號。
[71] 同上。
[72] 在問卷中，學生對於演出中的互動劇場策略最感興趣的，選擇「角色扮演」的人最多，其理由除了「非常有趣」、「很好玩」之外，很多孩童提到「可以發表自己的意見」、「可有自己的主張」、「可以當自己想當的職業」都是原因之一（資料來源：CY, YH 小學及參與假日場孩童的問卷統計）。
[73] WS 國小六甲、五甲為參與者，臺南教師輔導團為觀眾，2009/09/30，下午。
[74] NUTN 大一生，2009/09/30，晚上。

咱整個城還有你老父的生命，你知道否？」語帶威脅與警告，更讓榮春無以適從，榮春請求觀眾給予意見：

> 林榮春：剛剛你們攏有看到了，阮阿爹要我準備糧食還有牛車，明仔載要送米去日本軍營，不過我已經答應我的好朋友紹興，今晚要用牛車送糧食去予他們，我不知今嘛我應該安怎做，你們可以跟我講？

此段「坐針氈」先以牛車問題為餌，聚焦問題讓參與者得以有清楚的「施力」方向。孩童針對榮春的兩難，通常會先建議「先跟別人借牛車」，或者「再買一台牛車」；至於米糧問題，則會建議「今晚先把米糧送去給義勇軍」或者「請義勇軍自己來搬」[75]等等。在進行彩排時，發現由於話題是先落在「牛車」上面，因此困境容易在牛車與米糧問題上打轉，孩童們會想出千奇百種解決牛車與米糧問題的方法，並以此為樂，導致演教員被其回答牽著走，議題無法往下延伸。因此在經過兩場彩排後，導演必須協助飾演榮春的演員，找到轉移話題與切入教學目標的方法；因此當牛車與米糧問題討論告一段落後，演教員要主動轉移話題：「你們覺得我這樣偷偷地（瞞著我阿爹）幫助義勇軍是正確的嗎？」[76]以思索林榮春面對動亂的社會，該如何自處的問題？及面對親情與友情的為難之處，以情入手，最後再切入與認同有關的問題。如此一來，參與者較能設身處地的參與歷史，瞭解社會／歷史的複雜性與限制性，體會那時代人們的信仰、掙扎與困惑，重新以多元的角度來看待這段歷史，反思其對當代臺灣人的影響。（有關「坐針氈」更詳細的互動內容，請參下一節「演教員的訓練：林榮春與坐針氈」）

[75] 關於此段演教員與觀眾問答的內容，請參下一節有關演教員的訓練。

[76] 對於是否該幫助義勇軍，每場均有贊成與反對的聲音，贊成者比較是站在「同胞」立場：「他們是我們的子弟……」（CY 國小，6 年 3 班，10 月 9 號）；也有是愛鄉立場：「因為是為了我們國家而戰」（10 月 10 號，第二場），或者「臺灣是我們的土地，不應該給日本人佔去」（CY 國小，6 年 3 班，10 月 9 號）。反對者，則多是考量到社會安定的問題。

三、演教員的訓練：寫實劇的表演訓練與互動劇場的排練

演教員必須清楚自己既是演員（actor），又是教員（teacher），因而得時時自覺兩種角色的轉換／轉化。就「演員」部分來說，表演上以寫實劇表演法為原則，試著在父子情誼與朋友關係上建立參與者足以認同的情境，引導他們「入戲」，「入」而能「出」，進而能夠進入互動劇場活動，和演教員一起互動呼應。由於參與演出的這班學生以女生居多，因此劇中除了林老爺角色請劇團老友沈輝雄來跨刀演出外，其餘的男性角色全由女性反串，因此在表演上也要多提醒演員如何揣摩男性特質。

就「教員」的部分來說，則是如何引導互動劇場的進行，如同教師在課堂上引導學生發言與掌握課程活動的進行。由於本劇中安排好幾回參與者入戲「角色扮演」的情節，是一齣互動劇場與戲劇演出緊密相連的教習劇場製作，因此互動劇場的進行是否順利，成為影響本劇成功與否的重要關鍵；所以排演中導演得針對互動部分與演教員進行個別排練，尤其演教員是一群沒有社會經驗的在學學生，對他們來說，「教員」職責比「演戲」難得多。由於該戲有許多互動場景有賴觀眾的參與才能實際彩排，因此在首演前的幾次整排，筆者均邀請觀眾到現場來磨練演員，戲也因為多次與觀眾進行互動而有不斷修改的機會。現依不同演教員之職責與角色，來說明導演與他們工作的方式與內容：

（一）引導者

此劇引導者是帶領參與者進入不同時空的引導人、互動策略進行的主持人，及故事的敘事者。由於本劇的演教員幾乎都是首次演出教習劇場，因此在練習中，先要求飾演引導者的演教員必須熟背台詞、引導語及活動進行的流程步驟，同時指導她台風與說話的語態該如何保持「中性持平」的基調，但仍必須顧及孩童參與的興趣，在進行示範講解時也可以來點幽默風趣的口吻；在場與場之間的提問如何引起參與者討論的興趣？如何運用感性及清楚的指導語引導觀眾進入角色？（如：在暖身活動中扮演臺北

城民；或者閉上眼睛想像自己是即將參加會議的城民；或者是站在石板路上迎接日軍進城的小老百姓？）由於這齣戲引導者扮演著非常吃重的角色，因此得花許多時間與演員進行個排，使其逐漸瞭解引導者的任務及其引導方式，尤其是第一場的暖身活動與歷史解說「照片：臺灣民主國瓦解後的臺北城」，及最後一場「日本進城」所花費的個排時間是十分可觀的，得一而再，再而三，讓引導者瞭解每一個戲劇動作與互動劇場間的關連性與節奏性。

（二）林福生與仕紳會議的演教員

劇中林福生／林老爺一角，除了在情節中與兒子林榮春有對手戲演出外，另一重要職責是要負起「仕紳會議」中演教員雙重身份的挑戰，既要以林老爺角色來主持會議，又要具備「教師」的敏感度，隨時關照參與者的回應。譬如，邀請參與者回答「如何維持城內治安」及「是否開城門迎日軍」的問題，演教員就必須依著參與者名片上所寫的身份來稱呼他，如：「來，來，來，咱這位張少爺，是賣糖的，你也給咱發表一下意見……」；若遇到不太能夠以台語做流利回應的，就請演教員補上一句：「阮也是有讀過書，北京話也聽得懂，你可以用北京話來講」讓參與者放心地以他熟悉的語言來表達，過程中儘量以支持的態度，鼓勵孩童發言。在這場戲中另有四位演教員分別扮演陳老闆、張員外、李員外及長工甲與參與者列席並坐；「仕紳會議」進行的開始，四名演教員先以不同立場分別進行表述，以讓參與者有聆聽各方意見想法的機會，藉此也提供參與者更多有關此議題的相關訊息（請參前段「劇本分析」）；在各自表述告一段落後，林老爺便開始一一邀請參與者發言，列席的演教員則要伺機鼓動，讓會議場保持激烈辯論的氣氛。平常排練時，導演常需要扮演不同立場的參與者來挑動演教員的應變能力，想辦法讓他們變得更加靈活，以使會議的進行活絡精采，尤其是「選邊站」的活動，他們要在林老爺喊出選邊決定的十拍中「拉票」，讓參與者聽到他們「觀點的呼喊」，重新審慎地做出他們選邊站的決定。「仕

紳會議」場需要透過多次「試演」來磨練演教員的反應，因此正式演出前夕，得經常邀請不同的觀眾前來與演員互動排戲，以增強演教員的信心與場面控制的能力，使其能從容應付首演的到來。

此場戲的演教員更要花心思寫演員自傳，以掌握該角色的立場，方能在演出中有足夠的「內涵」來應變參與者的挑戰，尤其要有靈活說「台詞」的能力，參與者在會議中可能會隨時丟拍，原本設定的台詞也會因參與者天馬行空的回應而打亂秩序，因此演教員必須保持彈性，不慌不忙，以掌握全局，並時時以教育目標為念來引導、回應參與者的想法。

（三）林榮春與坐針氈

前節有關「坐針氈」互動策略的說明中有提到，林榮春是一個性格比較猶豫的角色，大時代的變動更凸顯他無法作主的困境。在和演教員排演坐針氈困境時，首先請她掌握榮春的兩難乃源自於「親情」與「友情」的拉扯掙扎，因此要求演教員在角色自傳中必須加強這部分，想想為何他不敢違逆父親？其父子間的關係又是如何？為何他會和長工紹興建立起這麼深厚的友誼關係？經過多次討論，在榮春的角色自傳中，補充了許多在演出中看不到的「過去式」（back-story）作為「坐針氈」應對的籌碼：榮春因母親早逝，從小與父親相依為命，父親是一個思想比較務實並具開創性格的人，不僅能夠自在地在商場上打滾，還能不避諱別人笑他是「奶爸」，帶著榮春四處跑；也因此榮春特別能夠體會父親生意經營的辛勞，雖然他對做生意並沒有興趣，但父子情深，凡事也盡量以不忤逆父親為原則[77]。這樣的安排，可以讓林福生跳脫生意人唯利是圖的刻板印象，也讓榮春的兩難有一說服性的說法，博取參與者的瞭解。至於榮春和紹興間的友誼，則建立在從小的玩伴關係，比榮春年長兩歲的紹興常扮演保護者的角色，有一次他為了救溺水的榮春，差一點犧牲了自己的性命，為此榮春心懷感激；

[77] 角色自傳依演員而異，可有不同的撰寫內容，但以不違背劇情、主題為原則。

榮春沒有兄弟姊妹，自然而然地就將紹興當作兄長，即使他們之間是有階級的主僕關係。有了進一層情感關係的建立，當參與者在坐針氈活動中建議他「背叛」另一方時，基於情感上的聯繫，榮春遂能有充分的理由回絕「背叛」任何一方的可能性，也因此讓他的兩難有實質的厚度。

除了「過去式」情節的設定外，飾演榮春的演教員還必須先「設定」有關自己的兩難心境，如：

1. 友情與親情的平衡：不想暴露邱紹興行蹤，免得有人告密，危害了紹興及義勇軍的安危；但也擔心因此而波及家人。

2. 個人價值觀的矛盾：不能像義勇軍一樣保衛家園是否就是「苟且偷生」？還是應該學習父親的「生存之道」，所謂「識時務者為俊傑」？父親白手起家，吃了很多苦才打拼出現在的績業，他希望保護自己的事業，讓家人生活過得好一點，如此，與義勇軍不顧生命危險保衛自己家園又有什麼不同？

3. 對臺灣前途的不安：矛盾於是否該讓日本人進城？日本人進城社會就會安定嗎？面對當下社會的動盪不安又該怎麼做？

4. 身份認同的困惑：日本人進城之後，生活上會有什麼改變？臺灣住民就要變成日本人嗎？若不想當日本人，是否就該選擇到中國去？但，我是中國人嗎？我還能有什麼選擇？

5. 自己是懦弱的人嗎？（許瑞芳，2009a：56-57）

在協助演教員進行「坐針氈」演練時，也會要求演教員先擬一些參與者可能會問的問題「自問自答」，然後整理出應對策略，沙盤推演各種情況，決定如何「出招」，但最終目的是要能夠引導參與者思考有關自我認同的議題，尤其是在一個異族入侵的環境裡。以下所歸納的應答內容，乃是經過多次「試演」和參與者互動排演所擬出的問題與回應：

主標題	參與者（參）建議或提問 vs 演教員（演）的回應
牛車與米糧問題	參：去跟別人借牛車？ 演：我們家是做生意的，本來就會有牛車，再去跟別人借牛車，別人一定會問用途，這樣我就要解釋很多，而且如果解釋不好，很可能就會害義勇軍的行蹤被發現；如果真的有人願意借牛車，會不會連累他們？也有人建議我乾脆買新牛車，但家裡的錢都是阿爹在管，我一時湊不出這麼多錢，去借錢也會讓人起疑。 參：叫義勇軍自己來搬米糧。 演：這樣太招搖，這麼多人一起扛米出城，會引起注目，反而害了義勇軍。 參：那就先送米糧給義勇軍？ 演：這樣恐怕會趕不及回來，如果趕不回來就無法跟我爹交代了。而且依我家現存的米糧，若給了義勇軍，根本就沒有多餘的米糧送給日軍。 參：你家很有錢，你就給紹興錢叫他們自己去買牛車（米糧）？ 演：紹興的身分特殊，自己去買牛車，一不小心很可能就會被發現，而暴露了行蹤，這樣太冒險了。何況我已經答應紹興要幫他了，我怎麼可以臨時改變主意呢？紹興是因為信任我才來找我幫忙的，我一定要盡全力幫他，不能讓他失望。 參：請其他朋友幫忙你這件事？ 演：這件事我希望我可以自己完成，這麼危險的事我不想拖累其他朋友，而且紹興是請我幫忙，我想他也不希望有太多人知道這件事吧。
義勇軍 vs 阿爹	以下題目是由演教員主動提問： 演：你們認為我瞞著我爹去幫助義勇軍是對的嗎？為什麼？ （參與者回應） 演：其實我很羨慕紹興有這樣的勇氣可以投身義勇軍保衛家鄉，而我卻什麼也不能做，我也不希望有別人來侵占我的家鄉，如果有一天，有別的國家的人要來侵占你的家鄉，你會有什麼感覺？心情如何？ （參與者回應） 演：我阿爹說社會安定很重要，活著才有希望，你們也同意我阿爹說的話嗎？（若觀眾很多人表示同意，就進一步說，這就是我矛盾的地方，我也跟你們一樣覺得社會安定很重要，但就要有別人要來佔領我們的家園了，還可以怎麼做？） （參與者回應） 演：我知道我爹為了支撐一個家很辛苦，尤其最近因為戰爭的關係，茶葉生意越來越不好做，為了生存，當然希望不要有戰爭，因為茶葉生意是他白手起家打拚出來的事業；可是如果因為考慮事業，就要接受別人的侵犯，這樣好嗎？ （參與者回應）
關於日本進城 vs 認同	以下題目是由演教員主動提問： 演：有誰可以保證，日本人進來，日子就會比較好過？ （參與者回應）

主標題	參與者（參）建議或提問 vs 演教員（演）的回應
關於日本進城 vs 認同	演：如果日本人進城來，日子會有怎樣的變化？ （參與者回應後，演教員繼續追問） 演：不能說漢文，要改姓名，你們覺得這是不是一件很嚴重的事情？ 　　說不定我連神明都不能拜，生活變得完全不一樣，這樣我還會是臺灣人嗎？（先等參與者回答，有機會再續問）我會變成日本人嗎？（參與者回答）我可以有所選擇嗎？
總結	演：你們會覺得我這樣猶豫不決很懦弱嗎？

在 8-10 分鐘的「坐針氈」活動中，為避免參與者在「牛車」議題上打轉，在牛車話題進行約 3 分鐘討論後，演教員就要往下一個議題「義勇軍 vs 阿爹」進行，藉著討論兩者觀點的不同，延續「仕紳會議」中對該議題已引燃的爭辯火苗，並增進參與者對開城門議題的思考角度；接下來進一步思索「認同議題」，一旦迫於現實來接受異族統治，對我們的生活會有什麼樣的影響？我還是臺灣人嗎？還是會變成日本人？[78]（是否為「臺灣人」對生活有影響嗎？重要嗎？）在此，演教員定要敏銳觀察參與者的反應，來調整「坐針氈」進行的重點。如果參與的學童在過程中充分表現對義勇軍的同情，在這場榮春的「坐針氈」兩難困境中，飾演榮春的演教員就要多提有關社會紊亂的現象，以讓參與者多考量「現實生存」的難處；相反地，若參與者多數以社會安定為考量，演教員就要多提有關身份認同的議題給予參與者反思的機會（許瑞芳，2009a：57）。經過反反覆覆你來我往的對談後，演教員最後詢問參與者「你們覺得我這樣猶豫不決很懦弱嗎？」作為「坐針氈」活動結束前的最後議題，幾乎所有的參與者都能同理榮春的難處。參與者的同理，即是對那個時代困境的瞭解。

[78] 孩童們都認為日本人進城後，日子必然會有所改變，會受到限制。至於日本人來了之後，「我還是臺灣人嗎？」有些孩童認為會變成日本人，或者「外表是日本人，內心是臺灣人」（YH 國小，六年九班，10 月 7 號）；或者模稜兩可地說「是臺灣人，也是日本人」（CY 國小，六年三班，10 月 9 號）；當然也有堅決者回答「一日是臺灣人，終身是臺灣人」（10 月 10 日，自由報名，第一場）、「你心裡想，你是臺灣人就好」、「還是有臺灣人的血統」（CY 國小，六年三班，10 月 9 號）。

- 人都會遇到這樣的困境。[79]
- 我……感受到當時人們心中是多麼地無奈，又不知如何是好的感覺。……[80]
- 臺灣人大多都處於那樣兩難狀態下，覺得投降不妥，卻也不能做什麼。[81]

透過「坐針氈」增強兩難情境，有助參與者進入下一場「開城門」場景，於石板路上等候日軍進城的「神入」模擬。

在進行「坐針氈」活動時，亦要不斷提醒演教員如何處理孩童異想天開的建議，如，曾有兩場演出的孩童建議榮春把「請願書」燒掉或者藏起來，榮春就要回應，「請願書」是城民的想法，個人不能違背多數人的意願，再者燒掉請願書可能會波及父親安危，也是不恰當。

和「坐針氈」演教員的排演練習，除了依賴多次試演場來磨練其應變能力外；每場演出結束，電子郵件來回討論也是必要的工作模式，電子郵件留下清楚的紀錄，方便導演和演員的溝通，是筆者非常喜歡的工作方法。

四、迴響、評估與檢討

《一八九五　開城門》以教習劇場形式演出，贏得參與者的喜愛。演出共回收小朋友問卷 177 份，其中表示喜歡這齣戲的小朋友有 93%[82]；成人（18 歲以上）回收的問卷亦是 177 份，表示喜歡這齣戲的佔 92%[83]。雖然這是為國小高年級學童所設計的劇場演出，但成人觀眾一樣可以融入其中，大大鼓勵了未來博物館劇場親子同場的可行性。本劇在充滿人性糾葛

[79] YH 國小，六年九班「坐針氈」演出現場，10 月 7 號。
[80] YH 國小，六年九班問卷，10 月 7 號。
[81] 10 月 10 號，第二場成人觀眾。
[82] 回收的 177 份小朋友問卷中，126 份表示「非常喜歡」，39 份表示「喜歡」，9 份表示「尚可」，2 份表示「不喜歡」。
[83] 回收的 177 份成人問卷中，76 份表示「非常喜歡」，86 份表示「喜歡」，15 份表示「尚可」，1 份表示「不喜歡」。

的戲劇情節與互動劇場策略交叉進行的縝密結構中，充分地提供參與者「神入」歷史的機會，無論是參與的學童或者一旁觀戲的成人，多數認為對歷史能有更多的瞭解，並覺得比教室裡的教學活動有意思多了：

- 「1895 開城門」是讓我們融入以前 1895 的時代，體會當時，不僅好玩，還能夠學習[84]。
- 互動式戲劇較生動有趣，可以讓我們體會到當時人民的想法，也讓我們對當時有更深的認知[85]。
- 當時的人們，必須面對日本人的佔領和戰爭，就會讓他們每分每秒都很擔心。而現在的我們，只要擔心有沒有錢可以賺，有沒有飯可以吃，不用像他們一樣擔心戰爭的到來和日本人的佔領[86]。
- 情境式學習有助深入歷史現場，準確的場景選擇，讓參與者對不同立場的戲劇人物萌生同理心，更認識歷史與當下，思索人生的困惑與抉擇，也有助更認識自己[87]。
- 情境逼真，歷史還原，提供思考的多元衝突[88]。
- 增加討論空間，而非灌輸式[89]。

戲劇學者汪其楣則提到：

> 這不只是以史為鏡或以人為鏡的旁觀、警惕而已，古往的故事近在眼前、就在身邊，城門前觀眾心情複雜地羅列兩旁，拿不拿日本國旗啊？興替得失似在自己手中。甚至，演員／引導人問小朋友，現在再想百年前的那一天，你的決定會一樣嗎？還是不一樣？嚴肅的問題、艱難的處境、不幸的歷史，啊，會不會太沉重？沒想到小學

[84] CY 國小，六年三班，10 月 9 號，第二場。
[85] CY 國小，六年四班，10 月 9 號，第一場。
[86] CY 國小，六年三班，2009 年 10 月 9 號，第二場學童。
[87] CY 國小，六年三班，2009 年 10 月 9 號，第二場成人觀眾。
[88] 2009 年 10 月 10 號，第二場成人觀眾。
[89] 同上。

生身處戲劇情境中皆侃侃而談，為角色、或為自己，說出有趣的見解和自在的想法。（2009：8）

本劇成功地讓參與者透過「行動」來參與／學習歷史，於過程中或扮演角色，或提出他們的想法與意見，或以實際行動（是否簽名蓋章？站在石板路的哪一個位置？）來表態；在戲劇情節與互動參與的穿插進行中，參與者不再只是被動的看戲，而是在過程中參與歷史，設身處地地做出他們的行動與決定，瞭解社會／歷史的複雜性與限制性，體會此時代人們的信仰、掙扎與困惑，重新以多元的角度看待這段歷史，反思其對當代臺灣人的影響。

劇場美學的經營、引導者的敘述與帶領、演教員的表演能力與現場即興互動的技巧，都是決定一齣教習劇場能否幫助孩童聚焦入戲，使之能夠傾聽、回應有關戲裡的種種情境，反思歷史深層面相的重要因素；而透過劇場來參與歷史情境，參與者在過程中學習做決定，體會當時人們的生活難處，進而能對照生活的現實面，對自我產生更為積極的意義，那麼歷史教學就不再只是紙上談兵的書本知識了。而運用教習劇場做歷史教學的最大潛質乃是它提供了對「異議者的尊重」（Jackson, 2007a：261），孩童遂能在此劇場安全空間裡暢所欲言，並培養高度的同理心，體現教育的真實意義。《一八九五　開城門》以 1895 年日軍進入臺灣為議題，「神入歷史」為手段，成功地帶領學童進入歷史情境，在演出問卷的「其他意見迴響」裡，許多參與者提出他們對劇中兩難處境的深刻印象，有位小朋友以簡單的「有時會很矛盾」幾個字表達出他的看戲心境[90]，另有孩童這樣寫著他們的觀戲迴響：

・以前，我總是認為被別人統治不會怎樣，但現在才知道原來被不是自己國家的人統治是多麼痛苦又無奈的事，因為不是自己國家的人統治我們，且還要聽從他的話，那是多麼痛苦的事啊[91]！

[90]　CY 小學六年四班，2009 年 10 月 9 日第一場。
[91]　YH 國小，六年九班，2009 年 10 月 7 日。

- 如果沒有這個戲劇演出的話，我或許就沒有機會感受到當時的人們心中是多麼的無奈，又不知如何是好的感覺。而且和以前看過的戲劇不一樣，觀眾可以更貼近演員[92]。

　　本劇雖然帶給現場參與者極大的迴響與反思，但對標榜包含前置作業、劇場演出與後續追蹤才稱完整的「教習劇場」製作來說，前置作業[93]能否有效地提供孩童整體的歷史情境？能否與學校社會科教學進行統合？學校能否提供足夠的課堂節數來進行前置與後續教學活動，使此段歷史教學更行完善？都是我們極為關心的，尤其涉及「神入歷史」教學，除鼓勵學生的想像力，更需要在詳實的歷史資料與知識的基礎上進行，才不致流於過度「歷史想像」為人詬病[94]（吳翎君，2004：70）。然而以上都需要學校與演出單位密切配合，但礙於學校授課壓力，完整的一套「教習劇場」的實踐有它現實上的困難；而對博物館劇場來說，面對觀眾的流動性與隨機性，教習劇場也只能完成「劇場演出」部分，前置作業與後續追蹤進行的可能性更是微乎其微。針對此，在與臺灣歷史博物館公共服務組同仁的座談會中，我們鼓勵未來博物館在進行劇場演出之前，能為教師舉辦「前置作業」工作坊，讓老師在帶領學生進入博物館參觀之前，即能有足夠的先備知識與經驗，讓孩童的博物館之旅發揮更大的效能。

　　由於教習劇場向以議題操作為目標，因此傳統教習劇場多以同一班級或團隊為演出對象，但自九〇年代教習劇場的服務性質開始轉型，嘗試與不同單位合作，教習劇場演出就常必須面對，同一場的參與者可能是來自各方互不認識的一群人，如此對演出團隊的挑戰將會更大。而理想的教習劇場演出，為避免干擾孩童，使其能夠盡其自我地融入戲劇情境並參與各種劇場互動，通常不會安排在一旁觀看的「觀眾」，即便有臨時貴賓通常也

[92] 同上。

[93] 由研究生宋育如、陳雅慈至班級進行教學。

[94] 譬如，某些班級因故無法進行「前置作業」教學，學生在「角色扮演」中就會扮演當時代不會有的角色，如警察。

不會超過五位；但《一八九五　開城門》2009 年 10 月 10 日兩場開放一般觀眾入場的演出，卻意外地出現場外「觀眾」比場內「參與者」[95]還要多的現象，對教習劇場演出來說，這是「不太自然」的狀況，然而這樣的「例外」，卻也是未來博物館劇場須面對，家長帶著孩童參觀展示與劇場活動將會有的「實況」；也因此教習劇場在操作上，必須重新調整腳步去面對與適應，演出團隊必得事先模擬各種狀況，並妥當安排家長的座席及隨劇情更移位置的動線。原本十分擔心這兩場來自四方參與者的狀況，卻意外發現當天兩場演出學童的參與情況出乎意料的好，他們專注聆聽，雖然一開始有點靦腆[96]，但隨著戲劇情境的鋪陳，他們逐漸融入劇中，並能熱情積極地參與互動劇場活動。陳韻文在其評文中進一步說明此情況：

> 許瑞芳這次將演出拆解成多個片段，每個片段後進行工作坊[97]，援引教育戲劇中諸如「謠言圈」、「思想軌跡」等戲劇手法，愈掘愈深，以這樣交織的結構與操作，能幫助沒有教習劇場先備經驗的觀眾逐步發展回應、行動的自信與能力。在歷程中，孩子從一開始沉默竊笑，到後來踴躍舉手發言，我認為除了演教員精準的表演、提問技巧居功厥偉，這種漸進式的安排也功不可沒。（2010：385）

這兩場非來自同一班級的孩童，由於相互不認識，比較能專注於戲劇情境，能避免同一班級孩童在一起時，有時會出現的起鬨現象，反倒讓筆者重新思考傳統教習劇場期待同一班級或者屬性相當的伙伴，共同參與教習劇場活動的考量是否有其堅持的必要？《一八九五　開城門》配合國小社會科單元，參與年級以五年級為佳，該戲演出時間為 2010 年 5 月、6 月及 10 月，中間跨了一個暑假，五年級生變成六年級生，明顯地發現五年級

[95] 在此，場外「觀眾」指的是陪伴孩童前來的家長，或者對此劇有興趣的一般成人觀眾；場內「參與者」指參與演出活動的孩童。

[96] 孩童的靦腆除了彼此陌生外，另外當天參與的孩童中，有一些是中年級生，課程中尚未讀到有關臺灣史的部分，活動進行之初較難融入歷史情境。

[97] 此處的工作坊指的是劇中互動劇場活動的進行，如坐針氈、日軍進城門等活動。

與六年級實在是「大不同」。10 月 9 日 CY 國小第一場演出，學生非常活潑，全班男女壁壘分明，多少影響劇末開城門活動的進行，雖然在十一場的演出中，只有一班有此現象，但也反映著已屆青春期的六年級生參與互動劇場可能有的尷尬情形，使筆者重新思索，若此劇針對六年級生或者國中生演出時，也許某些互動劇場活動要與戲劇演出分開，將節目明顯地分為工作坊與戲劇演出兩部分，只是這樣的作法必須用掉至少三堂課的時間，而非如目前所規劃的兩節課 90 分鐘，一氣呵成的完整時段，執行上有其困難[98]，當然這部分也待日後有機會再做實驗，才能知道成效如何。

　　《一八九五　開城門》運用互動劇場策略，激發學生把自己置於歷史人物處境，達到「神入歷史」的目的，進而刺激其認知和情感的發展。此劇做為臺灣博物館劇場的試金石，在親子場台上台下共融的氛圍中，一位家長[99]在問卷中寫道：「以往只能在電視上才能看到的現狀，實際讓小孩臨場體驗，家長衷心感謝，真讓人感動！」家長的鼓勵，讓我們預見未來博物館劇場兼具感性與知性的教育潛能，雖然目前只是一個起步，相信只要能經年累月的經營，我們可以慢慢做出屬於自己臺灣特色的博物館劇場。

[98] 牽涉到學科進度與調課問題，若演出用到三節課，遇到的困難會較多，學校的配合度也許會打折扣。
[99] 此位家長參與 2009 年 10 月 10 日 13:30 場次。

《彩虹橋》演出作品說明

彩虹橋作品說明

前言：

　　南大戲劇系九十七年度第二學期大三的教習劇場課程，原即已安排《彩虹橋》製作於 5、6 月演出，並已於學期初邀請來看戲的國小班級[1]，作為下半年臺史博開館演出的先行公演（試演場）；但由於公部門經費撥款問題，6 月服裝與舞台的完成度有限，但屬於戲內在的部分（編劇、導演、光影戲、音效）均已完成，雖然舞台只完成一半（地板、石頭），服裝則僅完成兩套，但製作不足部分可以用替代品解決，並不會影響此劇的進行，所以演出仍依計畫進行。但後來因為博物館計畫改變，因此原為開幕演出活動所製作的兩齣教習劇場只能擇一演出。《彩虹橋》由於有較多燈光、舞台技術的問題需要克服，考量到另外租用場地與燈光音響器材，將額外增加製作費用與行政負擔，最後選擇技術劇場部分比較簡單的《一八九五　開城門》做為當年下半年臺史博博物館劇場「搶先公演」的推廣活動；雖然《彩虹橋》後來陸續完成舞台、服裝等製作，但由於當年下半年沒有計畫再演出[2]，只能在製作完成後，以全新的舞台與服裝拍攝劇照作為檔案紀錄，仍感遺憾。因此本論文中所用圖片，除了有孩童參與的照片為六月演出所拍攝外，其餘皆為十月為紀錄存檔所拍攝的演出紀念照，特此說明。

[1]　演出安排在 6 月 11 日 YH 國小五年五班及六年十班；之前亦舉行兩場試演，分別是 5 月 20 日 YH 國小五年一班，及 5 月 27 日 YH 國小五年七班。（由於是同一所國小，以下將只標出班級）

[2]　筆者於 99 學年度第一學期指導南大 96 級戲劇系同學「教習劇場」課程，期末安排《彩虹橋》復刻演出，由同學們重新製作射日光影戲，並向臺史博借出該製作的舞台與服裝，於 2010 年 12 月 28 演出兩場，邀請南大附小五年戊班、六年乙班前來參與。

《彩虹橋》創作過程

　　2008 年筆者有幸參與了臺史博的劇場計畫，製作以臺灣日治時期為背景的戲劇演出。在三次的編劇會議中，研究員首先提到，總督府面對開發山林地的議題時，認為「沒有蕃人問題，只有蕃地問題」，也就是說必先取得原住民土地，才有可能進入山區，為了達此目的，因此訂定了不同的「理蕃政策」，以有效控管原住民；同時透過教育積極培訓原住民知識份子，如泰雅族醫生樂信・瓦旦[3]及鄒族音樂家高一生[4]等，使其成為日本政府與族人間的溝通橋樑；而這些接受新式教育的原住民青年，則因期待能夠提升族人知識與生活水平，所以態度上也都支持現代文明的洗禮，但卻也因此受到部分族人的誤解，而常遭遇身份兩難的困境。「理蕃政策」中還規定強迫繳械，族人想要打獵必須至駐在所登記才能取得槍枝，當象徵勇氣的獵槍不復存在，部落以崇拜及嚮往狩獵能力的高低來判定「英雄」的傳統，是否也會因此斷裂？現代化以後，某些傳統價值消失了，原被認為是英雄的人，是否還能擁有此項榮譽[5]？當「獵人」的榮譽不再是能引以為傲的身體象徵時，還有什麼價值是可以被取代的？另一方面，總督府為了強調「理蕃政策」的成績，在其調查報告中以優越的口吻寫著「蕃人是可以被馴化

[3] 樂信・瓦旦出生於 1899 年，畢業於總督府醫學專門學校，是首批原住民公醫，他歷任山區各地衛生所長，勸說族人放棄武力抵抗日軍；1940 年前往日本參加「開國二千六百年慶典」，是唯一高砂族代表，1945 年被聘為總督府首位原住民評議員，成為當時臺灣原住民族最具代表性的人物。戰後他更名為林瑞昌。1947 年二二八事件爆發，他勸導族人不要參與，國府還頒發一面獎狀，表揚他的功勞，但 1952 年，他卻因為高山族匪諜案的罪名被捕，1954 年遭槍決。http://www.libertytimes.com.tw/2006/new/ feb/21/today-o2.htm 自由電子報&維基百科&文建會臺灣大百科全書

[4] 高一生原名 Uyongu. Yatauyungana，本名為矢多一生。高一生畢業於日治時期臺南師範學校，求學期間開始接觸現代音樂，特別喜歡鋼琴；假期中曾協助俄國學者聶夫斯基編寫鄒族語典。畢業後回到當時的阿里山達邦教育所任教，對家鄉的發展充滿了抱負。臺灣光復後，擔任當時的臺南縣吳鳳鄉（今改名為阿里山鄉）第一任鄉長，直到 1952 年被捕為止。高一生不僅關心族人教育，更積極參與鄒族語言、文化的紀錄與保存；投入鄒族公共事務與生活改善，如推廣農業新知、改善醫療習慣等。高一生熱愛音樂，後人將其創作歌曲以「春之佐保姬」為標題出版。http://www.nmp.gov.tw/ enews/no23/page_02.html 發現史前電子報。

[5] 2008 年 11 月 10 日臺史博研究員曾婉琳所提。

的」，以遂行其「文明人對野蠻人的討伐」[6]；正如當時的日本人類學家鳥居龍藏博士以「分類」方式對臺灣原住民進行「命名」，並拍攝臺灣各原住民之正面／側面、全身／半身、立姿／坐姿的臉孔及服飾（郭力昕，2008：53），原住民學者孫大川曾針對此做了強烈的批評：「從一個原住民的立場來看，這只是一種博物學式對動、植物的分類研究，而不是對待一個人、一個民族、一個文化的態度。」（孫大川 1994：55）日本以物種觀點來實施「馴化」與「教化」原住民的政策，又強逼原住民放棄他們的傳統，其對原住民所造成的傷害及影響，逐漸成為創作此劇關注的核心。

在整合臺史博研究員於編劇會議中所提供的意見，及筆者的史料閱讀與田野訪查後，決定以「理蕃政策」中的「蕃童教育」、「去除陋習」與「集團移住」對原住民所造成的衝擊作為劇本創作的核心，來探討原住民於日治時期所面臨的文明教化與傳統價值間的衝突，而此衝突對於以紋面為榮譽的部落族人所造成的影響更是巨大；因此故事選擇以泛泰雅族人[7]為角色，探討他們在日治時期於保留傳統與革除舊習間，內心煎熬的痛苦抉擇。臺史博同仁則建議，可不特定以哪一部落為對象，而將服裝造型簡化，取其象徵性的色彩圖騰即可，以使對象不受侷限，因此決定以「泛泰雅」做為故事人物的發展[8]。

由於《彩虹橋》內容與日治理蕃政策習習相關，作為導演必先對此段歷史有所瞭解方能掌握劇本主題、人物對話與戲劇行動（action）間的關係。故此篇論述會先花篇幅說明日治時期理蕃政策的大概輪廓，另有部分日治理蕃政策則在劇本分析中配合每場大要逐一解說，以透過對歷史的瞭解來認識本劇精神之所在。

[6] 臺史博研究員謝仕淵所提。
[7] 泛泰雅族人包含：泰雅族、賽德克族、太魯閣族。
[8] 參 2008 年 11 月 10 日於臺史博所進行的「日治小組編劇會議 II」。

展讀歷史：日治時期的理蕃政策

中、日甲午戰後，日本接收臺灣為其第一個殖民地，經歷漫長艱鉅的「乙未戰爭」才算完成接收臺灣的工作。緊接著，日本當局發現臺灣山區還有一群完全不同於漢人的原住民，為了有效管理他們，必得訂出另外一套有別於漢人的制度來處理原住民問題，因而在不同時期定訂了不同的「理蕃政策」以行使其統治之權。關於「理蕃政策」，日治時期的研究者因其各自不同的著眼點，或有分為五個時期的[9]或者有分為四個時期的[10]，本文在此不作進一步討論，僅依林素珍博士論文〈日治後期的理蕃——傀儡與愚民的教化政策（1930-1945）〉（2003）以「霧社事件」為界，分前、後期來討論「理蕃政策」，以方便筆者進行《彩虹橋》創作概念的論述。

日治前期

日治前期的「理蕃政策」，以獲得豐沛的山林資源為目標，初期採「恩威並重」的懷柔政策，而為了進一步開發「蕃地」，以專賣壟斷的模式，對山地資源進行開發，又以「山地國有」為由，提出「集團移住」政策，強迫原住民遷移原居住地；同時延續前清於沿山地帶以武裝防備原住民的「隘勇」制度，擴大設置「隘勇線」，防止原住民進入隘勇線內，以利日本樟腦事業的進行。1905 年日本更於隘勇線架設通電鐵絲網，使得需靠對外以物易物交換日常物資的族人，被迫繞道遠行才能取得生活用品，嚴

9　溫吉編譯（1957），《臺灣蕃政志》下，依日本社會動態，將「理蕃事業」分為五個時期：一、懷柔（消極）時期（1895-1905），二、威壓時期（1906-1915），三、威撫時期（1916-1931），四、新理蕃時期（1931-1937），五、中日戰爭時期（1937-1945）。南投：臺灣省文獻委員會，頁 884-892。

10　如鄭安晞（2000）在其碩士論文〈布農族丹社群遷移史之研究（1930-1940 年）〉中，將日治時期分為：一、領台初期的懷柔理蕃政策（1895-1905），二、威壓時期的理蕃政策（1906-1914），三、威撫時期的理蕃政策（1915-1930），四、新理蕃政策時期（1931-1945）。（臺北：國立政治大學民族學系碩士論文）。

重影響生活的便利性，而族人也常因誤觸隘勇線而喪命，遂埋下雙方日後衝突的肇因。

明治三十九年（1906）日本進行了將近十年的「掃蕩威壓」政策。為積極開發與掌控山林資源，第五任臺灣總都佐久間左馬太更採取所謂的「隘勇線前進」[11]政策，以鎮壓、威脅手段企圖將隘勇線外的原住民遷居線內，並實施撫育、授產等好處，使其成為線內的「歸順番」；相反的，那些留在線外不願移住的原住民，則以封鎖形式，縮小圍堵其生活圈，並禁止一切物品之交換，期逼迫線外番因食鹽、食物等民生用品的匱乏，而考慮歸順成為「線內番」（鄭安睎，2000：76-77）。為了配合「隘勇線前進」計畫，此時期總督府推行了兩個五年一期的「理蕃計畫」，一為明治四十年（1907）以開闢交通線為主的「第一次理蕃計畫」，計畫開鑿十條隘勇線及一條經中央山脈縱貫南北的隘勇線；二為明治四十三年（1910）以武力圍剿為手段的「第二次理蕃計畫」，擬定出鎮壓原住民反抗勢力的策略。總督府不僅於「第一次理蕃計畫」中配合「甘諾」[12]政策的實施，以引誘、交換物資等方式，逼迫原住民甘心承諾移居隘勇線內（施聖文，2008：55）；又在「第二次理蕃計畫」中以軍事武力的暴力手段進入原住民領域，以為其山地資源開發找到適當藉口，同時理蕃事務改由「警察本署」接管，以透過警察系統建立其統治秩序，政策中並禁止原住民擁有槍枝，改採「貸與」方式，僅於外出打獵時才能至管理蕃社的「駐在所」借貸槍枝與子彈，而想前往高山者得要登記取得「路條」（通行證）才能前往[13]（鄭安睎，2000：104；尤巴斯：2009），如此一來，不僅徹底解除原住民的武裝，也同時取得番人固守的「蕃地」，對殖民政府來說不失為兩全其美的措施。

[11] 臺灣原住民歷史語言文化大辭典網路版「隘勇線」辭條。

[12] 「甘諾」即甘心承諾之意，乃以物資引誘，與各社商議，甘心承諾於領地內設置隘勇線，但不一定依其當初商議路線設置，待設置完成後，再用壓制性武力逼迫各社承認隘勇線外圍地是屬於日本政府所有。（參照藤井志津枝《日據時期臺灣總督府的理蕃政策》頁177-178；引自：施聖文，2008，〈土牛、番界、隘勇線：劃界與劃線〉，《國家與社會期刊》第五期，頁37-97）

[13] 訪談尤巴斯·瓦旦 Yupas Watan，2009 年 3 月 3 日。

隨著遷居隘勇線內「歸順番」的增加，及北部原住民的征伐工作大致底定，大正五年（1916）日本改以綏靖的「撫育」工作為首，對原住民採取「同化」政策，以開鑿理蕃道路、集體移住蕃社、獎勵定地耕作、普及原住民教育、推行觀光、改善易貨制度、增加醫療設備、貸借狩獵用之槍械彈藥等等措施，企圖改變原住民傳統生活慣習，並建設開化文明的「模範蕃社」，以吸引其他原住民加入移住區（鄭安晞，2000：77-80）。

日治後期

昭和五年（1930）爆發了「霧社事件」，一向被認為成功教化的「模範蕃社」代表「霧社蕃」，在 10 月 17 日霧社公學校舉辦運動會時，竟群起暴動殺害日本官民，引起總督府及日本國內政黨間的震撼。事後，總督府做了深刻的檢討，於昭和六年（1931）頒佈新的「理蕃政策」大綱，要求理蕃課人員改以「愛」和「理解」為精神，將原住民視為「帝國之民」，以「同化」政策進行撫育、教化、醫療等工作；並注重警察之品格，以「蕃地蕃人治」為主要考量，兼以籠絡頭目，穩定蕃地的統治和管理（林素珍，2003：182）。在新的理蕃政策中，同時進行包含「蕃地開發」與「蕃人所要地」調查的「理蕃事業」，透過此調查紀錄，使日本殖民政府瞭解原住民現住地，是否足以提供他們的生存所需，並為那些需要移住但尚未移住的原住民制訂全盤性的「集團移住」計畫，於昭和九年（1934）擬定「蕃人移住十年計畫」，透過解決「蕃人身份」與「蕃地所屬」問題，徹底掌控蕃地的開發。由於「霧社事件」關鍵性的影響，30 年代以後，殖民政府為強化統治，以涵養原住民青年人具備「（日本）國民精神」為目標，使其成為推進政策和改革的先鋒，日本政府透過這些「經改造」的優秀青年，使其支配力量能順利地深入原住民部落，並隨著二次大戰爆發，引導原住民社會融入其所建構的「國家意識」中，因而能夠理所當然地為「天皇」盡忠效命（林素珍，2003：4）。

「教化」原住民

　　總而言之，日本政府看待原住民，從早期的「生蕃、愚昧無知」的野蠻種族，演變為「或可教化」的善良子民，到最後被定位為「帝國子民」的方向，從武力威嚇到教化操控，以國家力量徹底而全面地統治臺灣所有住民，連居住在深山的原住民也難逃其控制。而與日治前期兩次理蕃政策並進的是，殖民政府企圖透過教育與文化政策來全面改變被殖民者的文化傳統。明治三十七年（1904）首先設立「蕃童教育所」，以「化育」原住民子弟具有日本風俗習慣為第一目的，並傳授「國語」[14]，無文字傳統的原住民因而開始學習文字；在「第二次理蕃計畫」中並成立了「警察本署」，由蕃地警察（巡察）擔任教育所的老師，對蕃人兒童教育產生不少衝擊。昭和三年（1928）重新擬定的「教育所的教育標準」中，規劃的課程包含：修身、國語、算術、圖畫、唱歌與體操及實科（打掃、農作、園藝、裁縫等課程），透過教育課程，期使原住民進入所謂的「文明世界」，成為「新的日本人」[15]（李佳玲，2003：73）。

　　欲使蕃人成為「新的日本人」，加強「去除陋習」是首要工作；於是嚴禁原住民獵首[16]與赤墨（紋面）[17]，並逐步改變其食衣住行、冠婚葬祭、傳統信仰等生活慣習，以此「教化」他們成為「現代文明」人，如此一來不僅易於掌控，同時滿足殖民者以進化論觀點看待原住民，認為優秀的日本人種是可以「馴化」蕃人進入文明的世界（李佳玲，2003：74；林素珍，

14　指的是當時日本官方語言「日語」。

15　李佳玲碩士論文〈日治時期蕃童教育所之研究（1904-1937）年〉，引用橫尾廣甫於〈蕃人教化に對する——考察（三）〉一文中所提：「本島住民就算和內地人一樣的食衣住行，也不可能成為真正的日本人。然而新日本人，便是常用國語，體驗我國民的精神文化，習得我國生活樣式。」（收錄於《理蕃の友》，昭和8年6月，頁1-2。）

16　隨著各項「理蕃政策」的實施，殖民者與原住民衝突不斷，日本經常成為原住民獵首的對象，因此對殖民者而言，禁止馘首成為能否有效控制原住民的象徵。（馬騰嶽，1998：80）

17　日本殖民者嚴禁馘首，因此對於與馘首緊密相關的紋面也採禁止的態度。《理蕃誌稿》載大正二年（1913）首先由南投廳長訓諭禁止刺墨。（馬騰嶽，1998：80,355）

2003：182）。而日本為了展示其統治成績，昭和十年（1935）總督府進一步將蕃人稱呼改為「高砂族」，表示原住民已經育化，不再是過去的「蕃人」了（林素珍，2003：215）。

　　除了教育外，日本當局更積極實施「觀光」政策來「教化」原住民。日本治臺之初，由於原住民的抵抗阻擾，無法有效推展山林事業，因此嘗試以「日本本土觀光」方式來拉攏頭目，使其瞭解日本國威，進而能改善部落敵對反抗的態度（林素珍，2003：191）。明治三十年（1897），總督府首先舉辦臺灣原住民赴日觀光活動[18]，收到極大效用，原住民莫不驚嘆：「土地廣大及軍隊強盛，且說絕不與日本戰爭……原住民對族人詳細告知日本之景況，稱讚國家富強及火車便利，並希望當局指導農耕方法[19]……」。第一次赴日觀光活動的成功，致使當局著手大力推動各項觀光計畫，認為「觀光」是增進原住民見聞、啟發其矇昧無知、凸顯文化衝突，增強其對文明世界嚮往的最簡捷手段，認為對撫育工作大有助益；此後只要是歸順番，當局就會安排多項「內地觀光」與「環島觀光」，以達安撫和威嚇的作用（林素珍，2003：192-198）。不僅成人有機會去觀光，明治三十三年（1900）安排鄒族模範生アペり至臺灣本島參觀[20]，明治三十八年（1905）也有埔里太魯閣社原住民學生至臺北觀光一週的紀錄[21]。明治四十五年（1912）開始出現原住民學生集體參加校外旅行的紀錄，爾後各蕃童教育所陸續舉辦各種「修學旅行活動」，以參觀大城市為主要目標，期藉著觀光來規訓原住民，以利「同化」之進行。幾年後，各蕃童教育所畢業旅行便將臺北觀光列為

[18] 計有大嵙崁、林杞埔、埔里社、蕃薯寮等撫墾署管內之泰雅族、布農族、鄒族頭目共13名，至長崎、大阪、東京、橫須賀等地觀光。（林素珍，2003：191）

[19] 帶領原住民觀光之藤根民政局技士，在原住民觀光日誌發表〈向來卑見〉一文的內容文字；引自林素珍於〈日治後期的理蕃──傀儡與愚民的教化政策（1930-1945）〉論文（頁192-193）。

[20] アペり明治33年7月12日至10月5日在嘉義辦務署第三課課長石田的帶領下，展開一個月的島內觀光（至臺南、澎湖、基隆、臺北等地）及二個月的日本觀光（至東京、福島、仙臺等地）旅遊。轉引自鄭政誠〈日治時期臺灣原住民的修學旅行──以蕃童教育所為例〉，收錄於《臺灣教育史研究會通訊》第四十六期，頁3。

[21] 含7名頭目，共有男女27名。轉引出處同上，頁6。

重要行程，藉著文明設施最多的臺北城來引起學童的羨慕之心，感受為日本同化的好處；行程中更將參拜臺灣神社列為必要活動，以增進其認同與效忠的信念（鄭政誠，2006：3-11）。殖民政府於理蕃後期，更希望原住民在經過各項觀光活動的參訪後，能反思其文化傳統是「陋習」，掀起與傳統切割的強烈念頭，遂能積極向文明靠攏（李佳玲，2003：80；林素珍，2003：198）；此番政策成功地印證在「青年團」的操作上。日本自古就有青年團組織，日本當局便利用部落原有的社會組織[22]，來加強運作「青年團」，並實施青年團二部制，二十歲以下者為青年團一部，二十歲以上至三十五歲（或三十歲）以下者為青年團第二部，強化其國語和精神教育的薰陶，並施予觀光教育，使其成為殖民政府推動政策的催化者，理蕃後期更利用青年團的菁英份子來革除「妨礙」原住民社會進步之傳統慣習[23]，致使三〇年代後期原住民傳統勢力的運作面臨瓦解的邊緣（林素珍，2003：187、290）。

《彩虹橋》的主題：傳統與文明的衝擊

《彩虹橋》故事設定在昭和十年至十一年（1935-1936）間，以泰雅族群（Tayal）為背景，藉著接受蕃童教育的泰雅小孩瓦歷斯（Walis），處在捍衛傳統的父親比浩（Pihaw）與教育新文化的老師瓦旦（Watan）之間，不知是否該去紋面的兩難困境，來凸顯被殖民者內心受迫的無奈處境。故事發生在「霧社事件」後五年，殖民政府不僅利用「蕃人移住十年計畫」（集團移住）搶取原住民山林土地，強迫其離開高山，遷居山腰平地，以便於就近統治；同時掠奪其獵槍，減其武備，損其狩獵傳統；又藉著現代化科技、教育、觀光及青年團的運作企圖改變原住民，並拉攏青年人以具備「國

[22] 如，排灣族與魯凱族的青年聚會所，卑南族與鄒族亦有男子會所。（同上，頁169）

[23] 林素珍於論文中舉能高郡川中島青年團幹部中山清為例，他以泰雅族菁英份子於《理蕃の友》發表文章，提出傳統泰雅人受陋習（如，占卜、出草、刺青等）和迷信的支配限制，「如今仍有一些迷信妨礙原住民生活之進步，期待蕃地青年能在警察人員指導下覺醒，本人則願意粉身碎骨盡力讓其他迷信一起革除。」（同上，頁187）

民精神」為目標，期徹底摧毀原住民傳統價值。身處於這樣的年代，面對種種「文明」的洪流，珍惜傳統的族人，其內心的焦慮與不安與日遽增，他們擔心後代子孫迷失於文明之中，終有一日將茫然失根，隨波飄盪，不再瞭解身為泰雅人的價值在哪裡。

泰雅傳統中，遵守 gaga（或稱之為 gaya）訓示是非常重要的核心價值，gaga 意旨「祖先留傳下來的話」，舉凡日常生活、風俗習慣的誡律與禁忌等等；聚落成員可以透過共同遵循儀式的規則來分享或交換 gaga 靈力，而經由實踐這些 gaga，可以產生不同層次的社會範疇，於此社群的建構中確立人與人之間的關係，也確立人和祖靈 utux 間的關係（王梅霞，2003：79、91、95）。「祖靈 utux 信仰」是傳統泰雅人唯一的信仰，是一種超自然的神靈信仰，他們相信 utux 隨時都在監督他們的行為，一旦觸犯了 gaga，utux 就會降下災禍懲罰他們。泰雅人一生所有的生命禮俗，從出生、命名、學習狩獵與織布、紋面、結婚、生育子女、一直到死亡，都在 gaga 的規範之中；而部落的農耕、狩獵、歲時祭儀、出草、征戰復仇、權力繼承等，均受 gaga 的規範，同時透過對祖靈信仰的敬奉，形成一「精神」與「物質」並重，「人間」與「靈界」和諧相繫的獨特文化（尤巴斯‧瓦旦，2009：4）[24]。在此文化中，「紋面」又形成其族群辨識的符號、榮耀的象徵、歸屬感與認同感，及其生生不息的宇宙觀。紋面是成年的象徵，男子必須經過出草獵首的洗禮，能夠狩獵，有能力捍衛家園、養家餬口，才可在額頭上及下巴紋面；女子則要熟悉織布技巧及料理家務，才可以在額頭及雙頰上紋面；而完成紋面者才有資格被稱為「真正的泰雅人」，可以論及婚嫁，凡此種種都代表著榮耀、責任與義務，同時也是一種成長的記號，象徵著包含祖先 gaga 的遺訓刻印在子孫的臉上，仿若祖靈的眼睛紋在臉龐，形成一族群命運的共同體（同上，7）。根據泰雅傳說，人死後靈魂會通過彩虹橋（祖靈

[24] 引自尤巴斯‧瓦旦〈Patas（紋面）－「人」的詮釋與「utux」的思維〉一文（未出版），發表於新竹清華大學人類學系「空間、認同與行動──2009『兩岸人類學博士生研討會』」，2009 年 11 月 28 日。

橋）和祖先見面，而「紋面」是泰雅人和祖靈團聚的「通關」護照，經過完整紋面的泰雅族人，死後才能順利通過「彩虹橋」，由祖靈迎接至祖先的世界（同上，6）；未能通過彩虹橋的，則會掉到橋下[25]。

尤巴斯·瓦旦在〈Patas（紋面）——「人」的詮釋與「utux」的思維〉一文中更進一步說明「完整泰雅人」的概念：

> 在泰雅人的概念裡，其實人是有二種身份，「第一個身份」是孩子跟父母的關係，而「第二個身份」是 patas 紋化人，二種身份在這個「人」的裡面才構成「Tayal balay（真正的泰雅人）」。泰雅「人」本身的屬性，前者是生物性體質上因素的「自然人」，後者則是有紋面因素而成為的「文化人」。（2009：8）

數千年來，泰雅族以遵循 gaga 訓示與祖靈信仰，維繫了他們社會／部落的秩序與生存價值，日本殖民政府從強迫移居、教育、禁止獵首與紋面，逼使泰雅人一步步失去他們的傳統文化。不能紋面，何以成為「Tayal balay」真正的泰雅人？族人何以與祖靈相見？死後的靈魂將何去何從？不紋面是否會受到祖靈的懲罰？傳統信仰被剝奪，生活無以憑恃，族人內心的惶恐不安是可想而知的。日本於大正二年（1913）頒佈禁止紋面的措施，並以各種連坐法來懲罰紋面族人，同時禁止紋面者至「蕃童教育所」受教；但族人毫不畏懼，經常帶著小孩偷偷地到山上洞穴裡紋面，直到昭和十四年（1939）日本才完全禁絕紋面[26]。黃鈴華（Iwan Yawei）在為馬騰嶽《泰雅族文面圖譜》一書所寫的序中，提到有關霧社事件發生後，起事的族人受到日本軍警的圍捕攻擊，紛紛到山中躲避；原來他們瞭解大勢已去，希望能在臨終前進行紋面，好與祖先見面：

[25] 或說被橋下的螃蟹所吞噬。文建會臺灣大百科全書，2010。http://taiwanpedia.culture. tw/web/

[26] 據馬騰嶽的訪談紀錄，泰雅族男性最後一位紋面者是 Yawe Noming，時年 15 歲，時間是昭和十二年（1937）；女性最後一位紋面者是 Yawe Noming 的妻子 Bu'uh Ga'i，時年 16 歲，時間是昭和十四年（1939）。（1998：88）

這些前往山中躲避的族人中，許多人並不是怕被日本人捉走，而是他們要在死之前，先恢復被日本人在之前禁止的紋面。我們族人相信，只有生前紋過面的人，死後的靈魂才可以走過彩虹橋，回到祖靈所在的地方，和祖先在一起。因此，即使當時的情況十分危險，起事的族人仍是從容紋面，然後再集體在大樹上上吊自殺，以帶著紋面的光榮面貌，回到祖靈的懷抱。（1998：18）

　　紋面習俗被泰雅人視為一種必要的生命歷程與身份證明，當紋面不僅作為個人成年的象徵，還被賦予反抗異族統治的積極色彩時，紋面的意義又得到另一層的昇華（馬騰嶽，1998：85）。然而在日本強力的教育宣導，以紋面習俗為「陋習」的影響下，卻有越來越多年輕人不願意紋面，即便其父母是堅持維護紋面傳統的；也有族人以紋面為恥，在參加觀光旅行時，會拉下帽子遮掩紋面，或在觀光旅行後，主動到醫院要求割除紋面（馬騰嶽，1998：89；林素珍，2003：219）。日治後期，對泰雅人來說，無論選擇紋面與否，面對強大文明與現代化的衝擊，保留傳統與革除舊習間，在他們心中都有著莫大的衝突與痛苦，而這也正是《彩虹橋》這齣戲想要呈現的主題，也是為什麼故事的時間點選在霧社事件後，「蕃人移駐十年計畫」實施後的 1935-1936 間，反抗勢力大致底平，堅守紋面傳統的族人成為「非政治正確」者的艱苦年代[27]。

[27] 由於霧社事件後，紋面族人明顯減少，在劇本初稿完成後，臺灣歷史博物館的研究員及評鑑委員之一均有建議將劇本故事年代提前至二〇年代。但筆者基於戲劇性的考量，不擬做故事背景時間上的更動。蓋日治後期族人反抗勢力大致底平，加以紋面罰則與現代化的衝擊，紋面族人相對地減少許多，因此堅守紋面傳統的族人成為「非政治正確」者，其為文化傳統能否延續的擔憂與孤單，及與殖民教育抗衡的艱困，正是戲劇衝突高點之所在，比較有利教習劇場進行互動策略，給予參與者施力點的機會。

《彩虹橋》劇本分析、人物安排、戲劇架構與歷史的對照

　　《彩虹橋》演出以國小五年級學童為主要對象，內容以臺灣日治時期原住民生活為背景，企圖探討此時期原住民面對傳統與現代化所帶來的衝擊，創作時如何將生硬的歷史資料與「嚴肅」的主題化為有趣的戲劇演出給學童看，實在是一大挑戰；因而在編劇時即考量以孩童作為故事的主角，期透過劇中主角瓦歷斯（Walis）和比穗依（Pisuy）、巴度（Batu）與莎韻（Sayun）等孩童角色的互動，來說明殖民政府所施行的種種「教化」政策對原住民的影響；同時透過強調泰雅傳統精神的父親比浩（Pihaw）的諄諄教誨，與重視部落進步的教育所老師瓦旦（Watan）的循循善誘，來闡述處在時代洪流轉變中的孩童，其內心的衝突與無助；期許經由故事的演繹與互動策略的安排，來引起參與者的同理心，進而能體會與瞭解那時代原住民處境的為難。而為了吸引學童的注意力，在歷史描繪的敘述中夾以多元豐富的形式，如泰雅歌舞的場面安排、修學旅行片段中「多媒體影片」與演員肢體的穿插演出，及「射日故事」光影戲的呈現等，以作為嚴肅主題的軟性調劑。

　　《彩虹橋》同《一八九五　開城門》一樣，以「歷史意識」與「神入歷史」來作為劇本的創作核心，惟情節上《彩虹橋》以演員的演出情節為重，不似《一八九五　開城門》戲劇情節中有很多部分是需要參與者來共同來完成（如「仕紳會議」、「日軍進城」）。《彩虹橋》製作擬以日本殖民政府的理蕃政策為背景，來呈現泰雅傳統精神面對現代化誘惑的種種影響；在結構上「文明洗禮」（如上學／教育、修學旅行、都市化、現代化的誘惑等）與「祖先傳統」（如紋面、狩獵、織布、彩虹橋、射日傳說、占卜等）交錯進行，「上學」與「紋面」是其表象衝突的來源，於每一場反覆撥彈討論，猶如音樂的暗示性動機，慢慢堆積，延伸衝突，最終期能引起觀眾的

同理心。以下以表格來說明本劇的分場情節架構、戲劇策略、泰雅傳統、理蕃政策／教化及目標。

場次／段落	內容／情節	互動策略	理蕃政策／泰雅傳統	目標
前導活動	1. 打招呼：引導者介紹團隊。 2. 學習劇本中的泰雅語語詞。 3. 泰雅歌曲「迎賓歌」教唱與舞步學習。	暖身	1. 學習泰雅語 2. 認識泰雅傳統歌舞	1. 熟悉彼此。 2. 認識劇中泰雅語。 3. 建立劇中泰雅氛圍，為第五場「入戲」做準備。
S1 一起讀書	1. 引導者簡要說明日治時期的「理蕃政策」與「集團移住」、「蕃童教育所」，隨後介紹第一場演出的四個角色。 2. 戲劇演出 瓦歷斯、巴度、比穗依、莎韻四位泰雅孩童在遊戲中討論到族人紋面、打獵的習俗，從小就接受日本教育的比穗依，有著和其他人不同的看法，但身為「sensei」（老師）的女兒，比穗依仍很熱心地教導大家學習日語，但卻換來巴度的嘲弄及瓦歷斯對於學習日本語的質疑；瓦歷斯同時提到，家人被迫搬到山下居住，祖父因思鄉與水土不服而病逝。 3. 引導者提問： 1) 瓦歷斯說，「我真的不明白，山上明明就是我的家，為什麼我們還要登記才能回去？」他說這句話的心情是什麼？ 2) 小朋友，你們喜歡自己的家嗎？如果，有一天你回到家，發現有別人搬進來，並告訴你，這不是你家，你的感受是	提問	◎理蕃政策 1. 集團移住 2. 蕃童教育所 3. 學日文 ◎泰雅傳統 1. 織布 vs 紋面 2. 無文字	1. 認識理蕃政策與蕃童教育。 2. 認識泰雅織布文化對女性的重要，及織布與紋面的關係。 3. 同理泰雅族被迫學習外族語及被迫移居的心情。

場次／段落	內容／情節	互動策略	理蕃政策／泰雅傳統	目標
S1 一起讀書	什麼？ 3)如果你想再進來這間屋子，卻要有許可證才能進來，你的感覺是什麼？			
S2 修學旅行	1.引導者說明日治時期的「修學旅行」活動與「始政四十年博覽會」的內容。 2.戲劇演出（配合影片） 瓦歷斯、巴度、比穗依、莎韻一起參加學校的「修學旅行」活動，此次旅行正好碰上難得一見的「始政四十年博覽會」，孩童們一路搭乘不同交通工具到城市進行參訪，過程多是驚喜；然而卻在博覽會的「蕃屋」展場參觀族人的織布展示時，因平地小孩對紋面族人的訕笑譏諷，引起巴度與平地小孩的衝突。 3.引導者提問： 1)巴度為什麼打人？ 2)後面跑出來的兩位小朋友說「那個女的臉畫得黑黑的好可怕喔」，他們的態度是什麼？這樣做對不對？ 4.「靜像」同理 請參與者假想自己是莎韻、瓦歷斯、巴度、比穗依四位小朋友中的任何一位，並做出這個角色此時的心情雕像來。 5.引導者提問： 雖然這次修學旅行發生了這麼一小段不愉快的經驗，你們認為這趟旅行瓦歷斯玩得開不開心？雖然有被取笑的經驗，你們認為瓦	提問	◎理蕃政策 修學旅行 ◎泰雅傳統 織布 vs 紋面	1.「修學旅行」與博覽會等「同化」政策對原住民的影響。 2.思索：原住民如何在現代化衝擊中依然可以認同傳統文化的價值。

場次／段落	內容／情節	互動策略	理蕃政策／泰雅傳統	目標
S2 修學旅行	歷斯和族裡的其他小朋友，下一次還會不會想來平地玩？為什麼？			
S3 紋面之一	1. 引導者說明「修學旅行」回來後，族裡將為少年們進行一場狩獵活動，巴度和瓦歷斯也積極地準備著。 2. 戲劇演出 巴度和瓦歷斯拿著竹槍枝在玩，遇見要去拔野菜的比穗依，巴度調皮地以竹槍枝恐嚇要獵下人頭，引起比穗依的不悅，彼此針對傳統「獵首」行為有一番爭執，巴度藉此強調遵守 gaga 祖訓的重要，瓦歷斯也在一旁附和著；三人也談到消失幾天的莎韻可能去山上「拜訪親戚」紋面了了，三位小朋友對紋面各有不同看法，最後巴度辱罵反對紋面的比穗依是「日本小鬼」，而有一番爭吵。 3. 引導者提問：三位小朋友發生什麼事？他們為什麼爭吵？ 4. 與角色對談瓦歷斯、比穗依、巴度分別站在舞台的三個角落，請參與者自由選擇想跟誰聊聊就走近他／她圍圈坐下。 5. 引導者提問：生活在七十年前的瓦歷斯、比穗依、巴度與你們（指參與者）的生活經驗有什麼相同？有什麼不同？	1. 提問 2. 教師入戲	◎理蕃政策 1. 蕃童教育 2. 紋面者受處分、不准入學 ◎泰雅傳統 1. 獵首的訓示 2. 遵循 gaga 傳統 3. 紋面的意義 4. 彩虹橋 5. 族人當時紋面常以「到山上拜訪親戚」來躲避日本警察的緝捕	1. 認識泰雅傳統文化的意涵：如 gaga 的訓示、獵首的目的、紋面的意義、彩虹橋的文化精神等。 2. 瞭解「殖民教育」對孩童的影響與所產生的「認同」危機。 3. 藉由與角色的對談，進一步瞭解角色的處境。
S4 獵人精神	1. 戲劇演出 瓦歷斯與父親比浩正為即將到來的狩獵活動做準備，父親藉機跟瓦歷斯說了一段泰雅傳說「射日	提問	◎理蕃政策 1. 透過「以蕃治蕃」來進行「教化」	1. 認識泰雅獵人精神。 2. 更進一步瞭解原住民面對現代化

場次／段落	內容／情節	互動策略	理蕃政策／泰雅傳統	目標
S4 獵人精神	英雄」的故事，並分享何謂真正的「獵人精神」，期待兒子不忘傳承的意義，並告知瓦歷斯成功狩獵回來，將帶他去紋面。 部落裡的教師兼巡察瓦旦特來預祝瓦歷斯狩獵順利，但言談間與比浩對於維護傳統價值與邁向現代化有著完全不同的見解，彼此起了很大的爭執，瓦旦臨走前還是送給瓦歷斯西藥備用，同時提醒狩獵歸來要速還槍枝，此舉遭來比浩的訕笑，認為是「不懂打獵的人，才需要這種藥」，而將藥包扔在地上。三人成靜像。 2.引導者提問 　1)現在舞台上有三個人瓦旦、瓦歷斯、比浩，你們覺得誰看起來最有氣勢？誰看起來比較軟弱？ 　2)為什麼 yaba 對比浩說，學校安排「修學旅行」是日本人的詭計？你們認為呢？ 　3)瓦旦為什麼要給瓦歷斯藥包？為什麼比浩要把藥包丟掉？		2.沒收原住民槍枝，唯狩獵時才能至駐在所登記取用 ◎泰雅傳統 1.獵人精神 2.射日傳說 3.Sili 鳥叫聲 4.紋面紋飾與彩虹橋的關係	與維護傳統間的衝突。
S5 紋面之二	1.引導者邀請參與者「入戲」扮演族人，一起參加巴度、瓦歷斯等少年成功狩獵回來的聚會，大家一起唱「迎賓歌」跳舞祝賀。比浩主持聚會，帶領大家一起祝唱跳舞。 2.戲劇演出 瓦旦帶一桶酒與比穗依一起前來祝賀，比浩諷刺瓦旦是來收槍枝，並告知瓦旦即將帶瓦歷斯去	1.入戲 2.儀式與典禮 3.坐針氈 4.觀點與角度 5.說出心裡的話	◎理蕃政策 1.狩獵回來後得速還槍枝 2.紋面者要接受處分 ◎泰雅傳統 1.迎賓歌舞 2.狩獵與紋面的關係	1.透過坐針氈，深入瞭解原住民面對現代化／教育與維護傳統間的衝突。 2.透過參與者「起而行」選邊站，親身體會當時原住民青年的兩難困境。

場次／段落	內容／情節	互動策略	理蕃政策／泰雅傳統	目標
S5 紋面之二	紋面；瓦旦聞之驚恐不已，連忙勸誡萬萬不可，並一再提醒瓦歷斯受教育的重要，比浩轉而希望兒子可以親口告訴老師瓦旦，他將選擇紋面，不去上學了。瓦歷斯陷入兩難困境，戲嘎然而止。 3. 瓦歷斯坐針氈 請參與者扮演瓦歷斯族裡的好朋友，和瓦歷斯聊聊，協助解決他的困境。 4. 做決定（價值澄清） 舞台上拉出一條對角長線，父親比浩與老師瓦旦分別站在繩子的兩端，引導者請參與者假想自己就是瓦歷斯，自行決定會做出什麼樣的選擇，會站在繩子的哪一個端點，越接近某一方表示想法上越靠近對方，如果實在很難做決定也可選擇站在中央點。 5. 對父親比浩或老師瓦旦說出心裡的話。			

　　原住民的傳統生活禮俗與慣習和漢人是迥然不同，《彩虹橋》以博物館為主要演出地點的特殊性，必要考量進入博物館參觀的孩童有多數不是原住民，因此演出如何兼具博物館歷史教學的需求與孩童的看戲樂趣，作為編劇者得時時擺秤砣精算拿捏。而為了讓不同文化背景的孩童儘快入戲，《彩虹橋》故事書寫遂以孩童為中心，企圖從主角瓦歷斯的角度來看其所處的環境，瞭解他如何拉扯於不同價值的衝突中，內容彷若瓦歷斯的日記，寫他和族裡小朋友的嬉鬧與爭執、參加修學旅行的記趣、和父親的對談、狩獵歸來的慶祝會等等，其中當然包含他面對傳統文化與新教育間的衝

突。由於本劇是以孩童觀點出發，情節安排遂以上學／教育為主軸，來延伸有關主題的討論（參表 2-01C）。

此劇共分為五場戲，前三場戲除了擔任解說的「引導者」外，餘皆為孩童角色，情節透過孩童間的互動，擬營造一個參與者較易入戲的情境，提供他們認同角色處境的契機。以下將依場分析各場情節與結構，由於此劇內容關乎許多史料，因此在劇本分析的過程中，會大量引述歷史資料作說明，而這也是導演做劇本分析的必要功課，必得深入剖析劇本情節、對白及角色與該歷史相關事件的關係，以掌握劇中每個環節間的關聯性，不僅可以作為導演在排練場與演員「講戲」的資料，同時也是與其他設計者進行溝通的依據。

表 2-01C：《彩虹橋》主題內在思惟

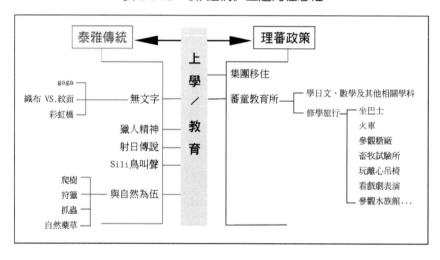

第一場：一起讀書

運用佳構劇開場的形式，藉著四位泰雅小孩童言童語的互動來「說明」（exposition）日治四十年對泰雅族的影響，隨著劇情鋪陳再慢慢展開對此議題的深入探討。首先由引導者開場說明日治時期的「理蕃政策」及「集

團移住」措施，接著陸續介紹劇中四位小朋友：比穗依和莎韻家人十多年前就被迫遷居山下，瓦歷斯和巴度家人則是在 1934 年「蕃人移住十年計畫」實施後才搬離山上的。戲的開始是小朋友兩兩玩在一起的熱鬧場面，兩個女孩一起玩「轉圈圈」，比穗依因體力不支而跌倒，換來調皮的巴度的譏笑：

巴　度：妳們女生喔，就是不會打獵，骨頭太軟了。

莎　韻：女生又不准去打獵，幹嘛這樣說，你會織布嗎？

巴　度：織布是女生的工作，我幹嘛會？

莎　韻：就是嘛。我 yaya 每天都要種田、種菜、種竹子，還要織布，很辛苦的。不跟你玩了。（欲走）

比穗依：莎韻，妳要去哪裡？

莎　韻：回家織布！……

巴　度：我看莎韻是想要嫁人了，所以急著學織布。

比穗依：你不要亂說。女生本來就要會織布。

瓦歷斯：對啦，巴度你不要亂說啦。

巴　度：不過莎韻還沒有紋面不能嫁人。

比穗依：莎韻喜歡讀書，不會去紋面，紋了面她就不能上學了。

巴　度：那最好，我也要偷偷去紋面就不用上學了。

　　孩子在遊戲時爭吵是常有的事，藉著他們的逗嘴，說明泰雅族男性和女性的傳統責任：打獵與織布，同時說明在傳統規範中女生得要紋面才能嫁人，但時代轉變了，日本殖民政府不准族人紋面，比穗依強調紋了面就不能上學實在可惜，但巴度則認為不用上學才好，表面上他是捍衛「紋面」，但多少也表達出孩子愛玩不愛讀書的本性。這一段利用孩子間的嬉鬧逗嘴，輕輕帶出時代轉變下彼此間價值觀的不同。在莎韻離開後，比穗依自告奮勇教瓦歷斯與巴度學習日語：

比穗依：（洩氣地）還玩，明天你們要考國語，都會啦？（日語）Anata
　　　　no namae wa nandesu ka?（你叫什麼名字？）

瓦歷斯：……Watashi wa……Watashi wa……（我是……我是……）

比穗依：……Taro（太郎）。

瓦歷斯：Taro。

比穗依：Taro 是第一課小朋友的名字。

巴　度：真難聽。

比穗依：你認真一點。

巴　度：Sensei 是妳 yaba，妳告訴我，他會考什麼？Watashi wa……
　　　　Watashi wa 巴度（巴度從地上抓起一把沙灑在瓦歷斯身上）。

瓦歷斯：巴度不要鬧了。

比穗依：（對巴度）真討厭。（對瓦歷斯）瓦歷斯，Sensei 如果問你，
　　　　你叫什麼名字 Anata no namae wa nandesu ka?你要說你的日本
　　　　名字 Katsuo（勝男）。

瓦歷斯：Katsuo。

比穗依：（對巴度）巴度，你要說 Ryuichi（龍一）。

巴　度：Ryuichichichi Ryuichichichi……

　　語文是殖民者進行「同化」政策最便捷的手段。然而在此巴度不僅用
玩笑的方式對應比穗依的認真，接著還干擾瓦歷斯的學習：

巴　度：（對瓦歷斯）瓦歷斯，快來看，那隻鳥好漂亮……

瓦歷斯：（跟著巴度所指的方向看）翅膀好綠喔。

巴　度：（做射鳥狀）如果有弓箭，咻——就把牠打下來——。

比穗依：喂，明天要考試，不要再玩了。

巴　度：Yaba 要我去撿木材，我要走了，瓦歷斯，我走了……。

瓦歷斯：再等一下。

巴　度：不等你了，Wadasi wa Ryuichichichi Ryuichichichi……。（下場）

巴度那顆愛玩的心就像一般孩子一樣，因此容易獲得參與者的認同。在巴度離場後，原本乖巧學習的瓦歷斯終於禁不住抱怨起來：

瓦歷斯：以前我們在山上都不用上學。

比穗依：我覺得上學挺好玩的，可以學很多東西。

瓦歷斯：可是為什麼用日本話？看日本書？而不是教泰雅人的故事？

比穗依：因為……因為……我們祖先沒有教我們寫字，我們只好學日本字。

瓦歷斯：我不喜歡變成 Katsuo。我明明就是瓦歷斯。你喜歡被叫做 Tomoko（友子）嗎？

　　瓦歷斯除了因要乖乖坐在教室而有所抱怨外，也藉著他來反映殖民者如何利用語文教學來進行「同化」政策，相較於比穗依對「學習」的熱衷，瓦歷斯則是從學習中有更多的「反省」與「自覺」。瓦歷斯再次表明「我不喜歡天天坐在教室裡，在外面跑多開心。」比穗依則認為「天天在外面跑，跑久了就沒意思，也會無聊。」瓦歷斯反駁她：「那是妳不懂，這一片山多好玩，可以爬樹、打獵、抓蟲，好玩得不得了。」透過瓦歷斯慢慢地揭示泰雅族和山林的關係，當他們被迫離開高山，對長輩來說是種失根的錐心之痛：

瓦歷斯：……現在要回山上很不方便，要走很遠，還要跟日本人登記，我 lkwatas（祖父）就不願意，後來他就生病死了，我想他是太想念山上了。

比穗依：他好像病了很久。

瓦歷斯：是啊，他不喜歡這裡，山下太熱了，他肚子常常不舒服才會生病。（「泰雅古訓」音樂緩緩響起）他生病的時候，常常說要回山上打獵，他說以前在山上，每天一早醒來，走到外面，一眼就看到我們泰雅的聖山，感覺山神圍繞著我們，好像部落的保

護神……我真的不明白，山上明明就是我的家，為什麼我們還要登記才能回去？

此段對話結束，瓦歷斯和比穗依成定格。引導者出，詢問參與者是否能瞭解瓦歷斯的心情，並進一步針對此議題做更多的提問來釐清問題並同理瓦歷斯的心情。

第二場：修學旅行

由引導者先詢問參與者的「校外教學」經驗，以引起動機，接著介紹日治時期的「修學旅行」校外教學活動：

> 引導者：……那時他們會到附近的公學校去參觀，彼此觀摩學習；有
> 　　　　時也會去參觀鄰近的工廠，感受科技文明的進步；高年級的
> 　　　　學生更常常有機會去拜訪大城市，見識現代化生活的面貌，
> 　　　　學生們都非常喜歡這樣的旅行教學活動。這一天是高年級同
> 　　　　學的「修學旅行」日，學校安排他們坐巴士還有火車，到新
> 　　　　竹、臺北觀光五天，他們參觀了港口、糖廠、畜牧場……更
> 　　　　難得的是，他們這一趟旅行碰上了難得一見的「始政四十年
> 　　　　博覽會」（拿出紙牌），這是日本人為了慶祝他們統治臺灣四
> 　　　　十年所舉辦的活動，他們想要利用博覽會來炫耀他們治理臺
> 　　　　灣的成績。

蕃童教育所的修學旅行活動從明治四十五年（1912）開始即積極展開，昭和十年（1935）恰巧是日本統治臺灣四十週年紀念，總督府傾全力舉辦「始政四十年博覽會」以宣揚其治臺成效，並做為「南進政策」[28]的最佳註腳宣傳。博覽會共分四個展場：第一會場位於臺北市博愛路、衡陽路口，

[28] 參自梁華璜《臺灣總督府南進政策導論》一書之簡介，2003 年，臺北：稻鄉出版社；及陳怡宏〈觀看的角度：《南進臺灣》紀錄片歷史解析〉，收錄於吳密察、井迎瑞《片格轉動間的臺灣顯影：國立臺灣歷史博物館修復館藏日治時期紀錄影片成果》，臺南：臺灣歷史博物館，頁 76-93。

以日本殖民地（臺灣、朝鮮、滿州）建設展出為主，會場內還設有表演街，提供給不同的演藝團體演出，如魔術表演、活動人偶、輕鬆歌舞劇、水中美人魚等；第二會場位於臺北新公園，以日本在臺的各項政績與工業專賣為主，搭配日本各府縣的物產與餘興節目為主，同時還有「兒童王國」遊樂場提供新穎的兒童遊樂設施；分場位於迪化街附近，以南洋各國風土與物產為主；草山分館則以介紹臺灣的觀光景點為主，並有宣傳歌曲，廣播與電影作宣傳。博覽會的主要展覽館共約四十餘館，有以地區為名的，如朝鮮館、滿州館、菲律賓館、京都館等；有以建設為名的，如交通土木館、林業館等；有以產業為名的，如糖業館、礦山館等；也有大型企業的展覽館，如三井館、日本製鐵館；也有國防、文化等相關展出及相關慶祝活動。博覽會於 10 月 10 日至 11 月 28 日間舉辦，歷時 50 天，可謂全島總動員，內容廣泛，涵蓋政治經濟、文化社會、宣傳衛生、民生娛樂等不同面向，參觀人數達 275 萬，可謂盛況空前（程佳惠：2004，文建會：臺灣大百科全書）。當年參觀博覽會的原住民約有 6,500 人，有一半以上都是自費觀光，全臺 440 蕃社，只有 63 社未北上參觀，教育所學童有 1452 人參加（李佳玲，2003：81）；日本政府藉著博覽會展示其強盛的發展力與現代化[29]，以拉攏原住民對其政權的效忠與感恩，並透過青年團的參觀和懇談達到此目的[30]。胡家瑜在〈博覽會與臺灣原住民：殖民時期的展示政治與「他者」意象〉一文中提到：

[29] 引自文建會《臺灣大百科全書》「始政四十年博覽會」辭條：「1935 年，在日人領臺四十年後，有鑑於臺灣的土地、林野、戶口、貨幣、度量衡、語言、文化等皆已統一制度化，殖民統治基礎鞏固。雖然歷經第一次世界大戰與全球經濟大蕭條，日本在臺的殖民經驗確實是值得大肆宣揚，故有舉辦始政四十年臺灣博覽會之議，祈望藉此博覽會的宣揚，以作為其「南進政策」之準備。誠如其開設之趣意寫道：原本瘴煙蠻雨之地，又有難治之習民，以及獰猛之番民蟠踞，連李鴻章都慨嘆懸絕於世界文化之外的臺灣，歷經日本施政四十年後，已是世界殖民史上難得一見的成功殖民地，其成就自然值得謳歌。因此始政四十周年紀念臺灣博覽會對於提升臺灣本島之產業地位與人文振興躍進有極大之助益。」http://taipedia.cca.gov.tw
[30] 引自林素珍論文〈日治後期的理蕃——傀儡與愚民的教化政策（1930-1945）〉，頁 220。

博覽會除了具有強烈的大眾消費和通俗娛樂特質之外，它也是現代社會建構的特殊文化景觀，是許多意識型態具體化、合理化、普遍化，以及權力關係運作與展現的場域。（2004：4）

同時更進一步從權力的關係中思考：

博覽會在現代國家發展過程中對分類秩序和道德規範的建構，以及對社會控制和集體認同造成的影響。（2004：5）

在「修學旅行」這場戲中，編劇即透過四位泰雅孩童天真的旅遊過程，來看日本所塑造的文明神話對孩童們意識型態的影響，及所產生的文化衝突。

本場戲的語言採用比較多「敘述形式」，透過劇中孩童所見所聞一一描述他們的旅行「驚豔獵影」，語言有時也像這些獵影的景象說明（演出形式將於下一章節進行分析）。戲的開始在引導者說到：「這一天是高年級同學的『修學旅行』日，學校安排他們坐巴士還有火車，到新竹、臺北觀光五天……」（圖 2-02A）背景幕即同時呈現當時的紀錄影片，一列長長的火車配合著蒸汽氣笛聲展開，四位孩童成列出場，以肢體呈現火車行進的樣子：

圖 2-02A：透過語言、肢體動作、影像結合，呈現旅行記趣

巴　度：坐火車搖搖晃晃好有趣，咕咚咕咚……嗚——

　　1930 年以後的修學旅行，尤其是畢業旅行，多以火車為主要交通工具，旅行的主要目的地除了臺北，農業指導所亦是必要的參觀地，以期培養原住民學童的農業觀，改變他們以狩獵為主的傳統生存方式（李佳玲，2003：80）。接著孩童們就一一敘述他們在糖廠、畜牧試驗所的所見所聞：

比穗依：糖廠好大，好漂亮，煙囪好高好高。有許多甘蔗運到糖廠，
　　　　就做成好多好多砂糖，好奇妙喔……。
瓦歷斯：甘蔗進到機器裡面就會變成糖，太神奇了。
莎　韻：糖廠還有免費冰冰涼涼的糖水可以喝，好好喔……。
巴　度：……畜牧試驗所養了好多動物，這些豬看起來跟山豬很不一
　　　　樣，不過豬肉應該是一樣好吃。
瓦歷斯：我們也看到好多水田，日本人都把牛的大便跟草攪在一起做
　　　　肥料，臭臭的，還有好多蒼蠅飛呀飛的！

　　製糖產業原本就是臺灣的重要產業，日本據臺後更是全力發展糖業，廣建糖廠；因此修學旅行中帶孩童去參觀製糖廠，以瞭解現代產業如何生產民生必需品，能讓孩童進一步體會科技與生活的關係。參觀完農產業，接著就是與部落完全不同景觀的城市觀光：

比穗依：臺北好熱鬧，到處都是人，街上有好多車子，很多人騎自行
　　　　車到處跑，我也好想學喔～
瓦歷斯：這裡的房子很有氣派，跟山上很不一樣。
莎　韻：臺北的女人好漂亮，他們的衣服都包得很緊，（對比穗依）比
　　　　穗依，妳要不要穿那樣？
巴　度：穿那樣一定很難受，一點都不好看！
瓦歷斯：我覺得平地人好像有點兇，會這樣瞪我們。

巴　度：那我就這樣瞪回去（耍鬥雞眼）……

　　　（小孩彼此追逐。）

　　從街道、房舍、交通，甚至城市人的穿著，樣樣都與部落不同，城市風光多采多姿，文明「符號」排闥而來，處處是驚喜。然而他們也感受到平地人的不友善，瓦歷斯首先敏感到平地人的異樣眼神，但調皮自信的巴度就以嘻笑方式處理掉，孩子們又玩鬧一起；作為觀光客，他們恣意在所有的新奇經驗裡。接著就是此次修學旅行的重頭戲：參觀「始政四十年博覽會」，他們首先到第二會場的兒童遊樂場玩「離心吊椅」[31]，還看了戲劇表演，參觀不同的展覽館，並各自發表他們的看法：

巴　度：我最喜歡電動模型了，還有國防館裡許多的砲彈、軍艦模型，
　　　　好威風喔。
比穗依：水族館才特別呢，還有兩個海女在水裡面游，好像真的魚一
　　　　樣，太奇妙了。

　　男女有別，喜好不同，遊樂場的遊樂設施與五花八門的展品均能滿足孩童知性與感性的學習。忽而傳來一陣日語的廣播聲，大家好奇地引頸尋聲，日語程度比較好的比穗依就向大家解釋[32]，原來廣播內容是提醒大家可以到郵便局買明信片，或到寫真所拍照留念。透過這樣的安排，一方面暗示「日語」已是當時臺灣社會的官方語言，二方面進一步指涉廣播、照相、郵務等新文明溝通的方式。孩子們關心的是，是否需要付錢，他們可沒有多餘的錢可以進行消費：

瓦歷斯：（指著擴音器方向，問比穗依）他在說什麼？
比穗依：說歡迎大家來參觀，還說外面有郵局可以寄明信片。

[31] 像現在遊樂場的「天女散花」。
[32] 六年十班的問卷中，有學童提到劇中他最喜歡的角色是比穗依，因為「她很愛讀書，連日本廣播都聽得懂」。

瓦歷斯：免費的嗎？

比穗依：應該要錢吧！

巴　度：會場裡有許多食品店，那些東西看起來好好吃喔，我好想買森永牛奶糖吃。

日本也將國內的產業帶進臺灣，博覽會場即有當時森永公司的產業館，可惜孩子們都只能看，並無消費能力，雖然因此有些遺憾，但玲瑯滿目的會場卻一點也不會減損他們觀看與玩樂的興趣：

瓦歷斯：博覽會實在太好玩了，這麼多新奇有趣的東西。

巴　度：（對瓦歷斯）瓦歷斯，你不想回家囉？

瓦歷斯：哪有？！

　　　　（眾人取笑瓦歷斯，鬧成一團。）

透過以上孩童的旅遊驚喜，呈現一個與部落傳統完全迥異的城市風光，劇中孩童「樂不思蜀」的心境，對有同樣校外參觀經驗的參與者來說，能經由情境上的「同理」，形成對該文明的「集體認同」效用，情緒也跟著興奮起來。就在瓦歷斯、巴度和比穗依、莎韻彼此奚落鬧成一團時，忽然發現「蕃屋」展覽場裡有紋面族人在示範織布，他們開心地跑了過去，但不預期地來了兩位不友善的平地小朋友：

甲　童：快來看，這是真的蕃人耶。

乙　童：你看，你看，那個女的臉畫得黑黑的好可怕喔。

甲　童：好醜喔，蕃仔怎麼會把臉弄成這樣。

乙　童：醜八怪，醜八怪！

甲　童：小聲一點，蕃人很野蠻會跳出來抓人、出草砍人頭喲……

巴度終於忍不住，抓著一位平地小孩問他：「你說什麼？」瓦歷斯、比穗依與莎韻連忙向前勸阻，與之前歡樂形成絕然對比的衝突場面，原本的

嬉鬧開心快速下降為憤怒，戲在此嘎然而止，舞台上所有角色呈靜像狀，一股張力靜默地凝聚在此衝突中，參與者的心亦被牽動著。紋面是泰雅人引以為傲的傳統，族人必須經過許多考驗才有資格紋面，更重要的是，紋了面才能在死後通過彩虹橋和祖先見面；這樣神聖的傳統卻遭到平地小孩輕蔑的侮辱，他們視紋面為醜陋，並揶揄泰雅族的出草獵首是一種野蠻的行為，態度充滿玩笑鄙夷。處在山上部落的孩子開心地來到平地接受文明的洗禮，卻意外地遭受侮辱，引導者詢問參與者：「巴度為什麼打人？」並接續幾個問題提供參與者思索，以釐清現狀。這場「修學旅行」以參與者可以理解的「校外教學」模式，來同理原住民到大城市參觀的新奇感受，在營造極度愉悅心境的同時，又以對比手法來製造一受辱的衝突點，擬透過情緒的極度轉折，增加參與者對劇中人物心情上的同理，助其進入泰雅世界，為理解泰雅族人面對新文化的衝突與掙扎進行鋪陳。

第三場：紋面之一

結束了「修學旅行」文明的洗禮，回到部落則是一場為少年們舉行的狩獵活動即將展開，引導者首先說明泰雅傳統生活中狩獵活動的意義：

> 引導者：在修學旅遊活動結束不久，族裡將要為少年們進行一場狩獵活動，從小巴度和瓦歷斯就經常跟著大人去山上打獵，小時候都只是跟著大人旁邊，學習怎麼放陷阱、怎麼抓山豬 bewak、怎麼抓飛鼠 yapit；這回不同，巴度和瓦歷斯將親自拿著弓箭、配刀，還有獵槍射殺野獸，只要他們能夠獵到任何動物，並在山上過夜，就表示他們長大成年了，族人會為他們舉行成年禮，並且紋面慶賀。對傳統族人來說，山林裡的學習才是他們真正的學校。

相較於「學校」的學習，泰雅人也有他們的生態教室「山林」的學習。作家瓦歷斯・諾幹[33]在他的散文〈山的洗禮〉[34]開宗明義就這樣寫著：

> 那個時代，我們泰雅的小孩沒有不經過山的洗禮的。雅爸就常在屋前廣場站定，抬起粗壯的臂膀遙指東南的三角形山錐說：「瓦歷斯，八雅鞍部山脈，聰明的人會向它學習。」（1993：119）[35]自小與山林共處的泰雅小孩，除了在山中學習生態的自然變化與生存方式，男孩還經常跟著大人去打獵，學習狩獵技巧，並透過獨自在山林裡過夜與取得獵物來證明自己的成長，經由紋面的印烙來顯示自己的榮耀。

　　第三場戲的開始，巴度和瓦歷斯拿著竹槍枝玩耍，即將參加少年狩獵團的兩人，討論著是否要帶跛腳的獵犬小黑同行，因為打獵有獵犬相伴做引導是非常重要的，當然他們也期許此行能帶回獵物：

瓦歷斯：……我一定會抓到獵物。

巴　度：我希望可以抓到一隻很大的 para（山羌），把牠扛起來背著，
　　　　這樣一路走回來一定很風光。

瓦歷斯：抓到 wa'nux（鹿）更風光。

[33] 瓦歷斯・諾幹（Walis・Norgan），泰雅族人，1961 年出生於 Mihuo 部落。早期曾用瓦歷斯・尤幹為族名，後於返回部落從事田野調查時發現名字拼音上的錯誤，因而正名為瓦歷斯・諾幹。漢名吳俊傑，早期曾以柳翱為筆名。http://aborigine.cca.gov.tw/ writer/writer-15-1.asp 山海文化臺灣原住民文學數位典藏。

[34] 收錄於以筆名柳翱出版的散文集《永遠的部落》，晨星出版社，1993。

[35] 1994 年瓦歷斯・諾幹，以瓦歷斯・尤幹之名出版《山是一座學校》詩集，並特別註明是「……給原住民兒童」（1994：52），來說明山為什麼會是一座學校。以下揀選詩的第一、第二段，內容如下：「山，怎麼會是一座學校？／黑板，粉筆在哪裡？／老師，會不會／手握兇猛粗暴的藤條？／黑亮的眼睛發問著／問號宛似天上的星群／親愛的孩子，請揮掉／你腦海中所有的疑惑／簡簡單單地／用腳掌去感覺踏實／用肌膚感受風的愛撫／用手心觸摸山的容顏／用一顆心推開山的門窗／你會發現到／它正悄悄地敞開門窗／柔聲地說：請進，孩子／孩子，請進……推開第一扇門／你將發現／是一座沒有黑板的教室／天空二行字，請用力讀／把手伸開，當翅膀／把腳站穩，當車輪／操場就是寬廣的草原／你將與野獸一同捉迷藏／和星星親密地交談／樹藤和你玩跳繩比賽／流水教你歡唱童謠／這正是山所教導的第一課：／把身體交給大自然」。（1994：52-54）

巴　　度：這次我們兩個絕對不能丟臉，如果沒有獵到半隻動物，我不
　　　　　敢回來了。

瓦歷斯：我 yaba 說不論獵到什麼動物都算過關，就是成年人了，獵到
　　　　　yapit（飛鼠）也算，你一定可以的啦。

此行能否帶回獵物，關係著榮譽，兩人不免擔心起來。要去拔野菜的
比穗依和兩位在玩耍的男孩相遇，調皮的巴度拿著竹槍枝對著比穗依的頭
嚇唬著說：「這個可以射下人頭喔。」被嚇著的比穗依生氣的說：

比穗依：現在不准砍頭了，Sensei 都說這是很野蠻的，討厭。

巴　　度：yaba 說，日本人才野蠻咧，為了搶我們的土地殺了很多族人，
　　　　　我們祖先只砍敵人還有仇人的頭，才不會隨便殺人，而且砍
　　　　　回來的頭都會好好的祭拜，表示尊重。

比穗依：反正不要再講獵人頭了，你懂不懂！？

瓦歷斯：我 yaba 也說，我們 Tayal 獵人頭都是為了族人的安全，絕對
　　　　　不會隨便殺人，否則祖靈會生氣，違反 gaga 會遭到報應。

巴　　度：就是嘛，日本人不懂我們的 gaga，最會亂說話。（扮鬼臉）

在第二場的「修學旅行」中，有平地小孩對著紋面的織布族人嘲笑，
還說蕃人會「出草砍人頭」，首度表達平地人對原住民的偏見，當然平地小
孩的態度是受到成人的影響。過去無論是日本人或者漢人，由於文化上的
不瞭解，及為了達到掠奪的目的，常以污名化的方式來解讀原住民的傳統，
國民政府來臺甚至還書寫了「吳鳳故事」，強化原住民的「野蠻」印象；殊
不知泰雅族的獵首傳統必得遵守 gaga 的規定，少有濫殺之事，否則會受到
嚴厲的懲罰。長者總是訓誡著「無仇怨絕不可胡亂殺人，違者必遭天罰」（達
利・卡給，尤霸士・撓給赫譯，2003：163）然而傳統部落、族群間難免因
為拓墾、獵場，或者人際摩擦等衝突，而引發戰爭，因而關於出草也有但
書「為防禦他族侵犯，則不在此限制之列。」（同上）每發生戰爭，族人便

以獵首多寡做為立功依據,出草前必虔誠祈禱,並將戰爭的勝負交付神靈;而對於戰爭中取下的敵人首級必會舉行追弔與祈禱儀式[36];而所有的軍事行動並非為了消滅敵人,或者奪財掠地為目的,而是近乎宗教,以祖先遺訓和光榮傳統為目的(達西拉灣・畢馬,2003:363)。日本教化原住民首要的策略就是「去除陋習」,為達此目的,殖民者便針對某些傳統慣習強力污名化與進行處罰,《彩虹橋》做為一齣以教育目標為首的戲劇,希望能在劇本中重新討論長久以來被污名化的原住民傳統,遂透過兩位維護傳統的泰雅小孩來為傳統獵首行為「反正」,同時進一步對照發動戰爭的日本人(或者說,所有發動戰爭者)是比較「文明」的嗎?進一步思索探究「野蠻」的定義為何?「文明」又代表著什麼?希望能以理解的方式來認識歷史上各族群生存的方式,並予以尊重。

對於傳統獵首慣習相互有所爭執,比穗依快快然準備離去,瓦歷斯隨口問到怎麼好久沒有看到莎韻了,巴度露出「我知道原因」的神秘樣子做回應:

比穗依:你知道?

巴　度:我 yaya 偷偷告訴我的。

瓦歷斯:說啊,她去哪裡?快說啊～

　　　　(巴度故做神秘,不回應。)

比穗依:她家人說,她跟 yaya 去山上拜訪親戚了。

瓦歷斯:喔,我知道了,去山上拜訪親戚就是去紋面了。

比穗依:你不要亂說。

[36] 達利・卡給(柯正信)日文原著,尤霸士・撓給赫(田敏忠)所譯的一部口述歷史《高砂王國》詳細記載著北勢八社天狗部落的祖靈傳說與抗日傳奇,其中對於獵首的傳統有詳細的記載。詳見頁163,175-176。

巴　度：瓦歷斯猜對了，我 yaya 說，她家人擔心她不能出嫁，就偷偷
　　　　把她送去紋面了，而且還說，沒有紋面的女生，將來會送給
　　　　平地人。

日本自大正二年（1913）頒佈紋面禁令，即便有部分族人服膺禁令，
但仍有許多族人不畏強權，偷偷地到深山進行紋面，族人因擔心日後禁令
的處罰更加嚴苛無法再進行紋面，不得不放寬紋面的條件，男子只要能狩
獵不需馘首，女子也不用強調一定要會織布，甚至也有幼兒被帶去紋面，
以期儘早完成這項被族人視為重要生命歷程與身份證明的傳統。通常日本
駐警發現部落年輕人突然失蹤不見，就知道發生什麼事；待紋面青年在一
個月修養期後，傷口痊癒回到部落，日本警察便會責打當事人和他們的父
母，並處以居留和勞役（馬騰嶽，1998：86）。第三場戲在這一段孩童的對
話中，透過莎韻的「失蹤」來談泰雅族面對這一段紋面禁令的對策，也說
明在泰雅傳統中沒有紋面就不能論及婚嫁，沒有紋面的女性只能落得「送」
給平地人的命運。巴度呼應莎韻紋面的舉動，也表示自己狩獵回來也會去
紋面，瓦歷斯問他難道不怕被鞭打嗎？巴度這樣回答：

巴　度：紋面看起來很威風啊，不紋面就不是泰雅人，是膽小鬼（裝
　　　　鬼聲），死了以後到了彩虹橋就走不過去，沒有辦法跟祖先見
　　　　面，會跌到橋下面去。

原來紋面有更重要積極的意義，它是去世後和祖靈見面的通關「證
明」，也是祖先留給後世子孫一項認祖歸宗的應允和約定。然而深受日本
教育影響的比穗依很難摒除紋面是「陋習」的想法，但她知道很難用語言
反駁捍衛傳統的巴度，只好從不同角度來談紋面：

比穗依：可是紋面很痛，針刺到臉上還會流血，可能還會發炎，會生病。
巴　度：那些紋面臉爛掉的人就是做壞事，妳懂不懂？

傳統紋面是在完全沒有麻醉，沒有消毒的情境下進行，受紋者必須忍受那種痛徹心扉的疼痛（尤巴斯・瓦旦，2009：16）。對於接受新式教育，強調公共衛生的新一代，實在無法想像紋面痛楚的意義，因此比穗依才質疑傳統紋面（陋習）是「會發炎，會生病」；巴度則堅信千年傳統，因紋面而發生意外，導致臉部發炎潰爛的人，必是做過壞事受到祖靈詛咒的[37]。傳統泰雅人相信紋面過程的痛楚是一種磨練：讓男性能夠勇敢地面對山林裡的猛獸與敵人，女性能夠承受生產的痛苦[38]。比穗依被巴度的解釋回得啞口無言，只好抬出修學旅行的經驗來做回應：

> 比穗依：可是現在紋面會被人瞧不起。你忘了，上次去修學旅行，在
> 　　　　博覽會場平地小孩看到紋面的織布族人都一直笑。
> 巴　度：那是因為他們還不知道我們 Tayal 的厲害。（拿起竹槍枝射鳥）
> 　　　　平地人到山上來，絕對跑不贏我們；他們又不會打獵，鐵定
> 　　　　餓死，我才不怕他們。

　　比穗依提起那件修學旅行被取笑的經驗，巴度再度用他的天真來回應，也許有鴕鳥心理，但也透露出，人的生命經驗有限，在各自領域都有其各自出頭發揮的機會，不能只從某一領域來判別優劣，唯有相互尊重，才能相互學習，也才能避免紛爭。處於劣勢的比穗依緊接著追問瓦歷斯是否會去紋面？瓦歷斯說他的父母都認為紋面比上學重要，所以他應該也會去紋面；希望能找到伙伴的比穗依急了，反問他：「可是你不是蠻喜歡上

[37] 傳統紋面在進行之前會先進行 tamabalay 儀式，包含除穢、除罪、贖罪等的功能，總之是要設法把這個小孩從原生家庭的罪責根本隔離出來，因此紋面通常不會在少年的原生家庭中進行；到了新家庭，如果 utux 還有什麼不滿時，也用 tamabalay 儀式把它處理，尋求與 utux 的和解。Tamabaly 儀式結束後，接著進行三個占卜儀式，若受紋者曾有犯錯，或者有婚前性行為（尤其是女性），必要坦白說出，求得 utux 的諒解，否則紋面會失敗；當三個占卜都占不到 utux 的允許時，紋面師就會暫緩紋面，並繼續用占卜和 utux 溝通，期容許繼續舉行贖罪儀式，平息 utux，好為少年紋面。（引自尤巴斯・瓦旦〈Patas（紋面）──「人」的詮釋與「utux」的思維〉一文，2009：13-14）

[38] 尤巴斯・瓦旦於新竹清華大學人類學系「空間、認同與行動──2009『兩岸人類學博士生研討會』」論文發表後回應觀眾的提問。2009 年 11 月 28 日。

學？」瓦歷斯一時無法回答，巴度就替瓦歷斯搶著回答：「瓦歷斯才不喜歡上學咧，妳懂什麼？」比穗依不甘示弱，繼續追問：

比穗依：可是上次去修學旅行你們明明都很高興，瓦歷斯，你說是不是？

瓦歷斯：是啊，修學旅行很好玩。

巴　度：修學旅行很好玩，上學就不好玩了。

比穗依：那是你懶惰，不喜歡讀書寫字。

巴　度：只有你這個日本小鬼才喜歡讀日本書。

比穗依：你幹嘛罵人？

瓦歷斯：（阻擋巴度）巴度不要……

巴　度：上次課本寫那個什麼「蕃人部落都有豬，豬吃飼料跑跑跑就變胖了，豬肉很好吃……」[39]，真好笑，我們部落又不是畜牧試驗所，我 yaba 才不要養豬，去山上獵山豬才好玩，課本都亂寫，妳這日本小鬼什麼都不懂。

比穗依：17＋18 等於多少？

巴　度：我幹嘛回答。

比穗依：我就知道你不會，瓦歷斯一定會，瓦歷斯你說……

瓦歷斯：是三十……

巴　度：不要告訴她。妳這日本小鬼，妳 yaba、yaya 都沒有紋面，妳不是泰雅人，妳是日本小鬼、日本小鬼，死了祖先不會來接妳，日本小鬼、日本小鬼……（繞著比穗依罵她）。

瓦歷斯：（阻擋巴度）巴度，不要。

　　　　（巴度、瓦歷斯與比穗依成靜像。）

　　孩子遊戲時經常有著各種小衝突，這場戲安排由於殖民教育造成部落劇烈轉型的影響，族人間因為彼此認知上的差異，其衝突亦影響孩童，以

[39] 蕃人讀本第十七課，大正四年（1915）出版。

讓參與者進一步瞭解當時代泰雅人的處境。三個孩童從紋面引出關於「上學」的話題，以前泰雅人從山林學習，從祖先的慣習獲得生活的智慧，現在則必須「坐在教室」學習，比穗依能從上學的知識中獲得滿足，瓦歷斯也沒有排斥學校的學習，巴度也許像一些調皮的孩子，不能適應教室裡的學習，他以文化衝突來做為不喜歡上學的藉口，同時也反應殖民者以「同化」為目的的教育內容，多少不能滿足某些部落孩童的學習，因此巴度才會對課本裡灌輸「畜牧」生活概念提出反駁，就像現在有些原住民會提出，以漢人思維所編的教科書無法滿足原住民孩童學習的問題一樣。此段衝突的高點是支持「上學」的比穗依被逼急了，而反問巴度算數問題。傳統原住民因為沒有文字，遂也沒有發展算數學，只有基礎的數數概念；在此透過比穗依這一問，透露教育所的學習在某方面對原住民的生活還是有助益的，然而排斥上學的巴度還未能好好學習，比穗依問了他加法問題，於是惱羞成怒就責罵比穗依是父母都沒有紋面的日本小鬼，比穗依自覺委屈，而相互追逐叫罵，戲在引導者走出場後，再呈一定格的靜像。引導者首先釐清問題，詢問參與者：「三位小朋友發生什麼事？他們為什麼爭吵？」接著邀請參與者進入舞台區，和分別坐在舞台三個角落的巴度、瓦歷斯、比穗依聊聊（圖 2-03B、2-04B）。一般孩童都喜歡一起玩，當衝突來臨，也期盼有被理解被解決的時候，此段運用「教師入戲」（將在下一節詳細敘述）讓參與者有一「私下」和角色會談的機會，透過彼此的溝通，期讓參與者對於那個年代原住民孩童的遭遇有更多的瞭解，以增其同理心，助下一階段戲劇的進行。

圖 2-03B：參與者分別坐落在舞台三個角落，與劇中角色聊天

圖 2-04B：參與者與巴度的對話

第四場：獵人精神

　　接續上一場孩童面對新式教育與傳統文化的衝突後，「獵人精神」這場戲則是瓦歷斯的父親比浩在局勢丕變的環境中，透過狩獵活動教導孩子認識獵人精神與紋面的關係，最後並透過「射日故事」來闡述此傳承的意義，

期對保留傳統泰雅精神做最後的守護。這段戲是演出進行約莫一小時後，首度出現的「成人角色」，透露一股薪傳的意味，與前三場以孩童為主角的嬉鬧情節，形成完全不同的氛圍。戲的開始，瓦歷斯和父親比浩一起坐在石頭上擦獵槍，比浩舉起獵槍稱讚著「這槍是好槍。」瓦歷斯好奇地問：

瓦歷斯：沒有發射子彈，您怎麼會知道。

比　浩：（拿槍給瓦歷斯看）你看，這是我上次做的記號，這支上次我借過，輕盈好用。

原來在理蕃政策中早就規定原住民不能擁有槍械，狩獵時才准到駐在所借獵槍，聰明的比浩已在上回借過的好槍上做記號了，方便下回借用。在此透過短短兩行對話，揭露此段歷史的原委。日本所進行的「同化」教育中，一再鼓吹畜牧的好處，企圖改變原住民傳統狩獵慣習，甚至連學生的修學旅行活動也必安排「畜牧試驗所」做為重要的參觀景點（參第二場）；即將參加狩獵的瓦歷斯不免提出這樣的疑問做試探：

瓦歷斯：（停）yaba，我們怎麼不來養豬？上次修學旅行在畜牧所看到他們養好多豬，看起來也不錯，很方便，不用自己去山上獵山豬，還要把豬從山上扛下來，很累的啦。

是啊，從經濟的觀點來看，養豬的確有效益得多，且省力方便，但如此一來，也將犧牲狩獵的能力，「既不會設陷阱，也不會追獵物，這樣哪像Tayal 小孩？」此浩這樣訓誡著孩子，同時擔心地問著：「你不喜歡打獵嗎？」瓦歷斯急忙回答：「沒有，沒有，我恨不得天天跟您去山上打獵。」好讓父親比浩寬心，比浩欣慰之餘，再次提醒從打獵中可以向山林學習，並培養強悍的勇氣：

比　浩：打獵可以鍛鍊我們，讓我們更容易掌握大自然的生存法則，瞭解動物的習性，聽懂牠們說的話；唯有走進山林才能延續

我們獵人的生命，讓我們更強悍，像勇士一樣，你一定不能
忘記獵人精神是我們 Tayal 最偉大的精神。

接著告訴瓦歷斯，成功狩獵回來後將帶他去紋面，並將紋面的意義複
述給瓦歷斯聽：

比　　浩：紋面讓我們 Tayal 看起來很不一樣，你說是不是？只有紋面的
　　　　族人死後才能走過彩虹橋跟祖先見面啊，你看 yaya、bsuyan
　　　　臉上（以手指女性嘴部紋面的位置）的紋面是不是一條漂亮
　　　　的彩虹橋，女生會織布，男生會打獵才能紋面，這是很大的
　　　　榮譽，你說是不是？

「霧社事件」後，日本人積極進行「同化」政策，對於部分傳統泰雅
文化極力摧毀，並推行紋面者不准進蕃童教育所入學的禁令，在教育已漸
普及的當時，擁護傳統的聲浪逐漸式微，比浩卻選擇堅守這條非「政治正
確」的路，其內心是焦急與孤單的，不得不藉著少年狩獵活動的機會，再
次殷殷訓誡兒子，紋面有如彩虹橋般的美麗，是一種榮譽，更重要的是「只
有紋面的族人死後才能走過彩虹橋跟祖先見面」。然後開始講述口耳相傳千
年的「射日故事」[40]：

古早大地有兩個太陽，一個太陽下山，另一個太陽又緩緩升起，灼
燒大地，沒有黑夜，大家沒好眠。射日勇士，背著小嬰孩，不畏艱
難，跋山涉水，一路灑下小米、地瓜、橘子的種子，走到太陽升起
的地方，一箭射下剛剛升起的太陽，這個太陽慢慢地失去光芒，變
成月亮；散落的火焰變成滿天星星，大地終於有了白天也有黑夜，
美好的日子來臨了。啊～完成射日的獵人已經老了，無法走回故鄉，

[40] 關於射日故事有許多不同的版本說法，選此版本是考量比較容易配合本劇情節的鋪陳，與光影
　　戲的製作。

他的小嬰孩已經長大，就背著老爹爹一路走回家。橘子樹長高了，小米地瓜成熟了，啊～射日英雄跟著樹的蹤跡走回家⋯⋯

在殖民統治已屆四十年的社會裡，反抗勢力早被剷平，比浩擔心文化傳承就此斷根，他雖無力對抗統治者，但至少希望自己的下一代不要忘記祖訓，因此藉著「射日故事」來重申泰雅獵人精神與傳承的意義，並透過柔軟詩化的語言來敘事故事，將維護傳統的「理性正義」轉變為感性的情感聯繫，讓父親角色由嚴父轉為慈祥的長者，以博得學童的親近與認同。

正當故事呈現著父子互動的溫馨場面，突然變調，來了闖入者瓦旦，他是受過師專教育的泰雅青年，目前也是教育所的老師。瓦歷斯一看到老師進來連忙前去打招呼，瓦旦也預祝他成功狩獵回來，但也提醒他們打獵回來得盡快歸還獵槍，比浩聞之，十分不悅：

比　浩：日本人怕我們，就沒收我們的獵槍，我們沒槍了，就像手被
　　　　敵人綑綁起來，什麼都不能做，你卻來幫敵人看守我們，（諷
　　　　刺地）Matsuki Sensei（松木先生），你也太配合了！

透過比浩的回應，再次說明族人失去獵槍的悲苦；比浩更以稱呼瓦旦日本名字與頭銜 Matsuki Sensei 來諷刺他。瓦旦的好意被潑了冷水，但他仍然苦口婆心地勸說，希望族人不要再因為反抗日本人而造成無謂的犧牲，必須面對日本人統治臺灣已經四十年的事實，並強調「現在我能做的就是好好教育下一代，讓他們跟得上時代，成為有用的人。」一提起「有用的人」，立刻拉起比浩和瓦旦相互論辯的戰火：

比　浩：你的意思是說，學日本話、學日本人的生活方式就是有用的人？
瓦　旦：我們沒有文字，現在能學的也只有日本語文，孩子在學習中認
　　　　識了這個世界的進步，這很重要，他們必須開拓眼界啊。孩
　　　　子們上回去新竹、臺北旅行的時候，都見識了現代化生活進
　　　　步的好處，瓦歷斯應該有跟你提過。（看瓦歷斯一眼）

瓦旦強調新文明已到來，部落絕對不能故步自封，讓孩子接受教育與世界接軌才能造福下一代；比浩則認為這一切都是日本同化政策的詭計，目的無非是為了改變小孩子的思想。殖民政府實施理蕃政策原是為了訂立一套有別於漢人的管理制度，起初認為以警察威權與國家力量足以強逼原住民拋棄傳統，快速與日本同化。但，霧社事件爆發後，日本當局深刻體認到推行同化政策的艱難，僅有外觀的仿效而無日本國民精神的涵養，最後只是徒然，無法長治久安，就像霧社事件中的「模範番」花岡一郎和花岡二郎一樣。因此在事件後，理蕃政策改以「愛」為基礎的漸化主義，期藉著精神的感化來改變原住民。當時在臺的日本學者鐘江龍文強調實施同化政策最好的方法就是「血統融合」，並表示必須給予原住民安定的生活，增進其福祉，以一視同仁的態度讓他們感受天皇的披澤，方有同化原住民的可能性[41]。為達此目的，蕃社警察開始透過青年團幹部、原住民巡察等部落菁英來推動陋習的改革與文明生活的改造（林素珍：2003：181-186）。瓦旦也許就是這麼一個「改造成功」的原住民菁英，但其出發點也同當時的許多部落菁英一樣，都是以族人前景為考量，期許族人能與世界進步的腳步並駕齊驅；然而比浩卻是從過去的經驗來看日本當局此番措施的背後目的，乃是為了消滅原住民傳統。他進一步提出對此現象的擔心：

比　　浩：⋯⋯（搭著瓦歷斯的肩）「瓦歷斯」是多麼好聽的名字，是我
　　　　　lkawtas（祖父）的名字，我 lkawtas 是一位非常勇敢的獵人，
　　　　　我希望我的 la'i（兒子）將來也可以像他一樣勇敢，但現在去
　　　　　學校就要被叫成 Katsuo，讓孩子們以為只要叫日本名字就高
　　　　　人一等，好像族人的傳統都是錯誤的、落伍的；幾年後，他

[41] 鐘江龍文此建言出自，〈殖民政策見地より觀たる理蕃政政の行方〉，《臺灣警察時報》第二百十七號號，昭和八年十二月，頁 45。引自林素珍，2003，博士論文〈日治後期的理蕃政策——倨儒與愚民的教化政策 1930-1945〉，頁 184。

們就變得只會講日本話、唱日本歌，看不起自己的文化傳統，不會打獵，也不會編織，這就是你說的「有用的人」，哼！

比浩的擔憂也可以說是一種自覺，他瞭解一旦失去了語言，族人也將失去靈魂。正如弗雷勒在《受壓迫者教育學》所提，被壓迫者在壓迫者所實施的教育中，學習其語言，改用其名字，長期受到壓迫者扭曲其傳統價值及意識型態的灌輸，不知不覺就會產生「自我貶抑」的現象，轉而嚮往壓迫者的生活方式，產生不可抗拒的魅力（方永泉譯，2004：96-97）；比浩因而認為種種教育措施都是殖民政府用來「洗腦」的詭計，讓泰雅下一代與傳統漸行漸遠，而以學習日本文化為榮，他反諷像這樣「看不起自己文化傳統」的泰雅人就是瓦旦所稱的「有用的人」。瓦旦急忙辯解：

瓦　旦：我並沒有說要放棄傳統，只是說，學習新東西並沒有錯，孩子
　　　　們有受教育的權利。孩子現在會算數，會加減法、九九乘法，
　　　　生活上也方便許多；我們不能再走回頭路了，要向前看啊。

瓦旦關心的是如何透過教育帶領族人「向前」，跟上文明的腳步，並舉學習算數所帶來的便利為例；但比浩完全不以為意，反而提出「守護山林，跟大自然為伍，也是一種生活的選擇」的看法，人難道不能適性而居，各取所需？一定要有一套相同的生活準則來約束彼此嗎？此刻瓦旦瞭解不可能和比浩取得共識，他們之間很難繼續溝通，於是拿出預備要送給瓦歷斯打獵防身的藥品，並以歡喜心祝福他，沒想到比浩一手搶過藥品丟到地上，並斥喝著說：

比　浩：我們不需要這種藥！Tayal 祖先傳下來的藥草就很好用，sili
　　　　鳥的叫聲會告訴我們吉凶，祖靈也會保佑我們，這是我們的
　　　　傳統，你懂嗎？

占卜亦是日本人「革除陋習」的重點。但泰雅傳統中，狩獵之前一定會進行占卜，同時透過 sili 鳥的叫聲來辨別吉凶，以作為狩獵行動成行與否的考量，若狩獵前行的方向與 sili 鳥飛行方向一致，就表示吉兆；若方向相反，則是凶兆，族人就會放棄此回狩獵行動的計畫。傳統與自然為伍的能力，早識得山林中有許多天然的「藥材」，足以讓他們應付狩獵時的意外，比浩藉此來提醒瓦旦，有了新知識也勿忘祖先的智慧。比浩的態度澆了瓦旦冷水，最後他只能對著瓦歷斯說：「加油！」然後默然離去，戲在此告一段落，舞台上的比浩、瓦歷斯、瓦旦成定格靜像。引導者出再次透過靜像引導參與者深入思考三個角色的互動關係。

　　這一場「獵人精神」延續前面三場透過泰雅孩童於玩耍與學習間所引發的衝突，來看他們面對時代轉變所產生的內在問題，第四場戲則整合前三場孩童的衝突做一延伸的論辯，透過兩位立場不同的成人各自表述，深化議題，以為劇末的「坐針氈」及「選邊戰」活動提供相關資訊，使參與者能更有所依據地，在互動中提供他們的想法和意見，而不是無關歷史背景，天馬行空地做回答；如此才能讓參與者進一步瞭解此衝突為何？雙方對於傳統與新時代教育問題的立場各是什麼？

第五場：紋面風波之二

　　瓦歷斯和巴度成功狩獵回來，比浩邀集族人一起飲酒慶賀。這場戲的開始，引導者邀請參與者一起扮演族人參加聚會，一起唱歌跳舞恭喜瓦歷斯完成獵人的使命。參與者走上舞台和比浩、瓦歷斯一起唱歌、跳舞，比浩感謝大家的參與，此時瓦旦和比穗依一起進來，比浩便語重心長、意有所指地說著：「希望我們祖先的歌可以像這樣一直傳唱下去。」瓦旦送上一甕酒來祝賀，比浩反諷他是不是來收槍的？比穗依則送給瓦歷斯一條編織的髮帶，比浩趁機鼓譟的說著：「比穗依會編織，可以紋面嫁人了。」比穗依趁機轉移焦點，問起「怎麼沒有看到巴度？還有一條是我 yaya 要送他的。」瓦歷斯這樣回答：

瓦歷斯：巴度他 yaba 帶他去山上拜訪親戚了⋯⋯

比　浩：（對瓦旦）去山上拜訪親戚⋯⋯你懂吧？

瓦　旦：這⋯⋯

比　浩：過兩天我也準備帶瓦歷斯去山上⋯⋯紋面。

「去山上拜訪親戚」是族人間不能說的秘密，但比浩直接挑起，明明白白的說出將帶瓦歷斯去紋面，毫不隱瞞；瓦旦聞之立刻制止，情節延續第四場的論辯，雙方戰火再起：

瓦　旦：一旦去紋面，瓦歷斯就不能去學校了。

比　浩：gaga 的傳統更重要，瓦歷斯將來還要跟祖先見面，我是不會背棄 Tayal 傳統的。

瓦　旦：但瓦歷斯是讀書的料，你應該讓他繼續讀書。

比　浩：讀了日本書，忘了自己的傳統，讀這種書有什麼用？

瓦　旦：比浩，上學不是你所想的那樣，你不要再固執了，你這樣會誤了孩子的前途⋯⋯

瓦旦關心孩子的教育，比浩則更關心傳統的延續，在風聲鶴唳抓紋面者的年代，比浩瞭解再不為孩子進行紋面就來不及了，比浩也許並不全然反對學校教育，但在非常時期他認為紋面的傳承勝於一切。最後兩位長輩直接逼迫瓦歷斯做決定，使瓦歷斯陷入無助的兩難困境中，戲在此告一段落，引導者請瓦歷斯「坐針氈」，讓參與者針對此困境提供想法和意見。瓦歷斯面對父親與老師，內心有許多掙扎，他一方面瞭解 yaba守護傳統的心，並對死後通過彩虹橋才能與祖先見面的 gaga，心存敬畏；但另一方面也肯定上學讀書可以瞭解更多知識，跟得上時代腳步。兩方勸導者都是自己敬愛的長者，其中也有情感上的兩難；基於和瓦歷斯年齡相仿，參與者得以在經歷每場的戲劇事件後，瞭解「兩邊有好有

壞……兩邊都是最親的人」[42]，而能夠投射更多的關懷和瓦歷斯對談，從中提升他們對那個時代原住民處境的理解。

結束瓦歷斯的「坐針氈」，接著進行價值澄清的「選邊站」活動，比浩與瓦旦分別站在線的兩端，請參與者假想自己就是瓦歷斯，會決定站在線的哪一端點？越靠近某端點，表示越支持某方的意見。待參與者做完選擇，接著引導者再將線連成一個三角形，請參與者大聲地對比浩或者瓦旦說出自己的內心的話，戲在射日音樂與參與者揚聲訴說的情境中結束。最後，引導者為整場演出作結，同時再次說明演出的主題與目的：

> 引導者：不論你最後的選擇是聽 yaba 的話，還是聽 sensei 的話，在這艱難的抉擇過程中，你們也都對 yaba、sensei 說出你們心裡的話，相信他們也都能理解你們的選擇。……無論你最後做出什麼樣的決定，今天我們透過這個故事來體會原住民面對外來強權統治所經歷的種種生命難題，希望在每個人心理都能有一些反思與激盪。

《彩虹橋》每場以衝突作結，將情節逐一堆砌，最後碰撞一起而爆發出最後的高潮（圖 2-05C），其間再經由引導者的居中導引，企圖拉高參與者的情緒與入戲的可能性，每一場的衝突都指涉著兩造價值觀的不同，與泰雅族在當時代處境的矛盾與難題，因而角色便以兩種對比價值來設定；同時依循教習劇場創作原則，運用類型化角色來表達價值觀相異者間的衝突與矛盾，提供參與者尋求問題解決的可能性及思辯的機會。《彩虹橋》劇中，瓦旦和女兒比穗依代表著接受新教育與文明洗禮的族人，比浩和巴度則是堅守傳統的族人；莎韻對於兩種價值的意義沒有清楚的表態，但她不排斥上學，卻也接受家人安排去紋面，無論她的紋面是否出於自願，但也是當時代的某一類型人物。主角瓦歷斯則是陷入兩端價值衝突無所適從的

[42] 五年五班學習單。參與本次演出的四個班級，只有五年五班、六年十班有回收學習單。

人物，由於父親和老師對他的期許各不相同，導致他面對「忠誠分裂」的壓力與矛盾，由此企圖引起參與者的哀憐（pity）與恐懼（fear）；但與亞理斯多德悲劇理論不同的是，教習劇場的主角通常不會是「英雄」，瓦歷斯不像父親比浩為了維護傳統，寧以「不妥協」的堅強意志來對抗殖民者的紋面禁令；然而瓦歷斯的無所適從恰是凡夫俗子的我們最常面臨的困境，反而讓參與者有機會因同情而涉入情感，因入戲而能進一步理解該角色的難題。美國著名的編劇家大衛・馬密[43]（David Mament）認為戲劇主角的塑造原則[44]：

> 劇中主角愈不明確、愈不是可以被識別或被賦予特殊性格，觀眾愈能給予更多內在情感——即愈認同對方，也就是說，我們會認為自己就是主角。（曾偉禎譯，2003：63）

在此所指主角的「不明確」可解釋為「意志的薄弱」，正如瓦歷斯的徬徨無助恰能給參與者認同的機會，進而能夠入戲瞭解日治理蕃史對泰雅族所造成的難題與痛苦，而重新以新的態度來看待臺灣史中的原住民處境。

[43] 大衛・馬密，1947 年出生於芝加哥。曾在耶魯戲劇學校、紐約大學任教。他的戲劇包括〈美國水牛〉、〈大亨遊戲〉；電影劇本則包括〈鐵面無私〉、〈桃色風雲——搖擺狗〉、〈各懷鬼胎〉。他曾得過普立茲獎、兩座奧比獎（Obie Awards）和兩項紐約戲劇批評圈獎。

[44] 此原則是馬密根據美國著名通俗悚慄劇（melodramatic thriller）導演希區考克（Alfred Hitchcock）的麥高芬（MacGuffin）理論及心理學家布魯諾・貝特漢（Bruno Bettelheim）的《魔法的用法》（The Uses of Enchantmets）整合來的想法。所謂的一個「麥高芬」就是指主角所追逐的對象，如秘密文件等，觀眾永遠不知道那是什麼，只知道那是「秘密的文件」，編導也不會多講。（大衛・馬密，曾偉禎譯 2003：63）

圖 2-05C：《彩虹橋》情節結構圖

《彩虹橋》的導演策略及與演員工作的方法

為配合博物館劇場歷史教學的目標，《彩虹橋》透過每場的故事安排，巧妙地將歷史素材涵蓋在情節對話中，並結合多媒材與互動劇場形式，以舞台「多聲部」的展現方式，化單調沈重的歷史為豐富有趣的劇場呈現，以吸引孩童參與的目光。以下將逐項說明本劇的導演策略：

一、學習泰雅語、「迎賓歌」舞蹈及「角色扮演」為族人

本劇首演的演員均為平地漢人，只能用華語演出，為了讓本劇的演出多點泰雅味，劇本中有些字詞就以泰雅語發音[45]，如爸爸 yaba、媽媽 yaya、兄姊 bsuyan、兒子 l'ai，祖父 lkwatas，謝謝 mhuway su、再見 Sgaya ta la；另還有一些動物的名稱，像飛鼠 yapit，山豬 bewak，山羌 para，鹿 wa'nux，小野兔 alis……等。本劇演出開始之前，引導者先請參與者圍坐舞台區一起學習以上的泰雅語，以方便他們能在演出中聽懂角色所講的泰雅語詞彙。泰雅語的學習可以拉近參與者與舞台的距離，同時建立此劇的泰雅文化情境。

學習完泰雅語後，接著進行泰雅歌舞「迎賓歌」的教唱活動（圖 2-06B）。「迎賓歌」為主人歡迎賓客到來所唱的歌，是一種主人與客人間相互答唱及合唱的形式，參與者圍圈拉手，以前後交叉四拍的步伐唱和，可快可慢，領唱者可以無限延長歌詞，其他人就跟著答唱[46]，由於時間的限制，此段「迎賓歌」遂只安排教唱兩段，然後不斷反覆，其歌詞與歌譜如下（圖 2-07C）：

[45] 泛泰雅族群，由於生活空間的不同，語言發展也略有不同，在此採本劇創作顧問尤巴斯·瓦旦的母語「澤敖利語系」。

[46] 2009 年 2 月 10 日所進行的田野訪查，受訪者為修慕伊·北戶（漢名：古秋妹）。修慕伊為國小退休老師，現為舞蹈老師，2001 年秋創立「泰雅風情舞蹈團」，積極投入泰雅族原住民傳統歌舞文化的整理蒐集、推廣展演及發揚創新。2003 年更獲選為 2003 年臺北市傑出市民，並擔任臺北市政府原住民事務委員會委員。這些年同時積極推廣經典佛舞的教學與演出。修慕伊亦在《彩虹橋》排演期間，前來指導「迎賓歌」及其他泰雅歌舞。

圖 2-06B：參與者學習泰雅「迎賓歌」

迎賓歌

6 2 2 . 4 2 42 4 0
(主)畫卡打 括 拉 拉 尼　　（你好，大家都好）

4 6 5 . 6 4 54 2 0
(客)畫卡打 括 拉 拉 尼

4 54 2 . 6 2 2 2 0
(合)里慕伊說 拉 里 慕 呦　（里慕伊：美女名 拉里慕呦：很高興）

6 2 2 . 4 2 42 4 0
(主)慶 懷 斯慕括 拉 梭 尼　　（今天謝謝大家！）

4 6 5 . 6 4 54 2 0
(客)慶 懷 斯慕括 拉 梭 尼

4 54 2 . 6 2 2 2 0
(合)里慕伊說 拉 里 慕 呦

圖 2-07C：「迎賓歌」歌譜

演教員以伊萬的身份教唱時，場上配合投影片進行教學，待學生熟悉歌詞及曲調後，接著進行舞蹈教學，所有該劇的演員都和參與者一起圍圈跳舞，同時協助指導參與者歌舞。學童們進入場中和演員一起跳舞都非常的興奮，「迎賓歌」的教唱活動充滿歡喜之聲，使本劇的進行彷如一慶典的開場，雖然這只是個暖身活動，但在舞台氛圍的營造中，讓參與者透過泰雅樂音而有進入《彩虹橋》泰雅世界的心情準備[47]。

　　第五場一開始為慶賀瓦歷斯和族裡少年狩獵成功回來的慶典，引導者先請參與者由觀眾席移駕至舞台區（圖2-08C），然後發給每位參與者一條髮帶，請他們繫在頭上，變成「族人」一起參加慶典（圖2-09B），綁好髮帶後，比浩出場招呼大家：

比　　浩：歡迎大家來參加我 la'i 瓦歷斯，還有同行年輕獵人的慶賀聚
　　　　　會，來，現在讓我們一起來唱歌跳舞。

圖2-08C：參與者從觀眾席，移到舞台區，準備繫上髮帶

47　五年一班導師在問卷中回應：「彩虹橋」暖身很適合沒有戲劇經驗的觀眾。問卷中「讓你最印象
　　深刻的是什麼」題目中，每一班都有許多學童提到學習泰雅歌舞部分，「一邊唱迎賓歌，一邊跳
　　舞。因為感覺很新鮮，能體驗泰雅族的文化。」（五年七班）；有的還畫圖表示。

經比浩這麼一招呼，綁上髮帶的孩童立刻「入戲」和族人一起唱歌跳舞，由於戲開始之前孩童們都已學過歌舞，因此進行起來可以很順利。孩童們都非常喜歡這段入戲的演出，因為「變成泰雅族人一起和大家唱歌、跳舞很開心」[48]；這份開心和一開始的暖身是不同的，暖身活動是「學習」，且與演教員們還有距離；但到了第五場則完全是戲劇的一部份，參與者「角色扮演」成為族人，和劇中人比浩、瓦歷斯一起跳舞，透過參與慶典[49]，他們進入部落，成為當中的一份子，與劇中人連成一氣，感知他們的喜樂與衝突。

圖 2-09B：參與者繫上髮帶後，即成為族人，一起參加慶典

48 參六年一班學童問卷。另外，針對問卷「讓你最印象深刻的是什麼？」有人提到是「（參加）巴度、瓦歷斯的慶功宴，因為那時候大家一起跳舞很熱鬧。」（五年七班），也有提到是「變成泰雅族人時和大家一起跳舞的那份『快樂』」（六年一班）
49 此為互動劇場「儀式與典禮」（ritual and ceremony）慣例手法。

二、第二場修學旅行多媒體影片與空舞台的走位安排

　　日治時期日本人普遍認為原住民缺乏理解力、想像力，且容易感情用事，因此在進行理蕃教化工作時，便強調「視覺經驗」的刺激以作為啟蒙教化的方便法門，於是經常安排原住民到先進地區觀光，或做電影欣賞活動；蕃童教育所則以舉辦修學旅行或者畢業旅行來進行觀光學習（鄭政誠，2006：79-80）。所謂「……百聞不如一見，那麼『一次的畢業旅行便是優於三年的原人教育』」（翠巒生，1930 昭和五年；轉引自鄭政誠，2006：80）[50]。厄里（John Urry）在《觀光客的凝視》一書中提到，人們在觀光旅行時，因短暫而有限度地「偏離常軌」（departure），暫時擺脫日常生活習以為常的人事物，讓感官投入一連串與日常生活相異的經驗中，因而能帶來學習上的刺激（葉浩譯，2008：21）。而許多的觀光活動都具有系統性及規範性，再經由不同領域專家的規劃，使凝視的主體（gazer）與凝視的對象（gaze）進入一套持續且有系統的社會關係與實體關係中；觀者在旅途中將他們所蒐集到的視覺經驗化為符號意象，並將各種感官相互聯合起來，共同凝塑出一種融合了該時空人、事、物在內的整體感覺，如典型的英國村莊、美國摩天大樓及日本京都的傳統印象等等（同上，23，38，249）。日治時期所安排的團體旅遊活動，總以參觀大城市為主要的目的地，透過多樣的城市符號來展現日本治臺的現代化成果；而原住民的參觀活動則會增加畜牧場與糖廠，以期增進他們的農業觀念。在《彩虹橋》第二場「修學旅行」中嘗試運用角色在旅行中所蒐集到的符號印象，做為該場的敘述內容，以下以表格簡略說明，並整合出教育所規劃修學旅行各項行程的目的：

[50] 原出處為：高雄翠巒生，〈原人教育論〉，《臺灣警察時報》，昭和 5 年 4 月 15 日，頁 3。

旅遊行程	蕃童教育所的教育目標	符號
糖廠（蔗田）	瞭解農產業與新科技	蔗田、糖廠煙囪、製糖廠
軍艦	認識日本軍事能力	軍艦
牧場	瞭解畜牧業	畜牧
城市（臺北城）	感受現代化大都會的種種便利與多姿多彩的城市景象	建築、街景、汽車、人力車、腳踏車、攤販、服飾穿著等等
博覽會	宣揚日本治臺成效 展示現代化文明的生活方式	博覽會宣傳品與圖章、兒童館、日本舞蹈……各種遊樂設施、科技展場等等

在這麼多充滿現代化所標示的旅程安排中，其最後目的無非是希望原住民孩童能對現代化生活充滿羨慕之情，遂能有改變其傳統生活的積極想法。在此運用兒童好奇愛玩的本性來鋪寫這場戲，擬創造一個充滿驚喜與歡愉氣氛的現代化圖像[51]，就像現在的小孩無論家是住在都會或者鄉下，都喜歡出外逛街，或者到大賣場與百貨公司閒晃瀏覽，透過琳瑯滿目的櫥窗展售滿足其感官的好奇心。這一場「修學旅行」的構思是先從導演概念發想，再以「印象旅遊」的思維編寫文本，擬由演員的肢體構圖與紀錄片影像所拼貼成的畫面，繪織出一幕幕「景隨人出」的流動性畫面（mobility of vision），就像劇中人乘著火車，坐上巴士，或者漫遊城市，身體於移動中所感知的景象，形構成一動態凝視的「飛逝獵影」（同上，261），因此舞台上的語言也多採敘述體，或如照片的說明文字與標題，整場演出對觀者而言像是一場旅遊的影像報導。以下將舉演出片段[52]，以表格形式來說明，此場戲如何透過演員肢體構圖與紀錄片及台詞，來呈現以視覺為主的「舞台印象」：

[51] 神社參訪是日治觀光旅遊中很重要的據點，但在這場戲中所以沒有安排神社參訪，乃因此景點較具政治性、氣氛較嚴肅，與本場戲所擬創造的戲劇目標相抵觸，不易安插，故捨之。
[52] 礙於影片版權，在此無法舉所有的記錄影片為範例做說明。

修學旅行表演呈現

編號	影像	舞台演出	走位
2-10 A			
	引導者：你們有參加過「校外教學嗎」？曾參與什麼樣的參觀活動？喜歡嗎？		
2-11 A			
	咕咚咕咚……嗚。		
2-12 A			
	瓦歷斯，快來看。		
2-13 A			
	巴度快來看，有車子。		
2-14 A			
	比穗依：糖廠好大，好漂亮。煙囪好高好高……		
2-15 A			
	瓦歷斯：甘蔗進到機器裡面就會變成糖，好奇妙。		

編號	影像	舞台演出	走位
2-16 A			
莎韻：糖廠還有免費冰冰涼涼的糖水可以喝，好好喔。（對著比穗依）比穗依，快來喝糖水，冰冰涼涼的。			
2-17 A			
瓦歷斯：我們也看到好多水田，日本人都把牛的大便跟草攪在一起做肥料，有點噁心，臭臭的。			
2-18 A			
比穗依：臺北好熱鬧，到處都是人。			
2-19 A			
比穗依：街上有好多車子，很多人騎自行車到處跑，我也好想學喔。			
2-20 A			
瓦歷斯：這裡的房子很有氣派，跟山上很不一樣。			
2-21 A			
莎韻：他們的衣服都包得很緊（對比穗依）比穗依你穿那樣一也好看。			
2-22 A			
瓦歷斯：我覺得平地人好像有點兇，會這樣瞪我們。			

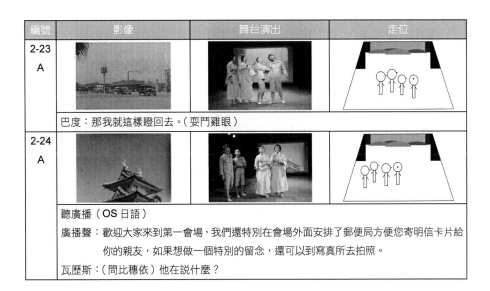

編號	影像	舞台演出	走位
2-23 A			
巴度：那我就這樣瞪回去。（耍鬥雞眼）			
2-24 A			
聽廣播（OS 日語） 廣播聲：歡迎大家來到第一會場，我們還特別在會場外面安排了郵便局方便您寄明信卡片給 　　　　你的親友，如果想做一個特別的留念，還可以到寫真所去拍照。 瓦歷斯：（問比穗依）他在説什麼？			

　　這齣戲使用許多不同的多媒材來源，影片部分主要有臺灣總督府所規劃製作的紀錄片《南進臺灣》[53]、鄧南光[54]所拍的紀錄片《臺灣博覽會》及雪霸國家公園所製作的影片《泰雅千年》[55]；另圖片出處有程佳惠《臺灣史上第一大博覽會：1935 年魅力臺灣 Show》，及中央圖書館臺灣分館有關始

[53] 《南進政策》共有兩個版本。最早的版本是昭和十二年（1937）所拍，以觀光和產業為主題；第二個版本則是 1940 年所拍，內容共有 7 卷，重拍係由於 1937 年七七事變以來的情勢變化，期透過影片讓日本人對臺灣能有更廣泛的認識。臺灣歷史博物館於 2004 年尋獲《南進政策》第一、二、四、五、六卷，爾後又於 2007 年尋獲第三與第七卷，於 2008 完成影片的修復工作並出版手冊及光碟。其所出版的光碟是 1940 年所拍攝（吳密察、井迎瑞編，2008：30，80）。《彩虹橋》故事年代雖早於該影片所拍攝的 1940 年，但所採的火車、蔗田、畜牧場及城市畫面是較一般性的場景，五年內變化不大，故挪用之。

[54] 鄧南光（1907-1971），出生於新竹縣北埔鄉，是臺灣四、五〇年代攝影界備受尊崇的領導者。1924 年前往日本留學，1929 年進入日本法政大學經濟系，並參加學校的寫真俱樂部，對攝影產生極大的興趣。1935 年學成歸國，於臺北博愛路開設「南光寫真機店」，並全力投入攝影藝術。新竹縣文化局為緬懷這位偉大的攝影家，將其後人提供之北埔『柑園』（鄧世源醫院）規劃為「鄧南光影像紀念館」，於 2009 年開館。http://www.dng.com.tw/04_concerning.asp 鄧南光影像紀念館。

[55] 在雪霸國家公園管理處的支持下，吾鄉工作坊（社區營造、影片製作）結合靜宜大學生態系林益仁教授研究團隊（原住民生態文化）、泰雅族作家瓦歷斯．諾幹、紀錄片導演陳文彬、泰雅族導演比令．亞布、原住民主題漫畫家邱若龍等等跨領域工作團隊，合作籌拍《泰雅千年》影片。影片拍攝以「遷徙」作為核心，呈現古泰雅部落遷徙過程中所展現的各種生活經驗與生態智慧。http://tnews.cc/037/Environmentcon1.asp? number=5161 苗栗新聞網。

政四十年博覽會的圖片資料等。在製作《彩虹橋》史料蒐集的過程中，能找到這些影像資料真是極大的喜悅，期能結合影像，讓參與學童透過影像來認識日治臺灣的風貌，如此不僅能豐富博物館劇場演出的教育意涵，透過多媒材的呈現，能協助參與者瞭解各角色在旅途中所捕捉到的意象符號[56]。在與影像設計柯世宏討論此場多媒材內容時，為求視覺節奏的動態感，設計上儘量以影片為主，影片不足再以圖像來補充，製作上有些是與文本直接對照（圖 2-25A），有些是採隱喻的空間想像手法（圖 2-26A），有些則兩者兼具（圖 2-27A），端看素材內容來決定；譬如，參觀博覽會的影像資料，僅來自鄧南光先生所拍約末只有四分鐘長的紀錄片段，取樣非常有限，欲找到與台詞直接相關的影像並不容易，因此多以想像隱喻的手法來處理，如此也讓影像畫面多些想像性，而非只有寫實性的對照。

圖 2-25A：與文本直接對照：「坐火車搖搖晃晃好有趣，咕咚咕咚……嗚」

[56] 五年五班的演出，有參與者於問卷中表示「很驚訝科技的進步竟然是如此快速」。

教習劇場與歷史的相遇

圖 2-26A：隱喻的空間想像：
比穗依：「糖廠好大，好漂亮。煙囪好高好高，有許多甘蔗運到糖廠，
就做成好多好多砂糖，好奇妙喔，我真想挖一些糖帶回家給家人做禮物。」

圖 2-27A：聽廣播／同時與文本內容對照，並具隱喻性：
（OS 日語）廣播聲：「歡迎大家來到第一會場，
我們還特別在會場外面安排了郵便局方便您寄明信卡片給你的親友，
如果想做一個特別的留念，還可以到寫真所去拍照。」

《南進臺灣》是臺灣總督府為日本本國民眾所拍攝的紀錄片，其目的是在提醒日本本島瞭解臺灣作為南進基地的重要性，因此內容不斷凸顯臺灣的南進基地性格（陳怡宏，2008：80）。臺灣歷史博物館研究員陳怡宏針對此做了這樣的解析：

> 第一卷影片開頭以字幕不斷打出往南方去就有臺灣，來凸顯臺灣的南方性格，畫面是一輛火車不斷前進，象徵著日本將近代文明帶來臺灣，並且一直往前奔去，也將日本人帶往南方。旁白開宗明義的說……由於日本民族生存在日本小島，資源有限，各國又拒絕日本移民，因此必須在北方構築國防線，在南方建立產業及經濟生活線。因此，臺灣作為南進的前線，有其重要地位。（2008：81）

　　為了表達總督府以「一輛火車不斷前進，象徵著日本將近代文明帶來臺灣，並且一直往前奔去，也將日本人帶往南方……」的企圖，「修學旅行」的影像遂仿之，以火車行進為起點，當引導者開場的敘述語進行到「……這一天是高年級同學的『修學旅行日』……」火車畫面慢慢展開（圖：2-10A）。引導者解說結束下場，莎韻、巴度、比穗依與瓦歷斯隨後依序上場，他們以模仿火車氣笛聲的肢體動作跳躍出場（圖：2-11A～2-12A），並配合著象徵殖民政府的日本歌謠「證城寺的狸雜子」[57]歡愉地繞著舞台行進；投影幕上不斷重複著鐵軌與火車行進的畫面，一方面直喻劇中孩童們的火車之旅，二方面隱喻日本將文明帶進臺灣的企圖心，只是這個企圖心孩童們不會知道，他們只是盡情地享受現代化的快感，還有離家「偏離常軌」出外旅遊的興奮之情，相互分享他們看到的美景；這段影片共剪了近90秒長度的火車行進畫面，以影像不斷的重複，來堆疊日本將文明帶進南方臺灣的意象。行程中也安排參觀糖廠、畜牧場，影片對照呼應，演員則以不同的肢體構圖（圖：2-13A～2-17A）來呈現角色的所見所聞；到了臺

[57] 中山晉平所作曲，野口雨情作詞。

北城，音樂轉為快節奏的爵士樂[58]，影片出現臺北的建築、街景與熙熙攘攘的人群，莎韻、巴度、比穗依與瓦歷斯聚集討論著城市印象與部落的不同，有羨慕（想學腳踏車、服裝的不同），亦有擔心（感受到平地人會瞪我們），他們來回穿梭於此外在世界，身體因與「他者」接觸所產生的社交格調、意識型態及差異性所觸發的「感覺景象」（sensecapes）（圖：2-18A～2-23A），在他們內心分別產生不同的效應（約翰・厄里，葉浩譯，2008：260）。最後他們進入旅途的高點：始政四十年博覽會場，影片以博覽會入口景象做引導，接著拼貼博覽會紀念圖章，他們興奮地高喊著「這裡就是博覽會場了」；隨後直接進入孩子們最喜歡的「兒童王國」，畫面呈現遊樂飛機圖片，演員們以離心快速轉圈的方式呼應玩「離心吊椅」的刺激感；接著還有觀賞日本舞蹈、參觀水族館。忽而傳來廣播聲，影片畫面以一個展覽會場屋簷的空鏡頭來呈現，彷若廣播效應的遼闊，沒聽過廣播聲的四個小孩，紛紛好奇，指著聲音的來源[59]（圖：2-24A），聽懂日語的比穗依就幫大家翻譯；此時巴度巴巴望著許多食品店羨慕起來，影片以會場外的小吃攤作象徵，以呈現市井小民的生活樣貌；博覽會場也有一些產業館，孩子們望著轉動的機器都表讚嘆，也揶揄彼此「樂不思蜀」的心情。正當舞台上四個小孩意外發現展覽區有織布族人，開心地往前走去，卻因平地小孩取笑紋面族人，形成急轉的衝突張力。此場戲最後定格在巴度衝上前準備打平地小孩，其他三個角色向前勸阻，影像同時定格在紋面族人織布的畫面上（圖：2-28A）。

[58] 可採用 Camen Cavallaro 卡門・卡凡拉格和他的樂團所演奏的「玫瑰花園」（Rose Room）；或者 Wynton Kelly 懷頓・凱利的「灰暗的雙眼」（Dark Eyes）。

[59] 每回戲走至此處，看戲的小朋友都會依著角色所指方向，回頭尋找廣播聲的來源，十分有趣，可見他們早已入戲。

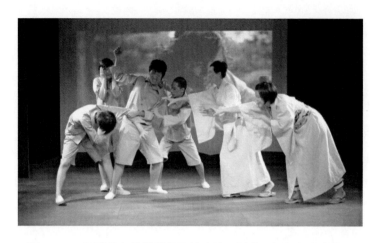

圖 2-28A：巴度衝上前準備打平地小孩，其他三個角色向前勸阻

　　此段音樂採用泰雅歌謠「孩子們，走吧！」其音樂、情境和影像與前五分鐘的日本歌謠與爵士樂所代表的異國／文明風格截然不同，氛圍上形成強烈對比，心情由愉悅急轉直下，一股張力凝聚舞台。

　　「修學旅行」是本劇五場戲中唯一場景不是設在部落的，戲透過原住民孩童的修學旅行來呈現日本在臺灣現代化建設的成績，形式上敘述性多於情節性，來與其他四場戲做氛圍上的區別，並以劇中孩童做為凝視主體（gazer），描述他們如何觀看旅途中的「凝視對象」（工廠、畜牧場、城市、博覽會等文明符號）。雖然就整場演出來看，「文明」的呈現只有「修學旅行」這場戲，以主題來說，內容比例似乎太少，但導演策略上以壓縮旅程的「旅遊簡報」方式進行，將多媒材影片畫面，結合穿上日本和服（女孩）與學童制服（男孩）的演員快速移動所形構成的畫面，再輔以日本歌謠與美國爵士樂音所呈現的異國／異族情調，僅僅五分鐘的演出，在愉快而輕鬆的氣氛中，參與者也彷如凝視者在注視著舞台上這群原住民孩童的旅程，透過直觀性的視覺經驗，文明印象深深印烙[60]，因此最後因紋面所引發的衝突，才能構成對比張力而具震撼性。

[60] 參與者在回答引導者的提問「雖然有不愉快的經驗，這場修學旅行算不算愉快的經驗？」時，

三、射日故事光影戲呈現

　　和孩童討論有關「文明」與「傳統」抽象概念間的衝突，若能輔以視覺經驗將有助他們的理解。因而在第二場「修學旅行」中，嘗試運用紀錄影片與演員快速移動來塑造「文明」的圖像記憶；在第四場「獵人精神」中，則以射日故事「光影戲」來捕捉傳統精神，並與第二場戲做一對比。如此戲也能呈現較為活潑多元的面貌，不致因沈重主體而減少孩童的看戲樂趣。

　　第四場「獵人精神」接續在前一場巴度、比穗依的衝突後，參與者走進表演區分別與比穗依、巴度及瓦歷斯進行對談，彷若進入三位角色家中作客，而有進一步認識角色的機會。接著下一場戲，瓦歷斯的父親比浩出場，比浩語重心長地告訴兒子祖先訓示及有關獵人精神總總，接著開始緩緩地說起射日獵人故事，這個故事也像在說給來「作客」的參與者聽。

　　在構思射日故事時，為了避免突然地長段敘述會破壞原來的戲劇節奏，同時也為了製造抒情氛圍來緩衝議題的沉重，因此故事以詩化的語言來書寫（請參 p.184）。一開始的構想是，當比浩開始說故事時，射日光影戲隨之出現；但排演時發現，光影戲的操作需要多些步驟才能清楚完成圖像的意義，為了「等待」每格影像的完成，詩化的故事語言遂變得斷斷續續，完全破壞聽故事的樂趣。因此後來與光影設計柯世宏老師商議，重新以泰雅音樂「Rimuy，我想念妳」的結構安排此段演出：

第一段：音樂以鋼琴加吉他緩緩響起，父親比浩說著射日故事。

第二段：（在第一段比浩說完故事後）光影戲開始一一呈現（圖 2-29A ～2-44A），比浩與瓦歷斯成定格，音樂加入男聲「嗯」的哼唱，同時加入泰雅語以副歌形式重複說著射日故事的結局：

多數人回答「算」，理由不外是，在過程中看到許多新奇、好玩的東西。

啊～完成射日的獵人已經老了，無法走回故鄉，他的小嬰孩已經長大，就背著老爹爹一路走回家。橘子樹長高了，小米地瓜成熟了，啊～射日英雄跟著樹的蹤跡走回家……

第三段：（在第二段泰雅語故事結束後）光影戲繼續演出，音樂加入男女合唱的歌聲，同時加入鈴鼓與手鼓的聲音。

如此的結構安排，不僅可以將故事完整地說完一遍，參與者在聽完故事後，又能好好地欣賞射日光影戲的演出，可謂兩全其美。在光影戲呈現的同時，泰雅語以副歌形式再現，尤巴斯‧瓦旦帶著濃厚的情感低沈複述射日故事，濃濃的泰雅氛圍，著實令人感動。對於聽不懂泰雅語的參與者，泰雅語可以像是聆聽遠方長者的叮嚀，一種夢中迴響的啟示；對於聽懂泰雅語的參與者，則是一段有關傳承耳提面命的期盼。在泰雅語敘述結束的第三段，音樂加入人聲、鼓聲，將光影戲推入高潮。光影戲結束，音樂聲繼續呼應著，比浩語重心長地說著：

比　　浩：我們 Tayal 的獵人精神，是一代傳一代，父親老了走不動了，就換兒子狩獵給家人食物，這些獵物都是祖靈的恩賜，千萬不要忘記了。

瓦歷斯連忙點頭回答父親：「yaba，請放心，我不會忘記。」在父子最深情的溝通中，瓦旦的闖入破壞了這一切，音樂嘎然而止，傳統文化的延續遭遇阻撓，不言而喻。

圖 2-29A：古早大地有兩個太陽，一個太陽下山

圖 2-30A：另一個太陽又緩緩升起

圖 2-31A：射日勇士，背著小嬰孩

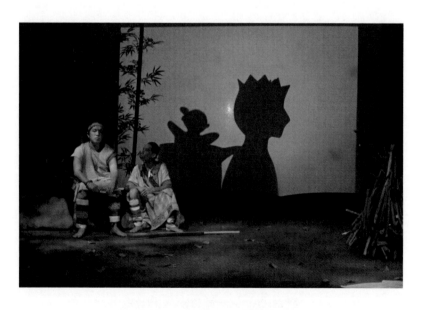

圖 2-32A：射日勇士，背著小嬰孩

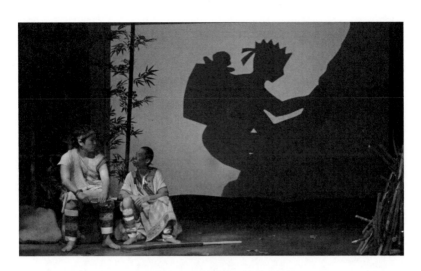

圖 2-33A：不畏艱難，跋山涉水

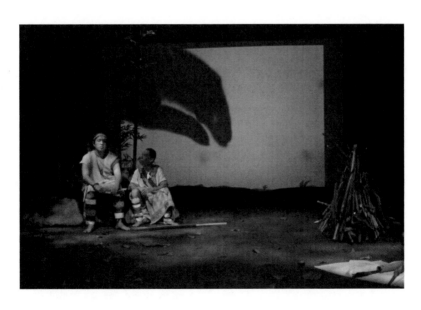

圖 2-34A：一路灑下小米、地瓜、橘子的種子

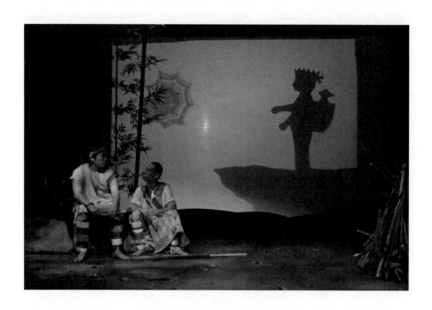

圖 2-35A：走到太陽升起的地方

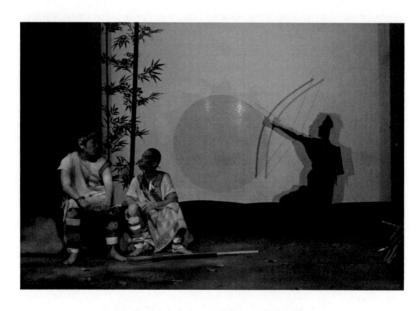

圖 2-36A：一箭射下剛剛升起的太陽

圖 2-37A：這個太陽慢慢地失去光芒

圖 2-38A：太陽慢慢地失去光芒

圖 2-39A：變成月亮

圖 2-40A：散落的火燄變成滿天星星

教習劇場與歷史的相遇

圖 2-41A：大地終於有了白天也有黑夜，美好的日子來臨了

圖 2-42A：啊～完成射日的獵人已經老了，無法走回故鄉

圖 2-43A：他的小嬰孩已長大，就背著老爹爹一起走回家

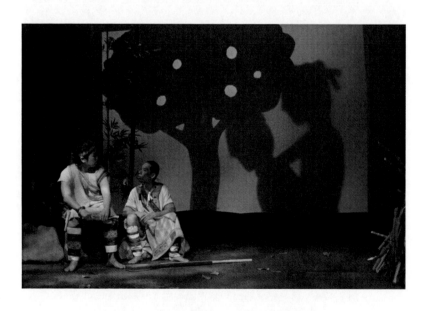

圖 2-44A：橘子樹長高了，小米地瓜成熟了，
啊～射日英雄跟著樹的蹤跡走回家……

演員操作光影戲工作實況

圖 2-45B：操作前，先將演出片段按順序排列

圖 2-46B：幕後操作一角

圖 2-47B：射日場景變化中

圖 2-48B：操作中。射日獵人背著嬰孩，跋山涉水要射日

教習劇場與歷史的相遇

四、舞台設計概念與走位間的關係

　　《彩虹橋》五場戲中，僅有第二場「修學旅行」是旅程見聞，其餘四場戲均以部落為背景，由於演出中參與者多次進入舞台區唱歌舞蹈或者進行劇場互動，因此舞台必須保留空間，盡量不要有大道具的阻礙，以利上述活動的進行，是故舞台平面以近似空舞台的概念做思維。

　　《彩虹橋》一、三、四、五場的部落景在設計上大同小異。第一、三、五場均為白天的戶外場景，天幕打出遠山照片，象徵山群環繞的環境，同時上舞台有稀微的竹林群。竹林是臺灣山上極為普遍的景象；竹子的用途極廣，不僅是日常生活用品的基本材料（竹屋、竹籃、竹桌椅等等），竹筍還可食用，且竹子的根部系統分佈非常廣，可以形成「自然控制柵欄機制」防止雨水沖刷泥土形成土石流[61]，對原住民來說，竹子是非常重要的植物，因此泰雅傳統在遷徙的過程中必栽種竹子以嘉惠後人。本劇第一場和第三場是劇中孩童遊玩的戶外場景，舞台平面設計完全一樣（圖2-49C、2-50A）；上舞台有一象徵防禦功效的竹製瞭望台，瞭望台一般的高度有 3-6 公尺，但受制於劇場高度的限制[62]，劇場中瞭望台的架設沒有很高。第五場為部落慶祝少年們成功狩獵歸來的慶祝會，因有全場的舞蹈與最後參與者選邊站的活動，因此舞台上沒有放置瞭望台，保留較多空間以利活動的進行（圖2-51A）。

[61]　參網頁資料 http://www.mcyczm.com/sdp/430038/3/cp-2411880/0.html；及 2009 年 8 月司馬庫斯田調。
[62]　演出舞台參照臺灣歷史博物館未來兒童館的劇場空間所規劃設計。

圖 2-49C：第一、三場舞台場景

圖 2-50A：第一場空舞台

圖 2-51A：第五場慶祝會

第四場是夜景，天幕上打出月亮及星星，此天幕亦為後來射日光影戲之用；這場戲是狩獵前夕父子的對談，由於狩獵多在冬天，因此舞台上多了取暖用的營火架；這場戲在夜光中進行，透過稀微營火的閃爍，製造父子談心的溫暖氛圍。在這場戲中，右上舞台的竹林多些靠向中上舞台，竹林旁的石頭就是父親講述射日故事的位置，整體造景與射日故事有一呼應的視覺效果（圖 2-52A）。

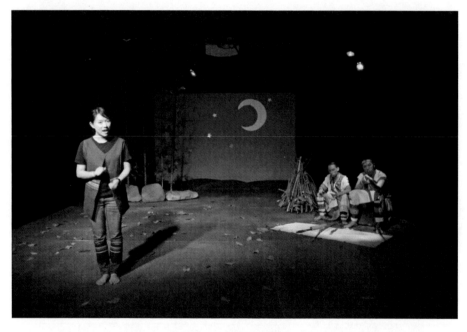

圖 2-52A：第四場夜景

　　以下以演出照片簡要說明舞台與演員走位的關係（圖 2-53C～2-90B），由於第二場「修學旅行」於前段已說明，此處不再贅述。

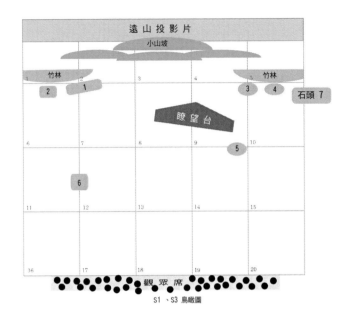

圖 2-53C：S1&S3 舞台鳥瞰圖

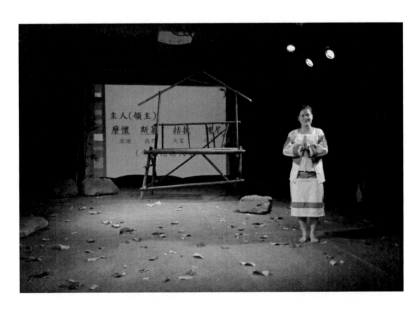

圖 2-54A：前導活動：引導員教唱「迎賓歌」，投影幕打出歌詞

圖 2-55B：前導活動：「迎賓歌」舞蹈練習，參與者於舞台區一起唱歌跳舞

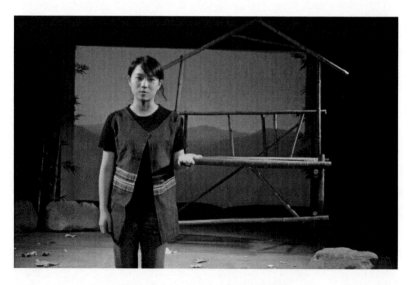

圖 2-56A：S1&S3 引導者敘述故事

圖 2-57A：S1 一起讀書。比穗依、莎韻在下舞台玩耍，兩個男生巴度、
瓦歷斯在上舞台瞭望台閒聊，前後位置造成視覺上的景深

圖 2-58A：S1 瓦歷斯、巴度在瞭望台玩耍

圖 2-59A：S1 四位小朋友一起玩轉圈圈，運用到舞台全場

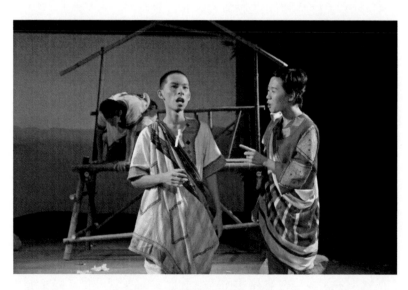

圖 2-60A：S1 比穗依指導瓦歷斯學習日語，巴度自顧在上舞台玩耍，
形成前後景對比的趣味性

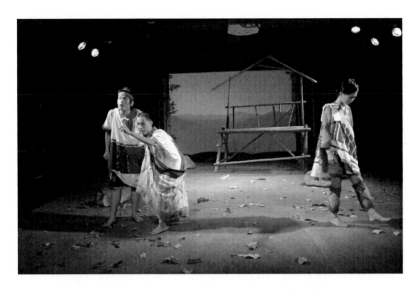

圖 2-61A：S1 比穗依指導瓦歷斯日文，巴度卻招呼著說：「瓦歷斯快來看，那隻鳥好漂亮！」
瓦歷斯跟著巴度，眼神望向右前方，無形中將舞台延伸至觀眾席

圖 2-62A：S1 結束前夕：瓦歷斯說，
「我真的不明白，山上明明就是我的家，為什我們還要登記才能回去？」
說完，成靜像，引導者請參與者想想瓦歷斯說這句話的心情是什麼？

圖 2-63C：S2 修學旅行鳥瞰圖

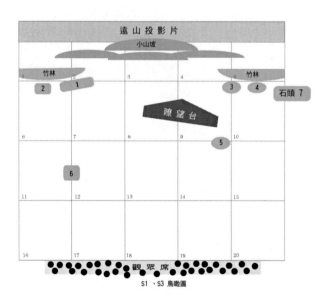

圖 2-64C：S1&S3 舞台鳥瞰圖

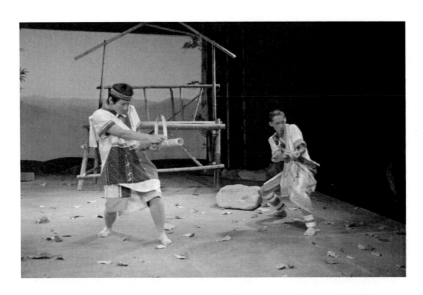

圖 2-65A：S3 瓦歷斯與巴度玩著竹槍枝出場，利用空台做追跑

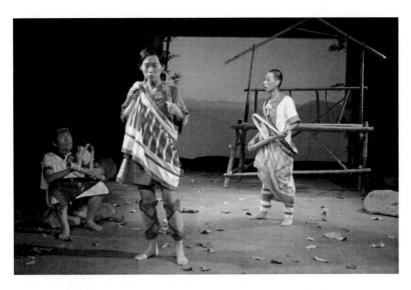

圖 2-66A：S3 瓦歷斯問到，怎麼許久沒有看到莎韻了，
巴度坐在石頭上輕鬆地說：「莎韻到山上去拜訪親戚了！」比穗依一臉錯愕

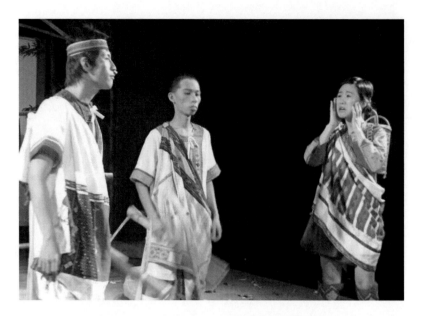

圖 2-67A：S3 劇中三個小朋友討論對紋面的看法

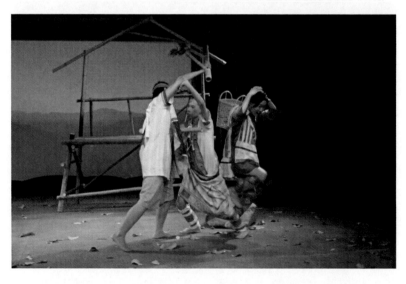

圖 2-68A：S3 巴度罵比穗依是日本小鬼，而追打她，全場跑

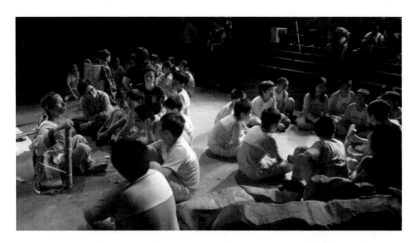

圖 2-69B：S3 在巴度與比穗依的追打衝突後，參與者從觀眾席走上舞台，分別與巴度、瓦歷斯、比穗依談話，觀眾走上舞台也是入戲的行動之一。

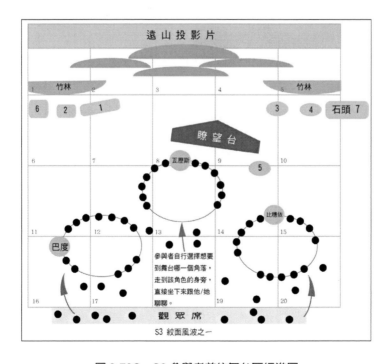

圖 2-70C：S3 參與者前往舞台區行進圖

圖 2-71C：S4 獵人精神舞台平面圖

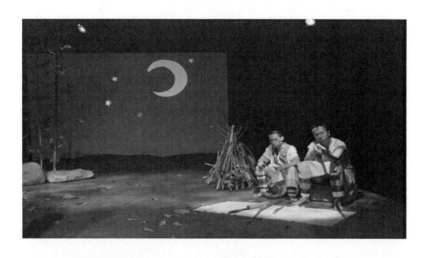

圖 2-72A：S4 第四場是夜景，天幕上打出月亮及星星，此天幕亦為後來射日光影戲之用，
舞台上多了取暖用的營火架；右上舞台多幾棵竹林接近中上舞台，
竹林旁的石頭就是父親講述射日故事的位置，整體造景與射日故事有一呼應的視覺效果

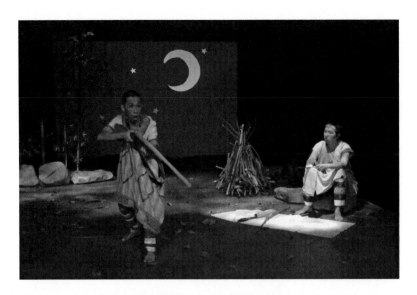

圖 2-73A：S4 瓦歷斯拿著獵槍不經意地詢問父親養豬似乎比狩獵方便？！
父親曉以大義，叮嚀狩獵乃是為了訓練自己的勇氣及與山林共存的能力，
如此才稱得上具備獵人精神

圖 2-74A：S4 比浩：女生會織布男生會打獵才能紋面，
這是很大的榮譽

圖 2-75A：S4 父親比浩跟兒子瓦歷斯坐在竹林下講述射日故事，
舞台呈現一夜景的溫馨氛圍

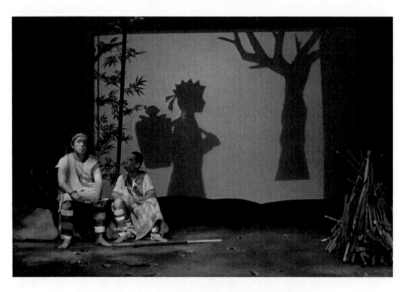

圖 2-76A：射日光影戲與演員位置的關係

圖 2-77A：說完射日故事，比浩語重心長地告訴瓦歷斯：
「我們 Tayal 的獵人精神，是一代傳一代，父親老了走不動了，
就換兒子狩獵給家人食物，這些獵物都是祖靈的恩賜⋯⋯」
父子依靠一起，似有傳承的意味

圖 2-78A：瓦旦造訪所形成的三角關係之一：瓦歷斯開心地迎接老師，
比浩顧自走向左舞台坐到石頭上，不想搭理瓦旦

圖 2-79A：瓦旦造訪所形成的三角關係之二：
瓦旦與比浩針對殖民教育有不同的見解，瓦歷斯在一旁靜靜的聽著

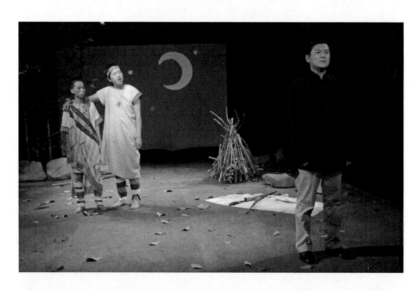

圖 2-80A：S4 瓦旦造訪所形成的三角關係之三：比浩將手搭在兒子肩上，
堅定地說著：「『瓦歷斯』是多麼好聽的名字，是我 Ikawtas（祖父）的名字，
我 Ikawtas 是一位非常勇敢的獵人，我希望我的 Ia'i（兒子）將來也可以像他
一樣勇敢……」否定瓦旦的現代化教育觀，瓦旦孤單一人站在前方

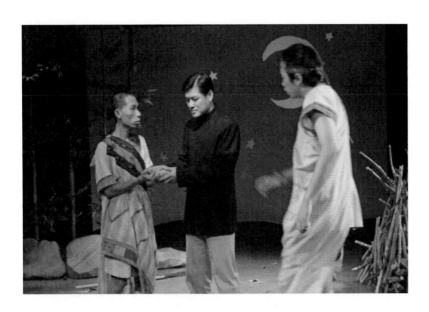

圖 2-81A：瓦旦不放棄，將帶來的藥包拿給瓦歷斯：
「來，我帶了一些藥品給你們，打獵時也許用得著。」

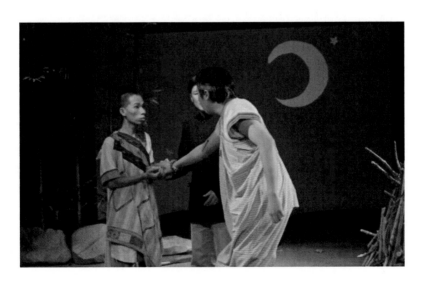

圖 2-82A：比浩急忙搶過去：「只有你這種不會打獵的人，才需要這種藥。」
破壞瓦旦的好意

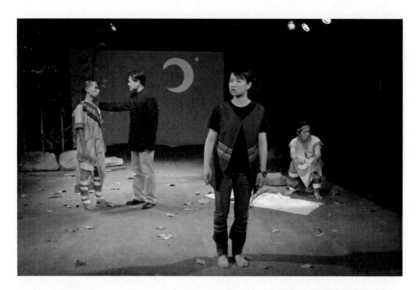

圖 2-83A：深受比浩的誤解，瓦旦不得不告別，臨走前拍拍瓦歷斯肩膀鼓勵他，
比浩不屑地坐下做送客的表情。舞台上三個角色成定格。
引導者問參與者：「你們覺得誰看起來最有氣勢？誰看起來比較軟弱？」

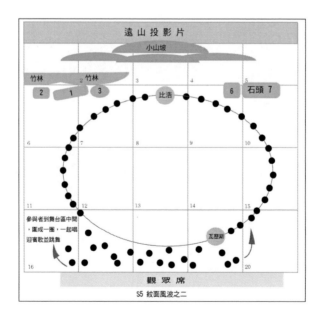

圖 2-84C：S5 比浩邀請參與者一起跳舞慶祝瓦歷斯和族裡少年狩獵成功歸來的慶典，
參與者綁上髮帶，進入舞台區共舞

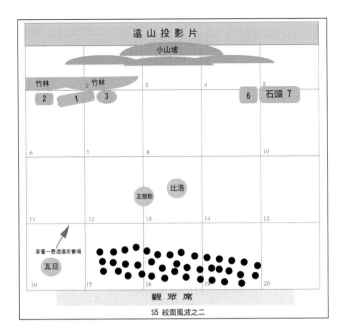

圖 2-85C：S5 舞蹈結束，參與者坐在舞台區，仿若進入瓦歷斯家中，一起同樂，
將參與者與劇中角色的關係進一步拉近；瓦旦也拿著一壺酒同來慶祝

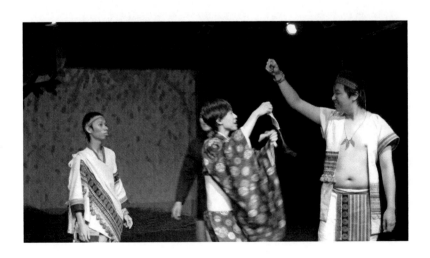

圖 2-86B：比浩：（故意大聲地）比穗依會編織，可以紋面嫁人了

圖 2-87B：S5 比浩與瓦旦戰火再起，圍坐在舞台區的參與者在此爭辯中聆聽著，
似也參與著部落的紛爭一樣

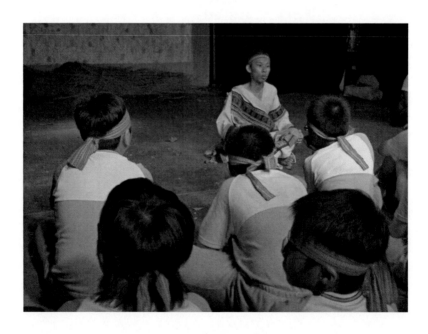

圖 2-88B：S5 坐針氈，瓦歷斯與圍坐在舞台區的參與者一起討論，
如何解決上學與紋面的兩難困境。參與者仿若瓦歷斯的朋友，協助他一起解決問題

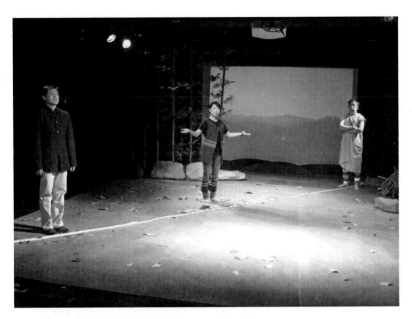

圖 2-89B：引導者請同學假想自己就是瓦歷斯，會做什麼決定？
是決定聽從父親的話遵從泰雅傳統去紋面？還是聽 sensei 的話去上學不紋面？
引導者請扮演瓦旦與比浩的演員將童軍繩拉開，置放於舞台的對角線，
瓦旦與比浩分別站在繩子的兩端

圖 2-90B：選邊站：參與者以行動做出他們的決定

五、互動策略的安排

《彩虹橋》演出的劇場互動策略多是安排在每場戲末，以做劇情釐清與議題延伸之用，分述如下：

（一）提問

本劇演出中引導者向參與者所提的問題，大致有兩個方向：一是做為戲開始前「引起動機」之用；二是每場戲結束，針對該場演出情節做釐清或議題的討論，這部分通常是與「靜像」做結合，透過具衝突與張力的定格劇面（image theatre），分別提出相關問題（詳見前節之「劇本分析」）。以下分別論述：

1.引起動機：

1) 第一場開始，引導者上場，首先說明今天演出的故事是發生在 1935 年，並依序問了三個問題：

 ・現在是西元幾年？1935 年距離現在是多少年？
 ・那時你的阿公阿嬤出生了嗎？

 透過此提問增進參與者時間線的概念，同時透過詢問阿公、阿嬤的出生，也可想像劇中人與阿公阿嬤年齡的關係，進而拉近參與者與劇本情境間的連接，遂能有一比較清楚的歷史圖像。

2) 第二場「修學旅行」，引導者以現在學校的「校外教學」活動做類比，詢問參與者的經驗：「曾參與什麼樣的參觀活動？喜歡嗎？」參與者在回顧他們全班出遊的景點時都非常的開心，常七嘴八舌地回答，有時就會全班轟堂而笑[63]，對本場戲的進行具有催化作用。因此，當他們看

[63] 譬如，五年五班這一場戲，有參與者提到「校外參觀」曾去臺北木柵動物園，引導者問他：「是否看到什麼新奇的動物？」參與者回答：「犀牛」；引導者繼續問他：「喜歡犀牛嗎？」全班便笑成一團。（參演出錄影）

到演員模擬火車行進的步伐跳著出場，便能馬上將自己出遊的心情連結到角色身上，雖然整場戲演員大多以抽象肢體來呈現，且語言敘述性也較多，但參與者普遍都很投入，也反應「他們去修學旅行的時候，感覺真的很好玩」[64]。

2. 靜像與問題釐清：

1) 第一場「一起讀書」結束前，瓦歷斯說：「我真的不明白，山上明明就是我的家，為什麼我們還要登記才能回去？」，此段對話結束，瓦歷斯和比穗依成靜像（圖 2-62A），瓦歷斯眼睛看著遠方，似在遙望遠山的故鄉；引導者出，首先詢問參與者「瓦歷斯說這句話的心情是什麼？」[65]接著針對此議題做更多的提問來釐清問題並同理瓦歷斯的心情。

> ·小朋友，你們喜歡自己的家嗎？
> ·如果，有一天你回到家，發現有別人搬進來，並告訴你，這不是你家，你的感受是什麼？
> ·如果你想再進來這間屋子，卻要有許可證才能進來，你的感覺是什麼？

在田野訪談中，曾問及有關「集團移住」的問題，泰雅族人類學研究者尤巴斯·瓦旦提到他的長輩在 1935-1936 年的「蕃人移住十年計畫」中，陸續從高山往下移居，造成心靈上許多的傷害；數年前在一次部落舉辦的返鄉活動中，長輩們回到山上，觸景傷感，都偷偷地躲在一角哭泣[66]。這種被迫離鄉的心情，對未曾離家的小孩或許很難體會，但引導者以「家」做類比引導，先詢問參與者是否喜歡自己的家，

[64] 五年五班問卷。

[65] 綜合四班參與者的回答，多為：悲傷、難過、生氣、悶悶不樂、很失望、非常希望能回到山上、落寞等。

[66] 2009 年 3 月 3 日所進行的訪談。

再進一步詢問「如果有一天你回到家，發現有別人搬進來，並告訴你，這不是你家，你的感受是什麼[67]？」以體會家屋無辜被人「侵入」的不舒服感受，更甚的是「想返家還要許可證」（路條）[68]，透過如此漸進式的詢問策略，試圖讓參與者同理瓦歷斯說「山上明明就是我的家，為什麼我們還要登記才能回去？」的那種「有家歸不得」的失落心情。

2) 第二場「修學旅行」結束前，當四位泰雅小孩高興地看著在蕃屋織布的族人時，不意卻聽到平地小孩對織布族人的訕笑，巴度忍不住向前衝去準備打人，並激動地問平地小孩：「你在說什麼？」眾人勸架，舞台演員成靜像，形成張力十足的衝突畫面（圖 2-28A）。引導者先詢問參與者：「巴度為什麼打人？」[69]以釐清現狀，接著又進一步追問：

> 後面跑出來的兩位小朋友說「那個女的臉畫得黑黑的好可怕喔」，他們的態度是什麼？這樣做對不對？

試著讓參與者說明「取笑」的根源為何[70]？並想想後果可能會如何？最後再請參與者想像「如果你是莎韻、瓦歷斯、巴度、比穗依四位小朋友中的任何一位，此時的心情是什麼？請以靜像做出一『心情雕像』並說出感受。」透過假想（as if）來同理劇中人的心情[71]，最後引導者總結此段：

[67] 四班參與者的回答多為：生氣、憤怒、莫名其妙、很想罵他、揍他；另有回答：「覺得他很過份」（六年一班）、「把他趕出去」（五年五班）。

[68] 對此，很多參與者表示：很生氣、很討厭，並會再次強調「這明明是我的家為什麼還要登記才能進去？」

[69] 參與者都能理解巴度打人的原因是因為：平地人罵泰雅族紋面難看、侮辱泰雅傳統；也有回答：「平地人不懂山上的文化」（五年一班）；「他們沒有用心欣賞」、「沒有發現他們的旁邊就是原住民」（五年五班）。

[70] 關於平地孩童的態度，參與者的回答多為：鄙視／歧視原住民、囂張、自以為是等，也有回答：「平地人覺得自己的地位比原住民還高」（六年一班）。

[71] 參與者的回答多為：生氣、悲傷、難過、討厭。

．剛剛有同學覺得生氣、難過，就跟台上的四位小朋友一樣，因為我們都不喜歡別人對我們不禮貌，說不好聽的話。雖然這次修學旅行發生了這麼一段小小不愉快的經驗，但剛剛我們也看到族裡小朋友們都跟瓦歷斯開玩笑，說他不想回家了，你們認為這趟旅行瓦歷斯玩得開不開心？

．雖然有被取笑的經驗，你們認為瓦歷斯和族裡的其他小朋友，下一次還會不會想來平地玩？

參與者一般都認為，雖然旅程中有不愉快的經驗，但整體而言，這趟旅行算是開心的[72]，因為有許多新奇好玩的東西，「沒有看過的東西，然後去看過之後就會更瞭解它」[73]。孩子好奇愛玩的心被滿足了，所以當引導者接著問：「你們認為瓦歷斯和族裡的其他小朋友，下一次還會不會想來平地玩？」氣氛立刻凝結。這個提問其實就是在問參與者本人，只是沒有用到「假設」（as if）語氣，但透過此提問，參與者無形中就會「神入」假想自己是當事人，不油然生起一股為難的心境，雖然多數認為瓦歷斯還是會想到平地玩，或者認為「只是幾句話被講一講，無傷大雅」[74]；但還是有人認為「因為被嘲笑，所以不想要再到平地玩」，或者覺得「平地人很沒有水準，不會想來了」[75]；還有的則提議「想辦法用布包著遮住紋面」的委曲求全辦法[76]；另有人則以積極態度面對，認為「要請平地人欣賞我們的紋面，讓他們知道我們為什麼要紋面」[77]。經由此提問，參與者將心比心（如，回答問題時，自然而然地主詞用「我

72 所以是開心的經驗，參與者的意見中，有很多提到「在那邊有很多好玩的東西」、「有很多新奇的事物」、「有些是我們沒看過的東西」等等。

73 五年五班參與者回答。

74 六年一班參與者回答。

75 同上。

76 五年五班。

77 同上。

們」），使其有機會揣想瓦歷斯由歡喜到受辱的兩番心情，體會何謂「文明的誘惑」，增進其對瓦歷斯的認同，助其更加入戲。

3) 第三場「紋面之一」，劇末巴度罵比穗依是日本小鬼，追著她跑，瓦歷斯勸阻，最後三人在追打中成靜像（圖 2-68A）。引導者透過此衝突畫面，詢問參與者：「三位小朋友發生了什麼事？他們為什麼爭吵？」重新釐清三人的關係與各自的觀點，然後邀請參與者分別與三位角色進行對談。（此段將於下一段「教師入戲：參與者與角色的對談」再詳述）

4) 第四場「獵人精神」末尾，比浩將瓦旦要送給瓦歷斯的藥包丟在地上，瓦旦只好無奈地拍拍瓦歷斯的肩膀說：「加油！」瓦旦、瓦歷斯、比浩三人成靜像（圖 2-83A）。在經過一番衝突後，引導者出，詢問三個釐清劇情的問題：

· 舞台上三個人瓦旦、瓦歷斯、比浩，你們覺得誰看起來最有氣勢？誰看起來比較軟弱？

· 為什麼 yaba 對比浩說，學校安排「修學旅行」是日本人的詭計？你們認為呢？

· 瓦旦為什麼要給瓦歷斯藥包？為什麼比浩要把藥包丟掉？

第一個問題透過靜像來探詢三人此時此刻的關係，由於地點是在比浩家中，身為主人的比浩態度嚴厲，看起來最有氣勢；而瓦歷斯「只是個小孩」[78]，「是裡面比較小的，然後又被兩個大人夾在中間」[79]，獨自面對兩難困境，沒有發言權，就像一般孩子處在成人世界中常得「有耳無咀」，無助與孤單的樣子，自然看起來就是「比較軟弱」的那位。此處運用孩童可以理解的情境，使其有機會投射自我情感在瓦歷斯身上，透過認同，進一

[78] 六年一班參與者回答。
[79] 五年五班參與者回答。

步思考泰雅族在日治時代所面臨的困境，再次引導參與者深入思考三個角色的互動關係。

　　本段第二、第三個問題都是為了讓參與者回顧、反思與統整和演出相關歷史資訊，以利後面活動的進行。參與者普遍認為 yaba 所以說「修學旅行是日本人的詭計」，是因為日本人要洗腦泰雅人，「日本人覺得他們自己的文化、科技都比較好，然後又歧視那些原住民」[80]，「要讓他們變成日本人，然後不要讓他們去想泰雅族的事」[81]。至於「藥包」則是用來做為暗示瓦旦、比浩面對相同事物新舊觀念不同的媒介，引導者便以此媒介來詢問參與者是否瞭解此暗示。參與者普遍都能接收到瓦旦的好意，知道拿藥包給瓦歷斯是「怕他受傷」、「被動物咬傷可以用」、「被有毒的植物刺到可以用……」[82]，或者「流血過多可以用來止血」[83]。對於比浩將藥包丟掉的舉動，參與者或者表示比浩的態度是遵循傳統思想，認為「有祖靈保佑就可以了」[84]；或者從信任感的角度來看，認為「瓦旦已經被日本人洗腦，所以他（比浩）不希望拿日本人的東西」，也認為「這是日本人的詭計，要用來騙他們」[85]。針對「藥包」的討論，參與者有機會進一步思索兩者面對新舊文化衝突的不同態度，同時可以擬化自己為瓦歷斯，來探究其處境。

（二）教師入戲：參與者與角色對談

　　在第三場劇末，巴度追著比穗依跑，罵她是日本小鬼，最後三人在追打中成靜像；引導者在詢問有關三人衝突的提問後，邀請參與者走進舞台區，與分別站在舞台三個角落的比穗依、瓦歷斯、巴度進行對談（圖 2-69B）。參與者透過進入舞台區的行動，打破舞台幻覺，彷若乘坐時光列車進入 1935

[80] 同上。
[81] 同上。
[82] 同上，其他班級也都有雷同的回答。
[83] 六年一班參與者回答。
[84] 每班都有參與者如此回答。
[85] 五年五班參與者回答。

年的泰雅生活圈，與劇中人物隨心所欲地交談，一段虛實相間、今古相遇的奇異感，拉近參與者與劇中人物的距離。扮演瓦歷斯、巴度與比穗依的演教員在與參與者交談的過程中，需設定幾個主題方向，但以輕鬆隨機的方式，想辦法引起參與者討論的興趣，使討論內容能接近本劇的教育目標。以下以表格分別說明角色的談話目標、提問及策略：

角色	職責／目標	提問	策略
巴度	*釐清是非	·你們覺得我剛剛打人有錯嗎？（進一步追問）錯在哪？	·以活潑親切的態度博得認同與信任。
	*認錯改過	·你們覺得我有錯，那我應該怎麼做才對？（進一步追問）男生勇於認錯可以嗎？	·請參與者提供避免衝突的方法與認錯的途徑[86]。
	*價值澄清	·我剛剛所以會生氣不是沒有理由的，因為紋面和打獵是我們的傳統……你們有什麼特別的傳統或節慶嗎？ ·上學有什麼好？	·參與者從反思自己的傳統中，明白巴度所說的「傳統」所指為何？ ·透過對談「傳統」話題，增進對彼此的認識。 ·學校教育經驗的學習分享，拉近彼此。
瓦歷斯	*釐清是非	·巴度對比穗依的態度是對的嗎？	·以友情為基礎，來與參與者討論朋友間的關係。
	*價值澄清	·巴度說的話有沒有道理？ ·比穗依說的話也有道理嗎？	·同樣以友情為基礎，表明夾在紛爭雙方的難為處境，以得到參與者的支持與同理。
比穗依	*人際衝突的處理	·你有朋友像巴度一樣會欺負人嗎？ ·你會怎麼處理？	·以弱勢態度博得同情與支持。
	*價值釐清	·我應該去紋面嗎？ ·上學好嗎？	·以諮詢的態度，鼓勵參與者提供意見。
	*教育學習的分享	·你們在學校都學些什麼？ ·在學校受教育有用嗎？ ·在學校有學習其他語言嗎？	·分享彼此在學校的學習經驗，拉近彼此距離。
	*認識傳統與節慶	·你們（平地人）有什麼節慶？	·透過對談「傳統」話題，增進彼此的認識。

[86] 有參與者會建議：講話委婉一點，或者寫信啊；巴度也會追問，該怎麼說？怎麼寫？（六年一班）。

此段安排參與者與角色對談的目的，除了拉近他們與角色的關係外，還能透過與角色近距離的交談，參與者得以針對演出內容或者劇中角色，提出他們心中的問題，而演教員則藉此機會重新釐清有關傳統與教育的問題，以產生對話與反思的機會。《彩虹橋》演出是以五、六級學童為對象，這個年級正值前青春期的年紀，對於性別比較敏感，分組選擇中，很自然地男生、女生多是分開的。幾場演出下來，發現女生多選擇到比穗依的小組，較為活潑的男生會到巴度的小組，安靜沈思型的則會選擇瓦歷斯。在選擇角色的過程中，參與者像在找尋認同的對象，當然偶爾也會出現一、二位想遊走各小組的人，演教員也不會阻擾他，以滿足他探索的好奇心。過程中，「巴度」與「比穗依」透過討論傳統節慶與學校教育來釐清二者的價值，同時給予參與者反思的機會；而藉著傳統／節慶的分享討論，演教員會以「異邦」的他者反問參與者有關該節慶的細節，讓彼此的交流達雙向互動的效果[87]。而「瓦歷斯」則以孩童都在乎的的友情／同儕話題為釣餌（hook），藉著討論他與兩位好朋友巴度和比穗依的關係，間接地和參與者進行「傳統」與「教育」的對話。這場與角色的對談，也可做為後續坐針氈活動的「暖身」；過程中，參與者會隨時拋出許多問題，或者透過他們的回答得以再展開延伸性的話題，但在短短八分鐘的對談時間裡，演教員必要保持彈性，於趣味中掌握重心，不讓參與者牽著跑，否則討論就會過於散慢了[88]；當然演教員也要不忘於問答進行間保持該角色的年齡及語態，以使參與者在這場虛實相間的奇幻旅程中保有驚奇與興致，並帶著這樣的心情持續到演出結束。

[87] 譬如有參與者提到「做十六歲」，巴度問他：「那是什麼？」待參與者解釋是做成年禮時，巴度就很高興地回應：「那就像我們紋面的成年禮囉。」（五年五班）

[88] 來找巴度的孩童，看得出都是比較活潑調皮的男生，有的一開始就會用比較挑釁的語言進行互動，譬如某一場演出，就有男生以玩笑的口吻問巴度：「你為什麼不拿竹槍打爆比穗依的頭？你那麼不喜歡她，幹嘛不殺了她？」這時巴度就要想辦法反問其他孩童的意見，以釐清是非。（五年七班）另有一場，當巴度問說：「你們覺得我剛剛打人有錯嗎？」此時參與者彼此起鬨著說：「我們支持你！」同樣地，巴度也要繼續追問：「你們支持我什麼？」「你們覺得打人是對的囉？」當然此時就會有不同的聲音出來，直到他們能夠釐清是非為止。（六年一班）

在小組對談結束後，引導者請參與者回到觀眾席，接著詢問他們在和巴度、瓦歷斯、比穗依聊過後，是否能比較出彼此經驗的異同？透過比較，參與者從自我經驗中找出許多雷同之處，如：上學、寫功課、玩遊戲、睡覺、吃飯等等；也能從歷史與環境的不同中找出相異處，如：服裝、交通、社會制度、語言、房舍等等。經過與角色的對談，參與者自戲劇的遊戲空間重返觀眾席，觀戲的態度與心情像洗了三溫暖，充滿煥然一新的喜悅。

（三）坐針氈

第五場慶祝瓦歷斯與族裡少年狩獵成功回來的慶祝會中，兩位長輩比浩和瓦旦，因對於瓦歷斯是否該紋面有著兩極意見，最後他們直接要求瓦歷斯當眾做決定：

比　浩：瓦歷斯，你現在就跟瓦旦說，你要去紋面，不會去上學了。

瓦　旦：比浩，你不要逼孩子啊，要讓他自己決定。

比　浩：瓦歷斯，大聲的說，說你要當一個真正的泰雅人！

　　　　（瓦歷斯陷入窘境。定格。）

在定格的靜像中，引導者出場詢問參與者：「瓦歷斯是不是遇到一個難題？這個難題是什麼？」以釐清問題；接著詢問：「你們覺得瓦歷斯現在的心情如何？」試著讓參與者同理瓦歷斯的現狀，在綜合參與者的想法後，接著進行「坐針氈」活動，請參與者和瓦歷斯聊聊，提供意見和想法。在這場「坐針氈」中，有關「傳統」與「教育」的議題，是延續第三場結束所做「與角色對談」的分組活動，有了這項暖身，緊接著第四場、第五場比浩與瓦旦的爭辯，更加強有關那個時代對此議題的兩端意見；因此參與者能自戲劇進行一路所傳遞的資訊中，統整一些想法來與瓦歷斯進行對談。針對「坐針氈」所拋的兩難議題，當然不是只有極左或者極右兩種選擇，但教習劇場的編導策略常是利用典型人物（父親／傳統文化 vs 老師／現代教育）間的衝突來製造話題，而將有關此議題更多元的想法與意見賦權（empowerment）給參與

者，透過劇場互動策略來進行分享與實踐。因此當參與者變成諮詢者必須「貢獻」想法給瓦歷斯時，各種想法就能在討論中傾巢而出，發言也隨之更聚焦，且變得有條理、有論點。

劇中陷入兩難的瓦歷斯處在一個「現代文明與國家統治對於部落傳統文化衝擊」[89]的沈重年代，一位是愛他的父親，另一位是受他尊敬的老師，兩位長輩的對峙拉扯，讓他陷入「忠誠分裂」的徬徨無助。「忠誠分裂」所帶來的煎熬是人常會遭遇的人際難題，在此則將泰雅族所面臨的時代難題，化為兒童青少年可以理解的兩難困境，而參與者期待兩全其美，不想令某方失望的心意，在與瓦歷斯對談間也表露無遺。譬如，當瓦歷斯首先拋出：

> 我的 yaba 和 sensei 他們對紋面都有不同的看法，他們都是為了我好啊，我不知道該聽誰的？我到底該怎麼辦？

基於傳統文化的延續與親子關係的考量，建議「去紋面」的聲音通常會先被聽到，當「瓦歷斯」再進一步追問細節時，贊成「先去讀書」的聲音就會慢慢地出現，緊接著第三種期待兩全的聲音就會被聽到：

> ·你可以去紋面，然後請一個人教你（讀書）。
> ·你可以先去讀書，老了再去紋面[90]。

針對第一個建議，有參與者就提供邀請比穗依教瓦歷斯讀書的建議；至於第二個建議，聽起來是不錯的方法，但「瓦歷斯」接著會問他們，「若這樣跟父親說，yaba 會有什麼樣的反應跟心情？」藉此一層層撥開此問題之所以兩難的複雜因素，於探討傳統價值中重申紋面與彩虹橋的關聯意義。而關於讀書受教育的討論，從積極面上來思維，知識的獲取與成就亦可造福族人，就像族人樂信·瓦旦一樣。接著再進一步思索受日本殖民教育的利

[89] 見臺灣歷史博物館研究員謝仕淵為《彩虹橋》劇本所寫的「導讀」。（2009：12）
[90] 均為五年五班演出。

弊得失，想想受教育的目的是什麼？由此更進一步反思：讀日本書、講日本話，泰雅的文化跟語言會因此而逐漸消失嗎？日本人為什麼不教我們泰雅的故事跟文化？問答中，也可詢問參與者有關學習傳統文化與母語的經驗，試著和他們的經驗對談。從教育性劇場（educational theatre）的角度來看，當此議題能讓孩童回頭思索本土教育的意義與價值時，教育中「立足臺灣，放眼天下」的目標也才有指日可待的機會。（有關「坐針氈」更詳細的內容，請參下節「演教員」的訓練）

圖 2-91B：利用繩子拉出一條對角線，請參與者進行選邊行動

（四）觀點與角度（spectrum of difference）

在「坐針氈」活動結束後，接著進入節目的高潮，由參與者化為瓦歷斯，以行動來做出決定，是要聽從 yaba 的話去紋面，還是接受 sensei 的建議先去讀書。此時引導者拿出一條繩子，由比浩與瓦旦將繩子拉成一條橫跨舞台的對角線（圖 2-91B），並分站兩端，引導者接著做說明：

這裡有一條繩子，比浩和瓦旦會分別站在繩子的兩端，請同學想想，如果你是瓦歷斯，你會站在繩子的哪一個點？如果你很靠近 yaba 比浩，表示你的想法比較站在父親這邊；但是如果你是站得比較靠近 sensei 瓦旦，表示你的想法比較靠近 sensei；如果你實在很兩難，不知道怎麼選邊站，那麼你就站在比較靠近繩子中央點的地方。

在參與者做選邊行動之前，引導者請比浩和瓦旦站在線的兩端，分別以感性的話語重新釐清他們的價值中心，並以「射日」音樂主題做為催化之用：

比　浩：孩子，千萬不要忘記 Tayal 的傳統，否則有一天我們 Tayal 會
　　　　消失在這個世界上，沒有人會記得我們。

瓦　旦：孩子，知識就是力量，教育可以改善我們的生活，讓我們的
　　　　眼界變得更寬廣，可以跟外面的世界溝通。

聽完兩位長輩的提醒，參與者再次釐清線的兩個端點所代表的意義，然後做出他們的行動，選定完所站位置之後，引導者也分別詢問他們做某決定的原因與考量。接著引導者再將線連成一三角形（圖 2-92B），請參與者大聲地對比浩或者瓦旦說出他們內心的話，戲在射日音樂與參與者揚聲訴說的情境中結束。

<p align="center">圖 2-92B：將線連成三角形</p>

　　整場演出過程中，參與者由看戲的「旁觀者」；到第五場慶賀的舞蹈中，綁上髮帶「角色扮演」轉而變成族人一起共舞，並在「坐針氈」中以朋友的立場提供意見給瓦歷斯；到最後變成事件的「當事人」做出紋面與否的決定。一位在現場觀賞演出的成人觀眾，在看戲後的問卷這樣寫著：

> 從看瓦歷斯到同理瓦歷斯再到瓦歷斯不見了（因為每位觀眾都融入劇情變成瓦歷斯了），我覺得這是導演最精湛的表現手法之一[91]。

　　當參與者變成事件主角，其抉擇過程的思維與考量就變得事關己，在做抉擇的當下遂能深刻體驗瓦歷斯的難處。為了彌補「擇一」所造成的缺憾，引導者將直線挪移成三角形，並請參與者跟著移動位置，最後請他們大聲地對劇中長輩比浩或者巴度說一句話，無論他們的位置是接近哪一位，透過此行動，參與者得以把內心的想法大聲地說出來。譬如，有參與

[91] 6 月 11 日參與五年五班的演出所填寫的問卷內容。

者是選擇站在中點，在此活動中，他選擇同時對兩人說話：「不管誰講得都對，可是也要想想我們的立場，不然我們會痛苦[92]。」也有站得靠近比浩，但選擇對瓦旦說話：「雖然讀書可以學到許多事物，可是我還是要去紋面，因為怕會忘記自己的傳統[93]。」但有選擇站的位置是比較接近老師瓦旦，但在此活動中他選擇對父親比浩說話：「爸爸我會努力讀書，將來我一定不會讓日本人歧視我們原住民[94]。」「雖然我們要維持傳統，但是如果能用新的方法維持傳統，那不是更好嗎[95]！」當直線轉為三角形，參與者面向同一中心點站立，遂能夠看到彼此，當他們大聲地對長輩說話時，「射日」主題音樂跟著大聲地響起，頓時燃為一股火花，一股相知互諒的情誼佈滿整個劇場。

在四班／四場的演出現場中，選擇靠近比浩或瓦旦的比例正好是2:2，但問卷中有關「劇中是否要紋面的兩難問題，回到那個時代，你的選擇是什麼[96]？」答題中僅有一班選擇「不紋面」的人數是較多的[97]，當然其中選擇「無法決定」的也不在少數。選擇「紋面」的理由多為支持與保護傳統的重要，少數則是念及父子情誼「因為父親是最偉大的，所以要聽從他的命令[98]，也有是因為「表示我長大了，身心成熟了」[99]；而選擇「不紋面」的理由，除了每班都有人提到是因為「紋面會痛」，或者是「喜歡上學」，也有表示不願意家人受傷害（被鞭打），除此之外還有一些不同的看法：

- 我認為讀書較好，要設想未來，探究新世代。（五年七班）
- 比較不會被人批評。（六年一班）

[92] 六年一班學習單。

[93] 同上。

[94] 同上。

[95] 五年五班。

[96] 問卷第四題。

[97] 依演出時間序，四班針對紋面的選擇分別為：五年一班／紋面12人，不紋面0人，無法決定有3人；五年七班／紋面14人，不紋面16人，無法決定1人；五年五班／紋面16人，不紋面2人，無法決定則有12人；六年一班／紋面19人，不紋面2人，無法決定8人。

[98] 五年五班。

[99] 六年一班。

‧去跟平地人互動，認識新事物，不要一直留在部落裡。（五年五班）

‧很醜。（五年一班）

　　選擇「不紋面」的，一樣有保護家人的情感因素，也有對知識的渴望，也有對紋面的痛楚與美觀有不同的看法。而回收的學習單中，有三分之二的學生都表示做此決定「非常的困難」，六年十班同學這樣寫著：

‧兩邊都很棒、很好，又不想讓他們兩個長輩吵架，這樣我會很傷心[100]。

‧讀書可以有豐富的知識，但是紋面能傳承傳統，所以很難選ㄋㄟ。

‧紋面是成年的代表，又很想上學，所以很難決定。

‧我很想讀書，但是如果不去紋面的話，可能會斷絕父子關係。

‧很難；讀書很好，可是大家都不喜歡日本的語言，如果去紋面會被日本人抓走。

　　五年五班同學認為做此決定很難的，多半是覺得兩邊意見都很重要，及情感因素「夾在兩者都是最喜歡的」、「不想得罪任何人」[101]。參與者在問卷或學習單的答題中，許多孩童都能以第一人稱來回答問題，情感上已將自己化為劇中人，而能深刻體會當時代，一位泰雅少年面對傳統與文明的衝擊，及其內心的掙扎與矛盾了。

五、演教員的訓練

　　《彩虹橋》是以泰雅族為背景所寫的故事，本齣戲的製作群全為漢人，為求能夠適當地詮釋當時代的泰雅人，故要求參與演出的同學於 2009 年寒假進行相關歷史資料的閱讀，並建議多看原民電台的節目，增進自己對部落文化的瞭解；同時進行「關鍵字」的研究（如，泰雅族、Gaga、彩虹橋、紋面、理蕃政策、蕃童教育所、修學旅行、始政四十年博覽會等等），使其

[100] 六年十班學習單。
[101] 五年五班學習單。

閱讀更有方向。2月中旬開學後，全班進行相關史料研究報告，同時欣賞影片《泰雅千年》、公視製作影集《風中緋櫻》[102]及紀錄片《南進臺灣》、《高山船長──高一生》[103]等，以增進製作群的歷史觀。接著邀請舞蹈家修慕伊・北戶及其女兒羅文君前來指導泰雅歌舞，修慕伊指導大家學習好幾首歌舞，同時講解泰雅族相關風俗，並建議「迎賓歌」比較適用於本齣戲的情節；後來「迎賓歌」歌舞也用來做為整排及演出前演員的暖身活動，一種儀式性的莊嚴感常能凝聚演員的能量。3月演員徵選後便開始進行排演工作，導演首先要求演員書寫角色自傳，並個別與每一位演員針對角色進行更多細節的討論。這次演出對演員是一大挑戰，他們不僅要試著詮釋原住民，有幾位還要扮演十歲小孩，成人扮演小孩不是容易的事，一開始他們也得克服許多障礙。為了讓他們的扮演能夠自在與自然，排演中經常和演員們玩遊戲，透過遊戲，演員潛意識中天真無拘的一面就會表露無遺，導演請演員們記住這種感覺，並將之運用於角色的揣摩。原本的排演計畫是6月試演告一段落後，請演出團隊們利用暑假到部落去觀察、學習，好預備年底博物館劇場的演出，但後來因年底的演出取消了，因此後續的計畫沒有再進行。6月演出前，礙於學期中沒有時間與經費可以帶製作小組到部落田調訪查，致使演員沒有機會好好學習與感受部落風情，真的十分可惜，尤其是口音的模擬需要時間，在當時緊迫的學期演出計畫中，為顧及學生演員的學習狀況，口音沒有多要求，演出少了點原民味，是美中不足之處。而排演中，也經常要為演員說戲，讓他們瞭解每個段落前後交疊的意義及與歷史的關係（請參前節劇本分析），並試著瞭解劇中人物的衝突與兩難。

　　《彩虹橋》五場戲是一完整的戲劇結構，每場戲的開始與結束均由引導者來做連貫，每一場的開頭由引導者敘述歷史背景與情節提示，每一場的結束則進行提問；因此引導者身負敘述與提問的重任，態度上必須從容

[102] 萬仁導演，2004 年 2 月 9 日首播。

[103] 為【臺灣百年人物誌】系列紀錄片之一，由公共電視製作，蕭菊貞、鄭文堂、曾文珍、王志成等人執導，公視資深紀錄片製作人邱顯忠擔任製作人，於 2003 首播。

自在又富親切感，才能吸引參與者觀戲的興趣，如此他們才能專注聆聽所有的敘述細節，有助他們對本劇歷史背景的掌握。引導者第一、第二場都得敘述長段歷史，如何將歷史說得動聽，考驗著引導者的語言表情與動作姿態，這部分經常以個排方式進行，免得耽誤其他人的時間。在與引導者進行個排時，首先要求她熟背台詞，並多次練習進出場的姿態及語調的緩急輕重；每場結束，學習如何配合音樂的氛圍出場作結，及如何進行舞台上演員靜像畫面的討論；進行提問時，如何掌控時間進行丟拍與追問，並怎麼簡單扼要地總結參與者的回答，複述給其他在座者聽，一方面同理參與者的回應，二方面也確保在場者都聽到他的回應。

《彩虹橋》演教員參與互動的部分主要有：第三場結束時瓦歷斯、巴度、比穗依與參與者進行小組對談，及第五場的坐針氈。第三場角色與參與者的對談於前節已略有敘述，現簡單補充演教員的準備工作。每次排演及演出時，分別指配三位工作人員於小組中「臥底」錄音，演出結束後，三位演教員的工作就是將錄音記錄轉成文字，並分別與導演就當天的互動情形進行討論與修正，演教員也會就當天碰到的問題詢問導演意見。譬如，剛開始的兩次試演，面對巴度，參與者喜歡用開玩笑或者暴力的語言（也許是情緒太高亢了），令飾演巴度的演員非常困擾，導演則指導他如何運用「反問」的技巧（如，「某某建議我要繼續追打比穗依，這樣對嗎？」）（參前節註 87、88），轉移孩童的玩笑以進入主題的討論。而飾演比穗依的演員剛開始的困擾比較是，靠近她的參與者多為女性，比較害羞，常得暖身一陣子後話匣子才能打開，偏偏話匣子才打開不久，「對談」的時間就到了；因此建議演教員若剛開始的對談進行比較不熱絡，不妨先從他們熟悉的話題切入，如，學校的學習經驗、旅行的經驗等；經此建議，演教員試作之後，後來幾場的互動情形就好多了。

本劇瓦歷斯所面對的兩難問題是頗為沈重的，雖然是有關延續傳統與學習文明的糾葛問題，但因關涉到與親人及老師間的情感因素，問題就變得複雜起來。在與飾演瓦歷斯的演教員工作時，首先請他釐清瓦歷斯的兩

難何以形成（參前節「坐針氈」），再進一步請他設定 20-30 個 Q&A（問題與回答），自我沙盤推演各種狀況，但得掌握如何於提問中不離主題與教育目標，即：「紋面的傳承意義與彩虹橋的關係 vs 文明的學習與時代進步的關係 vs 殖民教育」，飾演瓦歷斯的演教員於坐針氈時，首先主動拋出兩難的問題「……yaba 和 sensei 都很關心我，我不知道該聽誰的，我該怎麼辦？」待參與者紛紛提出意見後，接著得拋出幾個相關議題進行討論。以下歸納演員自設的問題與排演紀錄，統整出幾個坐針氈的方向：

主標題	自設題目（Q）與回答（A）
關於紋面	Q：你是真的想紋面，還是因為 yaba 要你去紋面你才要紋面？
	A：紋面是泰雅人很重要的傳統啊，泰雅人應該要紋面。
	Q：可是去紋面就不能上學了，怎麼辦？
	A：所以我很煩惱，不知道該怎麼辦啊！你們能給我一點意見嗎？
	Q：為什麼不老一點再紋面？
	A：如果我跟 yaba 這樣說，他會不會很失望？（他的心情會怎樣？）（再追問）你們可以告訴我，我要怎麼跟 yaba 說？
	Q：會不會覺得 yaba 不近情理？
	A：我 yaba 不是不近情理的人，他只是很擔心我們的文化傳統會消失，他很關心我們泰雅族的傳統。
	Q：紋面會連帶處分，會讓家人一起受罰，你 yaya、yaba 被鞭打也沒關係嗎？
	A：我不希望 yaya、yaba 被處罰，但 yaya、yaba 都說沒關係，紋面還是比較重要，我瞭解他們的心意，他們很擔心沒有紋面將來就不能通過彩虹橋跟祖先見面。你們有傳統是跟祖先有關的嗎？
	（參與者回答）
關於讀書	Q：瓦歷斯你喜歡讀書嗎？
	A：還蠻喜歡的啊。
	Q：那你可以跟你 yaba 這樣說，先去上學讀書，再用學到的東西來保護傳統。
	A：我的老師也都這樣說，不過我 yaba 就是會擔心啊，因為他看到我們去上學，都說日本話穿日本衣服，而且日本人還禁止我們好多傳統，所以 yaba 不希望我們去上學，他怕我們忘記泰雅傳統，都學日本人的樣子。你們在學校可以講自己的母語嗎？（此段目標：有關殖民教育的反省）
	（參與者回答）
	Q：可以帶 yaba 去臺北，讓他體驗現代化生活的好處，或讓他了解現代化的東西

主標題	自設題目（Q）與回答（A）
關於讀書	有些並不會破壞我們的傳統，還可以用現代科技保存、發揚我們的文化。
	A：yaba 其實也有去過平地，但很多平地人就是看不起我們啊，你剛剛不是也看到平地人取笑我們的紋面，說我們臉黑黑的。我 yaba 去過平地幾次，他很不喜歡，他說在山上自在多了。yaba 認為每個人都可以過不一樣的生活，你們是不是也這樣認為？
	Q：讀書可以有知識，你可以讀了書以後打敗日本人。
	A：（反問大家）你們覺得這是可能的嗎？要怎麼做呢？你們都喜歡讀書嗎？讀什麼書？（有關教育內容的反省）
折衷的建議	Q：你可以先去紋面，然後再請一個人教你讀書？
	A：可以請誰教我？

　　飾演瓦歷斯的演教員最後要簡單地做個總結，謝謝大家給他的意見，然後下場。這場坐針氈對於本劇主題的聚焦與教育目標的推進具有關鍵性的指導作用，因此導演得經常和演教員琢磨每一個細節與可能面臨的狀況，雖事先做了許多準備，但每一場還是會碰到出乎意料的問題與回答，演教員只要清楚目標與角色難題，在經過幾場的磨練後，也就能夠駕輕就熟地應付各種場面了！

　　演教員在面對與觀眾互動的場面，無論是瓦歷斯的「坐針氈」，或者是參與者與瓦歷斯、巴度、比穗依對談的互動，得不忘所扮演的「角色」特質，時時掌握角色說話的態度和語氣，避免因過多的「演員我」凌駕「角色我」，而演變成是「演員」而非「角色」在與參與者對談，進而破壞戲劇氛圍的進行。因此教習劇場的演出中，演教員如何拿捏角色「入戲」與應答「出戲」間的分寸，實為一大考驗，因此導演得多花時間與演教員個別練習，不斷出題考驗其應變能力。

迴響、評估與檢討

《彩虹橋》製作包括兩場試演，總共演出四場，在回收的 106 份問卷中，表示「非常喜歡的」有90份，「喜歡的」有16份，也就是說，所有參與者都表示喜歡這齣戲，從問卷答題內容的認真與多樣性，也可探知本劇深獲他們的喜愛：

· 今天的演出很精彩很清晰非常滿意[104]。

· 謝謝大哥哥、姊姊，演出這麼好的戲[105]。

· 如果時間可以久一點，因為很好看[106]。

· 大哥、大姊，我們雖然才相處一下下，可是我不會忘記你（妳）們的，如果可以的話，我一定還要再看你們的演出的[107]。

問卷中關於「今天的演出讓你印象最深刻是什麼？」幾乎每個段落都有人提到：如一起跳泰雅族舞蹈慶功宴（參加成年禮）、修學旅行很真實、互動（和三個演員講話）、瓦歷斯的兩難、比浩搶下藥包與丟藥包、三個小孩吵架、平地人侮辱紋面（要打下去的時候）、巴度拿竹槍嚇比穗依、巴度與瓦歷斯在玩竹槍枝、立場線、射日故事畫面等等；其中提到一起唱歌跳舞的人最多，除了因為一起跳舞很快樂很熱鬧，很多人都表示能藉此機會學習泰雅歌舞很開心。另有參與者提到：

· 平地人嘲笑泰雅族的紋面，我不會嘲笑他們，因為他們的傳統有他們獨特的特色，所以我不會嘲笑他們。

[104] 五年七班。
[105] 六年十班。
[106] 五年一班。
[107] 六年十班。

．今天我印象最深刻的是巴度和他的朋友看到有兩個平地人在批評他們的泰雅族紋面，所以巴度就生氣到要打他們倆。如果是我，我會跟他們兩個人說：「請你們不要這樣，雖然你們平地人（覺得）[108]很醜，可是我們覺得很美，所以請你們不要這樣批評。」

可見孩童在看戲的過程中能用心體會，並學會思考，從不同角度看事情。而在學習單「給角色的一封信」中，六年十班有同學這樣寫著[109]：

．瓦旦，雖然我支持泰雅族的傳統，但我也很愛讀書，那時熊熊要我們做支持比浩或瓦旦，我無法做決定。現在過好幾天後，我一天天在想，我不能不做決定，因為那不能解決現實，結果我選傳統，因為我是泰雅人，這是我背負的責任……

．兩難的瓦歷斯，近日好嗎？不，我（知）[110]道你正難為的（地）[111]做抉擇。前許日，父親與老師咄咄逼人的央求你選擇「延續傳統」和「順受日本教育」。但他們只顧為你鋪未來的路，卻忘怯（卻）[112]在煎熬的時刻，是無法擇出深思的答案；可是你不可憎惡他們，因為那是太疼惜的衝動舉動。……倘若你不想遵沿傳統習俗，紋上象徵性的圖騰，那希望你記得，在「知識」的領域上，你可以擺脫歧視的目光，並崢嶸風采，甚至往後能帶領族人跨進文明國度。（要知道，接受日本教育不等同降於日本）但是，如果你仍緬存泰雅之心，不願接受異國治理，那絕對勿（因）[113]此蔑視「知識」，即便你在教育微劣的環境，也應積極上進，不可遏止學習的心。……

[108] 「覺得」二字是筆者補上。這兩則都是五年七班學童所寫。
[109] 僅六年一班有進行學習單「給角色的一封信」單元。
[110] 「知」筆者補上。
[111] 筆者更正為「地」。
[112] 筆者更正為「卻」。
[113] 「因」筆者補上。

看到孩子們無論是在戲中，或者戲外都能夠針對議題做出如此積極的回應，再次驚豔到，運用藝術的象徵性為媒介來進行議題討論的可能性；也認知到運用劇中角色關係、多媒體、光影戲等劇場手法，如何以「神入歷史」為手段，來幫助孩童認識歷史中的特殊時刻。在孩子做抉擇的過程中，重要的不是他最後選了哪一邊（這不過是戲劇策略所逼迫的選邊站遊戲），而是透過此活動，他怎麼思考問題，並於過程中學習聆聽不同的意見，體會劇中人物的堅持、妥協與違逆所可能付出的代價，並與自身經驗做結合；問題的被討論與感同身受的迫切感，才能讓這段古今相遇的劇場之旅，呈現十足人文關懷的意味（許瑞芳，2009b：11）[114]。尤其身處在當今這麼一個強調全球化、多元化的時代，要如何持續自己的的文化傳統與特色，並開放自在地接受外來文化，透過《彩虹橋》所帶來的兩難思辯，孩童在心中自有一番思考。五年五班導師陳威穎在演出後接受紀錄片導演的訪談中提到[115]：

> ……這是在教室裡完全沒有辦法呈現的一種方式，當文化產生衝突的時候，對每一個人民來講都是很大的衝擊，每個人在心中也都是像剛剛那樣，有一條無形的繩子在拔河，雖然剛剛小孩子很多是無法做出決定的，但我覺得那個思考、反省及對自己文化重視的過程，對他們來講，真的是很難得的。我相信在往後他們面對同樣的、其它的難題的時候，他們就學會去思考，會思考的小孩，就是會成長的孩子。

傳統教習劇場是進到學校演出，演出場地多在沒有劇場設備的多功能場地（如體育與韻律教室、禮堂等），少數會運用教室中間的迴廊，因此在製作上多不依賴幕後技術工程的支援（如大型舞台、燈光技術等），比較強調

[114] 6 月 11 日遠從花蓮來看戲的賽德克朋友古宏·希盼夫婦，在看完戲後紛紛表示，平地孩子能對此議題提出這麼多想法，他們深表訝異也覺得十分感動，更讓他們體會到，已在部落進行多年的活動，有機會應該多與平地人（漢人）做交流。
[115] 參《彩虹橋》演出紀錄片幕後花絮。

機動性小而美的演出，因此演工作人員也盡量精簡，如此在沒有門票收入的情況下，也比較符合製作成本。《彩虹橋》的演出因臺史博所規劃的兒童廳演出空間較大及經費的挹注，又加上南大戲劇系的支持，因此與傳統教習劇場相較，製作群的人力支援比較多，製作上算是「奢華」版，故能在劇場美學上有更多經營的空間，如影響參與者直觀感受的服裝、舞台及音樂的泰雅符號的運用；而演出中除了互動劇場慣例手法的使用外，修學旅行中的多媒體及射日故事的光影戲，也是為戲加分不可忽視的元素；另外以孩童觀點做出發的情節鋪陳，及活潑的走位與節奏的變化，亦是吸引參與者的地方。資深劇場編導汪其楣在《彩虹橋》劇本出版的推薦序中寫道：

> ……族中長老的雅量，民間文史工作者的裏助，以及語言、語境、歌謠、儀式在劇中的呈現，漢人師生專業的劇場藝術才得以在這樣沈痛的歷史議題和興替討論中發揮。（2009：9）

是的，從田野訪查、文本勘誤到泰雅語的指導尤巴斯·瓦旦；還有修慕伊女士甜美的泰雅歌舞教學與訪談、古宏·希盼夫婦在道具製作上的協助，並不遠千里自花蓮來看我們的試演；還有臺史博同仁的史料提供與意見等等，都給製作團隊許多支持的力量與鼓勵。而在劇本完成後，也多次請教泰雅朋友，劇本內容是否有違泰雅傳統或歷史之處，得到的多是肯定與鼓勵，內心雖然高興，但盼望著這不是他們基於鼓勵所說的客套話。臺史博此專案的劇本評鑑委員之一在審查意見上寫著[116]：

> 以泰雅的 gaga 出發編寫此一劇本，深具泰雅族固有文化特質，同時具有深刻的教育意涵，是一齣值得稱讚的作品，相信經演出後，定能博得觀眾的喝采。劇本清楚的羅列泰雅族的祖靈信仰、鳥占、狩獵、織布、成丁（年）儀式，以及面對日治時期的殖民統治、族人面臨異文化的移入展現了調適的過程，從狩獵文化、紋面等部落封

[116] 臺史博所提供的匿名審查意見。

閉社會逐步進行文明開化的歷程，如修學旅行、都市參觀和「始政四十週年」的學習活動，使得部落的思想與生活方式走上現代化。

作者和泰雅語譯者，充分地描繪母文化的特質，……同時瞭解泰雅族的歷史變遷，和現今普世價值，對於多元族群與多樣文化的尊重。

以《彩虹橋》為名，說明了泰雅族人的生命價值與 gaga 的特質，透過一生的恪遵 gaga，服膺祖靈訓示，進而接受文明的洗禮和調應，進而期許泰雅族的族運得以永續發展，是一齣兼具泰雅族傳統文化和歷史進程的作品。

雖製作多獲肯定，但不可諱言的，在製作的過程中，試著透過田野訪查與閱讀來同理那個時代原住民的處境，然而因製作團隊沒有機會到部落長期觀察、體驗與生活，加上以華語書寫與演出，整體演出不免少了「原民味」；而創作者為非原住民的「他者」身份，也在其創作上有所限制，製作過程中總是忐忑不安，深怕一不小心就與族人信念有所違背，總以戰戰兢兢的態度來處理每一個環節。然而語言仍是令人頭痛的問題，一來短時間內[117]，演員們不可能學會劇本裡的泰雅語；二來若透過翻譯，將使演出互動的進行失去立即性的效果，演出節奏亦將大打折扣。曾有朋友建議，可用泰雅語做演出，另打中文字幕，提問及互動的部分則以華語進行，也是不錯的建議。《彩虹橋》未來若能找到泰雅朋友合作，必能呈現更多泰雅常民生活的細節，而有更好的成績表現。當然，未來也希望能有更多的泰雅族人與原住民有機會觀賞此劇，讓彼此的交流與論述更為直接。

書寫《彩虹橋》的過程，也一再地回溯臺灣自 1895 年後，歷經日本的殖民、國民政府的威權統治，到歐美帝國思維的入侵，臺灣各族群的語言

[117] 這次與臺史博的合作是競標獲得機會，從系上得標簽約到試演不過是短短一年的時間，其間還經過將近 5 個月的劇本構思與議題討論的階段，因此實際的製作期（含劇本創作 2 個月）大約只有不到 7 個月的時間。

及傳統價值也面臨消失的臨界點；幸而這些年本土觀念抬頭，學校開始推行「鄉土課程」，進行母語與傳統文化的教學（雖然只是每週一節課）；而各地文史工作室也積極地在地方運作，透過此力量，試將各地文化特色予以保存。於此之際製作《彩虹橋》，透過回溯泰雅族人面對沈痛歷史的兩難處境，以教習劇場的互動形式來和與會者進行歷史的回顧與相關議題的討論；演出過程中孩童的活潑思維，及問卷與學習單的多元思辯，讓期許族群平等與相互尊重的盼望，得到積極的回應，唯有如此，在強調全球化、多元化的新世紀裡，各族群的榮耀與特色才能相互輝映，彼此扶持。

結語

　　筆者自 1998 年首次接觸教習劇場，期間與劇團和學生共同完成了十三齣製作，另在不同的工作坊中也和學員們集思廣益，發展出不同議題的呈現演出，對於教習劇場透過藝術來讓人們「學習」，從中挑戰人們對既定事物的想法所產生的衝擊，仍是充滿震撼與驚喜。重視劇場娛樂性的布萊希特認為：

> 劇場即是劇場，只要戲好必帶來娛樂，即便它是教育性劇場[1]。

　　這句話提示了劇場與教育並非不相容，重點在於如何做齣好戲，傑克遜同時強調「好的戲劇必含教育況味」，因為戲如人生，一齣好戲所呈現出來的人生百態，必能開啟人們新的視野，進而反思個人的思想、情感，建立自我對話的機會（Jackson, 1993：34）。而判斷一齣戲的好壞，除了考量它的目的性與服務對象外，最重要的是從整體劇場表現來判斷，檢視它是否具有構成一齣好戲的條件，其中導演絕對是影響戲品質好壞的關鍵人物。因而做為教習劇場的導演，筆者首先關注的即是「如何呈現一齣好戲？」繼之思索「如何達到教育目標？」因為唯有透過好的藝術媒介，觀眾才能入戲，自戲劇的隱喻世界中產生深刻的心靈活動，進而重塑、強化及虛構他們的想像經驗，並以新的角度來看個人與社會及世界間的聯繫，探究讓生活更為美好的可能圖像（Jackson, 2007b：146）。任何導演都該具備做一齣好戲所需的劇場美學訓練，教習劇場導演更多的挑戰來自於：如何處理

[1]　此段話的英文譯文：Theatre remains theatre, even when it is instructive theatre, and in so far as it is good theatre it will amuse. John Willett (1974) *Brecht on Theatre*, 1974, Londaon:ACGB; from Tony Jackson(1993), Education or theatre? TIE in Britain., *Learning through Theatre—New Perspective on Theatre in Education*. P. 17-37. UK:Routledge, 頁 34。

虛構情境與現實空間來回轉換的美學問題，如何運用互動策略來規劃參與者「入戲」與「出戲」間的步調，以及如何運用恰當的行動空間配置，來建立參與者與演教員間的關係；此二者間的關係，乃如傑克遜所言，因參與者與演教員相互給予所構成的一個特殊美學空間，此即波瓦所稱的潛在性空間／遊戲空間（Métaxis），於此空間中，演教員與參與者有時是分別的個體，有時則是觀·演合一地共享此虛構世界；演教員是「此時此刻在我們眼前，但又同時離我們很遠，在另外的時空裡」；同樣地，對參與者而言，「我們就在這裡，坐在這特別的房間裡」，但又同時親臨劇中所描繪的時空；這股虛實相間的「雙重性」正是教習劇場創作的核心及其魅力之所在（Jackson, 2007b：153），亦是教習劇場導演最需掌握的元素。由於教習劇場的創作是以議題為中心，因此在演出中必要創造一個觀眾可以參與，並隱含演出議題的遊戲／戲劇空間，如在《一八九五　開城門》與《彩虹橋》兩齣戲中，透過演出情節與互動技巧交叉運作的戲劇行動，讓參與者置身於虛實相間，炫目迷人的「遊戲空間」中，他們彷若參與了歷史事件，卻又實實在在地處在 21 世紀的空間裡，此乃布魯克所言，是一種「包含戲劇與觀眾的整體劇場（total theatre）」，一種當下的劇場（the immediate theatre）：

> 當情感與論述被觀眾想要看得更清楚的期望所控制，這時，有一些東西在心裡燃燒。事件會在記憶裡烙下一個大綱、一個味道、一個軌跡、一種氣味、一幅圖畫。……（Peter Brook 耿一偉譯，2008：149）

藉由戲劇美學所構成的虛實相間的魅惑力，參與者進入 1895 年日軍進入臺灣的關鍵時刻，及 1935 年泰雅族面對殖民教化與傳統價值衝突的兩難困境，進而在神入歷史的催化下，體會當時代人們的心情，並能夠將此經驗累積映照於當下的時空，去理解國家為他人統治的可能情景與心情，及弱小族群在受迫的處境下所可能面對的無奈與痛苦，無形中也增進參與者

對異己者的同理心與人文關懷；在這樣潛移默化的戲劇過程裡，觀眾因而獲得概念化的學習（conceptual learning），能將其已知的知識透過戲劇得以觸類旁通，並能深化與延伸，將其心得運用於生活裡的其他經驗中（蔡奇璋，2001：43）。教習劇場動人的力量，即是來自這份因觀眾參與所匯聚出的火花；當劇場隨著情節發展慢慢加溫，參與者針對劇中兩難困境做出真誠而熱情的回應，一股同心面對生命困境的巨大力量在彼此間牽動著，這是其他劇場形式難以達到的共融境界。也因此，作為教習劇場的導演必須能夠深刻瞭解該製作的議題，並能清楚掌握該劇概念化學習的潛質內容，遂能在與演教員工作時，給予最適切的引導，以使演教員瞭解每一場景（scene）的關鍵理念為何，尤其是與影響該製作成功與否的關鍵人物「引導者」間的工作，是絕對馬虎不得；排演中，導演也並要依據觀眾參與的情況，適時地在演出細節上做修正，以使互動劇場的進行更佳順利，能因戲劇空間虛實轉換的成功，完成教習劇場寓教於樂的目標。

《一八九五　開城門》及《彩虹橋》開啟國內博物館劇場的新頁，獲得臺史博同仁的肯定與支持，研究員陳怡宏在《一八九五　開城門》的導讀中推崇教習劇場潛在的思考與批判特質：

> 我們可以從這部戲中瞭解不同背景下不同的想法，以及各種決定所可能引起的後果，試著以「同理心」去思考當時人們的想法，並真正去體會與反省「歷史」情境下的景況。期許這類的思考訓練能讓觀者在未來面臨各種抉擇時思考得更為周延，也更能從多元角度反思進而體諒並尊重各種異議。（2009a：13）

這兩齣博物館劇場透過觀眾的參與，分別以城民觀點與原民觀點來回顧歷史，打開歷史閱讀的新角度，達到博物館劇場試圖減少知識的權威性，期以互動交流方式，提供人們對話場域的目標。由於「國立臺灣歷史博物館展場戲劇展演計畫」的成功，臺史博決定出版該計畫所規劃的四齣戲劇

本，並同時發行兩齣於 2009 年 10 月「搶先公演」的演出製作光碟[2]。出版品的發行，使該計畫得以有更多的延展性，不僅作品可以嘉惠讀者，還能提供學校老師作為歷史閱讀，或者劇場藝術欣賞之教學素材；而劇本內所附教師手冊上的「前置作業」教學策略，更提供了教師戲劇教學活動之相關資源，凡此種種，都讓我們看到博物館劇場潛藏無限發展的空間。在該計畫完成後的出版會議中，南大戲劇系曾建議臺史博，未來可將已完成的四齣博物館劇場節目，安排在每週的固定時間，作為學童們校外參觀，或者遊客們博物館之旅的常態性節目，以使博物館的參訪活動更佳活潑多元。

教習劇場能將任何帶有教育目標的戲劇，透過活潑的互動劇場形式，化學習於遊戲中，堪稱為寓教於樂的典範。然而源自於六〇年代英國的教習劇場，在走過二十年的「黃金時期」後，八〇年代末期隨著英國教育制度的改變與國家經濟的衰退，其命運也隨之產生變化：

> 例如：劇團被迫向學校收取工作費、全職創作人員數量的減少，以及劇團規避設計整體性互動式教習劇場節目的取向（這使得原本就已負擔沈重的學校教師尚須挑起執行節目後續作業的重責）等等。……在這種情況下，不但學校裡的老師無從施力，劇團本身也無法完整落實一套從「演出」、「活性工作坊」一路貫串至「後續思考」及「評估、回饋」的 TIE 節目。（Roberts 蔡奇璋譯，2001：3）

此現象亦是筆者從事教習劇場演出多年感到最無力與遺憾的事，其中牽涉到教師對課程進度的掌握，與學校對學生課外學習的態度，及演出團隊人力與經費的考量等等。以往筆者在台南人劇團所製作的教習劇場節目，幾乎只能進行「演出」部分，礙於人力有限，劇團很難在演出之前進入校園，進行與該演出相關的工作坊或者前置教學活動，只能提供教師手

[2] 隨書出版的光碟乃教習劇場《一八九五　開城門》與導覽式劇場《草地郎入神仙府》。《彩虹橋》因只於六月份進行「試演」，所以沒有出版光碟。此計畫後續並出版兩本繪本：改編自《彩虹橋》的《彩虹紋面》（2009 年 12 月），及《草地郎入神仙府》（2010 年 12 月）。

冊給該班教師，期教師能運用課餘時間操作手冊上的活動（如，與演出相關的歌曲、或者與演出議題相關的遊戲等）；演出結束也只能回收問卷，很難再要求老師進行學習單等相關後續活動。這些年因於南大戲劇系教學之便，研究生（含畢業校友）中有多位是在職老師，基於他們對戲劇教育的熟悉與熱情，有較多的機會透過這群教學現場一線教師的配合，實踐一套從「前置作業」、「演出」到「後續追蹤」的教習劇場演出。而此次的博物館戲劇展演計畫，也因校友教師和參與的國小的全力配合，及充足的經費預算與人力資源，得以有機會將教習劇場這項舶來劇場藝術，具體而完整地進行在地移植與實踐；然而這樣的機會也是可遇不可求，尤其是經費的挹注。由於教習劇場「互動特質的集中性只有在演教員和一小群觀眾（參與者）共事時，才能獲致最佳的效果。」（Roberts 蔡奇璋譯，2001：5），可以說是一種具有高度理想性格的劇場形式，因此每場演出的服務對象盡量以 50 人為上限，對演出團隊與學校來說，完全不具任何經濟效益[3]，因此得完全仰賴相關公部門的補助，一旦公部門的經費不足，便直接影響到教習劇場的生存。然而兼具劇場與教育特質的教習劇場，面對補助，卻常發生藝術補助單位與教育補助單位互踢皮球的窘境，因此傑克遜在一篇討論英國教習劇場發展的論文中，便直接以「教育或劇場？」（Education or Theatre？）為題，直指「教習劇場」妾身難分明的特質（Jackson，1993：31-35）；其在經費申請上的困境，也提醒有意願從事教習劇場的團隊，得以更積極開放的腳步，尋求與不同單位合作，廣闢財源，以求活路，藉此亦能將教習劇場活力拓展至校園以外的社區與機構，完成其應用劇場的服務本質。

誠然，教習劇場的演出，從規劃、製作到演出，常得勞師動眾尋求各方的支持與配合，而製作期間的排演流程與一般戲劇演出並無太大的不

3 一般學校會希望演出單位的節目可以服務全校師生，或是某一年級，對於教習劇場只開放給一個班級的孩童參與，校方會感到困擾，甚至覺得對其他班級不公平，如此也影響他們邀請教習劇場團隊赴校演出的意願。

同，然其所用到的人力與精力，相較於每場不到 50 人的觀眾，仍是可觀的；因此筆者常被問到，教習劇場如此不符經濟效益是否還有繼續堅持與推展的必要？此問也常造成筆者內心的交戰，然而每回從參與者積極投入演出的專注眼神裡，與孩童在學習單中針對演出所做的回饋，瞭解其透過戲劇在知性與感性方面的學習，一再使筆者對教習劇場的教育力量充滿信心與嚮往。正如擔負社會教育功能的臺灣歷史博物館，對於運用教習劇場來發展博物館劇場所給予的肯定；及某位國小校長肯定教習劇場演出，能以藝術的力量來進行教育與生活反思，讚許其影響尤甚於課堂裡老師的道德訓示等等；讓我們預見教習劇場活潑的劇場形式，於新世紀中將依然保藏著永續經營的可能。在《彩虹橋》的觀眾問卷中，有許多參與者填寫「一起唱泰雅歌跳泰雅舞」是他們「最有印象的片段」，更提醒我們，即便電子媒體與雲端科技再怎麼巧立炫目，無論如何都不能取代人們渴望攜手相伴、與對互動交流的期待，這也是為什麼教習劇場在走過近五十年顛簸的發展路上，在二十一世紀仍為劇場同好所珍惜，並且願意積極為它找尋更多生存機會的原因。教習劇場在臺灣起步才十餘年，仍有漫長的路要走，無論是演教員的培訓、議題的深度化、劇場藝術的經營，經費的來源，及相關合作單位的配合等。雖然教習劇場的推展仍是困難重重，但其演出中所蘊含的豐沛思辯特質，仍值得繼續推廣與發展，期在劇場與教育的緊密結合下，發揮教習劇場以人為本的藝術本質，能為臺灣的戲劇教育與兒童青少年劇場創作出更具人文思考的作品，提供青少年多元學習的機會。

附錄

附錄一
排演行事曆

9702 學期《一八九五　開城門》、《彩虹橋》T.I.E.排演行事曆。

　　表格上的排演內容是老師跟排的進度，週一&週三排演時間，老師未跟排的演員由小組副導協助排練磨戲排演進度標記:「城」表《一八九五　開城門》小組;「橋」表泰雅族《彩虹橋》小組週一&週三排演時間，製作小組請自行規劃製作進度。

週次	週一	週二	週三	週四	週五	週六	週日
五	16 18:30-21:30 讀劇	17	18 14:00-16:00 泰雅舞蹈 16:00-18:00 製作會議	19	20	21	22
六	23 18:30-21:30 分組工作討論 工作小組交進 度表	24 舞監統整各組 進度表	25 ・通訊錄、各 組工作進度 報告 ・TIE期中排演	26	27	28	29
七	30 16:00-17:30 舞台設計會議 1：概念溝通 18:15-21:30 TIE 期中呈現	31 19:00-21:00 TIE 期中呈現	4 月 1 日	2	3	4 清明節	5

週次	週一	週二	週三	週四	週五	週六	週日
八	6 16:00-18:00 舞台設計會議2：設計確定 18:30-21:30 初粗 run through	7 17:00-19:00 服裝會議1：概念溝通	8 12:30-14:00 多媒體會議1 16:00-20:00 16:00-18:00 橋：S1,S2 18:00-20:00 城：S2,S4	9	10	11	12
九 期 中 考	13 16:00-18:00 舞台設計會議3：舞台模型、製作執行細節的討論 18:30-21:30 城：S3,S5 橋：S3,S5	14 19:00-21:00 服裝會議2：交圖稿	15 13:30-15:20 城 Joker 15:40-17:00 橋 Joker 17:40 全體 17:40-19:10 橋：S4 19:10-20:30 城：S3	16	17	18	19
十	20 15:00-17:00 與恆正服裝會議 開始製作舞台布景 18:30-21:30 城：S1-S3 橋：S1-S3	21	22 12:30-14:00 多媒體會議2 17:30-全體 17:30-19:00 橋：S4-S5 19:00-21:30 城：S4-S6	23	24	25	26
十 一	27 18:30-21:30 整排1 18:30-20:00 彩虹橋 20:15-21:45 1895 開城門	28 19:00-21:00 製作會議	29 18:00-21:00 彩虹橋：劇本修訂討論＆S1-S3 開城門：討論角色15分鐘＆舞台製作	30	5月1日 16:00-18:00 個排：小小 請排助、舞監出席 18:00 凱翔個排	2	3

週次	週一	週二	週三	週四	週五	週六	週日
十二	4 13:10 小小個排 18:30-21:30 彩虹橋： S4- S5 彩虹橋： run through 開城門：製作	5 16:15-17:45 雅瑋：坐針氈 19:00-20:30 開城門：仕紳 會議 run throught 彩虹橋：多媒 體製作	6 14:00 舞監／副導忠 義國小看場地 小柯看排 17:30-18:30 彩虹橋 run through 開城門：製作	7	8 14:00-15:30 個排	9	10 母親節
十三	11 製作完成 演員試裝 14:00 佳菱個排 16:00 雅嫻會議 18:00-20:00 開城門技排 20:00-21:30 試演場 （大一大二觀 眾）	12 1800 凱翔個排 19:00-21:30 小組磨戲(橋)	13 製作完成 演員試裝 17:00-19:30 彩虹橋技排 19:30-21:00 試演場 （大一大二觀 眾）	14	15 16:00-18:00 佳菱、雅嫻個 排	16	17 系上研討會
十四	18 18:30-21:30 兩組整排 （觀眾互動簡 略帶過）	19 17:00-19:30 小組磨戲	20 YH 國小學 生看排 13:30-15:00 開城門試演 16:00-17:30 彩虹橋試演 17:30-19:00 檢討與改進	21	22 16:00-18:00 演員個排	23	24

週次	週一	週二	週三	週四	週五	週六	週日
十五	25	26	27YH 國小學生看排	28	29	30	31
	18:00-21:30 小組磨戲 製作小組加工	19:00-21:30 小組磨戲 製作小組加工	13:30-15:00 開城門試演 16:00-17:30 彩虹橋試演 17:30-19:00 檢討與改進	端午節	端午節連續假期		
十六	6月1日	2	3 開城門武德殿裝台	4 開城門首演	5	6	7
	18:30-21:30 小組細磨	17:00-19:30 開城門彩排	8:00 開城門裝台 10:00-17:00 開城門裝台與試排 17:00-19:00 開城門會議	CY 國小 08:40-第一場 10:30-第二場		補課	
十七	8	9	10 彩虹橋裝台	11 彩虹橋首演	12	13	14
	18:00-21:30 彩虹橋細磨	17:00-19:30 彩虹橋彩排	8:00 彩虹橋裝台 10:00-17:00 彩虹橋裝台與試排 17:00-19:00 彩虹橋會議	08:40-第一場 10:30-第二場			
十八期末考	15	16	17	18	19	20 暑假開始	21
	18:30-21:30 總檢討						

9801 博物館劇場排練&演出時間表《一八九五 開城門》

週次	週一	週二	週三	週四	週五	週六	週日
九月	14 開學	15	16 18:30 進度說明 各小組分別工作順排	17 16:00 道具舞台加工 S1,S2,S3,S4,S6	18 13:00 製作會議 17:00 試裝	19	20
	21	22	23 18:30 整排 I	24 16:00 整排 II	25 19:00 整排 III	26	27
	28	29	30 12:30 準備 15:00 彩排，臺南市藝術人文輔導團老師看排 19:00 大一／教程場				

週次	週一	週二	週三	週四	週五	週六	週日
十月				1 16:00 分組工作	2 17:00 行前會議	3	4
	5	6	7 8:00 武德殿裝台 15:00 彩排，博物館志工看排。YH 國小參與	8 16:00 分組工作	9 8:30 武德殿演出 I CY 國小參與 10:30 武德殿演出 II CY 國小參與	10 12:00 集合 13:30 武德殿對外場 I 15:30 武德殿對外場 II 演出結束移交大小道具至博物館	11
	12	14	14 13:30 彩虹橋裝台、試裝 16:30 彩虹橋拍劇照 18:30 彩虹橋整排拍照 1895 道具服裝歸位清點	15 16:00 分組點收移交博物館財產與表格	16	17	18
	19	20	21 18:30 分組點收移交博物館財產與表格	22 16:00 分組點收移交博物館財產與表格	23	24	25
	26	27	28	29	30 繳交結案報告	31	

附錄二
《一八九五　開城門》演出製作團隊

主辦單位：國立臺灣歷史博物館

演出團隊：臺南大學戲劇創作與應用學系 95 級

演出製作人：林玫君

編劇&導演：許瑞芳

音樂設計：黃詩媛

多媒材設計與製作指導：柯世宏

服裝設計：林恆正

舞台設計指導：李維睦

音效後製：蘇青宏

打擊樂設計與嗩吶／橫笛吹奏：姜建興

舞台設計：杜瑄庭

道具設計：李雅婷

技術指導：郭旂玎

劇本相關研究資料提供與創作發想：陳怡宏、謝仕淵、宮婉琳

影像紀錄：蔡明忠、張永明、巫沛洋、潘政傑、張凱筑

研究助理&排演記錄：陳雅慈、章琍吟

總執行製作：王昊凡（前期）、李佩珊（後期）

教師手冊設計：林玫君、許瑞芳、章琍吟、宋育如、陳雅慈

行政協助：呂季樺、李佩珊

◎劇組人員名單（括弧內名單為後期加入者）

舞臺監督：黃馨瑩、（劉心瑗）

助理導演：杜瑄庭、劉軒字

排練助理：簡香綿

執行製作：張庭澂、（王品淳）

舞台組：杜瑄庭（組長）、李雅婷、林芮誼、翁玉玫、黃馨瑩；

　　　　（劉軒字、劉怡秀、林禹茜、林群凱、劉安平、吳文瑞、黃雅嫻）

服裝組：洪雅琤（前期組長）、梁瓊文（後期組長）、林芮誼、

　　　　杜瑄庭；（林汶樺、劉炯宏）

道具組：李雅婷（組長）、翁玉玫、簡香綿

音效組：梁瓊文（前期組長）、張庭澂、翁玉玫（後期組長）

多媒材組：劉軒字（組長）、林芮誼、李雅婷、梁瓊文、翁玉玫、洪雅琤；

　　　　（林禹茜）

前台暨場控人員：王品淳、黃雅嫻、林禹茜、劉怡秀、劉炯宏、林汶樺、

　　　　吳文瑞

特聘演員：沈輝雄

演出人員：引導者／張懿茹

　　　　林榮春／洪雅琤

　　　　林福生／沈輝雄

　　　　邱紹興／林芮誼

　　　　張員外／張庭澂

　　　　李員外／杜瑄庭

　　　　陳老闆／簡香綿

　　　　長　工／梁瓊文

演教員／李雅婷、黃馨瑩；（王佳菱、劉安平、林群凱、陳旻秀、黃雅嫺）

特別感謝

國立臺南大學戲劇創作與應用學系全體師生

國立臺灣歷史博物館全體同仁

台南人劇團

國光劇團

臺南市立忠義國民小學

臺南市立永華國民小學

臺南市立虎山國民小學

臺南大學國樂社

吳岱晏老師、林秀珠老師、蔡淑菁老師、蔡和蓉老師、顏沛盈老師

古鳳英女士

郭姝伶女士

李鐘君先生

附錄三
《彩虹橋》演出製作團隊

主辦單位：國立臺灣歷史博物館

演出團隊：臺南大學戲劇創作與應用學系 95 級

演出製作人：林玫君

編劇＆導演：許瑞芳

顧問：尤巴斯・瓦旦

音樂設計：黃詩媛

服裝設計：林恆正

舞台設計：李維睦

音效後製：蘇青宏

技術指導：郭旂玎

多媒材設計與製作指導：柯世宏

劇本相關研究資料提供：謝仕淵、曾婉琳、陳怡宏

研究助理＆排演記錄：陳雅慈、章琍吟

影像紀錄：蔡明忠、張永明、巫沛洋、潘政傑、張凱筑

總執行製作：王昊凡(前期)、李佩珊（後期）

教師手冊設計：林玫君、許瑞芳、陳雅慈、宋育如

行政協助：呂季樺、李佩珊

泰雅語指導與錄音：尤巴斯・瓦旦

泰雅歌舞指導：修慕伊・北戶（漢名：古秋妹）

日語廣播錄音：池帥生

◎劇組人員名單：

助理導演：黃雅嫻

舞台監督：劉心瑗

排練助理：劉心瑗、吳文瑞

執行製作：王品淳

舞台組：劉怡秀（組長）、林禹茜、林群凱、劉安平、王佳薐

服裝組：林汶樺（組長）、劉炯宏、陳旻秀、王品淳、黃雅嫻

音效組：王品淳、張懿茹

道具組：陳旻秀（組長）、張懿茹、劉心瑗

多媒材組：林禹茜（組長）、陳旻秀、王佳薐、吳文瑞、劉炯宏、翁玉玫、
　　　　　林芮誼、劉軒字、洪雅琤、梁瓊文、李雅婷

特聘演員：沈輝雄、楊凱翔

射日故事光影操作：劉炯宏、陳旻秀、黃雅嫻、吳文瑞、林禹茜、張懿茹

演出人員：

引導員　　　　　／王佳薐

Walis（瓦歷斯）　／楊凱翔

Batu（巴度）　　／林群凱

Pisuy（比穗依）　／吳文瑞

Pihaw（比浩）　　／劉安平

Sayun（莎韻）　　／陳旻秀

Watan（瓦旦）　　／沈輝雄

Iwan（伊萬）　　／黃雅嫻

甲、乙童　　　　／劉炯宏、劉怡秀

◎特別感謝

國立臺南大學戲劇創作與應用學系全體師生

國立臺灣歷史博物館全體同仁

臺南市立永華國民小學

台南人劇團

大風劇團

尤巴斯・瓦旦（泰雅語射日傳說錄音）

古宏・希盼夫婦（道具提供與指導）

修慕伊・北戶（泰雅歌謠與舞蹈教學）

池帥生先生（日語廣播錄音）

古鳳英女士（服裝製作指導）

李鑲君先生（裝台協助）

蔡淑菁老師、陳威穎老師、陳秀玲老師、林姿吟老師

參考書目

一、專書

尤霸士・撓給嘛（田敏忠）。2003。《泰雅的故事——北勢八社部落傳說與祖先生活智慧》。臺北：晨星。

瓦歷斯・尤幹（瓦歷斯・諾幹）。1994。《山是一座學校》，臺中：縣立文化中心。

羊恕。1996。《百年孤寂的臺灣民主國》。臺北：麥田。

西西、何福仁。1987。《時間的話題》。臺北：洪範。

李明輝編。1995。《李春生的思想與時代》。臺北：正中。

汪其楣。2009。〈推薦序〉。許瑞芳。《一八九五　開城門》及《彩虹橋》。臺南：臺灣歷史博物館。8-9。

徐宗懋編撰。2000。《烈日灼身：1895 年的臺灣》。臺北：南天。

徐宗林。1990。《現代教育思潮》。臺北：五南。

洪棄生撰。1959。《瀛海偕亡記》。臺北市：臺灣銀行。

林玫君。2003。《創造性戲劇之理論探討與實務研究》。臺南：供學。

林淑慈。2003。〈變遷概念與歷史教學〉。臺灣歷史學會編輯委員會編。《歷史意識與歷史教科書論文集》。板橋：稻鄉。1-18。

吳翎君。2004。《歷史教學理論與實務》。臺北：五南。

胡昌智。1988。《歷史知識與社會變遷》。臺北：聯經。

柳翱（瓦歷斯・諾幹）。1993。《永遠的部落》。臺北：晨星。

施家順。1992。《臺灣民主國的自主與潰散》。高雄：復文。

姑目・荅芭絲（Kumu Tapas）。2004。《部落記憶：霧社事件的口述歷史》。臺北：翰蘆。

邱坤良主編。1998。〈導演手冊〉（四）。《「臺灣劇場資訊與工作方法」系列叢書》。臺北：文建會。

吳密察、井迎瑞編。2008。《片格轉動間的臺灣顯影：國立臺灣歷史博物館修復館藏日治時期紀錄影片成果》。臺南：臺灣歷史博物館。

吳密察。1995。〈《攻台戰紀》與臺灣攻防戰〉（導讀）。許佩賢譯著。《攻臺戰紀：
　　日清戰史臺灣篇》。9-54。

馬騰越。1998。《泰雅族文面圖譜》。臺北：馬騰越。

孫大川。1994。〈面對人類學家的心情：「鳥居龍藏特展」罪言〉。《跨越世紀的影像：
　　鳥居龍藏眼中的臺灣原住民》。臺北：順益臺灣原住民博物館。53-55。

孫惠柱。2006。《戲劇的結構與解構》。臺北：書林。

許佩賢譯著。1995。《攻臺戰紀：日清戰史臺灣篇》。臺北：遠流。

許瑞芳。2009a。《一八九五　開城門》。臺南：臺灣歷史博物館。

--------。2009b。《彩虹橋》。臺南：臺灣歷史博物館。

梁華璜。2003。《臺灣總督府南進政策導論》。臺北：稻鄉。

程佳惠。2004。《臺灣史上第一大博覽會：1935 年魅力臺灣 Show》。臺北：遠流。

郭力昕。2008。〈帝國、身體、與（去）殖民：對臺灣「日治時期紀錄影片」裡之
　　影像再現的批判與反思〉。吳密察、井迎瑞編。《片格轉動間的臺灣顯影：國立
　　臺灣歷史博物館修復館藏日治時期紀錄影片成果》。臺南：臺灣歷史博物館。
　　50-63。

溫吉編譯。1957。《臺灣蕃政志》下。南投：臺灣省文獻委員會。

黑帶巴彥。2002。《泰雅人的生活形態探源：一個泰雅人的現身說法》。新竹：新竹
　　縣文化局。

陳茂泰編著。1995。《臺北縣烏來鄉泰雅族耆老口述歷史》。臺北縣：臺北縣政府文
　　化局。

陳金田。1997。《日據時期原住民行政志稿》第二卷（上卷）。南投：省文獻會。

陳怡宏。2008。〈觀看的角度：《南進臺灣》紀錄片歷史解析〉。吳密察、井迎瑞編。
　　《片格轉動間的臺灣顯影：國立臺灣歷史博物館修復館藏日治時期紀錄影片成
　　果》。臺南：臺灣歷史博物館。76-93。

--------。2009。〈導讀〉。許瑞芳。《一八九五　開城門》。臺南：臺灣歷史博物館。
　　12-13。

陳俊宏編著。2003。《禮密臣細說臺灣民主國》。臺北：南天。

陳奎憙、溫明麗主編。2000。《歐洲教育改革啟示錄》。臺北：師大書苑。

陳奎憙、溫明麗主編。1996。《歐洲教育、文化記趣》。臺北：師大書苑。

張曉華。2004。《教育戲劇理論與發展》。臺北：心理。

達利・卡給（柯正信）日文原著，尤霸士・撓給嚇（田敏忠）漢譯。2002。《高砂
　　王國》。臺中：晨星。

達西拉灣・畢馬（田哲益）。2003。《泰雅族神話與傳說》。臺北：晨星。

黃鈴華（Iwan Yawei）。1998。〈序〉。馬騰越。《泰雅族文面圖譜》。臺北：馬騰越。18。

謝仕淵。2009。〈導讀〉。許瑞芳。《彩虹橋》。臺南：臺灣歷史博物館。12-13。

鄧相揚。2000。《風中緋櫻：霧社事件真相及花岡初子的故事》。臺北：玉山社。

盧梅芬總編輯。2003。《回憶父親的歌：陳時、高一生與陸森寶的音樂故事：部落的旋律，時代的動脈》。臺東：臺灣史前博物館。

廖守臣著。1998。《泰雅族的社會組織》。花蓮：私立慈濟醫學暨人文社會學院。

黃秀政。1992。《臺灣割讓與乙未抗日運動》。臺北：商務。

鄭天凱。1995。《攻臺圖錄：臺灣史上最大一場戰爭》。臺北：遠流。

鄭黛瓊。2001。〈教習劇場在台發展概況〉。蔡奇璋與許瑞芳編著。《在那湧動的潮音中——教習劇場 TIE》。臺北：揚智文化。59-74。

--------。2004。《從節慶看教育劇場與社區文化互動》。臺北：今古文化。

辜顯榮翁傳記編纂會原著。2007。楊永良譯。《辜顯榮傳》。臺北：吳三連臺灣史料基金會。

蔡奇璋與許瑞芳編著。2001。《在那湧動的潮音中——教習劇場 TIE》。臺北：揚智文化。

蔡奇璋。2001。〈教習劇場之發展脈絡〉。蔡奇璋與許瑞芳編著。《在那湧動的潮音中——教習劇場 TIE》。臺北：揚智文化。19-55。

簡鴻模等著。2003。《Alang Tongan（眉溪）口述歷史與文化》。輔仁大學，臺北縣。

藍劍虹。1999。《現代劇場藝術的追尋——新演員或者新觀眾？》。臺北：唐山。

藍劍虹。2002。《回到史坦尼斯拉夫斯基——人作為一種技藝》。臺北：唐山。

臺灣總督府。1931。《理蕃政策大綱》。臺北：臺灣總督府。

Boal, Augusto（波瓦），賴淑雅譯。2000。《被壓迫者劇場》。臺北：揚智文化。

Brecht, Bertolt（布萊希特），丁揚忠、張黎等譯。1990。《布萊希特論戲劇》。北京：中國戲劇出版社。

Brook, Peter（布魯克），耿一偉譯。2008。《空的空間》。臺北：國立中正文化中心。

Brockett, Oscar G.（布羅凱特），胡耀恒譯。1989。《世界戲劇藝術欣賞－世界戲劇史》。臺北：志文出版社。

Cohen, Robert（科恩），費春放等譯。2006。《戲劇》（簡明本，第六版）。上海：上海書店。

Freire, Paulo（弗雷勒），方永泉譯。2004。《受壓迫者教育學》。臺北：巨流。

Heathcote, Dorothy & Bolton, Gavin（西斯考特與保頓），鄭黛瓊與鄭黛君合譯。2006。《戲劇教學：桃樂絲·西斯考特的「專家外衣」教育模式》。臺北：心理。

Mamet, David（馬密），曾偉禎譯。1993。《導演功課》。臺北：遠流。

Neelands, Jonothan & Goode, Tony（尼藍與古德），舒志義與李慧心合譯。2005。《建構戲劇－戲劇教學策略 70 式》。臺北：成長基金會。

Roberts, Brian（羅伯茲），蔡奇璋譯。2001。〈前言〉（Preface）。蔡奇璋與許瑞芳編著。《在那湧動的潮音中──教習劇場 TIE》。臺北：揚智文化。1-17。

Urry, John，國立編譯館主譯，葉浩譯。2008。《觀光客的凝視》。臺北：書林。

Volker, Klaus（弗克），李健銘譯。1987。《布萊希特傳》。臺北：人間出版社。

Wright, Edward（萊特），石光生譯。1992。《現代劇場藝術》。臺北：書林。

二、期刊、學位與研討會論文

尤巴斯・瓦旦。2009。〈Patas（紋面）──「人」的詮釋與「utux」的思維〉。發表於清華大學人類學系「空間、認同與行動──2009『兩岸人類學博士生研討會』」。論文電子檔。新竹：清華大學。（未出版）

王梅霞。2003。〈從 gaga 的多義性看泰雅族的社會性質〉，《臺灣人類學刊》1（1）：77-104。

田靈生。2004。〈久美聚落文化變遷發展過程之研究〉。臺南師範學院（臺南大學）臺灣文化研究所碩士論文。

李佳玲。2003。〈日治時期蕃童教育所之研究（1904-1937 年）〉。中央大學歷史研究所碩士論文。

汪春玲。2005。〈「大海啊！故鄉」──澎湖東衛國小演出〉。《2005 臺灣教育戲劇／劇場國際年會──戲劇教育國際論壇》手冊。78。臺北市：臺灣藝術發展協會。（未出版）

容淑華。2002。〈教育劇場在國民教育階段實踐之研究〉。劉天課&張曉華編。《國民中小學戲劇教育國際學術研討會論文集》。臺北：藝術館。75-80。

--------。2005。〈移情、思考與創造：教育劇場與本我個體的對話〉，《美育》147：60-75。

--------。2007。〈劇場的辯證性在社區議題的歧義〉。《2007 應用戲劇／劇場國際研討會──跨文化的對談大會手冊》。臺南：臺南大學。107-128。（未出版）

施聖文。2008。〈土牛、番界、隘勇線：劃界與劃線〉。《國家與社會》5：37-97。

林鶴宜。2008。〈「做活戲」的幕後推手：臺灣歌仔戲知名講戲人及其專長〉。《戲劇研究》創刊號。221-252。

林吟珊。2008。《教習劇場內「引導者」之角色與效能──以臺灣本地三名實作人員為例》。臺北藝術大學戲劇系碩士論文。

林素珍。2003。〈日治後期的理蕃政策──傀儡與愚民的教化政策（1930-1945）〉。成功大學歷史研究所博士論文。

胡家瑜。2004。〈博覽會與臺灣原住民：殖民時期的展示政治與「他者」意象〉。《國立臺灣大學考古人類學刊》62：3-39。

鄭政誠。2006。〈日治時期臺灣原住民的修學旅行──以蕃童教育所為例〉。《臺灣教育史研究會通訊》46：2-14。

鄭安睎。2000。〈布農族丹社群遷移史之研究（1930-1940年）〉。政治大學民族學系碩士論文。

陳韻文。2006。〈英國教育的發展邁絡〉。《戲劇學刊》3：39-62。

---------。2009。〈移動的觀點──記【開城‧入府‧戲臺灣】歷史、戲劇與當下的三方通話〉。《戲劇學刊》11：383-388。

高仔貞、陳淑琴。2007。〈乳癌防治暨生命教育──教育劇場「生命的泉源」〉。《2007應用戲劇／劇場國際研討會──跨文化的對談大會手冊》。129-148。臺南：臺南大學。（未出版）

許瑞芳。2008。〈T-I-E 在臺灣的發展與實踐──以台南人劇團教習劇場之經營為例，探討教習劇場的未來與展望〉。《戲劇學刊》8：113-136。

---------。2010。〈如何運用教習劇場說歷史──以《一八九五　開城門》為例〉。《亞洲戲劇教育學刊》1（1）：37-56。香港。

章琍吟。2010。〈教習劇場中的導演藝術：以「國立臺灣歷史博物館展場戲劇展演計畫」之《一八九五‧開城門》為例〉。《2010年研究生學術論文發表會論文集》。臺北：文化大學。61-84。

蔡奇璋。2001。〈教習劇場的移植經驗：從《大厝落定》談起〉。《2001新視野──「戲劇、劇場與教育」歐亞連線國際研討會論文集》。臺北：臺灣藝術發展協會及財團法人跨界文教基金會。（研討會論文集，未編頁碼，未出版）。

-----。2004。〈論 TIE 之展望：從格林威治青少年劇團改組談起〉。《2004臺灣「教育、戲劇與劇場」研討會論文集》。臺北：財團法人跨界文教基金會。（研討會論文集，未編頁碼，未出版）

Neelands, Jonothan（尼藍），周小玉譯。2005。〈戲劇創意教學的多樣面貌──教育性戲劇在校園中的應用〉（Diversity of Die-Application on Die）。《臺灣教育戲劇／劇場國際年會──戲劇教育國際論壇》手冊。79-84。臺北市：臺北市文化局。（未出版）

O'Toole, John（奧圖），陳韻文譯。2005。〈門邊的巨人──讓戲劇在教育中立足〉。《臺灣教育戲劇／劇場國際年會──戲劇教育國際論壇》手冊。6-15。臺北市：臺北市文化局。（未出版）

Somers, John（山姆斯），譯者不詳。2002。〈心靈點唱機：真實世界與戲劇虛構世界關係之探討〉。劉天課&張曉華編。《國民中小學戲劇教育國際學術研討會論文集》。臺北：國立臺灣藝術教育館。53-71。

三、其他

陳仁富。2001。〈教習劇場《追風少年》演出〉。文建會扶植團隊九十年度創新作品評量表。未出版。

陳怡宏。2008。〈1895：改朝換代的臺灣〉。未出版。

匿名審查委員。2009。由臺灣歷史博物館所提供之「展場戲劇展演計畫」劇本審查意見。

臺灣歷史博物館「展場戲劇展演計畫」之會議記錄。2008 年 10 月至 2008 年 12 月。未出版。

訪談錄音：修慕伊・北戶（古秋月），2009 年 2 月 10 日，臺南。

訪談錄音：尤巴斯・瓦旦，2009 年 3 月 3 日，臺北。

訪談錄音：拉互依・倚岇，倚岇・蘇龍，2009 年 8 月 19 日，新竹：司馬庫斯。

四、英文部分

Boal, Augusto. Translated by Adrain Jackson. 1992. *Games for Actors and Non-Actors*. UK: Routledge.

Brecht, Bertolt.1936. "Theatre for Pleasure or Theatre for Instruction". In J.Willett（ed.）.1974, *Brecht on Theatre*, London: Methuen.

Brockett, Oscar & Findlay, Robert. 1991. *Century of Innovation: a history of European and American theatre and drama since the late nineteenth century*. Boston: Allyn and Bacon.

Bond, Edward. 1994, "The Importance of Belgrade TIE". *SCYPT Journal*, No.27:37-38.

Coult,Tony. 1980. "Agent of the Future: Theatre-in-Education". In S.Craig(ed.). *Dreams and De-Constructions*. London: Amber Lane Press.76-85.

Harris, Viv.1998. *GreenTide—GYPT in Taiwan 1998 Report*.（未出版）

Jackson, Tony. 1993. *Learning through Theatre— New Perspective on Theatre in Education*. UK: Routledge.

----------------.1993. "Education or Theatre? TIE in Britain". In J. Tony（Ed.）, *Learning through Theatre—New Perspective on Theatre in Education*. UK: Routledge. 17-37.

--------------. 2007a. "Inter-acting with the Past: the use of participatory theatre at museums and heritage sites". In J. Tony, *Theatre, Education and the Making of Meanings – Art or Instrument,*. UK: Manchester. 233-263.

-------------. 2007b. "Audience Participation and Aesthetic Distance". In J. Tony, *Theatre, Education and the Making of Meanings. –Art or Instrument.* UK: Manchester. 129-158.

Pammenter, David.1993 . "Devising for TIE." In J. Tony（Ed.）, *Learning through Theatre—New Perspective on Theatre in Education*. UK: Routledge. 53-70.

Tsai, C.C.（蔡奇璋）, 2005. *The Transplantation of Theatre-in-Education from Britain to Taiwan* （教習劇場由英國至臺灣的移植經驗）, 博士論文電子檔, UK: Goldsmiths College, University of London.（未出版）

Williams, Cora. 1993. "The Theatre in Education Actor". In J. Tony (Ed.), *Learning through Theatre—New Perspective on Theatre in Education*. UK: Routledge. 91-107.

Vine, Chris. 1993. "TIE and the Theatre of the Oppressed". In J. Tony (Ed.), *Learning through Theatre—New Perspective on Theatre in Education*. UK: Routledge. 109-127.

五、網站

http://www.tipi.com.tw/taiwanhistory_detail.php?twhis_type=2&twhis_id=118
http://citing.hohayan.net.tw 臺灣原住民歷史語言文化大辭典
http://www.peopo.org/itvnewsmagazine/post/12967 原住民新聞雜誌
http://www.nmp.gov.tw/enews/no23/page_02.html 發現史前電子報
http://aborigine.cca.gov.tw/writer/writer-15-1.asp 山海文化臺灣原住民文學數位典藏
http://www.mcyczm.com/sdp/430038/3/cp-2411880/0.html
http://ictop.f2.fhtw-berlin.de/content/view/42/56,accessed
http://www.nmth.gov.tw/臺灣歷史博物館
http://taiwanpedia.culture.tw/文建會臺灣大百科全書
http://www.tipi.com.tw/main.php/TIPI 玉山社星月書房網站
http://culture.tncg.gov.tw/臺南市政府文化觀光局網站
http://tnews.cc/037/Environmentcon1.asp?number=5161 苗栗新聞網
http://www.libertytimes.com.tw/2006/new/feb/21/today-o2.htm 自由電子報

http://www.dng.com.tw/04_concerning.asp 鄧南光影像紀念館
維基百科

六、影片

《南進政策》。1937，日本總督府所拍。2008 臺灣歷史博物館完成影片修復工作。
　　2008 年出版。

鄧南光 8 釐米紀錄片之 DVD 拷貝，購自於臺灣電影資料館（未出版）。內含四段
　　影片：「臺灣博覽會」、「高砂族描述」、「日警視察蕃社」、「台中洲高砂族內地
　　觀光」。

陳文彬導《泰雅千年》。2007。雪霸國家公園管理處。

〈一八九五　開城門〉及〈彩虹橋〉幕後花絮紀錄片。2009。臺南大學戲劇創作與
　　應用學系製作。未出版。

教習劇場與歷史的相遇

美學藝術類　PH0057

教習劇場與歷史的相遇
──《一八九五　開城門》與《彩虹橋》導演作品說明

作　　者/許瑞芳
責任編輯/蔡曉雯
圖文排版/邱瀞誼
封面設計/王嵩賀

發 行 人/宋政坤
法律顧問/毛國樑　律師
印製出版/秀威資訊科技股份有限公司
　　　　　114台北市內湖區瑞光路76巷65號1樓
　　　　　電話：+886-2-2796-3638　傳真：+886-2-2796-1377
　　　　　http://www.showwe.com.tw
劃撥帳號/19563868　戶名：秀威資訊科技股份有限公司
　　　　　讀者服務信箱：service@showwe.com.tw
展售門市/國家書店（松江門市）
　　　　　104台北市中山區松江路209號1樓
　　　　　電話：+886-2-2518-0207　傳真：+886-2-2518-0778
網路訂購/秀威網路書店：http://www.bodbooks.com.tw
　　　　　國家網路書店：http://www.govbooks.com.tw
圖書經銷/紅螞蟻圖書有限公司
　　　　　114台北市內湖區舊宗路二段121巷28、32號4樓
　　　　　電話：+886-2-2795-3656　傳真：+886-2-2795-4100

2011年12月BOD一版
2024年 9月BOD二版
定價：480元
版權所有　翻印必究
本書如有缺頁、破損或裝訂錯誤，請寄回更換

國家圖書館出版品預行編目

教習劇場與歷史的相遇:《一八九五開城門》與《彩虹橋》
　導演作品說明 / 許瑞芳著.-- 一版. -- 臺北市:秀威資訊
科技,2011.12
　　面;公分. -- (美學藝術; PH0057)
BOD 版
ISBN 978-986-221-854-9(平裝)

1. 教育劇場　2. 歷史教育

980.3　　　　　　　　　　　　　　　100019225